DEBUT D'UNE SERIE DE DOCUMENTS
EN COULEUR

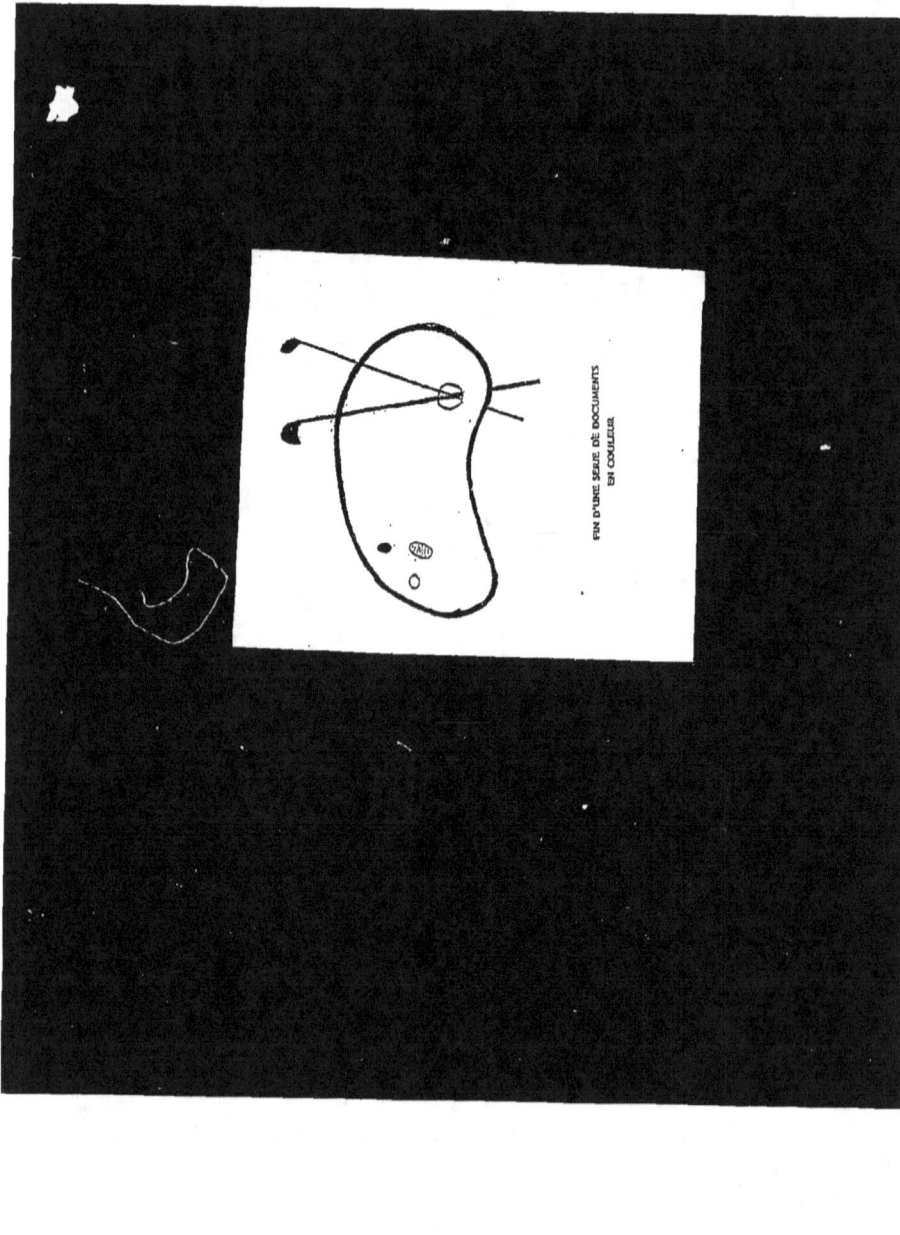

FIN D'UNE SERIE DE DOCUMENTS EN COULEUR

БЪЛГАРСКИ НАРОДНИ ПѢСНИ.

CHANSONS POPULAIRES BULGARES INÉDITES.

PUBLIÉES ET TRADUITES

PAR

AUGUSTE DOZON

TRADUCTEUR DES POÉSIES SERBES.

PARIS, 1875.

MAISONNEUVE ET Cⁱᵉ, LIBRAIRES-ÉDITEURS

15 QUAI VOLTAIRE 15.

TOUS DROITS RÉSERVÉS.

A

ALBERT DUMONT

DIRECTEUR DE L'ÉCOLE FRANÇAISE D'ARCHÉOLOGIE A ROME.

EN SOUVENIR DE SON VOYAGE EN THRACE

AUGUSTE DOZON.

INTRODUCTION.

Qu'est-ce que la poésie populaire? Je la définirais, pour moi, celle des nations illettrées: poésie essentiellement orale, faite par tout le monde et pour tout le monde. Beaucoup de nations n'en ont jamais eu d'autre, celles surtout à qui, avec l'indépendance prématurément perdue, le développement politique a manqué. Mais quand la poésie savante ou écrite naît, l'heure du déclin a sonné pour sa sœur aînée; celle-ci ne s'accommode point de la culture, pas plus qu'une violette sauvage, transplantée dans un jardin, n'y prospère et ne s'acclimate. Sa destinée ordinaire est alors d'être vouée à l'abandon, à l'oubli; la paysanne qui a pris des habits de ville, l'écolier devenu adolescent, ne jettent pas un œil plus dédaigneux sur les beaux atours d'autrefois ou sur les jouets de l'enfance, qu'un peuple, entrant dans l'âge viril, sur l'art trop simple, lui paraît-il maintenant, qui jadis faisait ses uniques délices. Pour les étrangers, cependant, cette poésie entachée, dans son pays natal, de vulgarité, possède plus d'un genre d'intérêt.

Si l'art, car l'art n'attend point les règles, n'y est pas resté trop en arrière de l'inspiration, il lui arrive de charmer et d'émouvoir autant que des productions beaucoup plus brillantes, selon le mot de Montaigne: „La poésie populaire et purement naturelle a des naïfvetés et graces par où elle se compare à la principale beauté de la poésie parfaicte, selon l'art; comme il se veoid ès villanelles de Gascoigne et aux chansons qu'on nous rapporte des nations qui n'ont cognoissance d'aulcune science ni même d'escripture."[1]

Ici, comme en plusieurs autres choses, Montaigne a été un précurseur; parmi ceux qui ont après lui partagé ce goût du naïf, on s'attendrait moins à rencontrer, pour n'en citer qu'un seul, le „classique" Addison, lequel n'a pas consacré moins de deux numéros du Spectateur à une étude sur une version modernisée de l'heroïque mais informe (artless) ballade de Chevy Chace.[2]

Aujourd'hui le monde entier est mis à contribution, et il est à peine une tribu obscure, un idiome expirant, qui n'aient fourni leur contingent à ce musée d'un nouveau genre, où les villanelles viennent chaque jour prendre place, comme pour conserver à l'avenir quelque trace des races et des langues disparues.

Non pas que tous, il s'en faut, y prennent ou y cherchent ce plaisir que goûtaient l'auteur des Essais

[1] Essais, livre 1, chap. 54.
[2] Chambers, Cyclopædia of British litterature, T. 1, p. 57.

ou celui de la Mort de Caton, et dont un contemporain, Charles Nodier, faisait montre, avec le raffinement d'un esprit ingénieux presque à l'excès. Les tendances de notre siècle sont ailleurs; avec son esprit d'investigation poussé en tous sens, ce qu'il demande à la littérature populaire, cette chose si légère et si inconsciente, c'est surtout des matériaux pour l'histoire morale, sinon pour les annales positives, de l'humanité. Sa pénétrante sagacité s'exerce sur les débris des plus vieilles croyances, roulés et confondus à travers les âges sous la forme de mythes obscurs, et il trouve un aliment inépuisable à la plus insatiable curiosité dans l'étude des mœurs et des idées qui ont joué ou qui jouent encore autour de nous, un rôle, si humble soit-il, sur la scène du monde. Sans parler des romans qui prétendent peindre l'humanité tout entière, il est une forme littéraire devenue fort commune de nos jours, c'est celle de récits, de scènes, où l'auteur prend pour acteur de sa fiction la population d'un pays, d'une province, moins que cela d'une simple localité; visant plutôt d'ordinaire à illustrer des coutumes qu'à dessiner des caractères, il ne ménage point les mots de dialecte ou de patois, afin de rehausser ce qu'on a appelé la couleur locale. Plus d'une tentative réussie et d'une œuvre célèbre ont été le fruit de cette tendance descriptive, qui parfois aussi, appliquée à des sujets mal connus de l'écrivain, aboutit aux résultats les moins exacts. Mais ce tableau de la vie réelle, où peut-on le trouver plus fidèle, plus authentique et moins dépourvu de manière, que dans les Chants, où un poète

multiple et anonyme, qui chante véritablement „comme l'oiseau", a exprimé au jour le jour ses sentiments, ses passions, ses idées et jusqu'à ses tendances intellectuelles et religieuses? Les traits du tableau sont épars, et il peut être laborieux de les rassembler, les tons sont plus d'une fois languissants, du moins ils ne sont jamais faux. Ainsi avec l'amateur de poésie, le mythographe, l'historien, le moraliste, ont, quelquefois tous ensemble, à glaner dans un modeste recueil de chansons que, eux exceptés, peu de personnes daigneraient ouvrir.

Si ce recueil est suffisamment nombreux, s'il a été publié avec le soin et la critique convenables, il a encore une autre importance. On n'y trouve pas seulement, en effet, le dépôt des idées d'un peuple, mais celui des mots qui les expriment. Quand ce peuple, arrivant à la maturité, passe sur la scène politique, ces effusions anciennes de son âme lui offrent une base naturelle pour la langue, qui devra désormais exprimer de nouveaux rapports et devient l'instrument déjà assoupli du développement social et scientifique. Et le trésor n'est pas moins précieux pour le philologue, indigène ou étranger: où la valeur originale, le sens primitif des mots se révèlerait-il avec plus de netteté que dans la bouche du peuple, alors que leur empreinte n'a pas encore été effacée par les caprices d'un long usage? où espérer, si ce n'est là, de saisir le rapport mystérieux qui unit la pensée au son articulé?

Telles sont, il nous semble, les raisons qui justifient le labeur, accompli trop souvent au milieu

de l'indifférence sinon de l'hostilité, auquel se sont soumis, de notre temps et chez divers peuples, plusieurs hommes distingués, désireux d'arracher à un oubli prochain ce qui avait constitué jusque-là le patrimoine intellectuel de leur nation. Ils faisaient acte de patriotes, en même temps qu'ils méritaient bien de la science, une science qui, elle aussi a eu ses victimes,[1] car il s'est trouvé que, sans le vouloir, elle touchait à la politique, à la question pleine de piéges des nationalités.

Quant à savoir dans quelle mesure la poésie du peuple bulgare et en particulier le contenu du présent volume, participent aux divers éléments d'intérêt qui viennent d'être indiqués, c'est ce que le lecteur appréciera. Je voudrais espérer tout au moins qu'il ne condamnera pas comme inutile la publication d'un nouveau recueil, après ceux qui existaient déjà.[2] Dépourvus de traduction, les ouvrages

[1] Je fais allusion ici surtout aux frères Miladinov, bien qu'eux ne fussent pas, à proprement parler, des savants. Sur leur triste fin, voy. mes Rapports à Monsieur le Ministre de l'Instruction publique, sur une mission littéraire en Macédoine, en 1872. Archives des missions scient. et litt., 3e Série, T. 1.

[2] Ces recueils sont: 1. А. Иванъ Богоевъ, Бѫлгарски народни пѣсни и пословици, Пеща, 1842. Le titre seul m'est connu. 2. Бѫлгарски народни пѣсни, соврани одъ братья Миладиновци, Димитрія и Константина, и издани одъ Константина, Загревъ, 1861, pp. VIII—538, gr. 8. 3. Народне песме Македонски Бугара, скупио Ст. И. Верковићъ. Књига прва. Женске песме, у Београду, 1860, pp. XIX—373. — La préface, en langue serbe, renferme des renseignements intéres-

— X —

de mes prédécesseurs ne sont connus en France que par l'étude due à une plume des plus distinguées [1] et dans les pays slaves même, faute des éclaircissements nécessaires, le texte offre, surtout pour le dialecte macédonien, de grandes difficultés, que pour ma part je me suis efforcé de faire disparaître. Il m'a paru préférable de restreindre le choix des morceaux, et de fournir en même temps tous les moyens de les comprendre. [2]

C'est même dans ce but que nous croyons opportun de dire ici quelques mots des Bulgares et de leur langue, de donner, en mettant à profit les autres recueils, des notions générales sur leur poésie, enfin d'indiquer certains rapprochements, certaines oppositions, d'esprit ou de forme, qu'on peut aisément constater entre cette poésie et celle de deux peuples,

sants sur la distribution géographique des Bulgares de la Macédoine et sur leurs dialectes. — 4. Безсоновъ, LX пѣсни юнашки, etc. L'ouvrage (dans l'exemplaire que j'ai vu, et qui semblait faire partie des Mémoires de quelque société savante russe, le titre manquait) comprend, outre de nombreuses remarques philologiques, une étude sur l'épopée serbe et bulgare, et des recherches sur la langue bulgare moderne, le tout en russe.

[1] Mme Dora d'Istria, dans un article de la Revue des Deux Mondes, que je n'ai pas sous les yeux.

[2] En l'absence d'un dictionnaire bulgare, les slavisants me sauront peut-être quelque gré du glossaire joint au texte et qui, malgré ses imperfections, ne m'a pas coûté peu de peine; il y a bien des mots dont je n'ai pu connaître le sens qu'après avoir interrogé plusieurs indigènes.

l'un congénère et l'autre simplement limitrophe, les Serbes et les Hellènes.

I.

Les Bulgares et les Hongrois ont eu, dans l'Europe du moyen-âge, une fort mauvaise renommée, qu'ils devaient à leurs expéditions dévastatrices. Le français et l'anglais ont gardé le témoignage de l'épouvante qu'avait causée tant de férocité et d'excès de tout genre. Parallèlement au nom d'ogre (ouïgour, hongrois), l'anthropophage de nos contes de fées, le mot „boulgre", associé fréquemment par Rabelais à celui de „hereticque" a fini par devenir un terme plus que trivial, dont ceux qui en font usage ne soupçonnent guère l'origine, et au siècle dernier encore, l'auteur de Candide, voulant bafouer, sans le nommer, Frédéric II de Prusse, le travestissait sous la figure du roi des Bulgares. Cette race, qu'on a peine à reconnaître aujourd'hui dans une population essentiellement agricole et fort peu belliqueuse, comme il semble, est le produit d'un mélange, comme presque toutes celles de l'Europe actuelle. Elle doit son nom aux Bulgares, tribu tatare qui venue de l'Asie après plusieurs étapes, et ayant traversé le Danube au VI^e siècle, se fondit avec les habitants de la Mésie inférieure et de la Macédoine, eux-mêmes Slaves immigrés, ou peuplades alliées aux Chkipetares et restes des anciens Macédoniens et Illyriens; c'est du moins ce que donnent à conjecturer certains caractères de la langue, qui, slave

dans son ensemble, s'éloigne par quelques particularités du système grammatical de la race.[1]

Cette langue est aujourd'hui dominante non seulement dans la Bulgarie, mais dans la plus grande partie de la Thrace et de la Macédoine, et elle a dû assez long-temps régner en Albanie et en Epire, comme en témoignent de nombreuses dénominations géographiques et autres, dont une partie cependant doit être rapportée à la domination serbe, qui précéda de peu celle des Turcs. Ses limites occidentales sont le district de Bitol ou Monastir, le lac d'Okhrida et la région des Dibras, qu'elle dispute à l'albanais.[2] Elle se divise en un grand nombre de dialectes, qu'on peut ramener à trois types: les orientaux ou de la Bulgarie et de la Thrace, les occidentaux ou de la Macédoine méridionale et ceux de la Macédoine du Nord et de la vieille Serbie,[3] qui se rapprochent du serbe, par certaines formes grammaticales. Les dialectes occidentaux ou du sud-est de la Macédoine, diffèrent beaucoup des autres, notamment en ce qui concerne la prononciation et les élisions, dont l'abus semble trahir une influence étrangère.

Les Slaves, en général, sont célèbres par leur amour du chant, c'est-à-dire de la poésie chantée, et parmi leurs congénères, les Bulgares ne sont certes

[1] Voy. mes Rapports.
[2] Voy. la préface du recueil de Mr. Verković, Belgrade, 1860.
[3] Ibid. Voy. aussi la préface des Miladinov.

pas au dernier rang; les collections déjà imprimées en font foi. Celle des frères Miladinov ne comprend pas moins de 674 pièces (515 pages grand in 8°, dont beaucoup à deux colonnes), celle de Mr. Verkovitch 335 numéros, et ce n'est, comme je l'ai dit ailleurs, qu'une partie infinitésimale de ce qu'il est parvenu à recueillir, et cela sur un point circonscrit. Les manuscrits, où j'ai puisé moi-même pour la composition du présent ouvrage, n'étaient pas aussi volumineux, mais il est probable que le zèle ou le temps avait fait défaut aux collecteurs, et non la matière. M. Verkovitch n'a pas écrit moins de 270 pesmas sous la dictée d'une seule femme de Serrès, Dafina, et les Miladinov en doivent plus de 150 à une jeune fille de leur pays, de Strouga. „Quand on a transcrit tant de chansons, disent-ils, à cette occasion, on croit que la mine est épuisée, et pourtant il suffit de passer dans le quartier voisin pour y en trouver une autre non moins féconde."[1] Comme exemple de ces heureuses mémoires, assez communes chez les peuples qui „n'ont aulcune cognoissance d'escripture", et dont l'existence jette quelque lumière sur la transmission des poésies homériques, je veux encore citer un Serbe, fonctionnaire pourtant, et le meilleur, ou plus exactement, le seul bon joueur de gouslé que j'aie entendu; il me disait savoir plus de deux cents de ces pièces héroïques, qui ont souvent une grande étendue, et à peine si le nom de l'ouvrage de Vouk,

[1] Préf. p. 111.

alors interdit dans la Principauté, était parvenu à ses oreilles.

Il est peu de Français, nés hors de Paris qui, enfants, n'aient dansé des rondes en chantant. Cette association intime de la danse et du chant est un fait primitif et universel sans doute; celui-ci a d'abord réglé et comme inspiré la première, qui n'a que plus tard, perdant la meilleure moitié d'elle-même, reçu le secours des instruments, de la flûte ou de la cornemuse chez les Bulgares. Seulement ce qui chez nous est désormais un plaisir réservé à l'enfance, reste au sein d'un état social très différent, parmi les Slaves méridionaux comme parmi les Albanais et les Grecs, le divertissement national par excellence. Aussi les Miladinov, après avoir dit que „presque toutes leurs pesmas ont été recueillies de la bouche des femmes", ajoutent-ils: „Ce fait pourra causer de l'étonnement aux personnes qui n'ont pas vu de près notre peuple; il ne sera donc pas hors de propos de dire quelques mots de la danse, cette école où s'est perfectionnée la poésie nationale. A Strouga[1] les jours de fêtes non solennelles, il se forme dans chaque quartier une ronde à part, mais lors des grandes fêtes, comme celle de Pâques, de la Saint Georges, etc., toutes les jeunes filles se rassemblent dans un jardin hors de la ville et se réunissent en un branle immense, que l'une d'elles conduit en

[1] Petite ville à deux heures d'Okhrida et qui forme, à l'ouest, l'extrême limite de la population bulgare.

chantant. La moitié des danseuses l'accompagne, tandis que l'autre moitié répète ensuite chaque vers, et ainsi de suite jusqu'à la fin de la chanson. La conductrice (horovodka)[1] alors cède sa place et sa fonction à sa voisine et va se mettre à l'autre extrémité, changement qui se renouvelle, si la danse dure long-temps, jusqu'à ce que chaque danseuse ait eu son tour. Mais habituellement la ronde est conduite par celle des filles qui possède à la fois la plus belle voix et la mémoire la mieux garnie. ... De celles-ci on compte une ou deux par village ou bourgade." Et ailleurs: „A Panagurichté, les jours de fête, chaque quartier a sa ronde particulière, mais au coucher du soleil les filles se séparent, vont chercher leurs chaudrons ou leurs cruches, et se rendent toutes à une fontaine, dans le voisinage de laquelle est un endroit convenable pour la danse, et là celle-ci recommence encore pour une demie heure."[2]

Les noces, bien entendu, sont des occasions qu'on ne néglige point, et les filles ne sont pas seules à se livrer à la danse, on voit aussi des rondes de femmes mariées et de jeunes gens, sans parler de celles où les deux sexes prennent part librement.

Après avoir vu à Belgrade même, maint kolo se dérouler en pleine rue et jusque sur la neige,

[1] Les Bulgares n'ont pas de nom national pour la danse, ils ont emprunté celui des Grecs, horo (χορός), comme nous avons fait nous-mêmes à l'égard des Allemands, et le mot même de Tanz a pénétré en Bulgarie, car les Miladinov disent tanec-at, la danse; tančarka-ta, la danseuse.

[2] Préf., p. VI.

plus d'une occasion s'est offerte à moi de constater chez les Bulgares un goût non moins passionné pour la danse. Ainsi un soir d'été, en suivant le défilé où passe l'Hébre (la Maritza) et qui forme la séparation des chaînes de l'Hémus et du Rhodope, j'arrivai à un hameau ou plutôt à un groupe de mauvaises auberges, de hans, à peu près au lieu où se termine, pour le présent, le chemin de fer qui, partant de Constantinople, traverse la Roumélie. C'était l'époque de la moisson, et des troupes de femmes descendaient de la province de Sophia dans la Thrace pour y chercher du travail. Une bande de ces femmes, des jeunes filles presque toutes, pour se remettre des fatigues de la marche, dansait en chantant sur la route poudreuse, et le lendemain, au lever du soleil, je les retrouvais dans la même occupation, amusé surtout de leurs costumes, qui ne le cédaient guère en étrangeté à ceux des Peaux-rouges. Près de Philippolis, pendant la récolte du riz, des ouvriers des deux sexes, pour la plupart aussi du dehors, ne montrent pas moins d'entrain. Le chant, durant le jour, accompagne le travail malsain des rizières, et à peine le soir en amène-t-il la fin, que commence la fête, qui se prolonge fort avant dans la nuit. Quelquefois, surtout si des étrangers sont présents, des divertissements carnavalesques l'accompagnent, par exemple la danse de l'ours: un paysan affublé d'une peau et tenu en laisse par un de ses camarades, imite l'attitude et les mouvements grotesques de l'animal, de manière à exciter le rire et à provoquer la générosité d'une partie de l'assistance.

— XVII —

Dans cette infatigable allégresse de pauvres gens, pour qui le travail même devient un ressort et un excitant, quel contraste avec l'allure morne de nos ouvriers agricoles! Et elle est d'autant plus frappante chez les Bulgares et les Serbes, que la musique slave a un renom de mélancolie, presque de tristesse, et que les Grecs, peuple d'un tempérament bien autrement vif, apportent beaucoup moins d'entrain et de gaîté dans le plaisir.

Ce serait, sans doute, s'arrêter trop long-temps sur la danse, si elle n'était dans un rapport étroit avec notre sujet, et il nous faut même revenir sur le mot de Miladinov, cité tout à l'heure, et selon lequel la danse „est l'école où s'est perfectionnée la poésie bulgare". Mauvaise école! peut-on dire tout d'abord. La musique déjà, quand elle accompagne la parole chantée, tend à l'emporter sur celle-ci; en flattant l'oreille elle distrait l'esprit et le rend moins difficile pour la pensée et pour l'expression qui la revêt. Combien est-il de nos drames lyriques qui supportent, je ne dis pas la lecture, mais d'être compris? Que sera-ce quand, à l'amusement de l'oreille se joindront et le mouvement physique et les mille distractions que vont apparemment chercher des garçons et des femmes réunis pour danser? Assurément il restera peu d'attention pour la parole, on demandera moins de sens que de mesure à ce qui doit guider les pieds. Si l'on ajoute que ce sont les femmes surtout qui composent les chansons et qui les transmettent (en matière d'art les femmes, en général, cela soit dit sans leur faire injure, n'ont pas grand

souci de la forme, elles vont droit au sentiment, à l'émotion), on s'expliquera la mollesse, le manque de nerf et pour ainsi dire de virilité, qui caractérise la poésie bulgare, et le chevillage à outrance qui dépare une versification déjà incorrecte. Ce dont on se rend moins facilement compte, en effet, c'est l'extrême irrégularité (en Macédoine surtout) de celle-ci et le mélange tout à fait fortuit des mètres. Il semble que ni la mélodie ni le mouvement cadencé des pieds ne s'accommodent de lacunes dans les paroles auxquelles l'une s'applique et qui règlent l'autre. Aux interrogations que j'ai posées pour résoudre cette difficulté, il m'a été répondu assez dédaigneusement que les femmes qui composent les chansons, se soucient fort peu de la régularité métrique. Réponse d'autant moins satisfaisante, que les hommes peuvent, il n'y a pas à en douter, revendiquer pour une bonne part la qualité d'auteurs.[1]

La versification bulgare, fondée sur le nombre des syllabes et sur l'accent, lequel reste le même que dans la langue parlée (à la différence de ce qui a lieu en serbe, en lithuanien et parfois en grec), comprend des vers dont les syllabes varient en nombre de quatre à quatorze.[2] Mais les deux espèces

[1] Nesselmann, dans sa préface des Chants lithuaniens (Berlin, 1853), y constate la même incorrection, qu'il attribue à la négligence des chanteurs; ce défaut n'existe point dans la poésie grecque, ni dans la poésie serbe, au moins celle publiée par Vouk, qui, ainsi qu'il le raconte, a pris la plus grande peine pour se procurer plusieurs versions de chaque pesma.

[2] Milad., préf. p. VII.

qui prédominent de beaucoup sont le vers de huit syllabes et celui de dix, coupé de deux manières: après la quatrième syllabe, c'est le vers épique des Serbes et de notre Chanson de Roland,[1] et après la cinquième, combinaison qu'on a rapportée à la strophe saphique,[2] et que Brizeux de nos jours a heureusement renouvelée, comme dans cette stance:

> Un soleil si chaud brûla ma figure,
> J'ai dû tant changer à tant voyager,
> Que d'un franc Romain je me crois l'allure,
> Mais un vigneron à brune encolure
> Me dit en passant: bonjour, étranger.

L'octosyllabique est plus en usage dans la Bulgarie orientale, le décasyllabique en Macédoine; ce dernier, sous sa forme saphique ou partagée en deux hémistiches égaux, se distingue, en général, par plus de correction, comme on peut le voir dans quelques pièces de ce volume,[3] où certaines particularités de langage annoncent le voisinage de la population serbe. La rime est absolument inconnue à la versification bulgare. Certaines pesmas, celles, par exemple, qui ont pour sujet des légendes pieuses ou des faits héroïques, sont chantées par les mendiants aveugles, avec l'accompagnement d'une sorte

[1] M. Adolphe d'Avril a très habilement manié ce vers dans ses traductions si bien réussies de la Chanson de Roland et de la Bataille de Kossovo.

[2] M. Littré, cité par M. Ch. Aubertin, dans ses Origines de la langue et de la poésie française, p. 113.

[3] Nos 37, 55 (les quatre premiers vers exceptés), 56, 63.

de violon à trois cordes, qu'ils tiennent à la façon du violoncelle. Ce n'est pas plus mélodieux que la gouslé serbe.

La poésie populaire a été d'une très grande fécondité, mais c'est un fait qui appartient au passé; d'après tous les témoignages que j'ai recueillis dans le pays même, elle est morte, sans avoir été encore remplacée ou se trouver en voie de l'être; tout ce qu'elle produit aujourd'hui, et Vouk il y a cinquante ans disait la même chose pour les pays serbes,[1] ce sont des chansonnettes burlesques, des couplets satiriques, qui prennent texte des incidents de la vie ordinaire prêtant au ridicule, et ont pour objet de railler ceux qui en ont été les héros malheureux.

II.

Les collecteurs ou éditeurs des chants slaves et grecs, les ont rangés sous d'assez nombreuses divisions, qui peuvent se ramener à trois principales, celles que j'ai adoptées: I. Mythologie. — Magie, sorcellerie. — Légendes pieuses. — II. Histoire. — Brigands. — Bergers. — Aventures. — III. Amour. — Fantaisie. — Mœurs. — Pièces comiques ou satiriques. — Les deux premières catégories, prises

[1] Le Montenegro excepté et sans doute aussi les contrées de l'Hertzégovine qui y confinent, car la collection de Vouk lui-même, dans la nouvelle édition, renferme de longues pesmas qui vont jusqu'à la bataille de Grahovo, en 1858.

dans leur ensemble, constituent la poésie héroïque, la troisième la poésie domestique ou féminine. C'est la poésie héroïque surtout, comme plus importante et comme ayant un caractère plus général, qui va fournir matière aux rapprochements que nous avons annoncé l'intention d'établir.

Le ciel, les astres, les phénomènes qui se produisent dans l'air, enfin à peu près ce dont traite un livre de météorologie moderne, forment, cela est reconnu aujourd'hui, le noyau primitif des religions antiques, et en particulier la base sur laquelle le fécond génie hellénique a élevé l'édifice presque infini des mythes et des légendes, qui nous charment encore, nous scandalisent parfois comme ils scandalisaient déjà les philosophes, et après avoir exercé la sagacité de tant de générations, laissent aujourd'hui déchirer le voile dont ils étaient enveloppés. Telle qu'elle apparaît dans la poésie et les contes, la mythologie des Grecs actuels et des Slaves est sortie de la même source que celle des Hellènes, mais elle est loin d'avoir (si elle l'a jamais eue), une aussi grande variété, ce qui ne saurait étonner au surplus, puisque, encore imparfaitement connue d'ailleurs, elle ne nous est parvenue qu'à l'état de fragments, échappés après de nombreux siècles à l'influence du christianisme et non sans l'avoir subie. Seulement ce qui est à remarquer, c'est que ces fragments, ces débris, semblent se rapporter surtout au mauvais principe, ou si l'on veut, à ce que la nature a de malfaisant pour l'homme. Le côté brillant des phénomènes, mis dans un si vif relief par

les hymnes védiques, et le rapport qu'ils ont avec la vie de l'univers, ont été oubliés; il ne nous reste que la personnification de certaines forces physiques puissantes pour la destruction, celles des vents et des nuages;[1] à quoi on pourrait ajouter la figure du Charos grec, lequel n'est pas d'ailleurs une espèce météorologique. L'anthropomorphisme est plus complet parmi les Serbes et les Grecs, tandis que la personnification est à peine ébauchée dans la poésie bulgare, sauf peut-être en ce qui concerne le soleil, dont le rôle mythique se borne à épouser des mortelles; les Lamies et les Éléments (stikhias) qu'elle a adoptés (Charos se rencontre aussi dans les légendes macédoniennes), ne sont guère qu'un emprunt nominal, et se confondent par leurs attributs avec les êtres surnaturels auxquels ils ont été associés. Il y a deux classes, dont l'énergie est au fond la même, de ces esprits élémentaires: d'une part, les héritières ou les sœurs de la classe si nombreuse des nymphes antiques, les Vilas, Samovilas, Samodivas ou Youdas, les Néréides et les Éléments,

[1] „Ne comprenez-vous donc pas que ce ne sont point des vents et des brouillards, mais des Youdas, des Samovilas?" dit (N° 9 du Supplement) une jeune fille, qui bientôt est emportée par la tempête, comme Hélène regrettait de ne l'avoir pas été au moment de sa naissance:

Ὥς μ' ὄφελ' ἤματι τῷ, ὅτε με πρῶτον τέκε μήτηρ,
Οἴχεσθαι προφέρουσα κακὴ ἀνέμοιο θύελλα
Εἰς ὄρος ἢ εἰς κῦμα πολυφλοίσβοιο θαλάσσης.

Iliade, VI, 345—7.

Voy. aussi N° 2, pp. 4 et 149.

de l'autre les Dragons des deux sexes, les Lamies, et Drakos avec sa femelle Drakaina. L'identité foncière de ces êtres, de ces monstres, ne fera pas doute pour quiconque, au courant des croyances de la Grèce,[1] lira la Note qui se trouve à la fin de notre volume,[2] mais une preuve pour ainsi dire en action de l'assertion que je viens d'émettre, se trouve dans le rôle qu'attribue, d'une part aux Vilas, de l'autre aux Éléments, une légende plus grandiose sous sa forme serbe que dans sa rédaction corfiote ou épirote, celle qui raconte la fondation de Scutari et la construction du Pont d'Arta.[3] Laquelle des deux est l'original? c'est ce qu'il est difficile de découvrir. J'ajoute seulement, à titre d'information, que la superstition qui en forme la base, est encore fort enracinée en Grèce, et qu'à Leucade notamment les maçons ne posent guère les fondations d'une maison sans sacrifier un coq, afin d'éloigner l'Élément qui pourrait compromettre la solidité de l'édifice. Ces génies habitent les rivières et les lacs de l'Épire, comme les Lamies ceux de la Macédoine,[4] et il est entre autres, sur le chemin d'Iannina à Prévèza un petit lac, aux bords pittoresques, où un Élément

[1] Voy. Νεοελληνικὴ μυθολογία, ὑπὸ Ν. Γ. Πολίτου, ἐν Ἀθήναις 1871—1874. — Tozer, Researches in the highlands of Turkey, London, 1869, et le Recueil de Passow, Athènes, 1863. — Je crois aussi pouvoir invoquer ma connaissance pratique du sujet.

[2] P. 333.

[3] P. 189 de mes Poésies serbes; Passow, N^{os} 512—13.

[4] Elles font aussi leur séjour dans les puits, comme la Koutchédra des Albanais.

décèle la nuit sa présence par un vacarme effrayant; c'est probablement le motif principal qui a empêché jusqu'ici de lancer aucune barque sur ses eaux, qu'on dit être sans fond.

La question d'origine, qui se pose pour certaines croyances ayant eu la force d'opinions religieuses, aussi bien que pour des formes et des détails de la poésie, offre d'autant plus d'intérêt qu'elle se rattache à celle qu'on a voulu soulever à propos de la population actuelle de la Grèce, dans les veines de laquelle, il ne coulerait guère, selon quelques-uns, que du sang slave. Je ne me sens nullement en mesure d'entrer dans un pareil débat, et je ne crois non plus apporter aucun argument à l'appui de l'opinion de Fallmerayer, en revendiquant pour les Serbes la priorité de conception au sujet de la pièce intitulée „le voyage du mort", dont j'ai traduit la rédaction existant en plusieurs langues.[1] Passow l'a intitulée Vrykolakas, vampire, nom qui a en effet cours en Grèce et qui, dérivé selon toute probabilité du serbe voukodlak, poil de loup, semble se rapporter à la lycanthropie. C'est à tort, à ce que je crois, car ni la cause ni le but de la résurrection apparente de Dimitri ou de Constantin n'a absolument rien à faire avec les habitudes du vampire vulgaire, ce revenant plus malfaisant que les nôtres.[2] Quoiqu'il en soit, de là est sortie une

[1] Voy. ci-dessous, p. 319 et seq.

[2] Lorsque j'étais à Mostar, mais absent par congé, il se manifesta un vampire dans un village chrétien-oriental, à une heure du bourg austro-dalmate de Metkovitch. Les chefs du

ballade fameuse, la Lénore de Burger, et c'est la célébrité de la pièce allemande qui m'a engagé à en placer les ancêtres, si l'on peut ainsi parler, sous les yeux du lecteur, comme exemple de la mise en œuvre par une plume savante, de matériaux populaires, en même temps que de la manière dont voyagent les légendes, car la nôtre se retrouve, racontée dans l'idiome du pays, à Chios et en Serbie, dans la Macédoine bulgare et chez les Albanais d'Italie.

Les pratiques de la magie décrites dans quelques-unes de nos pesmas, sont classiques pour ainsi dire, et il n'y a pas à s'y arrêter. Mais ce qui mérite une mention particulière, comme reste incontestable et important du paganisme antique, c'est le personnage, tout transformé qu'il soit, du Charos hellénique, avec son cortége de croyances relatives, non pas à la vie future précisément, mais à l'état des trépassés et, il faut ajouter, avec les rites funéraires et les pratiques réprésentant le culte des morts. On ne retrouve rien chez les Slaves qui réponde à ces opinions, une légende pieuse que nous publions,[1]

village vinrent demander au pacha, qui eut la faiblesse de l'accorder, la permission d'ouvrir la fosse du vampire supposé, dans le but de lui faire subir l'opération traditionnelle, c'est-à-dire de lui enfoncer dans la poitrine un pieu d'épine noire (glog). L'Higoumène du monastère de Jitomislitchi, informé à temps, s'opposa heureusement à l'exhumation, mais il fallut que les agents consulaires étrangers se rendissent sur les lieux pour calmer les habitants, après quoi les apparitions cessèrent.

[1] N° 15.

retrace une conception du paradis, enfantine, mais n'ayant rien d'absolument contraire au dogme chrétien.

Le nom, et c'est la dernière remarque que je veuille faire, le nom des Parques antiques, des Μοῖραι, s'est également conservé en Grèce; leur rôle, toutefois, s'est modifié dans l'imagination du peuple, d'une manière qui n'a rien non seulement d'étrange, mais de nouveau pour nous, bercés que nous avons été par les contes de fées. Les Mires, qui à l'origine étaient de simples exécutrices de la destinée, en sont arrivées à réprésenter cette puissance elle-même, en même temps que les divinités qui présidaient à la naissance; elles se confondent avec les Fées de la Belle au bois dormant par exemple, et avec les trois Naretchnitzas bulgares qui viennent, la troisième nuit après la naissance d'un enfant, lui assigner son sort, et que, dans une pesma, où elles sont qualifiées de Samodivas, on trouve emmaillottant le Christ au berceau [1]. Les idées slaves ont-elles influé sur la conception grecque? C'est ce qu'il est peut-être d'autant moins nécessaire de supposer, que la transformation toute naturelle qui a produit celle-ci, a eu lieu d'assez bonne heure. [2] En tout cas il m'a paru à propos de traduire une pesma, intéressante à plusieurs égards, où le rôle des Naretchnitzas, de celles qui énoncent est clairement exposé, bien qu'elles semblent en sortir en s'em-

[1] Ci-dessous, N° 6.
[2] Politis, myth. gr., p. 208, seq.

parant pour leur propre compte de l'enfant dont il ne leur appartenait que de régler le sort.[1]

Dans la poésie de plusieurs peuples, les brigands occupent une grande place, et même, en particulier chez les Serbes et les Grecs, jouent un beau, sinon le premier rôle. C'est qu'en effet ils se sont plus d'une fois conduites en héros: ici le klephte, comme là l'uscoque (ouskok) et le haïdouk, prolongeaient à leurs risques et périls la résistance à la domination étrangère. Les romances espagnoles, qui racontent tant de petites expéditions dirigées contre les Maures, ignorent tout à fait les brigands, c'est apparemment qu'elles ont toutes été composées en pays libre, et non par les sujets opprimés et révoltés des Arabes. Moins heureux, les haïdouks et les klephtes savaient de plus, quand ils étaient pris, mourir bravement et supportaient les plus affreux supplices avec la constance des Hurons attachés au pal de torture.[2] Le bandit (haïdout)[3] bulgare, à en juger par les chants que remplissent ses aventures, n'est qu'un vulgaire et féroce assassin, un lâche chauffeur, et un ouvrage anglais, très défavorable, il est vrai, aux rayas, lui opposait récemment,[4] comme un modèle de chevalerie en quelque sorte, le

[1] Voy. ci-dessous, p. 331.

[2] Voy. mes Poésies serbes, p. 169, Thadée de Sègne.

[3] Mot arabe-turc, dont haïdouk, en serbe, est la corruption.

[4] A residence in Bulgaria, by St Clair and Brophy. London, Murray, 1869.

balkan tchelebi, le détrousseur turc des Balkans; il exploite les grandes routes pour enlever entre autres les fonds royaux, mais sans que le sentiment patriotique y entre pour rien, il s'agit simplement de faire du butin, la haine, même religieuse, contre le Turc ne se montre nulle part. La différence des motifs éclate avec évidence dans l'adaptation d'une courte et bonne pièce serbe à une aventure de coupe-jarret. Le vaillant Marko[1] laboure les chemins dans le dessein de braver les janissaires, tandis que Tatountcho, le Bulgare, cédant aussi aux suggestions de sa mère, après les avoir labourés, s'y embusque pour détrousser les voyageurs.[2] Le meurtre est le grand sujet de gloire du haïdout, et voici ce qu'il chante dans des vers devenus comme un lieu commun de la poésie: „J'ai plongé bien des mères dans le deuil, — j'ai privé bien des épouses de leur foyer, et plus encore fait de petits orphelins, — pour qu'ils pleurent, pour qu'ils me maudissent".[3] On aimerait à croire qu'il y a là de la forfanterie, si des pièces, qui retracent sans doute des faits réels, n'attestaient ce penchant à la cruauté. Il est vrai que dans une des trois versions du passage cité, le nom de Turc apparaît et semble, surtout si on l'isole du reste de la pièce, manifester l'idée patriotique: „J'ai donné la chasse à bien des Turcs, — plus encore fait périr de kadeunas (femmes musul-

[1] P. 106 de mes Poés. serbes.
[2] N° 31 du présent volume.
[3] N° 24, v. 11—14, N° 28, v. 58, seq. et N° 30, v. 7—10.

manes)...", expressions qui rappellent celles qu'un chant grec met dans la bouche d'une femme brigand:

Ἔκαμα Τούρκαις ὀρφαναῖς, ἔκαμα Τούρκαις χήραις.
„J'ai rendu des Turques orphelines, j'ai fait des Turques veuves."[1]

Mais quelle différence entre cette demi-vanterie rétrospective et les fières paroles du klephte: „Moi, je ne deviens pas raya, moi je ne me soumets pas aux Turcs", [2] celles-ci surtout, et ici je ne puis m'empêcher de citer la pièce tout entière, tant elle est pleine d'énergie et émouvante:

„Ils ont eu beau devenir turcs les défilés, occupés par les Albanais, — Stérios est vivant, des pachas il ne lui chaut guère. — Tant que les montagnes neigeront et que fleuriront les champs, — tant que les crêtes auront de fraîches eaux, aux Turcs nous ne nous soumettrons point. — Nous irons faire notre gîte là où les loups ont leur tanière, — sur la cime des monts, dans les cavernes, dans les gorges et les ravins. — Des esclaves demeurent dans les lieux habités et se courbent devant les Turcs, —

[1] Pass., N° 159, v. 19. — Dans une pesma serbe de ma traduction (p. 156), Manuel le Grec, qui n'est pas un bandit, chante des vers à peu près identiques aux vers bulgares cités, et dans lesquels il déplore les scènes de meurtre qui ont ensanglanté les Balkans, qu'il traverse en ce moment. — Voy. aussi les paroles du bogatyr Dobryna, dans la Russie épique, par M. Alfred Rambaud, Revue des deux Mondes, 15 juillet 1874.

[2] Pass. N° 52, v. 6. Se soumettre ne rend pas le côté pittoresque de προσκυνῶ, qui exprime à la fois l'acte moral de la soumission et l'acte matériel du prosternement.

nous pour habitation nous avons les déserts et les gorges sauvages, — plutôt qu'avec les Turcs, il vaut mieux vivre avec les bêtes fauves."[1]

Il faut, nous le savons, des conditions topographiques particulières, pour que de tels sentiments, s'ils naissent, portent du fruit; c'est dans les pays frontières ou dans les régions montagneuses presque inaccessibles, que les hommes d'une forte trempe trouvent un refuge, pour fondre ensuite de temps à autre sur la plaine où les esclaves se courbent, comme dit Stérios. Mais l'Hémus et le Rhodope n'offraient pas, comme il semble, un point d'appui beaucoup moins favorable que le Pinde et l'Olympe, pour une lutte au moins temporaire, et si, en parcourant la petite contrée de Souli qui peut être si facilement prise à revers, on admire l'héroïsme de ceux qui y ont si longtemps bravé Ali-pacha, on s'étonne aussi de ne pas apercevoir, dans la poésie qu'ont enfantée les sommets de la Vieille Montagne, de Rila et du Périn, le plus vague écho d'une protestation contre la conquête musulmane. Les Bulgares qui ont durant tant de siècles si violemment résisté à la civilisation grecque, avaient-ils donc au fond plus d'affinité pour la race issue des steppes turkomanes?

Aucune réprobation ne s'attache dans l'opinion publique au métier de brigand, dont celui qui l'exerce a une haute idée; on ne peut guère s'en étonner, puisqu'il en est malheureusement encore ainsi, malgré le changement des circonstances politiques, dans le

[1] Pass. N° 54; voy. aussi le N° 24.

royaume hellénique et en Serbie, on n'en est pas moins fort honnête homme et on fait une fin en se mariant. Néanmoins, il paraît qu'à l'époque où nos chants ont été composés, l'estime publique pour cette manière de porter les armes commençait déjà à être tempérée par la crainte, car la délation par cupidité et la trahison font souvent justice du haïdout, et la police a plus d'une fois le beau rôle, ce qui est fort légitime assurément, mais n'est point matière à poésie. Aussi plusieurs des pièces que nous avons en vue, font-elles l'effet de ces complaintes qu'on crie chez nous jusque autour de l'échafaud. Le seul supplice qu'on y voie infligé aux brigands, est la pendaison; leur orgueil est de mourir élégamment, ils se piquent pour ainsi dire d'une coquetterie posthume, ils veulent qu'on leur mette une chemise blanche et qu'on dénoue leurs cheveux, réunis en queue chinoise au haut de la tête, afin, quand la hart a fait son office, d'avoir bon air à la potence.[1] Leurs confrères grecs et serbes, avaient une autre constance à montrer dans les tourments atroces où les pachas les faisaient périr et comme Marko, avant d'expirer, tue son cheval et jette à la mer ses armes, de crainte qu'ils ne tombent aux mains des Turcs, lorsqu'ils étaient blessés, ils se faisaient couper la tête par leurs compagnons, pour qu'elle ne fût pas exposée publiquement et livrée à la risée de leurs ennemis.[2]

[1] Voy. ci-dessous Nos 29 et 48.

[2] Un fait de ce genre sert de nœud au beau poème de Mr. Aristote Valaoritis, Ἀστραπόγιαννος; voy. aussi la note, p. 182, du poème Ἀθανάσιος Διάκος, du même auteur.

En attendant et quel que soit le genre de mort en perspective, ni les uns ni les autres n'engendrent mélancolie; ils aiment également à boire largement du vin et de l'eau-de-vie et à rôtir un agneau dans la montagne; il arrive même que ces esprits farouches, ces cœurs presque inaccessibles à la pitié, soient touchés par les grâces de la nature, au sein de laquelle ils mènent leur vie sauvage; le bruissement des sapins, le chant matinal et la démarche élégante de la bartavelle, par dessus tout la lumière du soleil, ravissent le kléphte, et c'est avec autant de surprise que de charme qu'on lit ce dialogue vraiment poétique, engagé par le Bulgare Liben avec la verte forêt et les fraîches eaux, auxquelles il rappelle ses sanglants exploits.[1]

Un trait particulier du bringandage bulgare, c'est la part active que les femmes paraissent y avoir prise, et la tradition, d'après ce qu'on rapporte à Philippopolis, confirme celui des pesmas sur ce point. Parmi les chants grecs il y en a quatre, il est vrai, variantes d'un même fait,[2] qui parlent d'une klephtopoula, faisant campagne incognito et se retirant dès que le hasard a trahi son sexe, mais un début, deux fois répété, manifeste assez l'étonnement du poète: „Qui a jamais vu un poisson sur la montagne et la mer ensemencée? qui a vu une belle fille revêtue des habits de klephte?" Les héroïnes bulgares n'y mettent pas tant de façons, et l'une

[1] Plus bas, N° 24.
[2] Passow, N°ˢ 173—76.

d'elles aussi termine honnêtement par le mariage sa vie d'aventures.[1] Telle fut également la fin de cette Sirma, que C. Miladinov dit avoir connue à l'âge de 80 ans, et à laquelle est consacrée une petite pièce, commençant d'une manière analogue au chant grec cité tout à l'heure: „Où a-t-on vu et entendu — qu'une fille devienne voïvode de 77 sergents? etc."[2]

Les bergers, dans les pays où, comme en Turquie et en Grèce, la vie pastorale et nomade est encore très développée, ne diffèrent pas infiniment du brigand; en contact perpétuel avec lui dans les montagnes, lui fournissant de gré ou de force le fond de sa subsistance, ils passent avec une grande facilité d'un genre de vie à l'autre, s'ils ne les mènent pas tous les deux à la fois. Aussi bien en Albanie il n'est pas très rare de voir un homme, ayant des terres au soleil, quitter sa maison temporairement pour faire des expéditions profitables. Toujours est-il que les pesmas dites de bergers (ovtcharski) sont rangées parmi les héroïques. Pour moi je les ai classées pour la plupart dans les chants mythologiques, parce qu'elles sont remplies par les êtres surnaturels que les pâtres, errant dans les solitudes, ont plus qu'aucuns autres, et parfois pour leur malheur, l'occasion de rencontrer.

Je n'ai admis dans ce volume que deux pièces ayant trait à des événements historiques, d'époques

[1] Nº 18 de ce volume.
[2] Milad., Nº 212, p. 328.

d'ailleurs fort éloignées. L'une, sorte de prédiction de la chute de l'empire bulgare, est la variante d'un passage d'un chant serbe,[1] l'autre est un écho des guerres de Catherine II, désignée sous le nom de Reine des Moscovites, contre les Turcs, et n'offre aucun autre interêt. Il faut en dire autant de quelques chants, que contenaient mes manuscrits, ou imprimés dans la collection Miladinov, et qui se rapportent à Chichman, le dernier roi ou tzar bulgare (il a péri en 1396). Mr. Verkovitch en a recueilli en Macédoine plusieurs, où se rencontrent les noms de divers prédécesseurs de Chichman; on doit souhaiter qu'ils aient plus de valeur historique et littéraire.[2]

Les lecteurs de la poésie populaire grecque savent que les chants historiques y font absolument défaut, à peine a-t-on pu découvrir quelques vers sur la prise d'Andrinople et de Constantinople. Cela s'explique. Lors de la chute de l'empire byzantin, il y avait si longtemps que la nationalité grecque était morcelée, elle avait si souvent changé de maîtres depuis le commencement du moyen-âge, que les habitants de la Thrace, de la Morée et de l'Épire se connaissaient à peine, leur histoire à chacun était toute locale, et elle devait se concentrer bientôt tout entière dans la lutte de quelques individus isolés contre les envahisseurs asiatiques. Chez les Serbes il en avait

[1] Fondation de Ravanitza, Vouk, T. II, N° 35; N° 39 de ce volume.

[2] Voy. mes Rapports, p. 60.

été autrement, la formation progressive d'un empire, les conquêtes rapides d'Étienne Douchan, avaient exalté le sentiment national, et la catastrophe survenue ou complétée en une journée, eut un retentissement douloureux, qui dure encore, et que la poésie célébra, comme elle avait fait pour quelques-uns des souverains dont les efforts avaient élevé l'édifice écroulé sur le champ de bataille de Kossovo; comme elle l'a fait, dans ce siècle, pour la lutte soutenue par Karageorge et Milosh, sans parler du Montenegro, où encore aujourd'hui tout incident de guerre (guerre et rapine sont souvent synonymes) est chanté. Ce qu'on a dit des romances espagnoles, que le caractère historique en est le dominant,[1] est tout aussi vrai des pesmas serbes, mais avec cette différence à l'avantage de celles-ci, que le souffle épique y est plus puissant, et que le ton s'en élève plus haut, soutenu qu'il est par une versification mieux appropriée.[2]

On a relevé dans les chants klephtiques les noms d'un certain nombre d'Armatoles, qui ont eu leur moment de célébrité, et dont le plus ancien ne remonte qu'aux premières années du siècle passé;[3] cette liste s'est enrichie de noms dont la gloire a été plus grande, ceux des héros de la guerre de l'indépendance, des ἀγωνισταί; les pesmas serbes, an-

[1] Damas-Hinard, discours préliminaire de la traduction du Romancero.

[2] On sait que le vers des romances est octosyllabique.

[3] Passow, p. 5, N° 1.

ciennes et de ce siècle, fourniraient, dans les deux catégories, les éléments d'une pareille liste, mais c'est en vain, je crois, qu'on a tenté de faire la même chose pour les Bulgares. M. Bezsonov, dans l'étude comparative de l'épopée des deux principales nations slaves méridionales, qui forme l'introduction de son livre, cite, comme personnages réels, divers haïdouts, des Stoïan par exemple, mais ce nom de Stoïan est si commun qu'il devient difficile de lui assigner une valeur individuelle; quel intérêt, d'ailleurs, présenterait une telle identification, le caractère et le rôle du bandit bulgare étant tels, c'est-à-dire aussi peu attrayants, que le peuple lui-même les a réprésentés?

Au reste, comment s'étonner s'il n'a pas réussi à idéaliser des coupe-jarrets, puisqu'il n'a pas mieux traité, ainsi que je l'indiquais tout à l'heure, un personnage historique, celui-là, quoique agrandi par la légende, et que les Bulgares disputent, à tort il me paraît, aux Serbes, comme un héros national.[1] Marko Kraliévitch ou Fils de roi, dont j'ai assez parlé ailleurs pour n'y pas revenir ici, a une figure bien caractérisée, il est rattaché à des événements importants de l'histoire et il joue à quelques égards un rôle patriotique. Or presque tout ce qu'il y avait en lui

[1] Poés. serbes, note de la p. 70. Marko, qui paraît avoir porté pendant quelques années le titre de roi, appartenait bien certainement à une famille serbe, et Prilip, où l'on montre encore aujourd'hui son château, faisait partie de l'empire de Douchan, dont il était le feudataire.

de sérieux et parfois de noble, a disparu chez le peuple qui le revendique comme sien. Parcourez, dans le recueil des Miladinov,[1] les vingt et une pièces, contenant près de 3000 vers (héroïques, décasyllabiques), qui sont consacrés en tout ou en partie, à Marko Kraléviké ou Prileptchanetz (de Prilip, aussi kral Marko), vous n'y trouverez que de banales et prolixes aventures, aboutissant même au conte de fées; les mauvais côtés du caractère sont, en saillie, on a affaire à un ivrogne, doublé parfois d'un lâche, que son fils peut apostropher ainsi: „Je ne veux que dégaîner mon sabre, afin de t'ôter la tête de dessus les épaules, parce que, quand tu t'enivres, tu ne sais plus ce que tu fais".[2] Même là où il conserve son rôle de redresseur de torts, surtout en pourfendant de noirs Arabes, personnages énigmatiques qui sont réprésentés comme infestant le pays, il y a quelque chose de banal et de conventionnel dans la manière dont il s'en acquitte. Une fois Marko se risque bien à faire quelque chose de désagréable au Sultan, en bâtissant sans sa permission des églises à Kossovo, mais il se laisse prendre et châtier comme un niais.[3] Bref, au lieu d'un héros épique aux traits fortement accentués il ne reste pour ainsi dire qu'un personnage du théâtre des marionnettes. Si l'on veut

[1] Marko ne figure que dans une pièce du présent volume, le N° 36, une chanson de danse évidemment; il y conserve son caractère de vengeur des opprimés.

[2] Milad., N° 84.

[3] Milad., N° 143; c'est la plus longue pesma, elle a 443 vers.

aussi rapprocher dans ce volume[1] et dans la traduction des poésies serbes[2] les pesmas sur Doïtchin l'infirme, la comparaison mènera, je crois, à des remarques semblables. Deux héros, communs aux deux poésies, sont encore Jean Hunyadi ou, comme il est appelé, Yankoula, et son neveu légendaire Sékoula, mais à l'Est comme à l'Ouest, leurs aventures n'offrent rien de saillant ni de réel, et retracent tout autre chose que le rôle historique du grand capitaine hongrois. Quant au nom d'Alexandre, avec son cheval ailé et à tête de bœuf, je ne l'ai encore rencontré que dans une seule pièce, que je tiens de M. Verkovitch, et qu'on trouvera au supplément (N° 4). C'est un nom, et pas davantage.

Si les comparaisons esquissées jusqu'ici ne sont pas à l'avantage de la poésie bulgare et montrent que les régions supérieures de l'imagination lui sont fermées, elle se relève, je crois, par les pièces qui se rapprochent du genre lyrique: ni la tendresse et le dévouement dans les choses du cœur, ni la grâce, l'enjouement et même l'esprit, dans ce qui est du ressort de la fantaisie, ne font défaut. Il y a bien des pesmas d'un caractère narratif, qui mériteraient encore la qualification de complaintes, déjà appliquée précédemment aux ballades sur les brigands, je veux parler de celles qui racontent des crimes, et cela

[1] N° 40, Georges l'infirme. Les collections Miladinov et Bessonov renferment aussi plusieurs versions de cette histoire se rapprochant davantage de la rédaction serbe; le nom de Doïtchin y est conservé.

[2] P. 195.

avec une sécheresse et une froideur, qui sembleraient annoncer l'absence de tout sentiment moral. Mais si le peuple parisien ne s'est pas encore déshabitué de ce genre de littérature, peut-on s'étonner qu'il ait été en vogue, avec bien moins de grossièreté d'ailleurs dans la langue, parmi des villageois attachés à la glèbe, séparés intellectuellement du reste du monde, et pour qui le langage versifié remplit la fonction du journal? Nos feuilles mêmes, au milieu de tant de matières plus relevées, ne font-elles pas une place aux Faits divers? Ce que nous lisons, et non sans avidité, le peuple le chante.

Quand on voit, dans les villages de la Bulgarie, les jeunes filles ramasser le fumier de buffle et le plaquer, en forme de galettes, sur les clôtures en clayonnage, pour en faire plus tard usage comme de combustible, on se détourne avec dégoût, et certes l'idée de la coquetterie est celle qui se présenterait le moins à l'esprit, si la tête ornée de roses, de lys ou de fleurs artificielles, ne disait qu'elles sont filles d'Ève comme les autres. Qu'on ne croie, pas d'ailleurs, qu'aucun des artifices de la toilette féminine: fards, teinture pour les cheveux, chignons encore plus extraordinaires que ceux de nos élégantes, sans parler d'enjolivements d'un goût vraiment barbare, soient inconnus de la paysanne des Balkans,[1] nos chants seraient là au besoin pour l'attester, comme

[1] En Serbie particulièrement il n'y a pas une femme qui, dès l'âge de sept à huit ans et jusqu'à la mort, n'ait les cheveux teints en noir; les cheveux blonds et les blancs sont également inconnus.

aussi l'effet irrésistible de la parure sur le sexe fort, c'est la ressource qui, réparant

<div style="text-align:center">Des ans l'irréparable outrage,</div>

sauve du divorce une Bulgare, comme une Grecque de l'abandon.[1]

Dans les extraits que j'ai donnés des Chants du Rhodope,[2] on peut voir à quel point l'amour y est purement physique, c'est, je demande pardon de l'expression, l'union passagère des sexes uniquement en vue de procréer des enfants, et pour parler strictement, des enfants mâles, car il n'est jamais question que de ceux-là. Les autres poésies bulgares, bien que l'amour y trouve plus d'une fois des expressions tendres et délicates, a encore quelque chose de cette brutalité, en ce sens que la femme, qui a le malheur de ne pas devenir mère, ou même de ne donner le jour qu'à des filles, y paraît méprisée, comme c'est son lot dans la vie réelle, maltraitée, voire, ainsi qu'il y en a un épouvantable exemple, égorgée à la façon d'une vache.[3] Les querelles entre belles-mères et gendres ont défrayé et surtout égayé, chez nous, le théâtre et le roman; parmi les populations du Levant, la situation inverse se produit, mais avec des résultats beaucoup plus tragiques ou douloureux que comiques. Rarement les fils mariés se séparent de leurs parents, et la

[1] N° 45; Passow, N° 438.
[2] Voy. mes Rapports.
[3] N° 88.

femme qui, par le mariage, entre dans une famille, y est surtout considérée comme une ouvrière de plus, comme une servante; placée, avec un nombre de brus et de belles-sœurs, sous l'entière dépendance de sa belle-mère, elle peut endurer, par le fait de celle-ci, un supplice de tous les jours, auquel plus d'une, à ma connaissance, s'est soustraite par le suicide. Quelquefois, c'est le mari qui prend les devants et qui, poussé par les fausses accusations de sa mère ou de sa sœur, donne la mort à une épouse calomniée, quitte, c'est justice de le dire, à se poignarder ensuite sur le corps de celle-ci. La poésie conserve tous ces petits drames domestiques, et nous les retrace sous la forme d'un assez court récit, d'une nudité absolue, dont la conformité évidente avec la réalité est le suprême intérêt. Les Grecs, qui ont plus d'imagination, ont traité bien peu de sujets de ce genre, et ils y ont jeté des ornements sous lesquels le fond disparaît ou perd de son atrocité.[1]

Ceci nous amène à considérer très brièvement la forme des trois poésies.

Toutes se rencontrent en ce point, qu'elles sont impersonnelles, là même où le sujet prêterait à des développements lyriques. Le chanteur, si par hasard il exprime ses propres sentiments, ne les étale point avec complaisance, il ne fait que manifester naïvement sa joie, ou semble chercher un soulagement à

[1] Passow, Nos 54 et seq.: La méchante belle-mère, et d'autres pièces.

ses chagrins. Cette poésie, où le je paraît, sans pourtant jamais se mettre en scène, est surtout représentée en Grèce par les innombrables distiques,[1] qui, on pourrait le dire, y poussent partout comme des champignons; successeurs, par certains côtés, de l'épigramme antique, ils manquent absolument aux Slaves.

Les Serbes ont reçu en partage la faculté épique, eux seuls savent bâtir et ordonner un récit régulier qui, prenant le fait à son origine, le déroule jusqu'à la péripétie finale, avec le ton sérieux, la profondeur de sentiment et l'ampleur de développements qui constituent une œuvre d'art.

Le contraste avec les Grecs est saisissant; dans cette brièveté abrupte des chants klephtiques, qui là représentent l'épopée, et malgré l'énorme allongement du monotone vers politique, c'est l'accent dramatique qui domine; les transitions sont supprimées, le chanteur, à qui on peut reprocher l'abus de l'apostrophe, ne se mettant pas en peine de s'étendre sur des faits récents et connus; parfois on n'entend plus que des cris de passion; il y a plus de vivacité peut-être, mais souvent aussi du désordre et de l'obscurité, presque jamais un tableau complet.

La poésie bulgare occupe une position intermédiaire; pas plus que celle des modernes Hellènes (les productions populaires, il s'entend), elle ne connaît la division des vers en strophes ou en

[1] La collection publiée à Athènes (Διστιχοτράγουδα, 3⁰ édition, 1871) en renferme 2300; celle, non achevée, de la Société du Parnasse (1871), 739.

stances, remplacée parfois et jusqu'à un certain point, par un très court refrain au milieu ou à la fin de chaque vers;[1] mais cette analogie extérieure n'a pas empêché des résultats esthétiques très différents. En effet, elle est essentiellement narrative, je ne dis plus épique, c'est-à-dire qu'elle raconte toujours, mais sans les qualités que j'énumérais tout à l'heure, et sans cette vivacité de langage qui, transportant le passé dans le présent, lui rend pour ainsi dire une existence actuelle. Les pesmas sont dialoguées, elles n'en sont pas pour cela plus dramatiques, à cause des formules traînantes qui y sont employées, le nom de chaque interlocuteur étant répété à satiété, de manière à rappeler au lecteur cet ironique dicton:

<blockquote>
Le roi dit à la reine,

La reine dit au roi.[2]
</blockquote>

A la suite de cette trop imparfaite esquisse, j'aurais voulu mettre immédiatement sous les yeux du lecteur les plus remarquables des analogies matérielles qui existent entre les trois poésies, surtout ces détails et ces formules qui ne peuvent être considérés comme le résultat des sentiments communs de l'humanité, mais qui décèlent manifestement une influence exercée, un emprunt, encore qu'on ne puisse toujours distinguer quel est l'emprunteur. Mais outre qu'une pareille recherche dépasserait ma

[1] Voy. N^{os} 36, 85; Pass., N° 537, etc.

[2] Stoïan disait à sa mère, la mère de Stoïan lui disait, etc. etc.

compétence, cette préface est déjà bien longue, il me paraît à propos de rassembler dans un article séparé, qu'on trouvera plus loin,[1] les détails et rapprochements complémentaires que j'ai en vue.

III.

Les manuscrits dans lesquels j'ai puisé pour composer ce volume, m'ont été obligeamment communiqués par MM. Tcholakov (Чолаковъ), aujourd'hui, à ce que je crois, directeur du gymnase bulgare de Philippopolis, et Guérov (Геровъ), vice-consul de Russie dans la même ville, mais Bulgare de naissance; j'offre ici à tous deux l'expression de ma gratitude. Ces deux messieurs, qui sont du nombre bien restreint des personnes lettrées ayant du goût pour la poésie nationale, n'avaient point recueilli eux-mêmes les pesmas, mais avaient reçu de diverses parts les manuscrits, dont je vais faire connaître la provenance, telle qu'elle y était indiquée; indication qu'on trouvera reproduite pour chaque pièce à la table des matières:

A. Collection faite à Ternovo (Bulgarie), signée Ev. Hadji G. Kisimov (Ев. Х. Г. Кисимовъ), et contenant 98 pesmas rangées sous dix rubriques différentes, à l'exception de 18 non qualifiées, et de quelques-unes qualifiées de récentes.

B. Collection provenant de Pridop (Bulgarie), partagée aussi en dix classes, qui ne sont pas identiques aux précédentes. — Sans nom d'auteur.

[1] P. 333.

C. 128 pesmas, „écrits par Slaveïko" (Записани отъ Славейко. — M. Slaveïko a été, et est peut-être encore rédacteur d'un journal bulgare, „la Macédoine"). — De la Bulgarie.

D. 17 pièces accentuées, avec cette mention: „Écrites par Zacharie Ikonomovitch. — Chants divers qui m'ont été dictés par ma mère" (Записани отъ Захарія Икономовичъ. — Пѣсни различни отъ майка ми казани). — Aussi de la Bulgarie.

A et B appartenaient à M. Tcholakov, C et D à M. Guérov.

Je ne suis pas moins obligé à M. E. Verkovitch, de Serrès, qui en me fournissant les onze numéros du Supplément, recucillis par ses scribes (longtemps avant la découverte des Chants du Rhodope), et un certain nombre de Contes, dont je ne puis insérer qu'un seul, m'a permis de donner ainsi des spécimens des dialectes macédoniens.

Enfin, M. Nentchov, de Philippopolis, a bien voulu me dicter trois petites chansons (Nos 66—68).

Je ne suis nullement d'avis qu'on doive publier toutes les productions de la poésie populaire, dont beaucoup ne regardent que le lexicographe. Ayant donc au préalable choisi les morceaux les plus intéressants en même temps que les plus corrects, je les ai transcrits fidèlement, sans y rien changer ou retrancher que ce qui était une erreur évidente du copiste, changements, d'ailleurs, si peu nombreux qu'il me paraît inutile d'en rendre compte.[1]

[1] P. e. No 3, le 1er vers, était ainsi conçu:
Ходил юнак ходил помак на пуста-та войска.

J'avais aussi, avec l'aide d'un indigène, commencé à ajouter au texte les accents, car les 17 pièces du man. C en étaient seules pourvues; mon départ de Philippopolis a malheureusement empêché l'achèvement de ce travail, qui n'était pas sans utilité. On peut voir, à l'avertissement du Glossaire, les raisons qui m'ont porté ou obligé à modifier l'orthographe des manuscrits et à m'éloigner du système d'écriture généralement reçu, il est vrai, mais qui n'a pas encore une fixité suffisante et qui appelle une réforme.

Quant à la traduction, le systême de fidélité rigoureuse, de littéralité, qui y a été suivi, pourrait paraître d'abord avoir été poussé jusqu'à l'excès. Pour peu qu'on y réfléchisse, on se convaincra qu'il était impossible d'employer une autre méthode, même en laissant de côté la nécessité de faciliter l'intelligence du texte. Les poésies auxquelles j'avais affaire, ont le plus souvent une forme à peine arrêtée; on les pourrait comparer à certains mollusques brillants mais aux contours indécis, qui flottent à la surface de la mer; il faut les observer là tels qu'ils sont, ne pressez pas cette substance molle, qui s'échapperait bientôt à travers vos doigts, en perdant ses couleurs avec la vie. J'ai voulu, pour moi, présenter les productions de l'esprit bulgare baignées

Ходил помак était de trop, et a été retranché; de même, au 3ᵉ vers, ранили го était répété. — J'ai pratiqué plusieurs coupures, pour supprimer de fastidieuses répétitions; elles sont toujours indiquées.

pour ainsi dire dans l'élément où elles sont nées ; l'entreprise est de celles où il est difficile d'atteindre la juste mesure, et je réclame d'avance l'indulgence du lecteur.[1] — Enfin, je me plais à espérer que les Bulgares ne jugeront pas trop sévèrement un travail qui, pour un étranger, offrait des difficultés toutes particulières.

[1] Je dois faire, en outre, appel à la même indulgence, pour ce qui concerne la correction et l'exécution matérielle de ce livre, imprimé loin de moi, et dont j'ai pu corriger, il est vrai, les épreuves, mais toujours avec une extrême rapidité, imposée par l'organisation du service postal.

Iannina, le 2 février 1875.

Auguste Dozon.

TEXTE BULGARE.

БЪЛГАРСКИ ПѢСНИ.

I.

Самовилски и църковни.

1.

 Гдѣто слѫнце-то залазя,
 там има мома заспала,
 на лошо ю мѣсто заспала,
 на самодивско игра́ло,
5 на говедарско падало.
 Спала мома-та що ю спала,
 като сѐ от сън събуди,
 възъ нея сѣдъжтъ три моми,
 три моми три Самодиви.
10 Първа-та отговаряше:
 хайде да земем Марийка
 за самодивска попадя.
 Втора-та отговаряше:
 как щем да земем Марийка
15 като ю едничка у майка,
 тя за син тя за дъщеря?
 Трета-та отговаряше:
 и ми таквази търсиме
 гдѣто една на мама ѝ,
20 че ще мама ѝ да плаче,
 да плаче да ни весели
 в понделник на корито-то,
 във вторник в мала градина,
 в градина, йоще на нива,

25 на нива йоще на лозю. —
Чс на Марийка думахж:
стани Марийке а стани,
стани, иди си у вази,
да кажеш мами си
30 гдето ще да те земеме
за самодивска попадя,
да додеш на наш вилаѥт,
да видиш какво й' хубаво;
не предем мари не тачем,
35 ката ден с хоро с цигулки,
ката ден хоро играйме,
ката ден ядем и пиѥм;
да ти се мама парадва,
да ти се мама падума.
40 Като си у тѣх отиде,
догдѣ мами си изкаже
и сѐ от душа отдѣли.

2.

Мама Стояну думаше:
Стоѥне синко Стоѥне,
стадо-то си не разтирай
из самодивска дъбрава,
5 или, като го разтираш,
със тънка свирка не свири,
да те не чюѥ дива-та
дива-та Самодива-та,
да се не бори със тебе.
10 Стояи майка си не слуша,
най си стадо-то разкара
из самодивска дъбрава,
със свирка-та си засвири,
Самодива-та покани
15 да доде да се поборат.
Самодива се вѣстила
кат' малко момче рохаво,

 плеснѫли и се вловили
 та сѫ се три дни борили.
20 Стоян ще да ѝ надвие,
 Самодива се провикнѫ:
 Стихии сестри вихрушки,
 днес ще ме Стоян надвие.
 Стихии сѫ се спуснѫли
25 и свили сѫ се вихрушки,
 че сѫ Стояна вдигнѫли
 от дърво на клон слагали,
 от връх на връх дигали,
 парче по парче скъсали
30 и стадо-то му пръснѫли.

3.

 Ходил юнак на пуста-та войска
 на пуста-та войска, войска татарийска,
 ранили го триста дребни пушки
 триста пушки, три стрѣли татарски.
5 Паднѫ юнак ув дълбоко долю
 ув дълбоко долю под дърво зелено,
 на дърво-то пиле соколово,
 юнак пищи от черна-та земя
 че се чюва до синйо-то небо.
10 Отговаря пиле соколово:
 умри юнак умри Помак,
 ще ти поям бѣло-то ти мѣсце,
 ще ти пиѭ черно-то ти кръвю.
 Разсърди се юнак аралия,
15 отговаря Помак добър юнак:
 мълчи, пиле, не ме разлютавай,
 не ме струвай, пиле, да развреждам
 мой'-те триста рани, три стрѣли татарски.
 Отговаря пиле соколово:
20 умри юнак (Les vers 11 à 13 sont répétés.)
 Разсърди се юнак аралия,
 повлече се по корем по рѣцѣ

че си дрънѫ пушка гегайлийска
че удари пиле соколово.
25 Падиѫ пиле ув дълбоко долю,
пищи пиле от черна-та земя
че се чюва до синйо-то небо.
Отговаря юнак аралия:
пищи, пиле, двама да пищише,
30 лежи, пиле, двама да лежиме,
умри, пиле, двама да умреме.
Дотегнѫло й' юнаку да лежи,
провикнѫ се юнак аралия:
где си сестро, ела изцери ме!
35 Зачюла го й' сестра Самодива
че подхврѫкнѫ, при юнак отиде,
омила му триста дребни рани,
дребни рани, три стрели татарски,
набрала ѥ треви самодивски,
40 вързала ѥ до триста му рани
оздрави го за ден и до пладне,
подаде му пушка гегайлийска
на войска да йде, войска да изкара,
войска да изкара, царя да избави.

4.

Пасал ѥ Стоян телци-те
на самодивски хорища
и си с медничка сам свирел,
Самодиви се събрали,
5 събрали и сѫ играли,
играли и с' уморили,
че сѫ високо хврѫкнѫли.
по зелени-те елхици
гдето бистри-те кладенци,
10 и по цветни-те моравки
до равни-те ми полянки.
Три-те се голи съблекли,
да влезѫт да се окѫпѫт,

че си рокли-те съблекли
15 и златокрайки махрами
със зелен пояс момински
и самодивско забунче.
Стоян си стадо покара
че го на валог превали,
20 Самодиви-те издебнж.
Стоян им рокли открадня,
Самодиви сж излезли
и три-те голи без ризи,
три-те се молжт Стояну:
25 Стоене, младо овчарче,
дай ни, Стоене, рокли-те
рокли-те самодивски-те.
Стоян им ги не дава.
Най-първа-та му говори:
30 дай ми, Стоене, рокля-та,
че имам майка мащиха
и майка ми ме убива.
Стоян й нищо не каза,
най й рокля-та подаде.
35 Втора-та дума Стояну:
дай ми, Стоене, дрехи-те,
че имам братя до девет,
и тебе и мен' убиват.
Стоян й нищо не каза,
40 най й дрехи-те подаде.
Трета-та казват Марийка,
тия Стояну думаше:
дай ми, Стоене, дрехи-те
дрехи-те самодивски-те,
45 че съм аз една у майка
за синец и за дъщери;
ти да не сакаш, Стоене,
Самодива жена да водиш,
Самодива дом не събира
50 нито ти деца отглежда.
Стоян и тихо говори:

аз такваз' търсѫ дѣвица
гдѣто ю една у майка. —
Че ѭ у тѣх си заведе,
55 с други ѭ дрехи облѣче
и за неѭ се ожени;
свети Иван ги вѣнчавал.
Три години се водили,
станѫла трудна неволка,
60 мѫжка ю рожба добила,
свети Иван ѭ кръщавал.
Като дѣте-то кръстили
яли сѫ йоще пили сѫ,
свети Иван се сумѣса
65 че на Стояна думаше:
Стоѥне, кумче Стоѥне,
я да ми, кумче, посвириш
с твоя-та гайда мѣшничка,
кумица да ми поиграй'
70 как Самодиви играѭт.
Стоян с мѣшница засвири
а Марийка й' заиграла
както хора-та играѭт.
Свети Иван ѝ говори:
75 Марийке, мила кумице,
що ми кумичке, не играйш
както Самодиви играѭт?
— Куме ле, свети Иване,
моли се, куме, Стояну
80 да ми извади дрехи-те
дрехи-те самодивски-те,
без тѣх не могѫ да играѭ.
И свети Иван му се помоли
и ми се Стоян придума,
85 самси се Стоян излъга,
като му й' рожба добила
не ще за назад помисли,
че ѝ рокля-та извади,
извади та ѝ подаде.

90 И Марийка се развъртѣ
че из комѝнія изхвръкнѫ
че на кѫща-та кацнѫла,
самодивски си засвири
че на Стояна думаше:
95 чали ти рѣкох, Стояне,
Самодива дом не дом'ва? —
Плеснѫла рѫцѣ, плеснѫла
и ю високо хвръкнѫла
и ю далеко отишла
100 у пусти гори зелени
да самодивски селища
на момински-я кладенец:
там се Марийка окѫна,
моминство й се повърнѫ
105 че у мамини си отиде.

5.

Самси се Господ подкани
черкова да си загради
между двѣ вити планини
и под два тънки облаци,
5 па си повика Вили Самодиви:
Вили ле, Вихри и Самодиви,
вази съм викал да кажѫ
че съм черкова захванил
между двѣ вити планини
10 и под два тънки облаци
ни на небе ни на земля,
за това щѫ да ви питам
коя ми ю слуга най-бърза,
мен' плитни за зид да сбере,
15 плитни и вар за лепенѥ
и редом колци за стѣни-те,
добри прѫтѥ за преплитанѥ,
чисти дъски за подстѣни-те
и греди за тавани-те,

20 за черкóвни врáта прáгове
и за стрѣхи-те пóкриви. —
Най-бърза ю била чюма-та
та си лѫки и стрѣлѝ узéла
стáри и млáди да сѣчé,
25 голѣми и мáлки да влечé,
за плитнѝ ю стáрци морѝла,
вáр за лепéню бáби-те тровѝла,
за повѝв кóли юнáци погодéни,
за преплéт прѣтю момѝ неженéни,
30 за дъски чéрковски невѣстици
и за гръдѝ милолѝки кмéтици
и за прáгове попóве и кмéтове.

6.

Грѣй, слънце и мѣсечинко,
горѝ и планинѝ да огрѣйш,
във горѝ-те, кáзват, има
мънастѝр светѝ Илѝя
5 и във мънастѝр килѝя
и в килѝя-та Марѝя,
коятó й' Христá родѝла.
Откáк ю Христá родѝла
токó ю три дни сторѝла,
10 та ю вънка излѣзла.
С злáтен се ръжéн подпира,
копринени пеленѝ да сбéре,
дѣтéнце да се повѝю.
Когá се назáд повърнѫ
15 тя при дѣтéнце завáри,
нарéд сѣдѫт три женѝ,
три женѝ три Самодѝви,
еднá му рѝза шѝюше,
втóра му повóй плетéше,
20 трéтя му шáпка нѝжеше.

7.

Майка Стояну думаше:
синко Стоене Стоене,
догдѣ бѣ, сину, при майка
а ти бѣ, сину, бѣл червен,
5 откак са раздѣли от майка
а ти си, сину, жълт зелен
като жълта неранча
и като зелен шимшир;
да-ли ти й', сину, зла дружина
10 ил' ти сѫ върли овчари? —
Стоян майци си думаше:
Майно ле, моя старая,
нито съм на зла дружина
нито ми сѫ върли овчари,
15 но са научи, майно ле,
зла мечка стръвница,
та вечер късно дохожда
овчари гони със главни,
а кучета-та с камѣню
20 а менѣ нищо не каже
но ми вика, либе ле. —
Майка Стояну думаше:
то не ѥ мечка стръвница
но ми ѥ Елка змѣйца;
25 можеш-ли ѭ хитром изпита:
Елко ле, либе змѣйце,
ти като толко ходиш,
сички свѣт обходиш,
не знайш ли билю омразно,
30 омразно билю отдѣлно?
че имам сестра по-малка
та ѭ Турчин ѭ залюбил,
от него да ѭ омразѫ,
омразѫ, Елко, отдѣлѫ? —
35 Елка Стояну думаше:

лйбе Стоєне, Стоєне,
да си набере майка ти
синя-та бѣла тептава,
жълта-та вратига и куманила,
40 та майка ти да ги вари
сред нощ сред полунощ
във гърне не обжежено,
та сестра ти да полѣю,
от Турчин да ѭ омрази,
45 омрази йоще отдѣли.
Майка стоянова набрала
варила ги ѩ в сред полунощ
както ѥ Елка казала,
във гърне не обжежено,
50 не полѣла сестра Стояну
по полѣла сами Стояна.
Кога ѥ било на вечер,
ето че иде мечка-та,
от далеч иде и вика:
55 лйбе Стоєне, Стоєне,
що ме лесно излѣга
та ме от либе отдѣли?

8.

Рада за вода ходила
на змѣёви-те кладенци
ходила и се връщала.
Среща ѝ идѫт два змѣя,
5 два змѣя два огненика;
по-стари Рада заминѫ,
по-млади Рада запира
и ѝ стомна-та напива
че си на Рада думаше:
10 Радо ле, либе Радо ле,
ката вечер ми дохождаш,
по-смѣсна китка доносяш
тоз' вечер щон' ми донесе. —

 Рада на змѣя думаше:
15 Змѣйно ти огнейно ле,
 пусни ме, змѣйно, да минѫ,
 да минѫ да си а заминѫ;
 мама ми болна лежи,
 колкото й' болна от болест,
20 два ката гори за вода. —
 Змѣя на Рада думаше:
 Радо ле, мома хубава,
 лъжи ти, Радо, другиго,
 ала си змѣйно не лъжи,
25 змѣйно си хвърка високо
 и гледа змѣйно широко,
 сеги над вази предхвръкнѫх,
 майка ти сѣди в горен кат,
 майка ти магесница-та,
30 майка-ти омайница-та,
 за тебе ризи съшива,
 сѣкакви билки ошива
 сѣкакви билки омрази,
 омрази, билки раздѣлни,
35 дано те, Радо, намразѭ
 майка ти магесница-та
 магьоза гора и вода,
 жива ѥ зъмя хванѫла,
 в ново ѭ гърне турила,
40 с бѣл ѭ бодил подклада,
 зъмя се в гърне виеше
 виеше йоще пищеше,
 а мама ти наричя:
 както се вие тѣз' зъмя
45 тъй да се виѭт за Рада,
 за Рада Турци Българи,
 дано ѭ змѣйно намрази,
 намрази да ѭ остави.
 Додѣ не те ѥ цѣрила
50 аз щѫ да те задигнѫ. —
 Дор' туй си змѣя издума

и си Рада задигнѫ,
издигнѫ горѣ в небеса
до високи-те канари
55 у широки-те пещери.

9.

Жениш ма, мамо, годиш ма,
ала ма, мамо, не питаш,
жени ли щѫ са, не щѫ ли.
Мене ма, мамо, змѣй либи,
5 змѣй либи, мамо, змѣй лежи;
до вечера щѫт до додѫт
змѣёви с бѣли атови,
змѣици с злати кочии,
змѣйчета в злати люлчици,
10 гора без вѣтър ще легне,
село без огън ще пламне
и без кучета ще лавне.
Мама Димитра думаше:
Димитро, синко Димитро,
15 що ти мами си не каза,
мама ти да те полѣе
на пусто огнище с пуст бакрач?
Догдѣ мама й издума,
гора без вѣтър легнѫла,
20 село без огън пламнѫло
и без кучета лавнѫло,
та си Димитра грабнѫли.

10.

Мама Стояна помѣмра
помѣмра майка погади:
Стоене, синко Стоене,
що й туй чюдо от тебе?
5 и ми сме младост имали
и любовници либили,

туй чюдо не сме виждали
какво́то твой'-то, Стоя́не,
на горѣ ми́неш зами́неш,
10 у мала́мкини нами́неш:
Мала́мка то́пла обѣда,
Мала́мка добра́ пладни́на,
Мала́мка добра́ вече́ря,
не се завръ́щам у дома́
15 обѣда да си обѣдвам,
пладни́на да си пладну́вам,
вечеря да си вечерям.
 И Стоя́н се ѥ разсрамил
че се на Бо́га помо́ли:
20 Стори́ ме, Бо́же, престори́
на каква́ го́дѣ гади́шка
на си́во бѣло орли́це,
висо́ко да си подхвръ́квам
и да ме и́мат загу́бен,
25 а́з да се спу́снѫ кат' орле́
у мала́мкина-та гради́нка.
И на Бо́га се смили́ло
че го на орле́ престо́рил,
и си висо́ко подхвръ́кнѭл
30 и по́-низко се пак спу́снѫл
у мала́мкина-та гради́нка.
Мала́мка цвѣтя́ разса́жда,
Стоя́н вода́-та разпра́ви
да се цвѣтѥ-то поли́ва.
35 Стоя́нова-та ма́йчица
като се Стоя́н загу́би
у мала́мкини го тръ́сила,
да него ѥ скри́ла Мала́мка,
и в гради́нка ѥ оти́шла.
40 Мала́мка лю́то кълне́ше:
ти́ ми момче́-то прогѣди! —
Стоя́н пред нѣ́ѭ излѣзе
кат' си́во бѣло орли́це,
и със крилца́ ѭ гла́деше.

45 Мама му нёго познава
и му крилѥ-то оскуба.

11.

Чюло са й' врачка странцанска
на странцански я камен-мост,
сички овчяри ходихѫ
на врачка да си врачуват,
5 Добри кихая не ходи
на врачка да си врачува.
Овчяри му са смѣяхѫ:
свиди ли ти са пара-та
че при врачка не идеш
10 врачка-та да ти врачува?
Че станѫ Добри та отиде
на врачка да си врачува;
врачка на Добря думаше:
Добри ле, Добри кихая,
15 лошаво теби са гледа.
не свири, Добри, не гради
на Свети на четириси,
не свири с мѣдни кавали,
от кавал зъмя ще излѣзе
20 че тебе та ша ухапи. —
Добри врачка-та не слуша,
най гради Добри, най свири
на Свети на четириси,
от кавал зъмя излѣзе
25 Добря кихая ухапа.

12.

Пусти-те мои двѣ тъги,
я да станете двѣ мъгли
че се високо вдигнѣте,
дигайте мъгли прахове
5 та затулѣте слънце-то,

слѫнце-то още мѣсеца. —
Рáдка за водá отѝва,
че ѭ срѣщнѩла слѫнце-то.
Слѫнце-то Рáдки дýмаше:
10 Рáдке ле, момá хýбава,
Бóг да убѝѥ мáйка-та,
мáйка-та магéсница-та,
че магйóсала слѫнце-то,
слѫнце-то още мѣсеца,
15 горá-та още трѣвá-та
земѩ-та още водá-та,
зъмѝй-те жѝви лóвеше,
със бѣл си бодѝл бодéше
бодéше и нарѝчяше:
20 каквó аз бодѫ тѣ зъмѝй,
тъй да се бодѫт иргéни
за Рáдка, момá хýбава.

13.

Дéшка ѝ рóжба не трáѥ,
добѝла Дéшка момѝче,
твърдѣ ѝ билó хýбаво,
Дéшка се чюди и мáѥ
5 кáк ще му крѣсти ѝме-то,
че го кръстѝла Гроздáнка
да му ѥ грóзно ѝме-то.
Рáсла Гроздáнка порáсла
голѣма момá станѩла,
10 слѫнце-то не ѭ вѝждало,
че си Гроздáнка излѣзе
у бáщини си градѝни
пред бáщини си сарáи,
на ѭ слѫнце-то съглéда,
15 трѝ дни трѝ нóщи трептѣло,
трептѣло не залѣзвало,
че му ѥ мáма готвѝла
готвѝла и надѣвáла

защо́ се слънце-то забави.
20 Като си у тѣх отиде
мама му го е съдила:
слънчице мило мамино,
защо́ се, слънце, забави
че ти вечеря истинѫ,
25 вечеря крава ялова? —
Слънчице дума мами си:
каква си, мамо, съгледах
на долня земя, на свѣта́!
ако тъз' мома не земѫ
30 нещѫ си ясно изгрѣвам
каквото ясно изгрѣвах;
да идеш, мамо, да идеш,
да идеш, мамо, при Бога,
да идеш, да го попиташ
35 бива ли жива мома да дигнем,
за нея да се вѣнчѣѫ? —
Ходи мама му, питала:
Боже ле, благодарим те,
слънце-то тѫжно кахѣрно,
40 че е мома съгледало
долу ми на долня земя;
бива ли и прилѣга ли
жива мома да дигнем?
Господ мами му думаше:
45 старице, майко слънчова,
бива се и прилѣга се;
да спуснем злати люлчици
на гроздалкини дворове
на личен ден на гергёв ден,
50 да върви мало голѣмо
за здравие да се люлѣе,
най-подир та иде Гроздана
на люлки ще си поседне,
ний щем люлки-те да дрѫшнем. —
55 Както е казал станѫло,
на личен ден на гергёв ден

злати се лю́лки спуснѫли
на гроздашкини дворо́ве,
въркѣло ма́ло голѣмо
60 за здра́вїе да се лю́лѣю;
лю́лѣли що се лю́лѣли,
най-подир дошла́ Грозда́нка,
ма́ма ѫ сама́ залюлѣ.
Като ѩ сѣднѫла на лю́лки
65 тѣмни се мъгли́ спуснѫли
и се лю́лки-те дигнѫли.
Като се лю́лки-те дигахѫ
ма́ма ѫ пла́че наричѩ:
Грозда́нке, ми́ло ма́мино,
70 де́вет годи́ни съм те сука́ла,
де́вет мѣсеца да говѣйш
на свѐкър и на свекъ́рва,
на пъ́рво лю́бе вѣнча́но.
Пак Грозда́нки се дочу́ло
75 де́вет годи́ни да говѣй',
че ѩ Грозда́нка говѣла
де́вет годи́ни на свѐкра
на свѐкра и на свекъ́рва,
на пъ́рво лю́бе слѣ́нчице,
80 че се слѣнце-то нажа́ли
дѣто ѩ нѣма́ нѣмица,
че се за дру́га заго́ди
да не ѩ нѣма́ нѣмица,
Грозда́нка ще ѩ куми́ца,
85 Грозда́нка ще ги вѣнчѣѩ.
Паче си сва́тба дигнѫли,
и ѭ Грозда́нка забу́ли,
как ѭ Грозда́нка прибу́ли
само́ ѩ бу́ло пламнѫло,
90 бу́лка под бу́ло проду́ма:
Грозда́нке мла́да куми́це,
ако си нѣма́ нѣмица
че слѣпа́ ли си слѣпи́ца
че ми запа́ли бу́ло-то?

95 И Гроздáнка се засмѣ́ла
 че си на бу́лка проду́ма:
 ой ми тé, мла́да невѣ́сто,
 не ти бу́ло-то запа́лих
 и не съм нѣма́ нѣмица,
100 менѣ́ ми ма́ма наръча́,
 дéвет съм годи́ни сука́ла,
 дéвет годи́ни да говѣж
 на свéкра и на свекъ́рва;
 сегá й' девéта годи́на,
105 сегá щж да си проду́мам.
 Ка́к ю зачюло слѣ́нце-то
 и на слѣ́нце-то ма́йка му,
 че сж бу́лка-та върнжли
 че сж Гроздáнка вѣнча́ли
110 за ясно слѣ́нце.

14.

 Тръгнжл ми светѝ Геóрги
 су́тра ра́но на гергёв ден
 да обхóжда зелéн сино́р,
 су́тра ра́но на гергёв ден,
5 зелéн сино́р ба́ш-пшени́ца.
 В срѣ́ща и́де су́ра ла́мя,
 су́ра ла́мя със трѝ главѝ.
 Светѝ Геóрги отгова́ря:
 ой та тéбѣ, су́ра ла́мя,
10 щж изва́джж злат боздога́н,
 щж отсѣ́кж до трѝ главѝ
 че ще текжт до трѝ рѣкѝ,
 до трѝ рѣкѝ чéрни кръвѝ. —
 не се върнж су́ра ла́мя,
15 той извáди злат боздогáн,
 на отсéче до трѝ главѝ
 текнжли сж до трѝ рѣкѝ
 до трѝ рѣкѝ чéрни кръвѝ.

Пъ̀рва рѣка̀ по ора̀че
баш-пшенѝца,
втòра рѣка̀ по овчя̀ре
прѣ̀сно млѣ̀ко,
трѐтя рѣка̀ по копа̀че
ру̀йно вѝно.

Станѝ нѝнѣ, господѝне,
тѐбѣ пѣюм, Бòга сла̀вим,
от Бòга ти мнòго здра̀вю,
от дружѝна веселѝна.

15.

Имѣ̀ла ма̀йка имѣ̀ла
една̀ дъщеря̀ Янчица,
отка̀к се Я̀нка родѝла
ма̀ми си рѣ̀ч не върнѫ̀ла;
5 сега̀ се болна̀ разболѣ̀,
мама̀ ѝ сѣдѝ над сърдце,
баща̀ ѝ сѣдѝ над глава̀.
Гòспод а̀нгели провòди
дòлу ми на дòлен свѣ̀т
10 на православна душѝца
в рай бòжи да ѭ заведѫ̀т,
цвѣ̀тю-то да му препра̀ша,
че му цвѣ̀тю-то повѣнѫ,
каланфѝря и босѝлака.
15 Гòспод а̀нгели провòди
зара̀д безгрѣ̀шни душѝци,
и а̀нгели си отѝдохѫ
дòлу ми на дòлен свѣ̀т,
намѣ̀рихѫ Я̀чка безгрѣ̀шна,
20 немòгѫт да си пристѫ̀пѫт
от ма̀мини ѝ пла̀чове
от ба̀щини ѝ тѣ̀гове;
че се а̀нгели върнѫ̀хѫ
и при Бòга сѫ отѝшли

25 па си на Бога думахѫ:
не можем, Боже, не можем,
не можем да си пристѫпим
от мамини ѝ плачове
от бащини ѝ тѫгове.
30 Господ посѣя ябълка
до обѣд никнѫ понпкнѫ,
до пладне цвѣнѫ завѣрза,
до икиндия узрѣя
до три ми златни ябълки;
35 сами ги Господ откѫснѫ,
на ангели ги подаде
да ги на Янка занесѫт,
йоще им Господ наръча:
една-та дайте мами ѝ,
40 друга-та дайте татку ѝ
третя-та дайте на Янка
Янка ще да се засмѣю,
майка ѝ ще се зарадва
па навѣн ще си излѣзне
45 да си кахѣри разтуши. —
и ангели си отидохѫ,
една ябълка дадохѫ
на янкина-та майчица,
друга дадохѫ татку ѝ,
50 на Янка дават третя-та.
Янка се ю позасмѣла
и майка ѝ се зарадва
и си на павѣн излѣзе
да си тѫгове разтуши
55 че ще Янка оздравя,
пак ангели ѝ зели душица
и ѭ пред Бога занесли.
Сами ѭ Господ посрещнѫ
че ѭ в рай божи уведе,
60 Янка му цвѣтю препраша
колко го Янка препраша
и цвѣтю-то се разклони

разклони йоще разцавтѣ.
Как се мама ѝ повърнѫ
и на Янка си думаше:
65 как си се, Янке, родила,
ти реч не ми си върнѫла
че пак ме, Янке, изварди
без мене душа предаде.

16.

Звѣзда зорница изгрѣва.
Петканка двора метеше.
Петканка дума зорници:
зорнице, ясна зорнице,
5 защо ми тъй рано изгрѣя
дѣца-та да си разплачеш,
моми-те да си раздигнеш,
булки-те да си разбудиш?
Зорнице, ясна зорнице,
10 ти стоиш близу при Бога,
много му здраве занеси,
молба-та да ми послуша,
девет сѫ цѣли годинки
от както сме са женили,
15 ала си рожба немаме,
момчана ни момичана,
дано ми Господ подари
от сърдце рожба да имам,
Богумчо щем го кръстиме.
20 Господ Петканка послуша,
даде ѝ рожба от сърдце,
Аврамчо свика попове,
дякони йоще владици

(Le reste est omi.)

II.

Хайдутски и овчярски.

17.

Провикнѫла са Бояна
низ това бѣло громаде:
продавай, мамо, залагай
мои-ти тънки дарове,
5 дарове ленени и копринени,
че ще Романка да иде
на юнаци войвода да стане
на седемдесет дружина,
седемдесет и седем,
10 Бояна да им ю войвода.
 Всички юнаци пристахѫ,
козарче юначе не пристая.
Бояна със глас извика:
дружино верна, сговорна,
15 брѣмета дръва берѣте,
голѣм си огън кладѣте,
мѣсѣте бѣла погача,
турѣте жълта жълтица,
всякому по залаг дѣлѣте;
20 кому ша падне жълтица,
той ще войвода да стане
на седемдесет и седем юнаци. —
Брѣмета дръва набрали,
голѣм си огън наклали,

25 мѣсили бѣла погача,
турили жълта жълтица,
редом по залаг дѣлили
на седемдесет и сед'м дружина.
Бояни спаднѫ жълтица,
30 тя войвода ще да стане.
Козарче момче не пристая
Бояна войвода да бъде.
Бояна им дума продума:
дружино вѣрна, сговорна,
35 турѣте пръстен на бука,
пръстен на луча да биемъ;
кой пръстен прокара,
той ще войвода да бъде. —
Редомъ са реджт юнаци,
40 пръстен на бука лучахѫ,
никой си пръстен не прокара,
Бояна през пръстен прокара.
Козарче момче не пристая
Бояна войвода да бъде.
45 Романка Бояна извика:
дружина вѣрна, сговорна,
до девет сабли подайте,
наред да ги прескачами,
кой-то сабли прескочи,
50 той ще войвода да бъде. —
Юнаци Бояна послушахѫ,
наред си сабли побихѫ,
юнаци да ги прескачат.
Никой са не наю да скача,
55 Бояна Романка прескокнѫ,
още за девет надскокнѫ.
Кога са слитнѫ козарче,
осем сабли прескокнѫ,
на девета са налазнѫ.
60 Бояна им войвода стѫнѫла,
всички ю юнаци повела,
по връх по Стара планина.

Девет години ходили,
покарали десета-та.
65 Стоян Бояни продума:
мома сестрице Бояно!
хайде да са разнесеми,
на зимовище да идем. —
А Бояна му продума:
70 почякай, байче Стояне!
че ми ю хабер стигнжло
да иде мома Керима,
Керима, бѣла кадъна,
със турска хазна голѣма,
75 със деведесе джелати
и сто и двайсе Арапи,
скоро гора завардѣте,
пътеки пресѣчѣте. —
Това като изрѣче,
80 дофтаса Керима кадъна
със турска хазна голѣма,
със деведесе джелати,
съ сто и двайсе Арапи.
Излѣзе й Бояна,
85 Бояна млада войвода,
та на Керима продума:
Керимо, бѣла кадъно!
нѣщо щж да ти са помолж,
дано ми молба промине.
90 я подари ми момци-те,
макар по чървен дукат. —
Керима Бояни продума:
де гиди, курва Бояно!
на теб' ли щж са побожж?
95 момци-те да ти подаръж,
със деведесе джелати
съ сто и двойсе Арапи? —
Нали са ядоса Бояна!
Извади сабя френгія,
100 та іж два пъти пригърнж

и три пъти ѭ цѣлунѭ,
па са на сабя помоли:
сабё ле, моя сестрице!
млого ме си слушала,
105 и сега да ме послушаш,
Керими хазна да земѭ. —
Па са Бояна завърнѭ
ту на лѣво ту на дѣсно;
кога са назад обърнѭ,
110 токо Керима бѣ остала
във тая злата кочия.
Бояна Керими продума:
Керима, бѣла кадъна,
подай си глава на вънка
115 глава-та да ти отрѣжѭ! —
Керима Бояни продума:
мила сестрице Бояно!
просто да ти ѥ хазна-та,
токо си мене не губи,
120 че съм една на майка
и съм скоро годена,
млада неженена.
Бояна Керима не послуша
но ѝ глава-та отрѣза,
125 па са на дружина провикнѭ:
дружино вѣрна, сговорна!
кой гдѣто ѥ да дойде,
да земе тежко иманѥ;
кой колко може да дигне,
130 всяки дома да си иде,
ази щѭ кочия да карам.

18.

Мама на Пенка думаше:
Пенке ле, мила мамина,
макар да съм ти мащиха,
наука ша тя научѭ:

5 когá ти дóде свáтба-та,
като пред свáтба излѣзош,
хýбаво да ся примéниш,
лéкичко да ся поклóниш
на кýма и на кýма-та,
10 на свéкър и на свéкърва,
и на пó-стáра éтърва;
най на мáлко-то дéверче,
óчи-ти да си не издúгаш
горá-та да си поглéднеш,
15 че ша свáтови познáват
че си с хайдýти ходúла.
— Пéнка мáми си дýмаше:
аз ша ся мóлѭ на тéбе,
пак ти ся мóли на тéтя,
20 прикíя да ми прикйóса,
моя́-та мѣжка премéна,
мой-ти чúвте-пистóви,
моя́-та сáбя фрéнгія
и дѣлга пýшка бойлíя,
25 че аз щѫ мѣжа да вóдѭ
я двá дни, мáмо, я трú дни,
я пáк ми до трú сахáта,
аз щѫ в балкáна да идѫ,
в балкáна вѫс хайдýти-ти;
30 там мя юнáци чáкахѫ,
под сѣко дѣрво и юнáк,
в сѣка долчúнка и байрáк.
Като си Пéнка издýма,
облéче мѣжка премéна,
35 запáса чúфте-пистóви
и óстра сáбя фрéнгія,
че влѣзе в тѣмни ахѣри,
извáди кóнче хранéно,
че си кóнче-то възсѣднѫ.
40 Пéнка в балкáна отúде
в балкáна при хайдýти-ти,
да си юнáци дарýва

заради сватба пенкина:
на всѣки юнак по ялѣк
45 и в ялѣка жълтичка,
да знаят, още да повнжт
кога ся й Пенка женила.

19.

Откак са Иванчо повдигнѫ
и още сестра му Драганка
съ пътя хазна не минѫ
от царя ни от везиря.
5 Снощи ми ноща довтаса,
царска ще хазна да мине.
Иванчо дума Драганки:
Драганке, сестро Драганке,
къдѣ как съм та проводил
10 все ми работа завърши;
хайде ма й сега послушай
и ми работа завърши:
я земи китка ключови,
отвори тъмни земници,
15 че земи бѣли чадъри
че иди, сестро Драганке,
долу в равно-то ливадје,
във беглишко-то усоје,
кордисай бѣли чадъри,
20 пригради мала градинка
че насѣй цвѣте всѣкакво.
Кат' са хазни-ти зададжт,
да идеш в мала градинка
да набереш цвѣте всѣкакво,
25 да направиш китки смѣсени,
на всѣкиму китка да дадеш,
на байрактаря двѣ китки,
с китки-ти да ги обавиш
до като додѫ и ази,
30 догдѣ ма глава отболи

докат' ма треска претресе. —
Драганка дума Иванчу:
братко ле, не стигнжло ти
девет пещери с имане,
35 десета с жълти жълтици?
Иванчо дума Драганки:
Драганке, сестро Драганке,
стигнжло и артисало,
ала хаири щж правж,
40 хаири и манастири,
на буйна вода камен-мост,
на пуста гора манастир,
манастир святи Ивана,
на Ново село черкова,
45 черкова свята Драгана.
Че го Драгана послуша,
зела ѥ китка ключови,
отвори тъмни земници
извади бѣли чадъри
50 че си Драганка отиде
долу в росно-то ливадѥ,
във беглишко-то усоѥ,
кордиса бѣли чадъри,
пригради мала градинка,
55 насѣя цвѣте всѣкакво.
Кат' са хазни-ти задали,
Драганка влѣзе в градинка
набрала й цвѣте всѣкакво,
направи китки смѣсени,
60 че пред хазни-ти излѣзе,
всѣкиму китка подаде,
на хазнатаря двѣ китки.
Хазнатар й са молеше:
Драганке, баш-харамiо,
65 молба ща ти са помолж,
хазни-ти да ми харижеш,
че веке ми са додѣж
от бащини ми маргази,

от дѣдови ми накази. —
70 И Драганка го послуша,
и му хазни-ти хариза,
и са на назад повърнѫ.
От гора иде Иванчо,
и на Драганка думаше:
75 Драганке, сестро Драганке,
без мене пари неструваш,
какво-тоази без тебе;
защо хазни-ти изпуснѫ,
не ти, Драганке, бастиса?
80 И Драганка са разсърди
че си хазни-ти престигнѫ
че са на десно завъртѣ,
докат' са на лѣво обърни
до един ми ги изсѣче,
85 двѣстѣ ми руси казаци,
триста ми дели-башіи,
че им хазни-ти дигнѫла.
Че при Иванча отиде,
и на Иванча думаше:
90 братко ле, братко Иванчо,
болен си, братко, ша умреш,
ала са пак не оставаш;
мене ми са хазнатар помоли,
че му хазни-ти харизах. —
95 Догдѣ Драгана издума,
Иванчо са от душа отдѣли,
тежко иманѥ остави.

20.

Лалчо юнаци думаше:
юнаци, отбор-юнаци,
зачула ми се й Керима,
Керима бѣла кадъна,
5 че ще Керима да мине
с петстотин души отбрани.

сички-ти черни манавци
размѣсом със Арнаути.
Кой ще се нае наемнѫ,
10 Керима да си превари?
Керима има злат гердан,
гердана да и отрѣже,
под гушка да ѭ цѣлуне? —
Ни се ѥ наел ни един,
15 най се ѥ наел Димитар,
Димитар младо юначе.
Юнаци думат Димитру:
не се, Димитре, облагай
с Керима, бѣла ханъма,
20 че си, Димитре, глупав,
Керима ще те загриѥ,
нали ѥ язък за тебе?
Димитар нищо не рѣче,
лѣпа премѣна облѣче,
25 срѣща Керима отиде,
от далеч й се поклони,
от близу скута цѣлунѫ,
и на Керима думаше:
Керима, бѣла ханъмо,
30 аз имам севда за тебе,
скришна щѫ дума да кажѫ,
войска си напред изпрати. —
Керима, жена глупава
войска си напред испрати,
45 Димитра пуснѫ в кочия.
Димитар дума Керими:
Керимо, севдо голѣма,
я си глава-та повдигни,
по гушка да те цѣлунѫ,
40 по твоя гердан алтънен. —
Керима, жена глупава,
кат' си глава-та повдигнѫ,
той й глава-та отрѣза
и скъса гердан алтънен,

45 задигѫ скъпи премѣни,
със обир назад излѣзе,
че си при Лалча отиде,
глава му в крака подхвърли.
Сѫ-те юнаци се чудили
50 как е Димитар излъгал
Керима, бѣла ханъма.

21.

Откак се е село заселило
хайдути не сѫ влѣзвали,
сега се канѫт да влѣзват,
канили сѫ се и влѣзли.
5 Сред село хоро играе,
и тѣ сѫ влѣзли в хоро-то,
в сред хоро байрак забили,
наред моми-те гледали,
кой ще си познай' Недѣля,
10 баш-шопчийска-та дъщеря.
Не ѭ никой познавал,
най ѭ е познал млад Стоян,
че ѭ за рѫка улови,
че ѭ поведе заведе
15 на връх на Стара Планина,
на хайдутско-то хорище.
Печено агне щѫт ядѫт
червено вино ша пиѭт,
Недѣля ще им залива.
20 Сѣкиму чѣшка прилива,
Стояну не ѭ догълва,
с дребни ѭ сълзи прилива.
Стоян Недѣли думаше:
помниш ли, Недѣльо, знаеш ли,
25 когато бѣх у вас ратайче,
люта ме треска затресе,
вѣрла ме глава заболѣ,
аз ти водица поисках,

```
       ти́ ми води́ца не да́де,
30   ами си хлѣ́ба мѣ́сваше,
     че ми помі́йка да́ваше,
     а̀зи ти хлѣ́бец по́исках,
     ти́ си хлѣ́ба отръ́гваше
     че ми кори́чка да́ваше.
35   Глава́-та щѫ ти отрѣ́жѫ
     като на а́гне гергёвско,
     като на пи́ле петро́вче? —
     А Недѣ́ля му ду́маше:
     като съм, ба́йне, сгрѣши́ла,
40   нѣ́ма ли, ба́йне, проще́ние?
       Сто́ин се лю́то разсъ́рди
     че й глава́-та отрѣ́за.
     Като й глава́ отрѣ́за,
     викнѫ Недѣ́ля що мо́же
45   а до́лю-то сѫ кѫлна́ли
     и гора́-та ю писпѫ́ла
     от недѣ́лини-те гла́сове.
     Тама́м й глава́ отрѣ́за,
     баща̀ й има́ше прово́ди.
50   Сто́ин има́ше стова́ря,
     Недѣ́ли глава́ това́ри,
     на баща́ й ю̀ прово́ди.
```

22.

```
     Бу́йна се гора́ развива,
     ма́йка се съ́рдце нали́ва.
     Ма́ма Стоя́ну ду́маше:
     Стое́не, си́нко Стое́не,
5    туй лѣ́то без кя́р оста́нѫ;
     сно́щи терго́вци минѫ́хѫ,
     терго́вци, мла́ди ко́тленци,
     за тебе, си́нко, пи́тахѫ:
     где ѥ, бу́ле, млад Стои́н,
10   млад Сто́ин, мла́до юна́че,
```

на кѫра да го заведём
на Рила Стара Планина? —
Стоян майки си думаше:
не стигнѫ ли ти, майно ле
15 до девет кола с имане,
десети жълти жълтици?
не бахтиса ли, старо майно ле,
търговски глави да криеш,
кървави ризи да переш? —
20 Послушай, синко Стоене,
туй лето иди, кярувай,
за напред седи, почивай. —
Стоян мами си отговори:
майно ле, мила майно ле,
25 какво ти сладко говориш!
я си язика извади
под язик да те целунѫ,
защо ми сладко говориш,
хубаво на ум поучваш. —
30 И майка му се излъга
че си язика извади,
и той ѝ язик прихапа.
Отиде в темни ахъри,
извади девет катъри,
35 и ги с жълтици натвари,
че ги самичок поведе
в Света Гора ги заведе
на Хилендарски монастир,
самси са покалугери.

23.

От как са Радан повдигнѫ,
на царя хазна не стигнѫ.
От царя хабер довтаса
до видински-те пашенци,
5 Радана да си уловѭт
или глава му да земѫт.

Телалин вика из Видин:
кой-то Радана улови
голѣм ще бакшиш да земе.
10 Никой ми са не наема
да иде Радана до гони.
Паша-та писмо написа
че по Радану приводи,
гдѣ да ѥ Радан да доде:
15 В Мухамеда са заклѣвам
байрактар щѫ го направѭ
да води отбор-юнаци,
да пази хазни от обир.
Радан си писмо намѣри
20 на хайдутско-то кладенче,
пред дружина го прочете,
прочете и ги попита,
дали да иде у Видин?
Най-малко момче Радоя
25 то на Радана думаше:
вуйчо ле, вуйчо Радане,
не ходи, вуйчо, у Видин,
това ѥ, вуйчо, измама,
измама, люта превара. —
30 Аз щѫ, дружина, да идѫ,
ако ма в Видин затриѭт,
пощѣ ми леша земнѣте
че го в гора-та занес'те
горѣ ми горѣ в стени-те.
35 Там има явор под стена
и до явора пещера,
пред пещера-та бѣл камък
и на камъка три крьста,
ви си камъка дигнѣте,
40 леша ми там заровѣте.
Подрани Радан в четвъртък,
самси при паша отиде,
гавази го сѫ хванѫли,
опак му рѫцѣ вързали,

45 на края сѫ го извели,
 извели, щѫт го посѣкѫт.
 Радан гавази думаше:
 гавази, верни пашенци,
 кръв-та си халал да сторѭ,
50 молба щѫ ви са помолѭ,
 догдѣ не сте ма затрили,
 със свирка да си посвирѭ,
 да чуе мало голѣмо
 какво си Радан загинва. —
55 Гавази го сѫ пуснѭли,
 Радан със свирка засвири,
 та сѫ гори-те писнѭли.
 Радой дума дружина:
 дружина, млади юнаци,
60 този е свирка вуйчова,
 що ли ми жално тъй свири?
 скочѣте, верна дружина,
 да идем вуйчу на ярдам. —
 Радан си свирка изкара,
65 тамам му очи превръзват.
 Радой с юнаци довтаса,
 гавази от край разтира,
 вуйча си на гръб задигнѫ,
 та го в гора-та занесе.
70 Радан дружина поведе
 горѣ ми горѣ в стени-те,
 при явор до пещера-та.
 Там бѣл камък си подигнѫ,
 там било скришно имание:
75 земайте, верна дружина,
 кой колко може да носи,
 кой гдѣто види да иде.

24.

Провикнѫл са Либен юнак
на връх, на Стара Планина,

Либен са с гора прощава,
на гора и вода думаше:
5 горо ле, горо ти зелена,
и ти ле водо студена,
знаеш ли, горо, помниш ли,
колко съм по теб' походил,
млади съм момци поводил
10 чървен съм прѣпорец поносил,
много съм майки разплакал,
много невѣсти раздомил,
повече дребни сираци оставил,
да плачѫт, горо, да ми кълнѫт?
15 прости ми, горо, прости!
че щѫ дома да си идѫ,
мама да ма погоди,
погоди йоще ожени
за попово-то момиче,
20 попово поп-Николово.
Гора никому не дума,
я Либену гора продума:
Либене войводо, войводо,
доста си по мен' походил,
25 отбор-юнаци поводил,
чървен прѣпорец поносил
по врѫх, по Стара Планина,
по хладни сѣнки дебели,
по росни трѣви зелени,
30 много си майки разплакал,
много си невѣсти раздомил,
повече дребни сирачета оставил,
да плачѫт, Либене, да кълнѫт
мене, войводо, зарад тебе.
35 До сега, Либене войводо,
тебѣ бѣ майка Стара Планина,
я либе ти гора зелена
с кичести шуми премѣнена,
с сладък ветрец разхладена;
40 тебе трѣва постилаше,

с горски листа покриваше,
бистри-те води пояхѫ,
горски-ти пилци пѣяхѫ,
за тебе, Либене, думахѫ:
45 весели са юнак с юнаци
че с тебе гора ѥ весела,
за тебе планина весела,
за тебе вода студена.
Сега са, Либене, с гора прощаваш,
50 че щеш дома си да идеш,
майка ти да та погоди,
погоди, йоще ожени
за попово-то момиче,
попово поп-Николово.

25.

Прочул се ѥ юнак прочул
с триста души дружина.
Скоро ѥ Ивку хабер допратил:
чини що чиии, Ивко болярин,
5 по́-скоро да ми изпрати,
да изпрати и допрати
триста чифта чървули,
за триста души премѣна,
че ще войвода да доде
10 у Ивка болярин на гостиѥ
с триста млади юнаци.
Сичко ѥ Ивко приготвил
бачва с върла ракия,
бачва с руйно вино,
15 десет крави ялови,
десет фурни хлѣбови.
Па сѣднѫ Ивко да плаче,
кой ще гостиѥ да му посреѣщне?
самси Ивко болярин не смѣѥ
20 не смѣѥ на срѣщна им да излѣзе,

да не би глава да му земѫт.
Съгледа го снаха му
снаха му най-мъничка-та,
па ю тейну си говорила:
25 тейно ле, мил бащице!
не плачи, тейно, не тъжи!
аз щѫ ти юнаци посрѣщнѫ.
Свекър невѣсти продума:
мома невѣсто невѣсто,
30 моя малка снашице,
ако ми юнаци посрѣщнеш,
просто да ти ю ковчеже-то
ковчеже-то най-мъничко-то,
що го шест бивола возѫт.
35 Рано ю станѫла невѣста,
равни ю двори помела,
всичко ю редом редила,
за юнаци гостю готвила.
Задали се юнаци-ти,
40 с триста свирки свирѣхѫ
с триста гласа писнѫхѫ,
триста сабли лъснѫхѫ,
за Ивка болярин питахѫ.
Тодорка им порти отвори
45 наред им рѫка цѣлува,
сякой ѝ даде по цѣло
а войвода-та жълтица.
Наточи върла бистра ракия
да ги наред послужи.
50 Войвода каже невѣсти:
мила хубава невѣсто!
що ти ю крондир сребърен,
а чаша-та калена? —
А невѣста му отговори:
55 баю Дамяне, Дамяне!
на триста души войводо!
млада съм, байчо, невѣста,
скоро съм тук' доведена,

не знаиж гдѣ ѥ чаша сребърна.
60 Войвода продума невѣсти:
от дѣ мя знаеш, невѣсто,
че ме викат Дамяна? —
Невѣста му отговаря:
не знаеш ли, байчо, не помниш-ли
65 кога ниѥ сираци остахми?
ази бѣх мъничка, байпе,
мама тебе учеше,
а ти мама не слушаше;
майка тебѣ думаше:
70 не могж, синко Дамяне,
за тебе стара да работж,
с една урка и махалка
на Турци харач да плащам.
Ти байчо, тога забегнж
75 от тебе майка да не плаче?
сега видѣх, байчо, познах те,
че сми на едно сърце летѣли,
от едни сиси бозали.
Тогава се викнж провикнж
80 на всички Дамян войвода:
дружино верна послушна,
с миром яжте и пийте
тука ѥ моя сестра Тодорка,
болярин-Ивку снаха станжла; —
85 бръкнж си Дамян в пазви,
тежки си кемери отпаса
та ги Тодорки хариза.
Тодорка ѥ гостѥ испратила,
юнаци гостѥ накалесала.
90 Повърнж се тодоркин девер
та невѣсти ковчеже пе дава
що-то ѝ свекър обрече,
най-мъничко-то ковчеже
що го шест бивола возжт
95 Тодорка му отговаря:
девере, драги девере.

ако ми ковчеже не даваш,
то ми ю доста и байово-то.

26.

Останѫ Ненчо сираче
без баща Ненчо без майка,
че нѣма нигдѣ никого
койота ум да го научи,
5 да работи Ненчо да работи
бащини-ти си мюлкови,
ами си тръгнѫ хайдутин
на хайдути-ти байрактар,
на пари-ти им хазнадар.
10 Ходил ю Ненчо ходил ю
седемдесет и сед'м години,
че ся ю Ненчо наранил
седемдесет и сед'м рани
по́-малко и от сачми-ти,
15 по́-млого от крошуми-ти,
че станѫ Ненчо отиде
у Дуда у довичка-та
че си на порти хлопаше.
Дуда си платно тъчеше
20 и тъзи пѣсен пѣюше:
бре Ненчо бре хайдутино
на хайдути-ти байрактар,
па пари-ти им хазнадар!
Ненчо си влѣзе в двори
25 и си на Дуда думаше:
Дудо ле та довичке ле,
я на́ ти, Дудо, тѣз' пари
че иди, Дудо, че купи
че купи мехлем за рани
30 и давай кърпи ленени
да вържем рани юначки. —
Дудо си станѫ отиде,
не купи мехлем за рани,

ами на конак отиде
35 и на сеймени думаше:
сеймени, булюк-башіи,
толкози време как стаѫ
как си Ненча дирите,
до сега не издирихте,
40 Ненчо ю сега у дома. —
Че си сеймени станѫхѫ
че у дудини отидохѫ
че ми сѫ Ненча хванѫли,
опак му рѫцѣ вързали
45 че го на конак завели.
Ненчо сеймени думаше:
сеймени, булюк-башіи,
молба щѫ ви ся помолѫ,
рѫка-та да ми развържите
50 рѫка-та йоще дѣсна-та
да брѫкнѫ в коюн-джобови
злато сахатче да извадѫ
на вази да го хорижѫ. —
Развързахѫ му рѫка-та
55 че брѫкнѫ Ненчо че брѫкнѫ
че брѫкнѫ в коюн-джобови,
не извади злато сахатче,
най извади сабя френгія;
кат' ся на десно завъртѣ,
60 догдѣ ся на лѣво обърне
сички-ти ми ю посѣкъл.
Че ся на назад повърнѫ
че у дудини отиде
че си на Дуда думаше:
65 я лягай, Дудо, лягай
сред кѫщи сред прагови-ти
да ти глава-та отрѣжѫ,
да видиш, Дудо, да видиш
как ся Ненчо предава.

27.

 Нонка на рѣка переше,
 Панчо си Нонки думаше:
 Нонке ле, млада невесто!
 гдѣ има да знаеш цераФе
5 цераФе, Нонке, екимжіе
 рани-ти да ми оздравѭт
 рапи седемдесет и седем,
 седемдесет с пушка упушнати,
 седем с нож прободени?
10 Нонка Панчу продума:
 ази съм, Панчо, церавка,
 церавка йоще екимжійка;
 аз щѫ ти рани оздрави
 седемдесет и седем,
15 седемдесет с крушум ранени,
 седем с нож прободени. —
 Здрави го Нонча здрави го,
 тъкмо до три мѣсеца
 догдѣ му рани-ти оздрави;
20 па си Панчо по двор излѣзе
 та си Игни думаше:[1]
 мома Игно, хубава невесто,
 я влѣзни в долни земници
 та ми изнес' девет тифтика
25 да си Панчо опаше,
 да познае оздравѣл ли ю
 рани седемдесет и седем, etc.
 Игна влѣзе в земници,
 извади Панчу тифтици,
30 па се Панчо опаса
 па си Ненчу продума:

[1] La substitution, d'ailleurs inexplicable, du nom de Игна à celui de Нонка, est conforme au manuscrit.

я иди Ненчо кръчмарин,
я иди в златишка-та чаршия
та ми купи куршум и барут
35 да си бащишеми;
ако ли, Ненчо, не идеш,
земам ти Игна невеста. —
Ненчо си по двор ходеше,
бѣли си ръцѣ кръшеше,
40 дребни си сълци ронеше.
Игна си Ненчу думаше:
либе ле, Ненчо кръчмарче!
що си по двор ходиш,
бѣли си ръцѣ кръшиш,
45 дребни сълзи рониш? —
Ненчо си Игни думаше:
кога ме питаш, да кажѫ,
що си бѣли пръсти кръшѫ,
що си дребни сълзи ронѫ,
50 я как ми Панчо дума
Панчо инце войвода,
да идѫ в златнишка чаршия,
да му купѫ куршум и барут,
та бащишеми;
55 ако не идѫ, либе Игно,
а той да те земе, Игно. —
Игна Ненчу каже:
либе ле, Ненчо, либе ле,
това ли те ѭ грижа хванѫло?
60 за това ли да те учѫ?
не ходи, Ненчо, не ходи
в златнишка-та чаршия
да му купуваш куршум и барут,
но иди при Пура булюк-башия
65 та си Пуру булюк-башиѣ кажи:
голѣма лова му сми хванѫли,
три мѣсеца го сми чували,
но ела та си го земѣте,
че ще веке да го изпущим. —

70 Ето че иде Пуро булюк-башія,
Игна из прозорец погледня
та на Панча продума:
я бѣгай, инце войводо,
че булюк-башіи дойдохѫ
75 тебе щѫт, Панчо, да хванѫт.
Панчо скокнѫ побегнѫ,
догдѣ булюк-башія да влѣзе
Панчо из камин излѣзе,
всичко си Панчо забрави,
80 чанта с жълтици остави.

28.

Заплакала ѥ гора-та
гора-та и планина-та
и на гора-та листѥ-то
и по гора-та пилце-то
5 и по поле-то трѣвѣ-то
за юнак Панча инце-то.
Панчо си Колю думаше:
Колё ле, прѣпоржие-ле!
я земи, Колё, гайда-та
10 та иди, Колё, та иди
на Стамбол на Еди-куле
на еди-кулка механа
на бег̃лишка-та салхана,
та надуй, Колё, гайда-та
15 момчета да ся съберѫт
момчета като вълчета
до триста нова дружина,
да ги, Колё, изведеми,
гора-та да развеселими
20 гора-та и планина-та,
а на дръвѣ-то листѥ-то
и по поле-то трѣвѣ-то
от юнак Панча инце-то. —
Колё си Панча послуша

25 та узе Колё гайда-та
та отиде на Сташбол, etc.
Надул ю Колё гайда-та
та ся събрахѫ момчета
момчета като вълчета
30 до триста и до трїѫсе
триста нови дружина.
Па ги Колё поведе,
при Панча войвода заведе,
па сѫ на планина излѣзли,
35 ален си прѣпорец побили.
Панчо си Колю продума:
я сбири, Колё, прѣпорец
че щем в Доброжа да идем,
че съм чул, Колё, и разбрал
40 в Доброжа арачаре-то
тежка си хазна събрали,
за Стамбол ѭ врѫзали,
хазна-та да бащишеми,
за дружина да ѭ земеми.
45 Поведе Панчо момчета,
момчета като вълчета,
та в Доброжа стигнѫхѫ,
царска си хазна хванѫхѫ,
на всички редом дѣлеше,
50 нѣму си дѣл не оставяше.
Колё си Панчу думаше:
Панчо ле, ище войводо,
доста си ний походихми
по тая Стара Планина
55 и по тая земля Румашїя,
доста си гора плашихми,
доста си гора веселихми,
много сми майки разплакали,
много сми невести раздомили,
60 пó-вече дребни сирачета оставили,
много си иманю събрахми,
кога детца немами

кому щем да ги оставим? —
Панчо си Колю думаше:
65 хайде в Стамбол да идем
па надуй, Колё, гайда-та
да ся сберѫт млади момчета
все от Придоп абаџийчета,
всичко да им харижем
70 нас да поменуват.

29.

Сиромах Стоян сиромах,
на два го пѫтя вардѣхѫ,
на третя го хванѫхѫ,
чърни му върви развихѫ
5 бѣли му рѫцѣ връзахѫ,
та Стояна заведохѫ
У Іован-попа на дома,
че попа има двѣ дъщери
и третя Гюла снашица.
10 Гюла си млѣко биеше
на мали врата градински,
дѣвойки двори метѣхѫ,
па Стояну думахѫ:
мари Стояне гидіо
15 заран' ще те обесѫт
на царёви-ти дворови,
царица сеир да гледа
и царёви-ти дѣчица.
Стоян си Гюли говори:
20 Гюло ле, попова снахо,
като щѫт да ме обесѫт,
на пазар ходили ли сѫ,
конопе купили ли сѫ? —
Гюла Стояну говори:
25 мари, Стояне гидіо,
на пазар сѫ ходили
и конопе сѫ купили.

Стоян си Гюли говори:
Гюло ле, попова снахо,
30 зълви ли ти си тѣз' моми
или сѫ от махала-та?
Гюла Стояну отговаря:
Море Стояне гидіо,
зълви не зълви що питаш,
35 и да сѫ от махала-та?
Стоян си Гюли говори:
Гюло ле, попова снахо,
я рѣчи на по́-малка та
като щѫт да ме обесѫт,
40 риза-та да ми оперѫт,
перчема да ми разрѣшѫт,
че ми ю драго, Гюло ле,
кога юнака обесѫт,
риза-та да му ся бѣлѣю,
45 перчема да се вѣю.

30.

Силно ся викнѫ провикнѫ
Нягул млад юнак
от високи чардаци,
по селски улици:
5 чуюте ли, братя селяне!
що ю мен' до глава дошло?
много съм пакост починил,
много съм Турци погонил,
повече кадъни посѣкъл,
10 за жени слѣд себе поводил,
менѣ не ю бѣда дошла;
сега ю менѣ бѣда дошла
на правина несторена.
Никак дума не минува
15 ни със сребро ни със злато,
но ми глава искат
от душа да мя раздѣлѫт. —

Зачула го мила сестра
Миленка сестра Нягулу,
20 па си Нягулу продума:
брайно ле, Нягуле брайно,
не грижи ся брайно, не тъжи,
аз имам до девет сина,
до девет сина и една дъщеря,
25 най-мъненкія ми ѥ Лало,
него щж за теб' откуп да́,
токо ми, братко, да останеш. —
Това изрече и обрече
Миленка сестра Нягулу,
30 па си дома отиде,
топли си гозби поготви,
руйно вино приготви
синове да погости.
И на синове думаше:
35 скуп ми яжте и пийте,
редом си ръка цѣлувайте,
че ще Лало девер да иде
девер за уйча си Нягула,
в куп мама да ви погледа
40 и наред да ви прислужи
с руйно вино чървено
и с топли гозби всякакви,
на всички чаша не пълнѣте,
Лалу ѭ припълнѣте. —
45 Елка, сестра лалова,
Лалу премена готвеше,
дребни си сълзи ронеше
че ще Лало девер да иде
а неѭ не щжт калинка.
50 Лало си Елки продума:
Елке, сестричке едничка,
не плачи, сестро, не тъжи,
ний сми братя деветмина
стоя-щеш, сестро, калинка. —
55 Токо това изрече,

на двора целати додохѫ,
девер Лала найдохѫ
па му глава обзехѫ
за уйча му, за Нягула.

31.

 Майка Татунчу думаше:
синко Татунчо, Татунчо,
хайдутин майка не храни;
продай си, синко, пушка-та
5 и оштра сабя френгія,
па си купи, сино Татунчо,
два бръзи бивола,
изори бащино угоре,
посѣй бѣла пшеница
10 да храниш, сино Татунчо,
майка, сино, и баща. —
Татунчо майка послуша,
продаде си пушка бойлія,
и остра сабя френгія,
15 та купи бръзи биволи,
изора бащино угоре,
насѣя бѣла пшеница,
па му и то не стигнѫ
но си заварди царски пътища.
20 Чу ся, прочу ся до паря.
Цар ю манафи изпратил
до триста души дружина,
дѣка Татунча намѣрѫт,
глава-та да му обземѫт.
25 Манафи ходѫт и питат,
за Татунча юнак разпитват
Овчари и говедари,
овчари повече орачи.
че ю бил Татунчо орач.
30 Татунчо ся сами обади,
манафи Татунчу думахѫ:

я бре Татунчо, Татунчо,
ние сми от цар пратени
дека Татунча намерим
35 тамо глава да му земем. —
Татунчо сами помисли
па на копралка думаше:
мари копрало, копрало,
за три дни тя съм отсекъл
40 и за три дни довлекъл,
токо мя сега отъмни
от тия църни манафи.
Па завърте ся Татунчо
на лево та на десно,
45 от триста души манафи
токо тройица остали.
Тии ся Татунчу молехж:
по едничек сми на майка,
за нас ся, Татунчо, смили. — —
50 Татунчо и тех погуби,
триста им кемери отпаса,
та ги майци си занесе:
на́ ти, майко, иманје,
хайдутин майка не храни!

32.

Посъбра Стоян дружина
дружина верна сговорна,
вера със клетва сторили,
„кой-то се болен разболи
5 по редом ша го гледами,
на ръце ша го носими."
Поведе Стоян юнаци
че ги заведе заведе
горе ми в Стара Планина,
10 че се разболе разболе
млад Стоян млада войвода,
че го по редом гледахж

и го на рѫцѣ носихѫ
цѣли ми девет години.
15 Дружина думат Стояну:
Стояне, млада войвода,
девет години как станѫ
как те поредом гледами
и те на рѫцѣ носими,
20 веч ни ся, кардаш, додѣя,
крака-та ни ся подвихѫ
в ситно дребно камънѥ.
Стоян дружина думаше:
дружина вѣрна сговорна,
25 Много сте ме, кардаш, носили,
йоще ме малко носѣте
да си в нивя-та стигнеми
в нивя-та в ливади-ти,
там имам нива бащина,
30 в нива-та има зелен бор,
под бор-ът студен кладенец.
При кладенец ме сложѣте
сложѣте и оставѣте.
Сега ѥ време за жетва,
35 ще додѫт нива да жънѫт,
мене щѫт да си намѣрѫт. —
Че го дружина носили
че го в нивя-та занесли
в нивя-та в ливади-ти,
40 под бор при студен кладенец,
там си Стояна сложили
сложили и оставили
млад Стоян млада войвода.
Дошли сѫ нива да жънѫт
45 Стоянова невѣста
ийоще сестра му Станчица.
Невѣста дума калини:
мари калино Станчице,
що ми се гласец посчува
50 под бор при студен кладенец?

да ли ѥ мечка кръвница?
или ѥ юнак балкански?
мари калино Станчице,
ти имаш сърце юначко
55 като брата си Стояна;
Иди, калино, да видиш. —
Станѫ Станчица отиде,
пищов в ръка държеше
и към кладенца вървеше.
60 Като го видѣ Станчица
че на буля си извика:
я ела буле да видиш
батё ти Стоян гдѣ лежи
под бор при студен кладенец.

33.

Покарало й малко момче
малко момче сиво стадо
из корѝя султанова
султанова султан-бейска.
5 Хора думат малко момче:
не растирай сиво стадо
из корѝя султанова,
тука ходи дели Димо
дели Димо куруцѝя
10 с дѣлга пушка гегайлѝйска,
убива те изнѝва те. —
малко момче не ги слуша,
най разтира сиво стадо,
па поседнѫ на бѣл камък
15 и засвири с мѣдна свирка,
а свирка-та проговори:
ой ти тебѣ дели Димо,
не ся бой малко момче.
Гдѣ го зачу дели Димо
20 помѣри го с дѣлга пушка
удари го с два крошума

```
           с два крошума теллични.
           Малко момче в спцик бръкнѫ
           та извади до двѣ кърпи
    25     и затули до двѣ рани
           па изножи тѣнка сабля
           па си погна дели Дима,
           достигнѫ го, съсѣче го,
           разкачи го по драки-ти
    30     завърнѫ ся при стадо-то
           с свирка свири, сълзи рони
           пѣсня пѣю най-подирня,
           пѣсня свърши, дух изпусти
           малко момче, нови юнак.
```

34.

Искрен Милици говори: (доделе мой!) [1]
любе Милице Милице,
омеси бѣла погача,
наточи жълта здравица
5 у тая жълта бѣклица,
па айде, любе, д'идеме
у твоя майка на госте,
у твоя майка и баща;
евé девета година
10 какво смé тебе довели,
хич не смé ишли на госте. —
А Милица му говори:
любе Искрене Искрене,
не смѣюм, любе, да идем
15 у моя майка на госте,
че кога бѣх си код майка,
иска ме Първан войвода,
а мене майка не даде.
Сега ю Първан войвода
20 у тая Стара Планина

[1] Ce refrain est répété après chaque vers.

со седемдесе́т дружи́на,
па ке ни, лю́бе, пресре́сна,
те́бе ке, лю́бе, погуби́,
ме́не ке, лю́бе, залюби́. —
25 И́скрен Ми́лици гово́ри:
о́меси, etc.
и ту́ри до седемдесе́т
до седемдесе́т стрѣли́ци
за седемдесе́т дружи́на
и една́ ту́ри пове́че
30 за Първа́на за войво́да,
та а́йде, лю́бе, д'и́деме
у твоя́ ма́йка на́ госте,
у твоя́ ма́йка и баща́;
еве́ деве́та годи́на
35 какво́ сме́ те́бе дове́ли,
хи́ч не сме́ ишли́ на́ госте. —
И Ми́лица го послуша́,
омеси́, etc. (8 vers répétés).
та па сѫ пошли́ да идѫт,
Върве́ли що сѫ върве́ли,
40 минѫхѫ поле́ широ́ко,
наста́хѫ в го́ра зеле́на.
И́скрен Ми́лици гово́ри:
лю́бе Ми́лице Ми́лице,
я ви́кни, лю́бе, та запе́й
45 па запе́й пѣсен с еди́н гла́с
та да се чу́ю с два́ гла́са,
да чу́ю твоя́-та ма́йка,
твоя́-та ма́йка и баща́,
че и́м на́ госте и́деме,
50 да до́йдѫт да ни посре́снѫт. —
А Ми́лица му гово́ри:
лю́бе И́скрене, И́скрене,
не смѣ́ем, лю́бе, да пѣ́ем,
ту́ка ѥ Първа́н войво́да
55 у та́я Ста́ра Плани́на
со седемдесе́т дружи́на,

```
         а он ми гласо познава,
         та ке ни, любе, пресресна,
         тебе ке, любе, погуби
  60     мене ке, любе, залюби. —
         Искрен, . . . (9 vers répétés).
         И Милица го послуша
         та викнѫ, песен запеѫ,
         запея песен с един глас
         та се е чуло с два гласа.
  65     Дочу ѭ Първан войвода
         низ тая Стара Планина
         па на дружина говори:
         дружина верна сговорна,
         що песен пеѥ у гора?
  70     да ли е змия осойна,
         или е славе у дърво?
         та песен пеѥ с един глас,
         та ми се чуѥ с два гласа? —
         А дружина му говорѫт:
  75     Първане, стара войвода,
         нити е змия осойна
         нити е славе у дърво,
         пало е това Милица,
         пошла е д'иде на госте
  80     у нойна майка и баща. —
         Първан им тихо говори:
         дружина верни сговорни,
         на среща да им идеме,
         па да хванеме Милица,
  85     еднаш сос неѭ да легнем,
         та па тогава да умрем. —
         И дружина го слушахѫ,
         та им на среща ойдохѫ,
         та пресреснахѫ Милица.
  90       Ка' ги е Искрен согледал,
         извади до седемдесет
         до седемдесет стрелици,
         устрели до седемдесет
```

до седемдесѐт дружи́на.
95 Една́ по́вече не́маше,
о́н си Ми́лици гово́ри:
лю́бе Ми́лице Ми́лице,
не ли́ ти, лю́бе, наре́чах
една́ по́вече да ту́риш? —
100 Първа́н му ти́хо гово́ри:
а бре́, И́скрене, И́скрене,
да ли́ си глава́ преда́ваш
или́ ми да́ваш Ми́лица,
една́ш сос не́ѭ да ле́гнем
105 та па́ тога́ва да у́мрем? —
И́скрен му ти́хо гово́ри:
Първа́не, ста́ра войво́до
нити́ си глава́ преда́вам
нити́ ти да́вам Ми́лица,
110 но а́йде да са би́ѥме
до три́ дни и до три́ но́щи,
ко́й кому́ мо́же надви́ти,
то́я да зе́ме Ми́лица. —
Та са със два-та́ заби́ли,
115 до три́ дни и до три́ но́щи,
три́ ла́кти зе́мля копа́хѫ.
И́скрен си по́яс разпаса́,
И́скрен Ми́лици гово́ри:
лю́бе Ми́лице, Ми́лице,
120 я ири́йди, та ми по́ясо
та ми по́ясо за́боди. —
И Ми́лица го послуша́,
та при́йде та му по́ясо
та му по́ясо отпаса́,
125 та па́ го да́де Първа́ну.
Първа́н ѥ върза́л И́скрена,
наза́д му ръце́ върза́хѫ
та па́ го върза́ за дърво.
Първа́н пригърнѫ Ми́лица
130 та я пригрнѫ цалива́,

пак салегнѫли заспали
един другому на рька.
Проминало ю овчарче
а Искрен му се молеше:
135 Овчарче, братец да ми си,
я прійди та ме отвържи
от това дърво големо
и отвържи ми рьцѣ-те. —
И овчарче го послуша,
та прійде та го отвърза
140 от това дърво големо,
и отвърза му рьцѣ-те.
Та па ю Искрен отишел
та ю постоял погледал
как сѫ легнѫли заспали
145 един другому на рька.
Извади влашки ножеве,
Първану глава отсече
па си Милица будеше:
любе Милице Милице,
150 я стани да си идеме. —
А Милица се разбуди
та па пригърнѫ Първана:
Първане, стара войводо,
Искрен ме клика да с' идем. —
155 Кога погледнѫ Милица
Първану глава отсѣкъл
а она му се молеше:
любе Искрене Искрене,
немой ме назад вращати
160 но си ме води код майка. —
Искрен Милици говори:
любе Милице Милице
я айде да си идеме. —
И Милица го послуша,
165 та си сѫ дома отишли.
Па ж ю Искрен излъгал,
та ж у земник уведе,

 Милици глава отсѐчѐ
 па ю на книга написа́л
170 що ю Ми́лица чини́ла.
 Та па́ ю Искрен запрати́л
 да до́йде ма́йка ѝ й баща́ ѝ
 че ю Ми́лица роди́ла
 роди́ла мѣжко дете́нце.
175 Дойдѐ ма́йка ѝ й баща́ ѝ,
 та сѫ у земни́к улѐзли.
 Ка́ си видѣха Ми́лица
 книга ѝ стой при гла́ва,
180 они́ сѫ книга прочѐли,
 стана́ха та си ойдо́ха,
 И́скрен погрѐбе Ми́лица.

35.

 Коѐ си Стани думаше:
 либе ле, Стано, либе ле
 откак се, либе, с теб' зехми
 ниѥ си всичко събрахми,
5 къщнина и покъщнина,
 ала си, либе, немами
 ситни дребни детчица
 ни мъжко, либе, ни женско,
 за това щѫ, либе, за идѫ
10 войвода на момци да станѫ,
 я добив да си добиѭ,
 я глава да си затриѭ.
 Тебе си, либе, млада оставям
 и щѫ ти, либе, заръчам
15 да ме чекаш и да се надѣѥш,
 тъкмо девет години,
 па тогаз', либе, да се ожениш,
 но да си дириш, либе, прилика,
 прилика па моѥ-то име.
20 Отиде Коѐ войвода
 млади юнаци да води,

 я добив да си добию,
 я глава да си затрию.
 чека го Стана що чека
25 тъкмо девет години,
 девет години и месец.
 Дошли сѫ люди за моля
 за моля от друго село,
 па сѫ Стана поискали.
30 А Стана плаче, та не ще
 и на бая си Угрена думаше:
 баю ли Угрене, Угрене!
 ази си не щѫ Стоян джелепин,
 че Коё през нощ доходи
35 та менѣ глава отрезва.
 Брат ѝ ѭ не послуша
 но си сестра погоди
 за Стояна за джелепина,
 погоди ѭ ожени ѭ.
40 Токо три дни сторила
 па бе бели менци узела
 та на вода отхожда.
 Сѣки се Стани чудеше
 и сѣки Стана жалеше
45 а по между си викахѫ:
 мила Стано, хубава Стано!
 девет годин Коя чекала
 в десет годин стѫпила,
 та ти млад Коё не доде,
50 ти се, Стано, годи, пожени,
 довчера ще Коё да доде
 са седемдесет юнаци
 глава-та да ти отреже.
 Стана им ница не рече
55 но си дома отиде,
 по двори ходи и плаче
 грижевна Стана, жаловна.
 Ка ѭ съгледа девер ѝ
 па си невести думаше:

60 хубава невесто Станице!
що по двор ходиш и плачеш? —
Стана деверу продума;
братче Иване, Иване!
как да не съм грижевна
65 грижевна повече жаловна!
Като на вода отивах
гдѣ който, братче, стоюше,
всякой за мене думаше:
сирота Стана, сирота,
70 девет години Коя чека,
млад Коё си не доде,
довчера ще да доде
със седемдесет дружина
глава-та да й отреже.
75 Девер си невести думаше:
не грижи ся, невесто, не грижи!
аз щѫ да легнѫ под порти
а ти ся в кѫщи заключи,
ниѥ щем Коя да хванем. —
80 Токо ѥ било сред нощ
сред нощ полунощ,
буйно ся врата потропахѫ,
страшно кучета залаяхѫ.
Коё на врата продума:
85 отвори, Стано, отвори. —
А Стана Кою думаше:
не смѣѭ, Коё, отвори
че Стоян ѥ над порти
а брат му Иван под порти.
90 Коё Стани думаше:
отвори, Стано, отвори,
аз и двама-та погубих. —
тогава Стана отвори,
та влезе Коё с дружина
95 с седемдесе и седем,
па си Стани думаше:
либе ле, Стано, либе ле,

 с вино ли щеш послужи
 или щеш на свещ посвети
100 на мой-та верна дружина? —
 А Стана Кою отговаря:
 либе ле Коё, либе ле!
 вино щѫ редом прислужи
 и свещ-та, либе ле, посвети.
105 Коё си Стана съблече
 па ѭ със смоля намаза,
 па ѭ Коё на свещ запали
 на дружина да му свети,
 три дни сѫ яли и пили,
110 Стана им за свещ светила.

36.

 Ей горица, горо ми зелена,
 що те питам, право да ми кажеш:
 що си толко рано повехнала,
 дали те ѥ слана попарила
5 или те ѥ пожар пожарила? —
 Горица му потихом говори:
 леле Марко, леле вреден юнак,
 если питаш, право да ти кажем.
 Що сам толко рано повехнала,
10 нити ме ѥ слана посланила,
 нити ме ѥ пожар пожарила,
 но помина църна Арапина,
 та поведе три синџира робѥ,
 един синџир сѐ млади юнаци,
15 други синџир сѐ млади девойки,
 трети синџир сѐ млади невести,
 У юнаци твой по-млади братец,
 напред йде, преден синџир води,
 у девойки твоя мила сестра,
20 напред йде, втори синџир води,
 у невести твоя първо любе,
 напред йде, трети синџир води.

А Марко ѝ потихом говори:
леле варай, горице зелена,
25 къде ойде църна Арапина? —
Горица му потихом говори:
леле Марко, леле вреден юнак,
отведе ги у тесна клисура. —
Затръгна се Марко вреден юнак
30 та отиде у тесна клисура,
та достигна при синџира робје.
Арапину потихом говори:
леле варай, църна Арапина,
я додай ми твой двѣ-те сабли
35 малко хоро да ти поиграем,
да погледат три синџира робје. —
Не сети се църна Арапина
па му даде нему двѣ-те сабли
двѣ-те сабли и у двѣ-те рѫцѣ,
40 развъртѣ се Марко вреден юнак
малко хоро да им поиграе.
Загледа се църна Арапина,
Марко махна с двѣ-те остри сабли
та погуби църна Арапина,
45 отсече му нему руса глава,
та па забра три синџира робје,
поведе ги на свойо вилает.

37.

Турчин ми кара[1] клета робиня
люто ю кара по люта слана,
биемъ ю бие по бело лице:
мари хвърли си мѫжко-то дѣте.
5 А робинка му тихо говори:
а бре Турчине, бре друга вѣро,
как да си хвърлим мѫжко-то дѣте,

[1] Le refrain джанъм est répété après la cinquième syllabe de chaque vers.

като сам язе попова снахá,
попóва снахá, гяку невѣста?
10 несам родила дéвет годѝни
та па се пукнá прóклета прóлѣт,
та ми хокнáха клети билярe,
билѣ за глáва, билѣ за рóжба.
Сéка си дáде злáтнио гердáн
15 та си купѝха билѣ за глáва,
а я си дáхом злáтни-те грѝвни
та сам купѝла билѣ за рóжба,
та сам родѝла мѫжко дѣтéнце. —
Па седнá Тýрчин да обѣдýва,
20 робѝнка вéзе мѫжко дѣтéнце,
та го отнéсе на планинá-та
па му напрáви от пáвет люлка
та ѭ напрáви за двѣ хелѝци
та па си турѝ мѫжко дѣтéнце,
25 та го залюля и запоя му,
и запоя му и заплакá се:
нáни ми нáни, мѫжко дѣтéнце,
тебѣ ке мáйка Стáра Планѝна,
до двѣ хелѝци двѣ мѝли сестрѝ,
30 духнá ке вѣтрéц, полюля ке те,
удрѝ ке дъждéц, окъпá ке те,
дóй ке кошýта, подóй ке те.
Глáс ѝ ке дошлó от планинá-та:
йди си, йди, млáда робѝнко,
35 ти нéмой грѝжа за мѫжко дѣтé,
язе сам мáйка на мѫжко дѣтé
до двѣ хелѝци двѣ мѝли сестрѝ,
духá ке вѣтрéц, та ке го люля,
валѝ ке дъждéц та ке го баня,
40 дóй ке кошýта та ке го дой. —
Па си отѝде млáда робѝня.
Стáра Планѝна стáра мáйчица . . .
Рáсло ке дѣтé и порáсло ке,
на три мѣсеци като три гóдин,
45 на шéст мѣсеци като шéст гóдин,

девет мѣсеци девет години,
та ѥ станало коца ергенче,
даде му восок Стара Планина
да го продава, та да се храни, . . .

38.

Дѣвойка ѥ смил по поле брала,
берешком ѥ в гори замъркнала,
намѣрила петстотин хайдуци.
Ка ги видѣ гиздава дѣвоика,
5 от далек' ги мома братимила,
от блізо им рѣка цаливала,
вси хайдуци братимство прияха,
Милош хайдук братимство не прий,
по се моли на ясно-то сълнце:
10 зайди, зайди моѥ ясно сълнце,
огрей огрей, ясно мѣсечинко
да полегнем дѣвойки на рѣка
да и бъркнем у десна пазука,
да извадим дуня и неранца,
15 дуня ке ме на ручок ручати
и неранца вечер вечерати. —
Дочула го гиздава дѣвойка
со слѣзи се Богу помолила:
леле Боже леле мили Боже,
20 пущи Боже змия троеглава
да удари Милоша юнака
да го удри между двѣ-те очи
защо иска сос мене да лега,
да ми бъркне у десна пазуха,
25 да извади дуня и неранца
та дуня-та на ручок да руча,
неранца-та вечер да вечера. —
Що ѥ рекла гиздава дѣвойка,
що ѥ рекла сѐ ѥ тако било,
30 пущил Господ змия троеглава
та удари Милоша юнака,

та го удрѝ междỳ двѣ-тѐ о́чи,
та ѥ лежа́л двана́десет де́на
ни хлѣ́б рỳча ни води́ца пиѥ́.
35 Кога́ било́ двана́десетйо ден,
тога́ Ми́лош води́ца поиска́,
вода́ пина́ и хлѣ́бец ѥ хапна́л,
па на змиа́ по́тихом гово́ри:
леле́ ва́рай, змиа́ троѥгла́во,
40 що ти чи́нил та ме то́лко удри́? —
а змиа́ му по́тихом гово́ри:
леле́ ва́рай, Ми́лоше юна́че,
да ти ка́жем как ке с мома́ да спи́ш,
да ѭ бъ́ркаш у де́сна па́зуха
45 та да во́диш дỳня и не́ранца
та дỳня-та на ручо́к да рỳчаш,
не́ранца-та на ве́чер да вече́раш,
та мома́ ѥ моа́ ми́ла сестра́.

39.

Да́не ба́не целе́пине,
Да́н ми ба́н ми вино́ пиѥ́
со се́ляне сос кме́тове.
Се́ляне му гово́рѣха:
5 Да́не ба́не целе́нине,
до́ста пи́хме руйно́ вино́,
етѐ стана́ три́ мѣ́сеци
ка пиѥ́ме руйно́ вино́,
за Бо́га се не сѣ́щаме
10 за свето́го да даде́ме.
А́йде цъ́ркви да гра́диме,
сѐ от сребро́ и от зла́то. —
Да́н им ба́н им гово́раше:
ей се́ляне ей кме́тове
15 немо́й цъ́ркви да гра́диме,
сѐ от сребро́ и от зла́то
на́ше ца́рство достана́ло,
тỳрско ца́рство настана́ло,

та кят цѣркви разтурити
20 от сребро́ кят сѣдла кова́,
от зла́то кят узди́ лѣти;
нало́ цѣркви да сгра́диме
от бѣл ка́мик и от мерме́р
бѣла́ ва́ра жълта́ зе́мля. —
25 Се́ляне го послуша́ха,
та са цѣркви награди́ли
от бѣл ка́мик и от мерме́р,
бѣла́ ва́ра жълта́ зе́мля.

40.

Разболѣ ся болѣн Герги
болѣн лежи, злѣ умира
от девет рани крошумени
десета-та с нож боднѫта,
5 бре злѣ боли, в огън гори.
Отговара Гергювица:
ой та теби, болѣн Герги,
как си лежиш девет годин,
не умираш не оздраваш,
10 дай ми воля да ся женѫ,
да залибѫ друго либе,
имаш сестра Ангелина,
нека тебе тя да гледа
както съм те аз гледала
15 девет годин и половина,
десета-та ша ся сключи. —
Отговара болѣн Герги:
ой та тебе, Гергювице,
Гергювице хубавице,
20 давам воля да ся жениш
да залибиш друго либе
друго либе тъй юначно
тъй юначно тъй прилично,
то на мене да прилича. —
25 Зарадва ся Гергювица

 плеснѫ рѫцѣ засмѣла ся й,
 зела си ю ключове-те
 да отвори сандуци-ти
 да извади премени-ти,
30 премени ся, натъкми ся,
 те отиде у мамини си.
 Кат' ѭ видѣ бре мама ѝ
 плеснѫ рѫцѣ засмѣла ся й:
 че умре ли болѣн Герги?
35 Отговара Гергювица:
 нето умре нето оздравѣ,
 даде воля да ся женѫ
 да залибѫ друго либе
 друго либе като него,
40 тъй юначно тъй прилично.
 то на него да прилича.
 Че си станѫ Гергювица,
 пъстри стовни зе на рѫцѣ
 че отиде на чюшма-та
45 да налѣй' студена вода.
 От долу иде Гръцко чедо,
 на глава му ясен мѣсец.
 Отговаря Гергювица:
 ой та тебе, Гръцко чедо,
50 хайде двама да ся мѣним,
 да ся мѣним да ся женим
 и в неделя да й сватба-та.
 Мѣнихѫ ся годихѫ ся
 и в неделя ша й сватба-та.
55 Отговаря болѣн Герги:
 мари сестро Ангелино
 я извади врана коня
 девет годин неводено
 неводено нековано,
60 заведи го на налбанти
 да ми ковѫт врана коня
 на юнашка вересія,
 кат' оздравя болѣн Герги,

кат' оздравя ша заплати,
65 дѣто му сте вий ковали
на юнашка вересия. —
Поведе го Ангелина
поведе го заведи го,
заведе го на налбанти.
70 Отговаря Ангелина:
ой та тебе бре налбанте,
проводи мя болѣн Герги
да му ковеш врана коня
на юнашка вересия,
75 кат' оздравя ша ти заплати.
Отговаря налбанте-то:
ой та тебе, Ангелино,
ковавам ти врана коня
на юнашка вересия,
80 ако даваш твой'-та снага
твой'-та снага, ти при мой'-та.
Повърнѫ ся Ангелина
повърнѫ ся обади му.
Отговаря болѣн Герги:
85 мари сестро Ангелино,
я ми земи остра сабя
девет годин не точена,
занеси ѭ на ножери
да наточѫт остра сабя
90 на юнашка вересия
кат' оздравя болѣн Герги
кат' оздравя ша заплати.
Че ѭ зела Ангелина
че ѭ зела занесла ѭ.
95 Отговаря Ангелина:
ой ва' вази бре ножери,
проводи ме болѣн Герги
да наточиш остра сабя,
кат' оздравя болѣн Герги,
100 кат' оздравя ша заплати.
Отговаря ножерче-то:

ой та тебе, Ангелино,
натаквам ти остра сабя
ако даваш чърни очи.
105 Повърнѫ ся Ангелина
повърнѫ ся казала му.
Че си станѫ болѣн Герги,
че си грабнѫ остра сабя
те отиде при налбанте:
110 ази додох да заплатѫ
дѣто ми сте вой ковали
на юнашка вересия.
Присегнѫ ся отрѣза му
отрѣза му руса глава
115 руса глава от рамене.
От там станѫ болѣн Герги
че отиде при ножери.
Отговаря болѣн Герги:
ой ва' вази бре ножери,
120 що съм длъжен да заплатѫ
дѣто ми сте вий точили
на юнашка вересия.
Присегнѫ ся болѣн Герги
отрѣза му руса глава.
125 От там станѫ болѣн Герги
че отиде при Гергювица.
Отговаря болѣн Герги:
ела тука, Гергювице,
да ти кажѫ как ся жениш
130 как ся жениш при жив мѫжа.
Отрѣза ѝ руса глава.
Отговаря на мама ѝ:
ела тука, стара мале,
да ти кажѫ как ся жениш
135 как си жениш дъщеря-та,
как сѫ жениш при жив мѫжа,
Отрѣза ѝ бѣла глава.

41.

 Обзаложи ся млад Стоян
с Турчина с Иничерина
чървено вино да пиѥ
печено ягне да яде,
5 Калинка да им залива:
ако ся опий млад Стоян
Турчин Калинка ша земе,
ако ся оний Турчина
Стоян коня му ша земе.
10 Не ся ѥ опил Турчина
най ся ѥ опил млад Стоян
че му ся дрѣмка додрѣма
че легнѫ Стоян та заспа.
 Турчин Калинки думаше:
15 Калинке, клѣта робинке,
що седиш, йоще та гледаш?
що ли ся добро надѣваш?
съличай чърно облѣкло,
обличай синё и зелено
20 че щеш далеко да идеш
прѣз девет гори зелени,
прѣз девет води студени,
прѣз девет села в десето. —
Че ѥ Калинка станѫла
25 чърни си дрехи съблѣкла
сини и зелени облѣкла
Усѣдла коня хранена,
приплѣщи сабя френгія
и дълга пушка бойлія
30 и чифтеліи пищови.
 Стоян ся от сън събуди
че на Калинка думаше:
Калинке, сестро Калинке,
я дай ми вода да пиѭ. —
35 Не ся обади Калинка

 най ся обади мама му:
 Стояне, синко Стояне,
 да пиеш дърво и камък!
 Калинка отиде с Турчина. —
40 Кад зачу Стоян мама си,
 възседнѫ конче хранено,
 подир Калинка отиде.
 Като прѣз гора вървеше
 с тънка свирка свиреше,
45 свирка-та тихом говори:
 Калинке, сестро Калинке,
 чакай, Калинке, дѣто си? —
 Калинка зачу батя си,
 колко-то полека караше,
50 дваш по́-полека закара.
 Турчин Калинки думаше:
 по́-бърже карай конче-то
 сякам ти свири батё ти.
 Че го престигнѫ млад Стоян,
55 Турчину глава отрѣза,
 Калинка назад повърнѫ.

42.

 Провикнѫла ся ю Московска кралица
 Московска кралица, Московска довица:
 немам страха нето от никого,
 нето от царя нето от везиря,
5 най имам страха от вишнаго Бога. —
 От-дѣ ѭ зачу царя и везиря,
 че си прати седемдесет паши,
 седемдесет паши седемдесет и сед'м
 на бой да ся биѭт с Московска кралица.
10 че ми сѫ отишли седемдесет паши
 че ми си простреше зелени чадъри.
 Книга ми пратихѫ седемдесет паши
 книга ми пратихѫ до Московска кралица,
 да си излѣзи на бой да ся бие.

15 Молба им ся моли Московска кралица,
 мюхлет да ѝ дадѫт коса да си сплете,
 коса да си сплете, войска да си сбере.
 Мюхлет не ѝ дават седемдесет паши,
 саби-ти им секѫт като ясно слънце,
20 пушки-ти им гърмѫт като дребен ми дъжд.
 Разсърди ся Московска кралица
 яхнѫ коня с коса разплетена,
 бой ми ся ю била при дни и три нощи,
 че ми погубила седемдесет паши,
25 че ми ю събрала седемдесет глави,
 царю ги проводи, царю и везирю,
 ако има царя, царя и везиря
 йоще седемдесет, седемдесет и сед'м,
 и тѣх да проводи, от хах да им додѫ.

III.

Любовни и смѣсни.

43.

Залибил Стоян Борянка,
либи ѭ Стоян иска ѭ,
ала го неще Борянка.
Мама Борянка придумва:
5 земни го, синко Борянке,
да са, синко, наносиш
на сини сукнени кожуси
с пó-много злато от сребро.
Че зе Борянка Стояна,
10 зела го и венчали са.
Води ѭ една година,
добила й мѫжко детенце.
Стоян Борянки думаше:
Борянке, либе Борянке,
15 мене ме викат на зефет,
горѣ в горня-та махала,
и аз щѫ на зефет да идѫ,
ти да ме, либе, почакаш
додѣ петли-ти дваш пѣѭт,
20 дваш пѣѭт и да потретѭт,
аз като, либе, похлопам,
да додеш да ми отвориш.
Стоян на зефет отиде
и Борянка й седела,

25 седела и седекнувала
додѣ петли-ти дваш пѣли
дваш пѣли и потретили,
товар борина изгори,
три юза памук опреди
30 че ѝ са мрежа домрежи,
че ѝ са дрямка додряма.
Борянка дума мами си:
Майно ле, стара свекърво
до сега ми си свекърва,
35 от сега ми си майчица;
мене ми са дрямка додряма,
Майно ле, ша си полегнѫ,
ти като чуеш млад Стоян,
ти да ме, мамо, повикаш,
40 да станѫ да му отворѫ. —
Тамам Борянка заспала,
Стоян на порти похлопа,
мама му станѫ отиде,
че на Стояна отвори.
45 Стоян в къщи повлѣзе
и при Борянка поседнѫ
че си Борянка милваше,
милваше йоще думаше:
мило байково агънце
50 какво ми й сладко заспало,
като агънце при мама,
като теленце под мама.
Мама Стояну думаше:
Стояне, синко Стояне,
55 що толкоз' си милваш булче-то
цѣла нощ ю играла
с твои-те девет шегъри,
сега що легнѫ та заспа.
Стоян са люто разсърди
60 извади ножче черенче
че си Борянка прободе.
Борянка душа даваше:

Майно ле, наносих ли са
на сини сукнени кожуси,
65 по́-много злато от сребро?
Като шегъри зачухѫ
че на Стояна думахѫ:
Стоюне, ти наш масторе
че що ти стори масторица?
70 цѣла нощ ю стояла,
седела и седекнувала й,
товар борина изгори,
три юза памук опреди,
трийсет вретена опреди. —
75 Стоян са жалба нажали,
изводи ножче черенче
че са в сърдце прободе
и на Борянка думаше:
лежи, либе, да лежим,
80 мама ми да са нарадва.

44.

Мари, калино Марійке,
днеска ю света неделя,
аз щѫ в черкова да идѫ
свещица да си запалѫ,
5 ти да ми дете нагледваш
и да ми двори пометеш
панички да си омиеш
нанички йоще лъжички.
Буля й в черкова отиде,
10 Марійка двора метеше
и ще панички да мию,
панички йоще лъжички.
Ножче кърваво миеше,
от ножче звезда паднѫло,
15 Марійка звезда като видѣ
със двѣ се рѫцѣ кършеше

и се на Бога молеше:
Божне ле, вишни Господе
и днешна света неделя,
20 мене ме буля накара
нанички да ѝ омиѫ
панички йоще лъжички.
Додѣ Марійка издума
шемшир сѫ порти тракнѫли,
25 сребърни халки дръпнѫли,
буля ѝ иде от черкова
и на калина думаше:
мари, калино Марійке
че плака ли ми дете-то? —
30 Не ти ѥ дете плакало,
нето съм вътрѣ ходила,
буля ѝ вътрѣ отиде,
дете-то в люлка заклано!
Буля ѝ викнѫ да плаче:
35 нали ти казах, Никола,
от тук' калина да макнеш,
калина не ни ѝ за добро,
калина дете-то заклала. —
Никола дума Марійки:
40 хайде за дърва да идем, —
че сѫ за дърва отишли,
Никола дърва насече,
накладе до два огнёви,
в едина хвърли Марійка,
45 в другия хвърли буля ѝ;
дѣто Марійка гореше
бѣл се мънастир лѣѥше,
дѣто буля ѝ гореше
черно си кървѥ тичеше.

45.

Марко Дафини говори:
щѫ да те, либе, попустнѫ

че вече не си хубава
като пръва-та година
5 пръва-та и повторна-та.
Дафина Марку говори:
либе ле, Марко, либе ле!
недѣй ме, либе, напуща,
че ми ѥ било омразно
10 в пътя вдовица да срещнѫ,
вдовица напустеница.
Но си земи, либе ле,
хубава Тойка Тодора,
на конлук да ми помогне;
15 тежак ѥ конлук на мене,
но пет пещи печѫ
шитен хлеб да изпечѫ,
не могѫ, либе, да втасам
дрехи ти да си оперѫ;
20 ако се либе оперѫ,
не втасвам да се закърпѫ;
ако се, либе, закърпѫ,
не втасвам да се омиѭ;
ако се, либе, омиѭ,
25 не могѫ да се оплетѫ.
Марко Дафина остави
та отиде Тойка да земе.
Дафина влѣзе в градина
та милно жялно заплака:
30 мило моѥ цветице!
коя ли те ѥ садила,
коя ще да те разсажда?
Свекръва каже Дафини:
Мома, снашица Дафино!
35 не седи, снахо, не плачи,
омий се да те оплетѫ,
плетици да ти наредѫ
и по плетици жълтици,
приший тежак косатник,
40 натуряй гривни до лакти,

хубаво се, спахо, премени
премени, йоще натруфи
с копринено и сукнено
и с сребърно и златено,
45 па си влез' в земници,
наточи вино червено,
налѣй жълта бъклица
Марку сватба да посрещнеш.
Дафина свекърва послуша,
50 ми си изми си лице-то,
и плете й плетици
и по плетици жълтици,
с копринено и сукнено
хубаво се премени
55 излезе сватба да посрещне.
Като с невеста Марко иде,
ка ѭ съгледа Тойка Тодора,
па на кумове продума:
кумова и ви стари сватови
60 и девет млади девери!
прощавайте за много говенѥ
и за често кланянѥ,
нещо щѫ да ви попитам:
това ли ѥ Марку невеста?
65 коя ѥ толков' хубава,
ка ѭ Марко напуща?
като ли мене да води?
хайде ме назад върнѣте.

46.

Събрали ми ся, набрали
кметови и чорбаціи
в сред село на мегданче-то
тежка вергія да режѫт,
5 да режат іоще да пишѫт.
Резали кому резали,
писали кому писали,

Тодоря триста резали
іоще петдесет отгорѣ,
10 че има Тодор иманѥ
да дава, да ся наплаща.
Тодор ся жалба нажали,
нахлопи калпак до вежди,
оброни сълзи два реда
15 че на долу погледа.
Отдолу иде чичо му,
Тодор чича си гледаше,
чичо му ша го отърве.
Чичо му го не отърва
20 а ми на кметови думаше:
кметови и чорбаціи,
режѣте кому режете,
Тодоря пет стотин,
іоще петдесет отгорѣ,
25 че има Тодор иманѥ
да дава, да ся наплаща.
Тодор ся назад повърна
че на мама си думаше:
мамо ле, стара мащиха,
30 макар да ми си мащиха,
нещо ша да тя попитам,
ти на ум да мя научиш:
събрали ми ся набрали,
Мама Тодорчу думаше:
35 Тодорчо, синко Тодорчо,
аз на ум да тя научѫ,
я земи мрежа ленена,
че иди в тиха Дунава,
улови риба моруна,
40 добра обеда да сготовиш
с отрова да ѭ посолиш,
чича си да си угостиш. —
Тодор мама су послуша,
зе мрежа ленена,
45 отиде в тиха Дунава

да лови риба моруна,
токо улови глава търговска
че при мама си отиде
че на мама си думаше:
50 мамо ле, стара мащихо,
не улових риба моруна,
токо уловнх глава търговска.
Мама Тодорчу думаше:
я иди, синко Тодорчо,
55 в чичови-ти дворови,
търговска глава зарови
че на сеймени обади:
снощи търговче замръкнѫ
в чичови-ти дворови,
60 замръкнѫ пак не осъмнѫ;
Чичо търговче-глава зарови
в негови равни дворови. —
Че си сеймени станѫли
сеймени булюк-башіи,
65 че у чичови му отидохѫ
че на чича му думахѫ:
тука търговче замръкнѫ,
замръкнѫ пак не осъмнѫ; —
опак му рѫцѣ вързахѫ
70 и го из кѫщи водехѫ
водехѫ іоще биехѫ:
скоро търговче да найдеш.
Чичо му сеймени молеше,
молеше, іоще думаше:
75 редом по редом гледайте,
ако търговче найдете
мене ме сургун сторѣте,
жена ми робинѫземѣте
със сичко тежко иманю
80 и със все мъжки дечица. —
Редом по редом гледали
камък по камък хвърлели,
търговска глава найдили,

чича му сургун сторили,
85 жена му робиня земали.
със сичко тежко иманѥ
и със все мъжки дечица.

47.

Тодорка вода налива,
Цанё си пушка набива
и на Тодорка думаше:
думай ми баре, Тодорке,
5 думай ми баре, душманке,
защо си рекла, Тодорке,
пред твой-та верна комшійка:
аз не щѫ Цаня да земѫ,
ази щѫземѫ Стояна;
10 думай ми, щѫ те убіѫ. —
Тодорка му се молеше:
неслушай, байне, хора-та,
хора-та ми сѫ душмани,
на душманлък ти хортуват. —
15 Назад си Тодорка вращаше,
Цанё подир ѝ вървеше,
Тодорка му се справя:
рекла съм, байне, рекла съм,
защо не ти съм прилика,
20 ти носиш риза ленена,
ленена и копринена,
аз носѫ риза от черга,
ти носиш гащи сукнени,
аз носѫ сукман от козяк,
25 ти носиш калпак самурен,
аз носѫ кърпа отренка.
Цанё Тодорки думаше:
носи, Тодорко, какво щеш,
сé ще' си мене либава,
30 ази щѫ да ти направѫ. —
И слѣд туй се разделили,

Цанё си у тѣх отиде
и Тодорка си дома влезнѫла,
станѫла рано в понделник,
35 опрала ризи конопни
и ги по двори простира.
Цанё по двори ходеше
и конче-то си водеше.
Тодоркина-та комшийка
40 тия на Цаня думаше:
байне ле, Цанё, байне ле,
туй ли ти ѥ верна Тодорка?
снощи се тайно годила
за Стояна, за чехларче-то.
45 Цанё се люто разсърди
и пушка-та си откачи
че си Тодорка помѣри;
догдѣ пушка-та трѣснѫла
Тодорка мрътва паднѫла.
50 Цанё си конче възседнѫ
и си далеко забегнѫ.

48.

Ходили моми на пазар
ходили и се върнѫли,
немали думи да думат
а ми Стояна кривили
5 че либи Стоян кадънче
кадънче бѣло ханъмче.
То баре да ѥ кадънче,
ам било чърно циганче.
Подир им върви Алія,
10 Алія младо субашче.
Как зачу Алія тъз' дума
той на кадія обади.
Стоян у булини си отиде
че на буля си думаше:
15 булне ле, да ме похвалиш

на твой-те девет калини
на най-млада-та калина. —
Буля думаше Стояну:
драгинке, драго Стояне,
20 азъ съм тебе хвалила
и пак щех те похвали,
ала съм чула тъз' дума
че ти си либиш кадънче,
кадънче бѣло ханъмче,
25 че щѫт да те обесѫт
сред село сред Ибричово
на дърво на граничово. —
Истина, буле, истина,
истина щѫт ме уловѫт,
30 уловѫт и щѫт обесѫт.
Като мо, буле, обесѫт
да ми разчешеш перчема,
да ми наложиш шапка-та,
да ми изводиш риза-та,
35 да ми се перчем развява,
да ми се черви шапка-та,
да ми се бѣлей риза-та. —
Дори туй Стоян издума
и го сеймени хванѫли,
40 девет дена сѫ мъчили
дано се Стоян изрече,
бѣло ханъмче да земне.
Не се ю Стоян излѣгал,
и Стояна с' обесили
45 сред село сред Ибричово.
И буля му ю ранила,
то перчем-ът му счесала
и наложила шапка-та.
Като на пазарче ходили
50 и сѫ Стояна гледали
се-те го сѫ окойвали:
горки-ят Стоян горки-ят,
как си на правда нагинѫ

от едно непревардванѥ
55 на негово-то вѣрно либе.

49.

Погодил ся Момчил юначе,
три годин ходи годено
нигдѣ ся не сѫ видѣли,
нигдѣ ся не сѫ срѣщнѫли.
5 Дошло ѥ време за сватба
па сѫ за невѣста отишли
па си сѫ зели невѣста,
вървели що сѫ вървели
на стара гора зелена,
10 в гора видѣли елена,
сур елена суро еленче.
Сичка ся сватба спуснѫла
сур елена да ловѭт,
само бѣ юнак останѫл
15 юнак с забулена невѣста.
Юнак ся стърпя да гледа
па си от кон пресѣгна
либе-то си да цалуне,
златен му нож излѣзе,
20 па си невѣста прободе!
Невѣста Момчилу продума:
море, Момчиле юначе,
я бръкни си в десна пазуха,
изводи кърпа ленена,
25 та ми кърви-ти затъкни; —
па ся Богу помоли:
поддърж ми, Боже, душа-та
до Момчилови дворови,
че ми ги много хвалѣхѫ,
30 камени му бели дворови,
че шимширени му къщици,
желѣзни му врати-ти
сребърни му ключарки. —

Това ся Богу смилило,
35 невѣсти душа поддържѣ
до Момчилови дворови.
Токо до дворови стигнахѫ,
то бѣ отлѣзла майка му
сватба-та да си посрѣщне,
40 па на Момчила думаше:
синко Момчиле, юначе!
това ли ти ю невѣста
гдѣто ѭ много хвалеше
че ю бѣла чървена,
45 а тя ю жълта зелена? —
тогава невѣста продума:
кумови, стари сватови,
прощавайте за много говѣнѥ
и за често кланянѥ; —
50 ленена кърпа от рана извади
та ся с душа раздѣли.

50.

Пила Неда снощна вода
снощна вода гиранова
че изпила пъстра зъмя
пъстра зъмя усорлица,
5 усорлица със двѣ глави.
На сърце й зимуваше,
на гърло й лѣтуваше,
под коса й гнѣздо виѥ.
Легнѫ Неда, болна лежи,
10 болна лежи, злѣ умира.
Отговаря Нединія
нединія първи братец:
мари Недо, сестро Недо,
каква бѣше твой-та болест?
15 не умираш не оздравваш;
да бѣ дърво изсъхваше,
да бѣ камък пръсваше ся. —

Отговаря нединія
нединія втори братец:
20 мари Недо, сестро Недо,
каква бѣше твой-та болест?
не умираш не оздравваш
да бѣ дърво изсъхваше,
да бѣ камък пръсваше ся. —
25 Отговаря недина-та
недина-та стара майка:
мари Недо, синко Недо,
каква бѣше твой-та болест?
не умираш не оздравваш;
30 ти си тежка с мъжко дете. —
Бѣла Неда болна лежи
болна лежи, Бога моли
дано иж Бог не забрави.
Над глава ѝ младо Турче,
35 Турче Неди говореше:
мари Недо бѣла Недо,
на ти, Недо, чаша вино
чаша вино, двѣ ракія
дано оздравя твой-та болест. —
40 Отговаря бѣла Неда:
ой тя тебе, младо Турче,
аз си нещж чаша вино
чаша вино двѣ ракія,
аз си ищж жълта дуля,
45 жълта дуля Никополскія,
черно грозде разекія.
Хора-та ходят за неделя,
младо Турче за ден ходи
за ден ходи и си доде,
50 тамам Турче покрай село,
бѣла Недо в сред село.
Позапре ся младо Турче,
позапре ся ослуша ся
що си плачят недини братя,
55 що мирише на бѣл тамян,

осѣти се младо Турче
умрѣла ю бѣла Неда,
че отиде в сред село.
Отговаря младо Турче:
60 ой ва' вази, недини братя,
на ви двѣстѣ сложѣте иж,
на ви триста открийте иж,
да иж видиж бѣла ли ю,
бѣла ли ю както бѣше. —
65 Сложихж иж, открихж иж,
не си даде двѣстѣ триста,
най извади остро ножче
че са удари в клѣто сърпе,
заровихж бѣла Неда
70 бѣла Неда с сред село,
младо Турче покрай село.

51.

Мáма Петрáна плетéше
в сóба-та до прозóрци-те
на седемдесéт косúци;
бащá ѝ на стóл сѣдéше,
5 Петрáна лю́то кълнéше:
да дадé гóспод, Петрáно,
дéвет годúни да лежúш,
дéвет постéли да изгнóйш,
дéвет възглáвя да мѣнúш,
10 снагá-та да ти угнúю,
мѣсá-та да ти укáпят
като на горú лúсти-те,
косá-та да ти улѣти
като росúца в ливáди.
15 Снóщи си áзи отидóх
сред селó на кавенé-то
завáрих трúма гавáзи,
за тéбе, Петрáно, прикáзват
и си на мéне рéкохж:

20 мáшала, Ивáн чорбаджи́,
отведи́ момá хýбава,
порáснѫла ти момá-та; —
аз на гавáзи продýмах:
момá-та й момá мáненка,
25 когá ми момá порастé
тогáзи щѫ ѭ ожéнѫ
за баш-болéрин Бѣ́лгарин,
да ю търгóвец като мéн',
Петрáнка на дюгéн да стóй. —
30 Холáн Ивáн чорбаджи́,
не ти й момá-та мáненка,
та ли́би Тýрци Бѣ́лгари;
Ивáн холáн Ивáне
ако ѭ с добрó не дадéш,
35 ни с злó щéм да ѭ зéмнеме,
бѣ́ла ханѣ́ма да стáне. —
Вáш'-та ю вѣ́ра лóшава,
не знáйте дéлник ни прáзник,
не знáйте светá недéля,
40 нитó Вели́кден, Гергéв ден.
 Минѫ́ ся нóщи три нóщи,
Ивáн се от сън събýди,
нéма Петрáна при нéго.
Мнóго се лю́то разсѣ́рди,
45 улови́ óстри ножóви
че тръ́гнѫ в цáрски дрýмища
и си гавáзи присти́гнѫ,
на конé-те им Петрáнка.
Като ги Ивáн присти́гнѫ,
50 извáди óстри ножóви
та си Петрáнка удáри,
чѣ́рни ѭ кѣ́рви облѣ́хѫ,
па ѭ гавáзи непýщат.
Óще се Ивáн разсѣ́рди
55 че й главá-та отрѣ́за,
на мáйка й ѭ занéсе
да ви́ди мáма Петрáна

че ѭ й хубаво хранила
за турски царски гавази.

52.

Стоѥне, синко Стоѥне,
нали ти мама думаше:
не ходи, синко, в Димота,
в Димота града голѣма,
5 не носи скѫпи премени,
не езди коня хранена,
не си минувай на долу
на долу йоще на горѣ
покрай аянски конаци,
10 че те ханѣми замѣрѫт
със жѫлти дули неранци,
ти ме, синко, не слуша,
ако те с дули замѣрѫт,
ти им с жѫлтици отврѣщаш,
15 ако със жѫлти неранци,
ти пак със дребен маргариц.
Кой ша те, синко, избави
от тѣзи тъмни тъмници?
— Стоян мами си думаше:
20 я мълчи, мамо, не плачи,
върни се, иди на село,
на чича хабер да сториш.
— Ходила и казала му.
Чичо му, ходи в Димота,
25 ала Стояна не пущат,
и той се назад повѣрнѫ,
събрал ѥ момци юнаци;
вечер-та кат' се стъмнило
той си момци-те поведе,
30 посред нощ в Димот' отиде,
та си конаци бастиса,
разбил ѥ тѣнки зъндани
че си Стояна извади,

аянин в харем бастиса,
35 на пра́га глава́ отрѣ́за
че при кади́я оти́де
та не́го от харе́м изва́ди,
край Димо́та го изве́де,
кѣс по кѣс сѫ го рѣза́ли,
40 рѣза́ли и го пита́ли:
още ли ще́ш гло́ба да зе́маш
и пак ила́ма да да́ваш? —
Тога́з' си Стоя́н забе́гнѫ
дале́ко Стоя́н през мо́ре
45 с ма́йка си и със чича́ си.

53.

Мама Стояну думаше:
Стоюне, синко Стоюне,
не ходи, синко, не ходи
край кадиюви хареми. —
5 Стоян мама си не слуша
ами си конче възседнѫ
че край хареми минува,
ханъми от горѣ гледахѫ
злати ябълки хвърлѣхѫ
10 че си Стояна удрѣхѫ.
Стоян ся от конче навожда,
злати ябълки сбираше,
в бѣло ги джевре туряше
и към пенџери гледаше.
15 Отдѣ го зачу кадия
че си сеймени проводи
Стояна да си отковѫт,
отковѫт йоще доведѫт.
Че сѫ сеймени отишли
20 че сѫ Стояна хванѫли
че на Стояна думахѫ:
Стоюне, луда гидіо,
че си Стояна отковахѫ

che go na konak karahѫ
25 che kray haremi minahѫ,
hanѫmi ot gorě gledahѫ
edna s druga blѫskahѫ
i si Stoyana gledahѫ,
gledahѫ yoshte smigahѫ.

54.

Юнáк на горá говóри:
стáвай си с Бóгом прощáвай,
гóро ле, Рила планинó!
халáл ни стрỳвай, гóро ле,
5 гдѣ́-то ти водá пиѣхми,
гдѣ́-то ти трѣвá тѣпкахми. —
Горá юнáку отговáря:
иди́ си с Бóгом юнáче,
халáл ви стрỳвам сичко-то,
10 трѣвá-та йóще водá-та;
водá-та, течé пак водá,
трѣвá-та, растé пак трѣва.
Еднó ви халáл не стрỳвам,
гдѣ́-то ми éлхи кѫршехте,
15 че ги на хỳрки прáвехте
и по седѣ́нки хóдехте
че ги на мóми дáвахте.

55.

Запалиха ся, майчо мя,
сливненска вита чаршия
и от чаршии дванайсе дюгени
и от дюгени тодорови-те сараи.
5 Сараи горѫт, Тодор ги гледа,
Тодор ги гледа, чудом ся чуди
в огън да влѣзе, кого да вади,
дал' младо булче със дребни дѣтца
ил' врано конче с златни седълца.

10 И майка му му тихом говори:
я си извади врано-то конче,
защо ся конче рѣдко нахожда.
Ако ти булче с дѣтца изгори,
пó-красно зе-щеш, пó-добри роди,
15 на табят конче ся не намира. —
Тодор извади младо си конче,
пламек загърнѫ негово булче,
негово булче със дребни дѣтца.
Дѣтца-та пищѫт, майка ги мири,
20 с горещи сълзи рани им гаси,
с юнашко сърце на крайно дума:
Горѣте, дѣтца, горѣте сърца,
ви ще станете беличек пепел,
аз ваша майка на чървен въглен,
25 за да ме гледа ваша-та баба
за да ме гледа и да ся радва.

56.

Ой Гано Гано, мома Драгано,
я казвай, Гано, тежки грѣхове. —
Жанъм владико, какво да казвам?
запалила съм девет ахъри,
5 девет ахъри пълни с катъри,
ахъри горѫт, катъри ревѫт,
яра ся дига до синё небо;
запалила съм девет кошери,
девет кошери с млади овчери,
10 кошери горѫт, агнета горѫт,
овце-те блѣжт, яра ся дига;
запалила съм девет черкови,
черкови горѫт, попови пѣжт,
яра ся дига до синё небо.
15 Задай ми канон, свети владико. —
Как си горила, мома Драгано,
така да гориш и ти самичка. —
В пустиня бѣга мома Драганка,

 сълзи ю лѣла, дърва ю брала,
20 дърва ю брала, сама ги клала,
 и запалила лют буюн огън,
 прекърстила ся и ся хвърлила
 в огън да гори канон да изпълни,
 там ю умрѣла но не изгорѣла.

57.

 Снощи мама Янка била згодила
и зарана люто клела:
да даде Господ, Янке ле
да се ожениш да се задомиш
5 дом да сбереш, Янке, като тъпан пепел,
рожба да си родиш кога върба цъвни
рожба да завържиш, сладак живот да имаш
кога риба пѣю, кога Дунав дума. —
Янки се жалба нажалило,
10 жалба нажалило, тъга натъжило,
че си влезе Янка в мамина градинка
че набрала Янка от здравиц вѣнчец
и ю зела Янка до двѣ пъстри стовни
че отишла на Дунав на вода
15 че се скрила Янка на потайно мѣсто.
Три дни ю стояла, денѣ нощѣ слуша
ще ли Дунав дума, ще ли риба пѣю.
Нито Дунав дума нито риба нѣю,
от долу иде Илчо гемиция
20 и си кара Илчо бърза-та гемия.
Янка Илча пита:
ой та тебе, Илчо гемицие,
ви като ходите и денѣ и нощѣ
по чърно-то море по белия Дунав,
25 чули ли сте, Илчо, Дунав да си дума,
риба да си пѣю? —
Илчо се усмихнѫ, па си Янки дума:
гдѣ се й чуло, Янке, Дунав да си дума,
риба да си пѣю?

30 Али ела, Янке, двама да се земем. —
Янка сълзи рони, нищо не говори,
Илчо си изминѫ Янка в Дунав скочи,
Янка си потънѫ, вѣнец-ат ѝ плувнѫ.
Янка му говори: много здравіе, вѣнче,
35 на майка ми носи,
да не иде, вѣнче, на Дунав за вода,
ще нагребе, вѣнче, янкини-те сълзи,
много здравіе носи на девет мой братя,
сѣт да не косѫт край Дунав в ливади,
40 че щѫт да покосѫт янкина-та коса,
много здравіе, вѣнче, на мой мили тетя
да не оре тетё край Дунав в нивя-та
че ще да изоре янкини-те кости.

58.

Влѣзла ѝ Маріика в градинка
под чървена-та калинка,
към петровка-та ябълко
до чървени-ят триндафел
5 седнѫ Маріика над гергёв
бѣла махрама да шиіе.
На триндафела славейче,
славейче лума Маріики:
я пѣй, Маріике, да пѣем,
10 ако ме, Маріике, надпѣеш,
крилци-те да ми отрѣжеш,
крилци-те до раменци-те,
крачка-та до колѣнци-те.
Ако те, Маріике, аз надпѣем
15 коса-та щѫ ти отрѣжѫ,
коса-та до косичника. —
Пѣли сѫ два дни и три дни,
Маріика славея надпѣла.
Славей Маріика молеше:
20 Маріике, мома хубава,
не ми крачка-та отрѣжи,

крачка́-та до коле́нци-те,
ала ми оста́ви крилца́-та
че и́мам дре́бни сла́веи,
25 сла́веи да си отхра́нѫ,
едно́-то да ти хари́жѫ. —
Мари́йка ду́ма сла́вею:
сла́вейче, сла́дко пойни́че,
аз ти хари́звам крилца́-та
30 крилца́-та йо́ще крачка́-та.
Иди́, сла́веи отгле́дай,
едно́-то да ми хари́жеш
ве́чер за да ме преспи́ва,
дру́го-то да ме разбу́жда.

59.

Минѫ́х гора́, минѫ́х вто́ра,
у тре́тя-та три́ сла́вея,
като пѣ́ѫт гора́ люлѣ́ѫт!
а́з ся чу́дѫ ся мáѫ
5 как да хва́нѫ три́ сла́вея,
че си брѫкнѫ́х у па́звичка
че изва́дих тѣ́нка мрѣ́жа
че замрѣ́жих до три́ гори́
че улови́х до три́ сла́вея
10 че ги тури́х у каве́зи.
Покачи́х ги пред пе́нжери,
пъ́рви пѣ́ю преспи́ва ме,
вто́ри пѣ́ю разбу́жда ме,
тре́ти трепнѫ́, ми проду́ма:
15 стани́ стани́, лу́до мла́до,
какво́ добро́ в пѫт си върви́,
с уста́ си пти́чки лови́,
с ѥзи́к си звѣ́зди снѣ́ма.

60.

Моми́че ба́нка ага́нъм,
ма́лко си ба́нка глу́паво,

не гледай долу ни горѣ,
най гледай банко в очи-те,
5 банко ще да те изпише
на турска бѣла хартия
с едринополско мастило,
на мама щѫ те проводѫ
да видѫ мама и тетйо
10 какво съм либе залибил
на този чужди вилаѭт.
Нигдѣ го нема по свет-ат,
на снага тънка топола
лице ѭ прѣсно сирене,
15 очи ѭ чърни череши
вежди ѭ тънки гайтани,
уста ѭ чаша сребърна,
ѩзик ѭ захар продава.

61.

Дафинка рано ранила
на Дунава платна да бѣли;
ленени платна бѣлила,
с златна бухалка бухала.
5 Дунав си мътен протече,
ленени платна повлече,
тънка Дафина поднесе.
Мама ѭ по край ходила
и на Дафина думаше:
10 я плавай плавай, Дафинке,
дано си на край изплаваш
мама ти да те извади. —
Не можѫ, мамо, не можѫ
че ми ся коса заплела
15 у рѣкитово коренѥ,
иди ми тетя повикай. —
Тетйо ѭ не ся наѥма.
От гдѣ ѥ зачул Никола
с дрѣхи-те скокнѫ у Дунав,

20 Дафинка с душа извади
 нейно-то драго либенце.

62.

Снощи замръкнѫх, майка ми, край пусти
 Шумен,
там си заварих мома шуменска,
на ръка носи алтън-кошничка,
ув кошничка-та до три ябълки,
5 до три ябълки три скорозрѣйки.
Аз й поисках, майчо ми, една ябълка
тя не ми даде ни весел поглед,
аз си присегнѫх, та ѭ цѣлунах,
тя ми ги даде със кошничка-та.

63.

Къдѣ́ си била́ Дѣ́но, Дѣ́нке ле,
Дѣ́но, Дѣ́нке ле, от за́рана?
мѫжко ти дѣте́ в люлка
в люлка проплака,
5 бѣ́ло ти пла́тно на плет прегорѣ́. —
Бог да убие, драго булне ле,
драго булне ле, моя-та майка,
че не ме даде гдѣто съм цяла,
али ме дала на лудо младо,
10 на лудо младо на неразбрано.
Сутрен кога́-то на нива ходи,
с торба си хлѣбец не зема,
ами ме кара да му готвѭ
да му наготвѭ топла обѣда,
15 да му ѭ носѭ чак на нива-та.
Кат' му занесѫ топла обѣда
той си изпрѣга едина волец
аче ме впрѣга ази да орѫ,
ази да орѫ до икиндия,
20 копраля-та му шипова розга,

5*

а ме проважда от икиндия,
да му наготвѫ сладка вечера.

64.

Любили ся луди млади
от маленки до големи,
станѫ време да ся земѫт,
мома, майка иѫ не дава,
5 ирген, баща него жени.
Ирген моми отговаря:
мари мома, малка мома,
каил ли си аз да земѫ
аз да земѫ друго либе?
10 хайд' да идем в пусто горе
в пусто горе тилилейско,
гдето не си птичка хвърка,
нето хвърка нето цвърка.
Аз щѫ станѫ зелен явор,
15 ти при мене тънка ехла,
и щѫт дойдѫт дърводѣлци
дърводѣлци с криви брадви,
щѫт отсѣкѫт зелен явор,
при явора тънка ехла,
20 щѫт нарѣжѫт бѣли дъски,
щѫт ни правѫт на одрове,
щѫт ни турѫт едно при друго,
пак щем, либе, да сми найдно.

65.

Мама на Койча думаше:
Койчо ле, мило мамино,
Койчо ле, младо даскалче,
не ходи, Койчо, из село
5 из долня горня махала,

не либи́, Ко́йчо, Паву́нка,
Паву́нка не ѥ за на́зи
че ѥ сирма́шка дъщеря́,
йо́ще ѥ, Ко́йчо, сира́че
10 и не́ма тѣнки да́рове. —
Ко́йчо ма́ми си ду́маше:
аз щѫ Паву́нка да зе́мѫ,
ако щѫ ѭ два дни пово́дѭ,
пак щѫ Паву́нка да зе́мѫ,
15 Паву́нка пѣстра Гъркиня.

В понде́лник пи́ли раки́я,
във вто́рник годе́ж пра́вили,
в срѣда сѫ да́ра крои́ли,
в четвъ́ртак сѫ го съши́ли,
20 в пе́так засе́вки прави́ли,
в сѫбота дар събира́ли
в неде́ля сва́тба дигнѫ́ли,
в понде́лник о́кроп игра́ли,
във вто́рник бу́ло хвърли́ли.

25 В срѣда ся Ко́йчо разбо́лѣ,
Паву́нка хо́ди из кѫщи
и жа́лно ми́лно пла́чеше
и си на Ко́йча ду́маше:
що ми трѣ́бало же́нениѥ,
30 кога́ ѥ било́ за то́лкоз'
моѥ-то Ко́йчо до ме́не? —
То́ко туй Паву́нка изду́ма,
Ко́йчо ся от ду́ша отдѣ́ли,
Паву́нка със гла́с викнѫла
35 викнѫла та запла́кала,
и ма́ма му викнѫ допла́че:
Ко́йчо ле, ми́ло ма́мино,
нали́ ти ма́ма ду́маше:
не зе́май, Ко́йчо, Паву́нка,
40 че ѥ Паву́нка сира́че,
тя́ не ѥ, Ко́йчо, за те́бе.

66.

Откак сме ся, тънка Яно, слибиле
от тогава добра кара не чиним
от тогава врани коне не траьѫт,
от тогава сиви гълъб не гука,
5 от тогава ясен славей не пеѣ;
да ли си ми, тънка Яно, злочеста
или си ми, тънка Яно, проклета? —
Ако ти съм, първо либе, злочеста,
ако ти съм, първо либе, проклета,
10 ти ми хвани позлатена кочия,
изкарай ме в Никополска чаршия
па си хвани до двамина телале
та да викат из тесни-те улици:
продава ся тънка Яна хубава,
15 продава ся за дванойсе кеси.
Земай пари, първо либе, па земай
па ги тури в пазуха
да си видиш, познаеш
да ли щѫт те пари, либе, посрещнѫт,
20 или щѫт ти пари, либе, продумат
или щѫт те пари, либе, пригърнѫт.

67.

Ситен дъжд вали като маргарит,
моѭ-то либе коня седлаѭ
на кар да иде на Каравлашко;
азе му думам и му ся молѭ:
5 поседи, либе, тая година
тая година и тая зима,
пари ся, либе, сявга печелѫт,
младост ѭ, либе, еднаж на света,
младост ѭ, либе, като росица,
10 заран ѭ има, денѣ ѭ нема.

68.

Заспа́ла ѥ ма́лка мома́
във гради́на под транда́фил,
простиѫ кра́ка във оси́лек,
метиѫ рѣцѣ във божу́рек,
5 при глава́ ѝ седе́в-ске́мле,
на ске́мле-то билю́р барда́к,
във барда́ка шеке́р-шербе́т
във шербе́та то́й каранфи́л.
Нашло́ ѥ лу́до мла́до
10 па ся чу́ди и ся ма́ѥ
да ли́ шербе́т да изпи́ѥ
или́ мома́ да цѣлу́не,
шеке́р-шербе́т дома́ и́ма,
ма́лка мома́ дома́ не́ма.

69.

Калино Недке калино,
мама ти ѥ тлъка събрала,
за тебе хабер проводи,
два пътя сама доходѫ
5 да додеш мари Марійко,
да ми доведеш сватя-та
сватя-та, Неда, на тлъка.
Неда були си думаше:
булне ле, драга булне ле,
10 срам ме ѥ, буле, от тебе,
срам ме ѥ, но щѫ ти кажѫ:
много ми жално и тъжно
защо ся мѣнил Никола,
Никола първо либенце
15 за Станка, булне, долненка.
Тя ниѥ, булне, хубава.

и не ю много работна,
ала ю много хрисима
хрисима йоще животна
20 животна и доброволна,
с хорта челѣка посрѣща
посрѣща и го поканя
поканя и го нахраня
нахраня и го изпраща.
25 Мил ми ю, булне, Никола,
пет години ся любихми,
мил ми ю, булне, Никола,
как щѫ на тлъка да идѫ,
ще ми ся смѣѭт моми-те,
30 либихми че ся не зехми. —
Калино булне калино,
хич да ти не ю ни еня,
ни еня, булне, ни грижа,
умий ся да те оплетѫ
35 и ся хубавѣ примени
с твоя-та добра примена,
забради бѣла момия,
накичи китки смесени,
смесени, булне, размѣсом,
40 земи си хурка писана
и земни ново вретено,
надуши бѣло повѣсно
че ходи да те заведѫ;
като па тлъка идеме,
45 мини, калино, през моми
като йогича през стадо,
сѣдни калино, сред моми
какво-то мѣсец сред звѣзди,
викни, калино, та запѣй
50 из едно гърло два гласа,
с един юзик двѣ думи,
макар да сте ся либили
не токо Никола на свѣта.

70.

Пишман съм станжл, Станчице,
гдѣ-то съм тебе залибил,
че си сирмашка дъщеря,
баща ти стържи вретена
5 а мама ти ги продава
за чисто брашно из село. —
Станка на Пенча говори:
Пенчо ле чорбажійно,
добрѣ ми каза тъз' дума;
10 като си пишман ти станжл,
да ходиш да поизбираш
и пó-имотна даземеш. — .
Пенчо си у тѣх отиде.
За Станка дошли огледници
15 и ся ю Станка сгодила.
Пенчова мама на годеж викали,
баща му майка отишли
и крина брашно занесли
и пълен мѣдник със вино.
20 Пенчу ся жалба нажали,
на мала прошка отиде
че на Стаика думаше:
Станке ле, севда голѣма,
ази ся, Станке, шегувах,
25 беки го хванж истина.
А Станка му отговори:
със мома шега не бива.
Пенчу ся жалба нажали,
нема кой да го раздума,
30 и на назад ся ю върнжл
и в градинка си ю влѣзъл
под петровка-та ябълка,
червен си пояс разпаша,
на ябълка го приметнж
35 и там ся Пенчо обѣси.

5**

Никой си Пенча не видѣ,
пак го Станчица й видѣла,
че си ся Станка завтече,
с ножче пояс-ат отрѣза
40 и си на Пенча думала:
какво щеш, Пенчо, да сториш? —
Как го ю чула майка му,
майка му още баща му,
че ся на годеж върнѫли
45 и ѭ за Пенча годили.

71.

Иванчо Пенки думаше:
Пенке ле, лалова дъщеря,
помниш ли, Пенке, знаеш ли
когит' ся двама либѣхми
5 вишни череши зрѣяхѫ
и ни череши берѣхми,
на едно клонче стъпихми,
в една кошничка турѣхми,
думахми да ся земеми,
10 един ся други кълнѣхми:
кой ся понапрѣд ожени,
девет годиш да лежи
девет постелки да изгной,
постелки йоще завивки,
15 със сълба в гърне да влѣзва
и там да му ю широко.
Над вода ли ги думахми?
буйна ли вода протече
че ни думи-ти завлѣче?
20 буен ли вѣтър повѣю
че ни думи-ти завѣю? —
Пенка Иванчу думаше:
Кога цъвтѫт вишни и череши,
тогаз' думи-ти ни ша ся събират. —
25 Иванчо Пенки думаше:

да даде Господ, либе ле,
девет години да лежиш,
кога си на хорта-та не сѣдиш.
Иванчо жално заплака
30 а пак Пенка ся засмѣла
и на Иванча думаше:
махни ся от тук, Иванчо.
 Като Иванчо заминѫ,
Пенка нж глава заболѣ
35 и ся болна разболѣ,
лежала й малко не много,
лежала й до три години,
че тогаз' дума продума:
да идеш, либе, да идеш
40 Иванча тук да доведеш,
рѫка-та да му цѣлунѫ
дано ми душа излѣзе,
че веке ми ся додѣя.
Ходи, Никола, вика го,
45 че си Иванча заведе.
Пенка Иванчу думаше:
дай рѫка, либе, прости ме,
стига съм болна лежала.
Той си рѫка-та подаде,
50 Пенка му рѫка цѣлунѫ
че й на очи отлѣкнѫ.

72.[1]

Янаки либе, ти първо либе,
ако ша додеш, сега да додеш,
че нема мама, че нема тате,
не твърдѣ рано не твърдѣ късно,
5 като сахата един удари
един удари и половина.
Ала те ищѫ тафра да додеш,

[1] Cette pièce fourmille de mots turcs.

по бѣла шапка фитиллияна,
по бѣло елече чичекліяно,
10 по бѣла риза бурунџучана.
Ти, като додеш, нито да хлопаш,
нито да хлопаш, нито да викаш,
най да почукаш на пенџерска-та
на пенџерска-та на џамля-та
15 с твоя-пръстен кан-ташлія-та,
кан-ташлія-та, кар-ташлія-та,
че буля ми ѥ горѣ в соба-та.

73.

Шетала ѥ тънка Неда
От сараи до бунари,
че загуби алтън-гердан,
алтън-гердан, сърмен-колан,
5 че ся свърнѫ да ги тръси
че си срѣщнѫ лудо младо
лудо младо неженено.
Отговаря тънка Неда:
ой та тебе лудо младо,
10 лудо младо неженено,
ти ли найде алтън-гердан
алтън-гердан, сърмен-колан? —
Отговаря лудо младо,
лудо младо неженено:
15 'ко съм найдел алтън-гердан
да ся увивам като зъмия
край твоя-та бѣла гушка,
'ко съм найдел сърмен-колан,
да ся увивам като зъмия
20 край твоя-та тънка снага.

74.

Я да идеш, Мамо, долу у Донкини,
долу у Донкини, Донка да ми ищеш,

Донка да ми ищеш, Донка да миземеш.
Ако ти іж дадѫт, да ся позабавиш,
5 ако не ти іж дадѫт, скоро да си додеш,
че щѫ да отидѫ в чиста свѣта Гора,
калугер щѫ идѫ, духовник щѫ додѫ,
да си изповѣдат жени млади булки,
жени млади булки и стари бабички
10 и стари бабички и дърти кошници,
най подир ще доде Донка млада булка,
Донка млада булка, Донка хубавица
да си изповѣдва тежки-ти грѣхове:
казвай, Донке, казвай що си съгрѣшила,
15 що си съгрѣшила на млади години,
на млади години със първо-то либе.

75.

Снощѣ отидох на чюшма-та
на чюшма-та на нова-та,
там заварих първо либе,
аз му рѣкох добър вечер,
5 добър вечер, първо либе,
то ся стори че не ме чу.
Аз повторих из втори пѫт,
добър вечер, първо либе,
то ся стори че не ме види.
10 Аз потретих из трети пѫт,
добър вечер, първо либе,
то ми пак не отговори.
Аз му рѣкох, прощавайте
прощавайте, чърни очи,
15 ви от менѣ и аз от вази,
че нема веке да ся виждами
нито пак веке да приказвами,
ще отидем да ся съдим,
да ся съдим при владика,
20 там ако не на' тѣ отсѫдѫт,
ще оставим за онзи свѣт,

там щжт право да отсъджт
там щем ние да ся племи.

76.

Мама Иванчу думаше:
Иванчо синко Иванчо,
като си ходиш прѣзморе,
мама не те ю питала
5 какво ти, синко, ареса? —
Майно ле, старо майно ле,
като ме питаш, да кажж,
да кажж, да те не лъжж,
менѣ ми, мамо, ареса
10 едно момиче прѣзморче,
нийдѣ му нема хубост-та,
ни в града ни в Цариграда,
в море биволи поюше,
за злат ги синџир държеше,
15 слънце-то наддѣляваше,
мѣсец-ат прѣсполяваше;
ако не ми го земете,
аз щж далеко да бѣгам. —
Мама Иванчу думаше:
20 Иванчо, сипко Иванчо,
майка ти жена довица,
не може сватба да дигне
прѣзморе за мома да ходи.

77.

Дяконче дума на Пенка:
Пенке ле, мома хубава,
ся гледах, Пенке, ся вардих,
дано те срѣщнж я стигнж
5 в алексова-та уличка,
нещо щтях да те попитам.
Дяконче дума на Пенка:

 я на ти, Пенке, тоз' бешлик
 да купиш ориз за пилав
10 и йоще мѣсо за кебаб,
 до вѣчера щѫ, Пенке, да додѫ,
 двама щем, Пенке, да вечерями.
 Пенка дякончу думаше:
 дяконе, голѣм дяволо,
15 мълчи, дяконе, не думай,
 че ю от хора-та срамота
 и от Бога ю грѣхота. —
 Дяконче дума на Пенка:
 Пенке ле, мома хубава,
20 защо си толкоз' глупава?
 Дякона челѣк не ю ли,
 дякона душа нема ли?

78.

 Думай, буле, казвай добро за мене
 дано доде туй момиче при мене. —
 Думала съм, казвала съм, драгинко,
 ала не ю туй момиче за тебѣ,
5 то си ище за пет стотин фистанче,
 за пет стотин за шест стотин кожухе. —
 Шестях стотин от менѣ,
 думай, буле, казвай добро за менѣ,
 дано доде туй момиче при менѣ. —
10 Думала съм, казвала съм, драгинко,
 ала не ю туй момиче за тебѣ,
 тоз' си ище за грош за два бѣлилце,
 за грош за два бѣлилце,
 за пет за шест червилце. —
15 Петях шестях от менѣ;
 думай, буле, казвай добро за менѣ
 дано доде туй момиче при менѣ.

79.

Снощи отидох на нова чюшма
на нова чюшма кон да напож,
кон да напож, кон кондалія,
кон кондалія кон севдалія.
5 Там си заварих малко момиче,
малко момиче много хубаво.
Ази го гледам, то ме не гледа,
ази му думам, то ми не дума,
жълтичка дадох да ме погледне,
10 жълтичка зема пак ме не гледа,
друга му дадох да ми продума,
и неж зема пак ми не дума.
Разигра ми ся хранено конче,
тогаз' погледж, тогаз' продума:
15 махни ся от тук, батйо Стожне,
махни си от тук врано-то конче,
че ми опръска жълти-ти чехли.

80.

Самси ся ю Стоян похвалил,
самси ю бѣда направил
в Едрене в узун-чаршія
при Султан-Селим џамія,
5 че има булче хубаво
и има конче хранѣно
хранѣно не възсѣдано;
конче му струва хиляда,
булче му струва два града.
10 От дѣто зачу войвода
че за Стояна проводи
дѣ да ю Стоян да доде,
булче-то да си доведе,
булче-то йоще конче-то.

81.

Тръгнѫли ми сѫ тръгнѫли
пет снахи до пет етърви,
жълто-то просо да жънѫт.
Като на нива отишли
5 най-голѣма-та снаха отговаря:
хайде да легнем да поспим
до-дѣ слънце-то припече,
до-дѣ роса-та улѣти. —
Легнѫли та си поспали.
10 Кога ся от сън събудихѫ,
стар свекър иде от долу
кола-та вози за снопе,
сички-тя ся чудихѫ:
какъв щем цевап да дадем?
15 Най-голѣма-та снаха отговаря:
синца нѣми будете,
аз щѫ цевап да дам. —
Като доде стар свекър,
най-голѣма снаха отговаря:
20 свекро ле, дърто магаре,
що правиш нива край пѫтя?
сичкія ден сми бѣгали
от Турци от еничери
дѣ-то край пѫтя минуват.

82.

Заспала ю Милица
долу в малка-та градинка,
под бѣл под червен трандафил,
заспала ю засъкнувала ю,
5 дребен си дъждец заидѣ,
силен си вѣтрец завѣя,
Милица от сън събуди.
Люто Милица кълнеше:

вѣтру ле, не навѣял ся!
10 дъжду ле не зайдѣл ся!
Сега аз видѣх на съна
че ме мама ми питаше:
Миличке, мила мамина,
баща ти ожени ли ся,
15 мащиха доведе ли ти?
хубаво слушай, Миличке,
хубаво слушай мащиха,
че ю мащиха лошаво,
да те мащиха не удари
20 с тѣстана рька в сура-та
с сиреняна в уста-та?
Вѣтру ле не навѣял ся!
дъжду ле не найдѣл ся!
че ме от мама отдѣли
25 от мамини-ти поръчки.

83.

Снощи приминѫх прѣз Сивлюву
прѣз Сивлюву прѣз черкова-та,
там си аз видѣх два гроба нови
два гроба нови що заровени,
5 що заровени и оставени.
На гробови-ти двѣ свѣщи горѫт,
двѣ свѣщи горѫт що запалени,
що запалени и оставени,
до гробови-ти двѣ млади булки,
10 двѣ млади булки с чърни фистани.
Жално плачахѫ, люто кълнахѫ:
Бог да убиѥ тез' Арнаути
тез' Арнаути тез' капасъзи,
дѣто убихѫ чича Иванча
15 чича Иванча и хаџи Савва;
не ми ѥ мило за чича Иванча
за чича Иванча за хаџи Савва
най ми ѥ мило за тѣхни-ти дѣца

за тѣхни-ти дѣца, за Сивлюву
20 за Сивлюву, за сиромаси-ти.

84.

Размирила ся й Влашка-та земя,
Влашка-та земя и Богданска,
стари колѣхѫ, млади робѣхѫ;
че поробихѫ Виша робиня
5 Виша робиня Виша Гъркиня.
Царю коня води и му байрак води,
и му байрак носи и му роса вѣѭ
и му роса вѣѭ и го люто кълне
и го люто кълне: царю, не царувал!
10 царю не царувал, с Бога не богувал!
че сам оставила мѫжко дѣте в люлка,
кой ще го окѫпи, кой ще го накърми?

85.

Посѣял си дребен папрет [1]
дребен папрет край Дунава
дано папрет род роди,
не си папрет род роди;
5 аз накладох буен огън
дано огън папрет гори
дано папрет род роди,
нито огън папрет гори
нито папрет род роди;
10 аз доведох тихи Дунав
дано Дунав огън гаси
дано огън папрет гори
дано папрет род роди;
нито Дунав огън гаси
15 нито огън папрет гори
нито папрет род роди;

[1] Chaque vers est suivi du refrain горо ле зелена!

аз докарах голём бивол
дано бивол вода пие,
дано Дунав огън гаси
20 дано огън папрет гори
дано папрет род роди,
нито бивол Дунав пие
нито Дунав огън гаси
нито огън папрет гори
25 нито папрет род роди;
аз доведох върла мечка
дано мечка бивол яде
дано бивол Дунав пие,
дано Дунав огън гаси,
30 дано огън папрет гори,
дано папрет род роди,
нито мечка бивол яде
нито бивол Дунав яде
нито Дунав огън гаси,
35 нито огън папрет гори
нито папрет род роди.

86.

Овдовяла й лёсица-та
със двапайси лёсичанца,
сёднала ю да ги плаче:
дё щем, синко, да са видим? —
5 Отговаря най-малко-то,
най-малко-то най-хитро-то:
мълчи, мамо, недёй плака,
ний щем, мамо, да са видим
в Цариграда в чаршия-та
10 в сиромаха в кесия-та,
на болёрин окол' шия-та.

87.

Свадил ся комар с муха-та,
да било защо, за какво,

за една женска мушица.
Комар ся люто разсърди,
5 извади остър боздоган,
удари муха в сърце-то;
тежка кръвнина паднѫло
на цариградски друмища,
не може керван да мине,
10 камо ли пътник да гази.
Мухи-те събор събрали
и сѫ кѫдѝи турнѫли,
сеймени бѣхѫ оси-те,
субаши бѣхѫ пчели-те,
15 телали бѣхѫ брѫмбари.
Телали викат из село:
да върви мало голѣмо
мърша-та от друм да дигнѫт.
Сеймени комар погнали,
20 комаря трѫгнѫ да бѣга
и ся на Бога помоли:
„Божне ле, вишни Господи!
я си дай, Боже, дребен дъжд,
на мухи крилѣ изкваси,
25 хладен ми вѣтрец да духне
оси-те да си развѣе. —
Господ комаря послуша,
хладен ми вѣтрец повѣе
росен ми дъждец порамѣ.
30 Комар си далек' забѣгнѫ
на ирин Пирин планина[1]
там си чадъри кордиса,
чадъри бѣхѫ гъби-те
гъби-те чучулешки-те.
35 Като дъждец-ат превали
комар-ат на вън излѣзе,

[1] Пирин ои Перин.

на букав лист ферман изниса:
кой от гдѣ ю да си иде.

88.[1]

То́дор Тодо́рки ду́маше:
Тодо́рке, прѣвня пръвни́но!
Тодо́рке, севда́ голѣма,
Тодо́рке, бу́лка ху́бава!
5 Е́то ми де́вет годи́ни
как са с те́бе събра́хме:
ти бѣше кле́то сира́че,
а́з бѣх чу́ждо арга́че
как са със те́бе събра́хме
10 ху́бава мѣка сти́гнѫхме,
зла́то от сре́бро по́-мно́го;
зла́тна паралля́ не́махме,
и паралля́ си ку́пихме;
от сѫ́рце ро́жба не́махме;
15 мла́да ли, да та кайди́сам?
мла́да ли, да та парѣ́сам? —
Но Тодо́рка ду́ма То́дорчу:
То́дорчу, прѣвня пръвни́но,
То́дорчу, севда́ голѣма!
20 в гора́-та и́ма я́бълка,
де́вет годи́шна я́лова:
тъз' си годи́на цѣфнѫла,
цѣфнѫла и завѫрзала
една́ ми зла́тна я́бълка. —
25 То́дорчу ся не уго́ди
на тодо́ркина хората́,
че ста́нѫ То́дор оти́де
к побра́тимови си Нико́ла;
То́дор Нико́ла ду́маше;
30 Нико́ла, побра́тиме ле,

[1] Ce morceau est le seul qui ne soit pas inédit dans la présente collection, il est emprunté à celle de Mr. Bezsonov.

ти си, Никола, касапин,
ела, Никола, у дома,
аз имам крава ялова,
да ьж Никола, заколеш. —
35 Никола дума Тодорчу:
Тодорчу, побратиме ле,
хайде си, Тодоре, иди,
аз штж подиря да додж. —
Наточи нож касапски,
40 че у Тодорчови отиде.
Тодорче крава не изкара,
най си Тодорка извади
Никола Тодорка кайдисал
та йой глава-та отреза.
45 Тодоркина глава скачеше
и на Никола думаше:
драги Никола, мил булен,
по сърце-то да ми разпориш,
на сърце-то да ми видиш,
50 да видиш що има, драги Никола. —
А Никола ьж разрезал,
намери мъжка рожбица,
момченце с злато перченце.
Тодор Никола думаше:
55 я дай ми ножа касапски
да си ябълка разрежж
да си уста-та разквасж. —
Не си ябълка разреза
най ся в сърце-то удари
60 и Тодорки думаше:
Тодорке, пръвня пръвнино,
Тодорке, севда голема,
Тодорке, булка хубава,
тъй ли ю било писано
65 на едно двама да умрем!

SUPPLÉMENT.

1.
Chants mythologiques de la Macédoine orientale.*

1.
Tribu imposé par la Youda.

 Зададе са димна юда
 та са рукна и подрукна:
 Ой селеня¹ ой кметове,
 що ке на мене дадете
5 да ми фляза² фъ ваша селу?
 А тия отговориха:
 Ке ти дадемъ и натдадемъ
 руди іовни, факли овци.
 А тя хми отговори:
10 Ой селеня ой кметове,

* Le texte de ces Chants est scrupuleusement reproduit tel qu'il m'a été envoyé par Mr. Et. Verković, j'ai seulement ajouté la ponctuation qui manquait. L'orthographe en est très différente de la mienne, car elle représente la prononciation, et cela selon divers dialectes ou parlers locaux, ce qui en augmente l'intérêt au point de vue de la langue; ainsi le caractère ж représente non seulement notre ъ (eu français bref), mais parfois, comme au No. 6, dans le Conte, etc. l'e ordinaire, p. e. Вжликъ-джнь pour Велик-ден, etc. L'extrême irrégularité de la versification doit aussi être remarquée.

¹ селяни, villageois.
² влѣзж, j'entre.

 язъ си нища ¹ руди іовни
 ниту си искамъ факли овци,
 лю си искамъ два юнака
 кавалжия свирелжия,
15 две дѣвойки пѣснопойки. ²

2.

Néda enlevée par 3000 Youdas et 3000 Samovilas.

 Неду мари бяда Неду,
 Неду са майка карала,
 на Неда са с нажалилу
 нажалилу натѫжилу,
5 стана Неда та утиде
 край цѫрну море;
 там' си найде бяла Неда
 ду три хиляди юди
 и три хиляди самовили,
10 та си хи вѣлетъ говоретъ:
 Неду мари бяла Неду,
 хаде Неду съ насъ да дойдешъ
 мѫшки дѣца да ни люлешъ,
 лѫкове да ни носишъ.
15 Я Неда хми вѣли отговори:
 варай варай три хиляди юди
 и три хиляди самовили,
 постойте малу почекайте,
 ду майка да пойда,
20 вѣликъ-день да си усторе.
 та пойде Неда дома си
 и си устори вѣликъ-день;
 Неда си хору одеше ³

¹ нещѫ, je ne veux pas.
² Cf. Milad. 8.
³ allait à la danse.

```
             та загърмя загрещя,
      25     задуха юдни вятрове,
             та пойде Неда дома си
             и сасъ сълзи си рукна:
             мале ле мила мале,
             мале ле излези мале
      30     утвънъ на дори,¹
             да ма видишъ, мале.
             Рече та ни утрече,
             юди си я грабнаха
      35     и я на гора дигнаха.
```

3.
Le dragon sous la forme de poisson, ou l'épreuve. ²

```
          Малка мома ленъ плевила,
          ленъ плевила и плакала,
          на майка си отговори:
          ой мале мила мало,
      5   змей си имамъ фъ пазуха-та
          змей на риба приобразенъ;
          фтегни ръка извади гу.
          Я майка хи отговори:
          страхъ ма е зло ща ми стори,
     10   зло ща ми стори пу снага.
          На татку си отговори:
          Ой тате стари защу,
          змей си имамъ фъ пазуха-та,
          фтегни ръка извади гу.
     15   Я татку хи отговори:
          страхъ ма е зло ща ми стори.
          На юнакъ си отговори:
          Ой юначе младъ юначе,
```

¹ отвън на двори, déhors dans la cour.
² Cf. No. 61.

змей си имамъ фъ пазуха-та,
20 фтегни ржка извади чу.
Юнакъ си саму кайдиса
та фтегна ржка фъ пазуха,
безъ страхъ си змей извади
и малка мома цалива.

4.

Alexandre et son Bucéphale ailé.
Fragment (?).

И ми еще [1] и ми пийте
и си на умъ имайте,
дѣ ща дойде младъ Александрия,
никой да ни е потсталъ
5 коня да му пофати,
коня му вологлавать,
ниту зорна да му просвѣти.
Оща добрѣ ни отрекли
дѣ си дойде младъ Александрия
10 съ коно многу силанъ и фжркатъ;
сички сж исплашиха
и му сж потстанали,
коня му сж пофатили,
борна му сж просвѣтили,
15 вину си гу наслужиха,
симитъ му коня наядоха,
вину седемдесе' оки,
симитъ девендесе' [2] оки,
яхна си бжрза-та коня
20 и си утиде на сарая.

[1] яжте.
[2] Analogie avec le slavon девяндесятъ.

5.
Stoïan aimé d'une Youda.

Юда Стояна залюбила,
лю дѣ да ойде и тя пу негу.
Сички су селяни собрали
дъру¹ гуляму да носетъ,
5 косили гу малу поносили,
да си починатъ гу уставили,
поседяли малу починали,
да си гу нараметъ станали,
да гу нараметъ ни можетъ,
10 дѣ си Стоянъ стара юда згледа
чи си седяла на врухъ дъро-ту.
Хи вѣли отговори:
защо си саднала юду на дъру,
та ни станешъ юду да си идешъ
15 селяни дъру да заносетъ?
тя му вѣли отговори:
нека си идатъ сички селяни,
ние утре дъру ща занесемъ;
хаде ся да идеме фъ наши кущи
20 да видишъ мой баща и братя,
лю що ще видишъ да са ни уплашишъ
ниту никому нищу да кажешъ.
Утиде Стоянъ пу стара юда,
дѣ си му утори нихни кущи
25 кладе си гу на нехини скути,
со руки си му уши запуши,
излезе си юдинъ баща
затрѣщялу загурмялу,
излегоха нехини братя
30 засфяткалу² задимналу су.³

¹ дърво.
² засвѣткало.
³ са

6.
Le dragon qui a pris la forme humaine.

Янчо[1] ли гиди младу Янчо,
ярочулъ ся Янчо отъ край ду край зямя-та
колку за нягуву юнасту
още толку чиималъ златни криля,
5 златни криля пудъ мишница.
Сички мисляха чи с янчо витякъ,
витякъ отъ змяй породянъ,
та ся съ нягу никой ни фащаше
ниту на гюрешъ ниту на камянь фярлеше.
10 Си изляли на Вяликъ-дянъ[2] сички юнаци
сички юнаци и сички моми,
юнаци камянъ да фярлетъ,
моми хору да игратъ;
со тяхъ си излезе и Янчо
15 со юнаци камянъ да фярля,
со моми хору да игра;
юнаци си на камянъ надфярли
и утиде хору да си игра.
Какъ си ся на хору фати,
20 сички моми нягу глядаха,
ядна съ друга си говоряха:
Блага тая майка
що с породила такавъ юнакъ,
блага и оная мома
25 що кю си оди такавъ юнакъ![3]
дя ги дучу мома Богдана,
та имъ вяли отговори:
язъ кю си Янчо зема,

[1] Янчо ou Енчо.
[2] Великъ-день.
[3] Vers lequel ira, qui épousera.

 мож сърцж ¹ со нѫгу кю сѫ крави,
30 како китка на вода;
 жнчо си Богдана дучу,
 та сѫ утъ хору пусна
 и си дома утидѫ,
 та си на майка змжйница каза
35 що е за нѫгу Богдана на друшки си ржкла
 змжйница му вѫли отговори:
 ой ти милу моя сину,
 друшки кю си ѫ развѫртя́тъ,
 нимой тѫбя да си земя;
40 амъ ти да си приваришъ да ѫ грабнѫшъ.
 Утра тя кю идя на нива да жнея,
 утъ нива да ѫ грабнѫшъ,
 инакъ кю си ѫ загубишъ;
 жичо си още рану стана
45 та утиде на друмъ раскѫрстица,
 да си Богдана чака.
 Дѫ си сѫ и тия съ друшки зададе,
 лю си ду Жнчо приблизи
 и сѫ облаци зададоха,
50 змжювя на имдатъ дойдоха
 да си на Жнчо помогнатъ,
 мома Богдана да грабнатъ,
 Богдана сѫ тржска затржсѫ
 та си падна умржла на зжмѫ.
55 Змжювя сѫ сѫ чудили що да правѫтъ,
 що да правѫтъ дано Богдана уживеѫ.
 Стари змжй си искара утъ пазуха
 вода що си животъ подава
 та си Богдана со нѫя попѫрска,
60 Богдана си кату утъ глибоку издѫхна
 и си хи пакъ душа дойдѫ,
 та си я змжювя закараха
 на гора зѫлѫна,
 при вода студѫна,

¹ мою сърце.

65 дѫ си змѫйници дѫке¹ баняха;
лю какъ ги утъ вода извадаха
пудъ мишница имъ крилѫ излѫваха,
крилѫ со злату позлатѫни.
Тога сѫ Богдана дусети
70 чи Жнчо си е змѫй
и сѫ е члякъ присимосувалъ
дуръ да си нѫя измами.
Ду година си Богдана дѫтѫ породи,
и тя си гу съ вода убани
75 та му крилѫ излѫгоха²
со злату позлатѫни
и со бисѫръ поднизани;
Богдана си дѫтѫ люлѫше
и со негу сѫ фъ гора мѫлше.

7.

Le voyage du mort.³

Имала я майка имала
ду дѣветъ сина родѧ́ни
и една дѫщеря Векия.
Расна Векия порасна,
5 на Векия зглѧ́дници дойдоха
презъ дѣветъ гори зелѧ́ни,
презъ дѣветъ села фъ десѧ́ту.
Майка хи ѧ ни даваше,
братъ хи Димитаръ ѧ найдава
10 и майку си думаше:
хайде Векия да дадѧ́мъ
презъ дѣветъ гори зелѧ́ни
презъ дѣветъ села фъ десяту,
чи ни е сме бракя многу;

¹ дѣте? Plus bas il y a дѫтѫ.
² излѣзохѫ, sortirent.
³ Voy. plus loin la traduction.

15 ядначъ фъ година-та да хи идемъ
 на гости и на отвратки.
 Векия си дадоха,
 дадоха и уженихa
 презъ дя́ветъ гори зеля́ни,
20 презъ дя́ветъ села фъ деся́ту.
 Цжрна са е магла спусиала
 у Димитрова-та кжща,
 измори бракя задружни
 и дя́ветъ снахи собрани,
25 саму майка имъ устана
 дя́ветъ люльки да люля,
 на дя́ветъ гроба свя́ки да пали;
 паля́ше и съ вину приливаше,
 на Димитрува гробъ ни ходя́ше
30 ниту му свя́ка паля́ше
 ни съ вину гу приливаше,
 али гу люти кля́тви кжлня́ше:
 Димитаря, гробъ да ни усторишъ!
 далáкъ ми Векия ужени.
35 На Бога са е нажелилу,
 Димитаръ утъ гроба изля́гна,
 у Векииня си утиде.
 Кату гу виде Векия,
 рука-та му цалуна
40 и Димитару продума:
 бача ля бача Димитаря,
 що ти рука-та мириса
 на бжзу на пупаря́ну,
 на цжрвя́на пжрстица?
45 Димитаръ на Векия думаше:
 нови смо кжщи градили,
 за това ми рука мириса
 на бжзу на попаря́ну,
 на цжрвя́на пжрстица;
50 я хаде ся́стру Векию,
 на гостя да та заведа,
 на гостя и на отвратки.

Векия си тръгнала
съ бача си Димитара,
55 на гостя да идя
на гостя и на отвратки.
Ворвяли що са ворвяли,
изминаха поля широку,
настаха гора зеляна,
60 срядъ гора дъру високу,
на дъру птиченце свиряше
свиряше и думаше:
дя са с чулу видялу,
живу съ мъртву да ходи,
65 какоту Димитаръ и Векия?
Векил дума Димитару:
бача ля бача Димитаря,
що си дума птиченце-ту?
Димитаръ Векию думаше:
70 Векию сястру Векию,
мома избрана,
това птиченце с лъжовну.
Кату ду тяхъ наблизиха,
Димитаръ Векию думаше:
75 Векию сястру Векию,
хайде у дома иди,
язъ подиря ща остана
конче-ту да си напоя;
Векию, ща та настигна.
80 Димитаръ си устана,
пакъ Векия си замина,
Димитаръ си у гробъ флезе.
Векия си у тяхъ утиде,
на порти си хлопаше,
85 на майка си рукаше:
излези маю посрешни мя.
Като излезе майка хи
и си Векию видя,
Векию си думаше:
90 Векию синку Векию,

 кой тя ду тукъ дукара?
 Векия дума майку си:
 маю ля стара маю,
 Бачо мя Димитаръ дукара.
95 Живи си са фатили,
 мъртви са пуснали.

8.
Combat de 300 dragons contre une Lamie.

 Ду триста змея са собрали
 на еринска виша планина,
 ду край широку езеру,
 и са буетъ съ гулѣма ламия,
5 кой да езеру обземе.
 Триста змея си сряли¹ фърлетъ,
 я ламия си ду златни луспи мъкне,
 пу змеюве ги фърле
 и си ги съ тяхъ убива.
10 Утъ триста змеюве
 седемъ са устанали;
 чудумъ си са чудетъ
 какъ да на ламия надвиетъ
 и си езеру обзематъ.
15 Какъ си са чудумъ чудетъ,
 дошла е първа змийница
 та хми вѣли отговори:
 ой вия ду садемъ змеюве,
 що накахарени стоите,
20 стоите и са чудите
 какъ да на ламия надвиете
 и езеру обземете?
 Язъ ща ида съ ламия да говоримъ,
 я вия съсъ срели-те и громове-ту
25 подъ земя искупайте,

¹ стрѣли.

подъ пази огань турите,
Ламия да изчурите;
кога огань турите,
сряла на менѣ фѫрлите
30 язъ да си утъ таму побегна.
Змеюве си земя прикупаха
и пудъ ламия огань туриха;
какъ са е огань запалилъ,
ламия зе како планина да хрипа,
35 дърве исподроби
и езеру провали,
та си езеру истече
и дотече на змеюви кѫщи,
да са змчйници миятъ
40 и дѣца си да кѫпетъ.

9.
Ce que sont les vents.

Задули са ду гулями вятрове,
утъ що са гулями дуръ гора издробиха,
пу вятровя са изляли ду тямни мачли,
утъ вятровя са пѫтюве прашетъ,
5 утъ магли ду дрябна роса капя.
Колку посилки вятровя дуетъ
и утъ магли подрябна роса капя,
толку ду Ангелинипу сялу понаблизяватъ,
моми си ядна друга говорятъ:
10 що са толку вятровя,
вятровя и магли;
утъ що са силни
дуръ прахъ са пу пѫтювя дига,
утъ що са тямни
15 дуръ дрябна роса капя.
Ангелина хми вѣли отговори:
Ой моми мили друшки,
зяръ ни са сящате

чи ни са вятровя и магли,
20 амъ са ду юди и самовили?
Кога са прахъ пу пѫтювя дига,
тис са борба борятъ,
коя да надвиѭ
мома да грабня;
25 кога утъ магли дрябна роса капя,
тие си мѫшки дѣца бизаятъ,
бизаятъ и са радуватъ
чи невяста ща зематъ,
невяста млада кату крѧхтъ бусилѧкъ.
30 Ангелина лю си дума-та свѫрши,
и вятровя съ магли дойдоха,
та си ѭ грабнаха
и на више планина уткараха.

10.
Les fontaines des Samovilas; vertus de leurs eaux.

На врѫхъ планина-та лежетъ ду три кладнаци,
наредени набѣлени съ бѣла пѫрсъ
съ бѣла пѫрсъ съ алена бое,
утъ техъ тече ду студена вода;
5 дѣ утива сичку са зелене;
суху дъру да носиешъ
съсъ сѫзикана¹ вода да гу вадишъ,
властаре испуща
и за единъ месецъ плодъ подава,
10 кой утъ негу фкуси
бива силунъ каку самувила,
камень фѫрле ду хиляда оки,
дѫрво измѫкнува со сѣ жили,
со витекъ да са бори
15 борба гу надборе,

¹ кана s'ajoute à divers pronoms sans en changer le sens; voy. plus bas толикана.

дѣца ражда со крила на рѫки,
со бѣла коса на глава,
съ вочи кѫрвави како огненъ пламень,
съ уста гулѣми како на муруна;
20 утъ ливаде що са окол' кладнаци
и сѫ вадетъ утъ нихна вода,
конь трява да накуси
бива како пиле найфѫркату,
чевѣкъ да гу яжда ни сѫ наеба,
25 утъ планина на планина стѫпнува
и човѣка услумява.
Селяни сѫ чудетъ за сѫзикана вода
защо толикана сила дава,
да ли сѫ самувили во нея банетъ
30 или си е вода ществено [1] така бишла; [2]
чудумъ сѫ чудетъ
на никой ни утбира
утъ що вода толикана сила дава.
Си кликнаха трима млади
35 та имъ вѣлетъ говоретъ:
ой вия ду трима млади,
да пойдете на врѫхъ планина-та
дѣ лежетъ ду три кладнаци
наредени набѣлени съ бѣла пѫрсъ,
40 съ бѣла пѫрсъ съ алена бое,
деномъ да фъ пещере седите,
нощомъ на ливаде да излизате,
ду кладнаци да стоите
да гледате да л' ща дойдатъ,
45 самувили фъ кориту да сѫ банетъ,
да сѫ банетъ да сѫ бѣлетъ,
и що ща другу чинатъ.
Трима млади навѫрвиха,
навѫрвиха и пойдоха на планина;
50 деномъ фъ пещере седяха,

[1] sl. юстьствьно, naturellement.
[2] била.

нощомъ на ливаде излязаха
да гледатъ кой ща дойде на кладнаци.
Първа нощь ни кой ни дойде,
фтора нощь предъ петливу врѣмя,
55 си духождатъ десетъ самувили,
сите съ дѣте мѫшку на рѫки;
предъ десетъ самувили една стара идеше,
свирка свирѣше пѣсна пѣеше,
лѣпа лѣпа дуръ и вода проигра.
60 Ега си ду кладнаци дойдоха,
стара самувила вѣли отговори:
ой вия ду трима млади,
запушите ваши уши
да не слушетъ моя лѣпа пѣсна
65 коя на кладнаци ща запѣмъ,
мои снахи да са банетъ,
да са банетъ да са бѣлетъ,
ща е пѣсна толку лѣпа
дуръ и вода ща проигра
70 и дърве ща са заклатетъ,
още и вия ща залудите,
аку си уши ни запушите.
Трима млади си уши запушиха,
десетъ самувили си дрехи сфалиха,
75 мѫшки си дѣца на земя уставиха,
и флегоха фъ кладнаци да са банетъ,
да са банетъ да са бѣлетъ,
снага хми бѣ бѣла како снѣгъ
коса хми стигаше ду земя,
80 утъ очи хми дуръ огань фѫркаше.
Какъ са веке избѣлиха,
излегоха и си дрехи наденаха
и си зеха мѫшки дѣца на рѫки.
Стара самувила кликна ду три млади
85 та хми вѣли отговори:
глѣдайте що ща чинимъ,
що ща чинимъ що ща пѣемъ,
вода ни е щественно чудна бишла,

амъ си хи пее сила даваме.
90 Тогазъ зе да пѣе стара самувила:
ой ти воду що течешъ утъ три кладнаци
и на мои снахи толку добро чинишъ,
да са фъ тебе банетъ
банетъ и бѣлиетъ!
95 Кой пу нази дойде
вода утъ вази да пие,
да си биде силунъ како назе,
суху дъру утъ вазе да са вади
властаре да испуща
100 и за единъ месецъ плодъ да подава;
кой утъ плодо вкуси,
камень да фърле ду хиляда оки,
дърве да измъкнува со сѣ жили,
со витекъ да са бори
105 борба да гу надбори,
дѣца да ражда со крила на ръки,
со бѣла коса на глава,
съ вочи кървави како огань,
съ уста гулѣми како на муруна;
110 утъ ливаде що са утъ вазе вадетъ
конь трява да накуси,
да бива како пиле найфъркату,
човѣкъ да гу яжда да ни дава,
утъ планина на планина да стъпшува,
115 и аку гу човѣкъ яжда
ноги и ръки да му услумява.
Съзи зборба стара самувила какъ свърши,
десетъ самувили поклонъ усториха;
тогазъ стара самувила на трима юнаци
120 вѣли отговори:
аку сте утъ Сърбски млади,
омийте си снага съсъ съзи вода,
да си бидете силни како камень найсилунъ,
да си душмане надвивате,
125 надвивате и да са за ваше сила едосуватъ;
аку ли сте утъ Гърцки млади,

да ни си снага съсъ съзи вода умиете,
чи ща бидете меки меки како калъ,
силни силни како пажетина,
130 душмане ща ви надвиватъ.
Трима млади хи вѣлетъ говоретъ:
ой ти стару самувилу наше майку,
ния си сме утъ Сърбски млади,
ща флеземе фафъ вода
135 да си снага умиеме,
силни да си бидеме;
на душмане да си надвиваме.
Що флезоха фафъ вода
снага да си миетъ
140 и една утъ десете' самувили
вѣли отговори:
ой мале стара мале,
трима млади тебѣ излъгаха,
двата са утъ Сърбски млади,
145 едино е утъ Гърцки млади.
Стара самувила какъ си чу,
разеди са разлюти са,
та си двама Сърбски млади благослови
и хли вѣли отговори,
150 ой вие Сърбски млади,
ега утъ вода излезете,
да си бидете по силни утъ камень,
съ дърве душмане-те да си биете.
Гърцкио ¹ младъ покле
155 та му вѣли отговори:
ой ти Гърцки младе,
ега утъ вода излезешъ,
да си бидешъ толку силунъ
колку сила има пажетина
160 и рако самаръ на нова мѣсечина.
Съзи зборба стара самувила какъ свърши,
десетъ самувили поклонъ усториха,

¹ Le Grec; o pour ъ-т, est l'article.

та си навърлиха и пойдоха,
пу зелена гора какъ върляха,
165 вейки утъ гора слумеха,
вейки колку самуковски вълма,
камень утъ гора фърлеха
камень окол' хилляда оки
и стигаше дуръ на църну море.
170 Трима млади какъ утъ вода излегоха,
двама-та бидоха силни како камень,
едино биде силънъ како пажетина;
кога сжмна пойдоха си фъ селу
и казаха на селени
175 чи вода ни е щественно чудна бишла
амъ си хи самувили сила даватъ.

11.
L'éléphant marin.

Излела е утъ море-ту
една жювина гулѣма како биволъ,
фсе на друму седи,
на припекъ са протяга;
5 кой презъ таму помине,
назади не са враща.
Сички са чудумъ чудетъ
каква е съзи жювина,
никой са ни наемна
10 да иде да види
каква е съзи жювина.
Наемналу са едно младу
едно младу саму на майка,
той хоте да иде да види
15 що е съзи жювина.
Майка му гу ни пуснува:
седи седи сину,
какъ ща майка тебе прижали?
той си майка ни услуше,

20 амъ си зе ду·сребърна буздугана
и утиде на цѫрну море,
дѣ си найде жювина како биволъ
на припекъ протегната,
протегната и заспала;
25 та си искара сребърна буздугана
и ѭ удари на сѫрце;
жювина са люту нарани
и пу край море са затъркало
да са фѫрли фъ цѫрну море;
30 младу си искара буздугана
и хи утсече ду гулѣма глава;
ни ми е била жювина,
ами е билу пиле филдишеву. [1]

II.

Conte.[2]

Les trois lamies et le diable.

Фъ ѭдна гораílilabu ѭдни многу убави сарая утъ голу злату изградѧ́ни, и въ тѣхъ сѫдяла ду три сѫстри ламии многу гуляmi, котри още отъ малички са крили тамъ, защо имали братс дуръ осѫмъ змѭювя и ги тѫрали да ги утряпат-ъ, и чунки майка хми ни могла да ги крие, зградила хми въ този гора златни сарая, и ги уставила тамъ да сѫдѧ́тъ. Тѧзи три ламии слявали на пѫтвотъ, и лю кой заминувалъ гу изявали и испивали фрят-ъ ѭзѧ́ро-ту, утъ котро подилу вода на царскио градъ, и тъй кюли запустѧтъ градътъ. Иарьотъ са чудилъ какъ да утрѧ́пе тези ламии, и пра-

[1] Jeune éléphant, peut-être ici simplement un phoque.
[2] Ici encore rien n'a été changé à l'écriture du scribe de Mr. Verković; la notation des accents lui appartient.

тилъ на сѫкаде фѫрманъ, лю кой наймне да утряне тези ламии, на нжгу да са и тяхни-те златни санал, и язъ кю му дамъ за жяна моя-та си дъщере, и кю царюва заждпу съ мяне." Никой нямалъ да излязе; ждинъ чулякъ какъ си уралъ на нива-та, лягналъ Малку да почине и заспалъ; кату спалъ той дошло ждно дяволче да му украде волове-ту, и какъ ги утиржгалъ утъ уралу-ту, чулъ гу чулякъ-тъ, и сталъ та гу фаналъ, и му рекалъ „ха, та ти си билъ що ми украде и лани волове-ту, сяга да видишъ що кю та праве!" Сятне фатилъ та гу вѫрзалъ убаву за ждно дърву и зафатилъ да бере утъ гора-та дърва. Дяволче-ту гу питалу," чучо, що кю чинишъ дърва-та? „Чулякъ-тъ му рекалъ," що кю ги чина? Кю навале огань да та изгуре. Кату набралъ многу дърва, накупилъ ги на ждно място, запалилъ ги, и утишелъ да отвѫрзе дяволче-ту ида гу фърли въ огань да изгори. Дяволче-ту са дрѫнкувалу и са мѫчилу да побягне, но кату видялу ги няма да са куртулиса, трябувалу да изгури, рекло на чулякъ-тъ, „какъ кю ма изгуришъ що кю са научишъ? но моля ти са пусни ма, та язъ лю що тѫрашъ кю ти дамъ. „Чулякъ-тъ си тѫралъ волове-ту, пакъ дяволче-ту му далъ ждна тояга и му рекалъ", иди при царьотъ и му речи „язъ кю утрянамъ ламии-те и що кю ми дадешъ? Той кю ти дава многу хазна, но ти да му тѫрашъ дъщере-та, той кю бидж каилъ и кю ти даде фѫрманъ. Иди тога при жзяру-ту де сляватъ ламии-те да пиетъ вода; тия лю какъ кю та видятъ, кю са западятъ да та грабнатъ и изядатъ; ти тога хичь да са ни уплашишъ, удари ги съ тѫзю тояга ту глава-та, и завчаса тия кю са фърляйтъ въ жзяру-ту, и утъ многу болика кю зяматъ да хрипатъ въ жзяру-ту, та тия кю услякнатъ, пакъ жзяру-ту кю истячи презъ она душка що кю направетъ ламии-те, и кю будя ряка, та кю тячи все презъ градъ-тъ; царьотъ сятне какъ кю види това тоя юнасту, кю ти даде хямъ пари, хямъ дъщере-та си, и кю бидешъ кату царь.

Чулякъ-тъ кату зя тояга-та, рече на дяволче-ту "язъ ни кю та оставе, пакъ кю та изгоре, защо какъ ми уткраде волове-ту, тъй пакъ кю украдешъ и тояга-та си." И тъй гу утвърза утъ дървоту, и гу фърли въ огань-тъ, та изгуря. Сятне той зя тояга-та и утиде при царьотъ, каза му чи кю утряпе ламии-те аку му даде дъщере-та си за жяна; царьотъ му са сртаксалъ и му далъ поднисъ чи аку ги утряпе, мутлакъ кю му даде за жяна дъщере-та си; то ги утишаъ при жзяту-ту де били ламии-те, тия. Какъ гу видяли са западили да гу грабнатъ, той гога ги ударилъ пу глави-те съ тояга-та, и завчасъ са фърлили въ жзяру-ту, та утъ многу болика какъ хришкали пу жзяру-ту, провалили гу, и тия услякнали, пакъ жзяру-ту истяклу презъ дупка-та, и презъ срядъ градъ-тъ утъ тамъ сятне тяклу кату ряка; граждане-ту какъ видяли ги дошла такава ряка въ градъ-тъ, утишли та казали на царьотъ; той позналъ утъ това чи чулякъ-тъ е утряналъ ламии-те ламии-те, та излялъ утъ вънъ градъ-тъ да гу дочака, и кога дошелъ, цалуналъ гу царьотъ, яхналъ гу на ждинъ сряброною зданъ конь, ублякалъ гу съ царски дряхи, и му далъ за жяна дъщера-та си.

TRADUCTION.

PREMIÈRE PARTIE.

MYTHOLOGIE. — MAGIE. — LÉGENDES PIEUSES.

1.

La prêtresse des Samodivas.

Où le soleil se couche
là il y a une fille endormie,
dans un endroit périlleux elle s'est endormie,
dans le lieu où dansent les Samovilas,
où s'arrêtent les bouviers.
La fille dormit ce qu'elle dormit.
Quand elle s'éveilla du sommeil
près d'elle sont assises trois filles,
trois filles, trois Samodivas.
La première commença à dire:
Allons, prenons Marika
pour prêtresse des Samodivas. [1]
La seconde se mit à dire:
Comment prendrions-nous Marika,
alors qu'elle est l'unique (enfant) de sa mère,
qu'elle lui tient lieu de fils et de fille. [2]
La troisième se mit à dire:

[1] La popadia est la femme du pope ou prêtre du rite oriental, lequel, comme on sait, ne peut être ordonné à moins d'être marié. Quant à une prêtresse des Samodivas, c'est le seul exemple que j'en connaisse.

[2] Litt. unique chez sa mère, — elle (est) pour fils, pour fille.

Justement c'en est une pareille que nous cherchons,
qui soit enfant unique,
car sa mère pleurera,
pleurera, et nous réjouira, ¹
le lundi à l'auge, ²
le mardi dans le petit jardin,
dans le jardin, aussi dans le champ,
dans le champ, aussi dans la vigne. ³
Et à Marika elles disaient :
lève-toi, Marika, lève-toi,
lève-toi, va-t-en chez vous
dire à ta mère
que nous voulons te prendre
pour prêtresse des Samodivas,
pour que tu viennes dans notre pays,
que tu voies comme il est beau.
Nous ne filons pas nous autres, nous ne tissons pas,
chaque jour ce sont danse et violons,
chaque jour nous dansons la ronde,
chaque jour nous mangeons et buvons ;
afin que ta mère soit comblée de joie,
que ta mère se rassasie de te parler.

Quand elle fut arrivée au logis,
dès qu'elle eut tout raconté à sa mère,
de son âme elle se sépara. ⁴

¹ Trait se rapportant à la méchanceté, qui forme le fond du caractère des Samodivas.

² L'auge où les femmes lavent le linge.

³ Les femmes qui ont perdu un enfant déploront cette perte par des lamentations (μυρολόγι) tout en se livrant aux travaux domestiques ou agricoles.

⁴ Expression ordinaire pour expirer.

2.

La forêt des Samodivas.

A Stoïan sa mère disait :
Stoïan, mon fils Stoïan,
ne fais point passer ton troupeau
dans la forêt des Samodivas,
ou si tu l'y fais passer
ne joue pas de ton menu flageolet,
de crainte que ne t'entende la sauvage
la sauvage Samodiva,
et qu'elle ne vienne se battre avec toi.
 Stoïan n'écouta pas sa mère,
mais il mena son troupeau
par la forêt des Samodivas,
il joua du flageolet,
il provoqua la Samodiva
à venir et à lutter avec lui.
La Samodiva se montra
sous la forme d'un jeune garçon ébouriffé,
ils battirent des mains et s'étreignirent
et durant trois jours ils luttèrent.
Stoïan allait la vaincre,
la Samodiva se mit à appeler :
Eléments, tempêtes mes soeurs,
aujourd'hui Stoïan va me vaincre.
Les éléments s'abattirent
et les ouragans tourbillonnèrent,
tant qu'ils soulevèrent Stoïan,
le déposèrent sur une branche d'arbre,
l'emportèrent de sommet en sommet,

morceau par morceau le rompirent
et dispersèrent son troupeau.[1]

3.

Le Pomak et la Samodiva.

Un héros est allé, un Pomak est allé, à la guerre maudite,[2]
à la guerre maudite, la guerre contre les Tatars.[3]
Trois cents menues balles le blessèrent
trois cents balles, trois flèches tatares.
Le héros tomba dans une vallée profonde,
dans une profonde vallée sous un arbre vert;
sur l'arbre vert (est) un faucon.
Le héros gémit sur la terre noire
et (sa voix) s'entend jusqu'au ciel bleu.
Le faucon commence à dire:
meurs, pallicare,[4] meurs Pomak,
je mangerai ta chair blanche,
je boirai ton sang noir.

[1] Ici le caractère élémentaire des Samodivas est bien évident; elles ne sont que la personnification de l'ouragan.

[2] Pomak, mot d'origine obscure et par lequel sont désignés les Bulgares devenus musulmans, de la Thrace et de la Macédoine. — La présente pièce est, à ma connaissance, le seul texte où ce nom se rencontre.

[3] Réminiscence des expéditions dévastatrices des Tatars dans la presqu'île du Danube.

[4] Le mot grec pallicare, παλληκάρι, est assez connu en français pour qu'on l'emploie à rendre le mot slave younak, lat. juvenis, auquel il correspond parfaitement; l'un et l'autre expriment l'homme dans la fleur de la jeunesse et de la force, par suite le brave, le héros.

Le héros blessé fut saisi de colère,
le pallicare, le brave Pomak se mit à dire :
oiseau, tais-toi, ne m'irrite pas,
ne fais pas, faucon, que j'envenime
mes trois cents blessures, les trois flèches tatares.
Le faucon répond :
meurs, etc. (Vers 11 à 13 répétés).
Le guerrier blessé s'émut de colère,
il se traîna sur le ventre, sur les mains,
et saisit son fusil guègue [1]
et tira sur le faucon.
L'oiseau tomba dans la profonde vallée,
l'oiseau gémit sur la terre noire,
tant qu'on l'entend jusqu'au ciel bleu.
Le héros blessé dit :
gémis, oiseau, gémissons tous les deux,
gis, oiseau, gisons tous les deux,
meurs, oiseau, mourons tous les deux.
 Le pallicare était las de rester gisant,
le pallicare blessé s'écria :
où es-tu ma soeur, soeur Samodiva ?
viens, ma soeur, viens et guéris-moi ! — [2]
Sa soeur la Samodiva l'entendit,
elle prit l'essor s'en vint près du guerrier,
lava ses trois cents menues blessures,
les menues blessures, les trois flèches tatares,

[1] Le long et mince fusil qu'affectionnent les Albanais guègues.

[2] De même dans une pièce serbe (Vouk, T. 2,) Marko Kraliévitch est tiré d'un grand péril par une Vila qu'il avait appelée à son secours.

elle cueillit les simples connus des Samodivas,
elle banda ses trois cents plaies,
le guérit en un jour et jusqu' à midi, [1]
lui remit le fusil guègue
pour qu'il allât en guerre, qu'il levât une armée
levât une armée et sauvât le tsar. [2]

4.

La Samodiva mariée malgré elle. [3]

Stoïan paissait les veaux
dans les lieux de danse des Samodivas
et se divertissait à jouer de la flûte ;
les Samodivas se rassemblèrent,
se rassemblèrent et dansèrent,

[1] Le sujet du No. 39 du M. M. d'où j'ai tiré cette pièce, est presque le même ; il représente aussi un pallicare blessé, qui a une conversation du même genre avec un oiseau (galuna), auquel il brise l'aile dans un accès de colère, mais qui guérit ensuite et rend lui-même à la santé le pallicare.

[2] La dénomination de tsar, qui par son étymologie même (Caesar) a le sens d'empereur et est appliquée d'ordinaire, au Sultan, désigne probablement ici un des anciens tsars bulgares.

[3] Ce même sujet est traité dans un grand nombre de chants bulgares ; voy. entr'autres Miladin, Nos. 1 et 2, là détail bizarre, pendant les trois ans que dure l'union forcée de la Samovila, une de ses ailes reste engagée dans un coffre, pour l'empêcher de s'évader. — Plusieurs autres détails de la présente pièce donneraient matière à des rapprochements avec les contes et les traditions d'une infinité de peuples, y compris les Japonais, Revue des deux Mondes, du 15 août 1873, le Théâtre en Japon, par M. G. Bousquet.

dansèrent et se fatiguèrent,
puis en l'air elles prirent leur vol
à travers les verts sapins
où sont les sources limpides,
et par les prairies en fleurs
jusqu'aux plaines unies.
Toutes trois se déshabillèrent (et restèrent) nues
pour entrer (dans l'eau), pour se baigner,
elles ôtèrent leurs robes
et les mouchoirs aux bords dorés
avec la verte ceinture virginale
et la veste merveilleuse.[1]
Stoïan poussa son troupeau
et lui fit descendre la pente,
il surprit les Samodivas.
Stoïan s'empara de leurs robes,
les Samodivas sortirent,
nues toutes trois, sans chemise,
et toutes trois supplient Stoïan :
Stoïan, jeune berger,
donne-nous, Stoïan, nos vêtements,
nos vêtements merveilleux. —
Stoïan ne veut pas les leur donner.
L'aînée lui dit :
rends-moi, Stoïan, ma robe,
car j'ai pour mère une marâtre,
et ma mère me tuerait. —
Stoïan rien ne lui répondit,

[1] Il y a au texte appartenant aux Samodivas, mais avec l'idée de merveilleux, mot qui d'ailleurs a l'avantage d'épargner une répétition trop fréquente.

mais il lui remit la robe.
La seconde dit à Stoïan :
rends-moi, Stoïan, mes habits
car j'ai des frères, ils sont neuf,
et ils nous tueraient et toi et moi. —
Stoïan ne lui répondit rien,
mais il lui remit ses vêtements.
La troisième, on l'appelle Marika.
Celle-là disait à Stoïan :
rends-moi, Stoïan, mes habits,
mes habits merveilleux,
car je suis unique (enfant) de ma mère,
(je lui suis) pour fils et pour fille.
Toi Stoïan, ne cherche pas
à prendre une Samodiva pour femme,
une Samodiva n'enrichit pas une maison,[1]
et n'aurait pas soin non plus de tes enfants. —
Stoïan doucement lui répond :
c'est une telle jeune fille que je cherche
qui soit l'unique (enfant) de sa mère.
Et il l'emmena chez lui,
la vêtit d'autres habits,
et se maria avec elle
Saint Jean fut leur témoin.[2]

Trois ans ils récurent ensemble,
la pauvrette devint enceinte,

[1] Litt. ne rassemble pas du mobilier, c'est à dire ne sait pas tenir un ménage et faire prospérer une maison; c'est aussi le sens du v. 96.

[2] Litt. les couronna, c'est le témoin au mariage qui place sur la tête des époux la couronne (vénetz) qu'ils portent pendant la cérémonie du mariage orthodoxe. Voy. aussi le No. 13.

elle mit au monde un enfant mâle,
Saint Jean en fut le parrain. [1]
Quand on eut baptisé l'enfant,
on mangea et de plus on but,
Saint Jean se mit une idée en tête,
et il disait à Stoïan;
Stoïan, compère Stoïan,
allons joue-moi, compère,
de ta musette de peau,
afin que ma commère danse
comme dansent les Samodivas. —
Stoïan se mit à jouer de la musette
et Marika commença à danser
comme les hommes dansent.
Saint Jean lui dit:
Marika, chère commère.
pourquoi, commère, ne danses-tu pas
comme dansent les Samodivas? —
Saint Jean, mon compère,
prie, compère, Stoïan
qu'il me donne mes habits,
mes habits de Samodiva,
sans eux je ne puis danser. —
Et Saint Jean lui en fit la prière
et Stoïan se laissa persuader,
Stoïan se trompa lui-même (croyant),
comme elle lui avait donné un enfant,
qu'elle ne penserait pas à s'en retourner,

[1] Le baptisa; c'est ordinairement la même personne qui sert de témoin au mariage et de parrain aux enfants qui en naissent.

et il aveignit les habits
les aveignit et le lui remit.
Et Marika fit une pirouette,
puis s'envola par la cheminée,
se posa sur la maison
et siffla à la façon des Samodivas,
ensuite elle parlait à Stoïan :
ne te l'avais-je pas dit, Stoïan,
qu'une Samodiva ne tient pas une maison ? —
Elle battit des mains, en battit,
puis prit un haut essor
et bien loin s'en alla
dans les vertes forêts solitaires
jusqu'au séjour des Samodivas,
à la source de la virginité ;
là Marika se baigna,
sa virginité lui revint [1]
et elle s'en retourna chez sa mère.

5.

L'église bâtie par la peste. [2]

Le Seigneur de lui-même se résolut
à se bâtir une église
entre deux monts sinueux
et sous deux nuages peu épais ;

[1] Les Néréides des Grecs modernes ont le même privilége, ἀναλαμβάνουσι λουόμεναι τὴν παρθενίαν των, Mythologie gr. m. par N. G. Politis, p. 117.

[2] Sujet favori de la poésie serbe et bulgare. Voy. Vuk. T. 1, 226 ; Milad., No. 3 et ailleurs.

puis il appela les Vilas, [1] les Samodivas :
Vilas, tempêtes et Samodivas,
je vous ai appelées pour vous dire
que j'ai entrepris (de bâtir) une église
entre deux monts sinueux
et sous deux nuages peu épais,
ni dans le ciel ni sur la terre,
c'est pourquoi je veux vous demander
laquelle est la servante la plus prompte,
afin qu'elle me réunisse des briques pour la bâtisse,
des briques de la chaux pour l'enduit,
et des pieux pour les murs, [2]
de bonnes gaules pour les entrelacer par dessus,
des planches solides pour le bas des murs,
et des poutres pour le plafond,
pour la porte de l'église un seuil
et ce qui sert à couvrir le toit. —
La plus prompte fut la peste,
elle prit un arc et des flèches
pour immoler jeunes et vieux,
pour entraîner grands et petits :
en guise de briques elle tuait les vieillards,
en guise de chaux pour enduit elle empoisonnait
<div style="text-align:right">les vieilles,</div>

[1] Vila, en serbe ; les Bulgares disent Samovila.

[2] Les chaumières bulgares consistent essentiellement en une paroi ou mur (stena) léger en clayonnage (poviv), soutenu par des pieux (kolci), et revêtu pour plus de solidité d'une seconde claie (preplet), enduite de chaux (var) ; le bas des murs (podstene) peut être, comme ici, recouvert de planches (dœska).

en guise de pieux pour le clayonnage les jeunes gens fiancés,
en guise de gaules les filles non mariées,
en guise de planches les jeunes femmes
en guise de poutres les belles femmes des kmètes [1]
et en guise de seuil les popes et les kmètes.

6.

Le Christ et les Samodivas.

Brille, soleil et petite lune!
illuminez les bois et les montagnes.
Dans les bois, dit-on, il y a
un monastère de Saint Elie
et dans le monastère une cellule
et dans la cellule (est) Marie,
celle qui a enfanté le Christ. [2]
Après qu'elle eut mis le Christ au monde, [3]
elle n'attendit que trois jours

[1] Les kmètes sont, en quelques endroits, les habitants aisés des villages, qui en deviennent naturellement ainsi les chefs ou anciens; ce sont les δημογέροντες des Grecs et les tchorbadjis des Turcs.

[2] Voy. Miladin, No. 36, la confession de la Vierge. Elle vient dans un monastère, où se trouvent deux Saintes, dont l'une allume les cierges, tandis que l'autre balaye l'église et que St. Nicolas chante. La Vierge arrive avec Dieu sur les bras, et dit au Saint qu'elle veut se confesser: en venant par la Dimna planina, elle a maudit trois arbres qui se trouvaient sur sa route (comme Jésus le figuier); voilà le péché dont elle s'accuse, après quoi elle communie.

[3] Voy. mes Rapports, p. 63.

pour faire sa première sortie. [1]
Elle s'appuie sur une pelle d'or, [2]
(elle va) pour recueillir des langes de soie,
afin d'emmaillotter son enfançon.
Quand elle s'en fut revenue,
qui trouva-t-elle près de l'enfançon?
trois femmes sont assises à la file,
trois femmes, trois Samodivas: [3]
l'une lui cousait une chemise,
la seconde lui tricotait un maillot, [4]
la troisième lui ornait son bonnet. [5]

7.

La Samodiva sous la forme d'un ours.

A Stoïan sa mère disait:
Stoïan, mon fils Stoïan,
tant que tu étais, mon fils, chez ta mère,

[1] Litt. elle fit seulement trois jours; les dames ne sortent que quarante jours après leurs couches.

[2] Quand les paysannes font leur première sortie en relevant de couches, elles prennent pour s'appuyer, en guise de canne, l'instrument désigné, mais qui est en fer et sert à attiser le feu. Il a la forme d'une tige terminée par une petite pelle. Dans ces visites elles reçoivent des cadeaux.

[3] Il n'est pas besoin de faire remarquer l'analogie de ces trois Samovilas avec les Μοῖραι ou Parques des Grecs anciens et modernes, etc. — Ce sont évidemment les Naretchnítsas bulgares, qui viennent assigner à l'enfant sa destinée.

[4] La bande de laine qui entoure et maintient les langes.

[5] Ornait. litt. enfilait. On attache au bonnet des enfants des médailles de piété, des monnaies, des rangées de perles, etc.

tu étais, mon fils, blanc et rose,
depuis que tu t'es séparé de ta mère,
tu es, mon fils, vert et jaune,
comme une jaune orange
et comme le buis vert.
Est-ce que tu as, mon fils, de mauvais compagnons,
ou bien tes bergers sont-ils d'humeur violente?
Stoïan disait à sa mère:
Mère, ma vieille (mère),
je n'ai pas de méchants compagnons
et mes bergers ne sont pas non plus violents;
mais c'est, mère, que s'est accoutumée
une ourse féroce, audacieuse,
et elle vient tard au soir,
elle chasse les bergers avec des tisons
et les chiens avec des pierres,
moi, elle ne me fait rien,
mais elle m'appelle son bien aimé.
A Stoïan sa mère disait:
Ce n'est pas une ourse audacieuse,
mais c'est Elka la dragonne.[1]
Ne peux-tu, mon fils, l'interroger par ruse:
Elka, chère dragonne,
puis que tu voyages tant,
que tu parcours le monde entier,
ne connais-tu pas les plantes qui font haïr,

[1] Il a fallu forger ce mot de dragonne (comme au No. 15,) celui de dragonneau, pour désigner la compagne, j'allais dire la femelle, et les petits, de l'être surnaturel appelé dragon (zmej); on voit au reste qu'il y a confusion ici entre les dragons et les Samodivas.

qui font haïr, les plantes qui séparent?
car j'ai une soeur cadette,
dont un Turc s'est épris,
que je la lui fasse haïr,
haïr, Elka, que je l'en sépare? —
Elka disait à Stoïan :
Stoïan, cher Stoïan,
ta mère doit cueillir
la tentava, bleue et blanche,
la vratiga et la koumanila jaunes, [1]
puis qu'elle les fasse bouillir
au milieu de la nuit, à minuit,
dans un pot de terre cru
et qu'elle en arrose ta soeur
pour la rendre odieuse au Turc,
la rendre odieuse, l'en séparer.
La mère de Stoïan cueillit, etc.
les fit bouillir à minuit,
comme Elka l'avait dit,
dans un pot non cuit au four ;
ce ne fut point la soeur de Stoïan qu'elle en arrosa,
mais elle arrosa Stoïan lui-même.
Quand ce fut au soir,
voilà l'ourse qui arrive,
qui arrive et de loin s'écrie :
Stoïan, cher Stoïan,
que tu m'as aisément trompée
et séparée de qui j'aimais?

[1] Je n'ai pu parvenir à identifier ces trois plantes.

8.

Rada ravie par un dragon.

Rada était allée chercher de l'eau
à la fontaine des dragons,
elle y était allée et s'en revenait.
A sa rencontre viennent deux dragons,
deux dragons deux êtres de feu ;[1]
L'aîné dépasse Rada
le plus jeune arrête Rada,
il se désaltère à sa cruche,
puis il disait à Rada :
Rada, Rada ma mie,
chaque soir tu me visites,
tu apportes un bouquet plus varié
que tu ne l'as apporté ce soir. —
Rada disait au dragon :
dragon, être de feu,
laisse-moi passer, o dragon,
passer et m'en aller ;
ma mère est malade et alitée,
autant elle souffre de son mal, —
deux fois (autant) elle est altérée d'eau.
Le dragon disait à Rada :
Rada, belle jeune fille,
mens, Rada, à quelque autre,
mais ne mens pas à un dragon,
le dragon a un vol élevé,

[1] Ognenik, subst. dérivé de ogœn (agni, ignis), feu.

le dragon voit loin ;
je viens de passer audessus de votre maison,
ta mère est assise à l'étage supérieur,
ta mère la magicienne,
ta mère l'enchanteresse,
elle coud pour toi des chemises,
elle y attache toute sorte d'herbes,
toute sorte d'herbes qui font haïr,
qui font haïr, qui séparent.
Afin, o Rada, que je te prenne en haine,
ta mère la magicienne
enchante la forêt et l'eau,
elle a pris un serpent vivant
et l'a mis dans un pot neuf,
elle alluma dessous un feu de chardons blancs,
le serpent se tordait dans le pot,
se tordait et sifflait,
tandis que ta mère incante :
de même que ce serpent se tord,
qu'ainsi se tordent pour Rada,
pour Rada Turcs et Bulgares,
afin que le dragon la prenne en haine,
le prenne en haine et la quitte.
Puis qu'elle ne t'a pas encore guérie,
je vais t'emporter. —
A peine le dragon eut-il fini de parler,
qu'il enleva Rada,
l'enleva en l'air jusqu'aux cieux,
jusqu'aux hautes cimes rocheuses
dans les vastes cavernes.

9.

Dimitra enlevée par les dragons.

Tu me maries, ma mère, tu me fiances,
mais tu ne me demandes pas, mère,
si je veux me marier ou si je ne veux pas.
C'est, mère, qu'un dragon m'aime,
un dragon m'aime, un dragon couche avec moi.
Dès ce soir vont venir
des dragons avec des chevaux blancs,
des dragonnes avec des chars dorés, [1]
des dragonneaux dans les berceaux dorés,
la forêt, sans vent sera abattue,
le village, sans feu, s'embrasera,
et sans chiens, des aboiements seront entendus.
 A Dimitra sa mère disait:
Dimitra, ma fille Dimitra,
que ne l'as-tu dit à ta mère,
afin que ta mère verse de l'eau sur toi [2]
audessus d'un foyer enchanté avec un chaudron
 enchanté.
 A peine la mère avait fini de parler,
que la forêt sans vent s'abattit,
le village, sans feu, s'embrasa,
et sans chiens, des aboiements furent entendus,
alors (les dragons) enlevèrent Dimitra.

[1] Voy. les Nos. 7 et 8.

[2] Ta mère, au lieu de je; cette formule du langage enfantin, qui consiste, pour celui qui parle, à remplacer le pronom par son propre nom, se rencontre fréquemment dans notre collection.

10.

Stoïan changé en aigle.

La mère de Stoïan le gronde,
le gronde et lui fait des reproches:
Stoïan, mon fils Stoïan,
quelle est cette conduite étrange?
Nous aussi nous avons été jeune
et avons aimé des amoureux, [1]
nous n'avons rien vu d'étrange
comme ce que tu fais, Stoïan. [2]
Tu passes dans le haut (quartier), tu repasses,
tu entres chez Malamka:
Malamka (sers-moi) un déjeuner chaud,
Malamka, un bon dîner,
Malamka, un bon souper,
je ne retourne pas à la maison
pour y déjeuner le déjeuner,
y dîner le dîner,
pour y souper le souper. [3]

Et Stoïan s'émut de honte,
et il fit à Dieu cette prière:
Change-moi, o Dieu, métamorphose-moi
en quelque animal que ce soit,
en un aigle blanc et gris,

[1] C'est à dire qu'elle a été courtisée avant son mariage.

[2] Litt. nous n'avons pas vu cette merveille telle que la tienne.

[3] Ces expressions redoublées sont très fréquentes en bulgare, c'est l'analogue du latin vivere vitam.

afin que je m'envole dans les nues
et qu'on me croie perdu,
puis que je descende sous la forme d'un aigle
dans le jardin de Malamka. —
Et Dieu eut pitié de lui
et le transforma en aigle,
et il s'envola dans les nues,
puis il s'abaissa et s'abattit
dans le jardin de Malamka.
Malamka est à transplanter des fleurs,
Stoïan dérive l'eau
pour arroser les fleurs.

La mère de Stoïan
quand son fils eut disparu,
alla le chercher chez Malamka
(pour voir) si elle ne l'avait pas caché,
et dans le jardin elle entra.
Elle accablait Malamka d'invectives:
c'est toi qui as chassé mon garçon! —
Stoïan s'approcha d'elle,
sous la forme d'un aigle blanc et gris,
et avec ses ailes il la caressait.
Sa mère le reconnaît,
et elle lui arracha les ailes.

11.

La devineresse et le serpent.

On apprit que la devineresse de Strandja était
sur le pont de pierre de Strandja,
tous les bergers allèrent

vers la devineresse pour la consulter. [1]
Dobri le kiaya n'alla point
consulter la devineresse.
Les bergers se moquèrent de lui :
est-ce pour ménager ton argent,
que tu ne vas pas trouver la devineresse,
pour que la devineresse te dise ton sort ? —
Et Dobri se leva et s'en alla
vers la devineresse pour la consulter.
La devineresse disait à Dobri :
Dobri, ô kiaya Dobri,
cela s'annonce mal pour toi,
ne joue pas, Dobri, ne travaille pas
le jour des quarante Saints, [2]
ne joue pas de ta flûte de cuivre,
de la flûte un serpent sortira,
et il te fera une morsure. —
Dobri n'écouta point la devineresse,
mais Dobri travailla, mais il joua
le jour des quarante saints, [2]
de la flûte un serpent sortit
et mordit Dobri le kiaya.

12.

Le soleil enchanté.

Mes deux chagrins maudits,
changez-vous, changez-vous en deux nuées,

[1] Proprement, selon l'expression vulgaire, dire ou se faire dire la bonne aventure.

[2] Cette fête de l'église orientale tombe le 19 mars, v. s.

puis élevez vous en l'air,
soulevez des nuages de poussière
et voilez le soleil,
le soleil et aussi la lune. —
Radka va chercher de l'eau,
et le soleil vint à sa rencontre.
Le soleil disait à Radka:
Radka, belle jeune fille,
que Dieu fasse périr ta mère,
ta mère la magicienne,
car elle a ensorcelé le soleil,
le soleil et aussi la lune,
la forêt et aussi l'herbe,
la terre et aussi l'eau.
Elle prenait vifs les serpents,
les perçait d'une épine blanche,
les perçait et faisait cette incantation:
De même que je perce ces serpents,
qu'ainsi se percent les jeunes gens
pour Radka, la belle jeune fille.

13.

Le mariage du soleil.[1]

Les enfants de Déchka ne vivent pas;
Déchka mit au monde une fille,

[1] Voy. entr'autres les Chants du Rhodope, et Milad. No. 17: Ici la mère du soleil marie son fils avec Iana, qui reste muette ou garde le silence pendant trois ans. Sa belle-mère prend pour la remplacer, l'étoile du matin, Dzvezdodenica. Iana ne se retire pas pourtant, et dans une circon-

grandement belle elle était.
Déchka hésite et songe
de quel nom elle la baptisera.
Et elle la baptisa Grozdanka
afin qu'elle eût un nom repoussant. [1]
Grozdanka grandit, devint grande,
elle devint une grande fille,
le soleil ne l'avait (jamais) vue. [2]
Or Grozdanka sortit
dans le jardin de son père,
devant la maison paternelle,
et le soleil tout-à-coup l'aperçut.
Trois jours, trois nuits il trembla,
trembla et ne se coucha point.
Cependant sa mère lui faisait à manger,
lui faisait à manger et attendait,

stance elle parle et explique les motifs de son silence antérieur. La pièce commence ainsi: La belle Iana est née — est née le jour de Pâques, — elle a été baptisée le jour de la Saint Georges, — a commencé à parler à l'Ascension, — a commencé à marcher à la Saint Pierre.

[1] Il y a des femmes dont tous les enfants meurent en bas âge. Pour conjurer le mauvais sort, pour repousser la puissance occulte (celle des Stikhias) à qui on l'attribue, quand un autre enfant leur naît, elles l'habillent de haillons et lui donnent un nom repoussant (laid, grozno). Ici le jeu de mots n'est pas heureux, car le nom propre Grozdanka, assez répandu d'ailleurs, ne vient pas de grozno, laid, mais de grozd, raisin.

[2] Comme dans beaucoup de contes populaires, où les filles sont élevées comme en prison ou en cage, pour les dérober à quelque danger dont elles sont menacées ou pour accroître leur beauté.

parceque le soleil s'était attardé.
Quand il vint au logis,
sa mère le gourmanda:
petit soleil, trésor de ta mère,
pourquoi, soleil, as-tu tardé,
si bien que ton souper s'est refroidi,
ton souper, une vache stérile ? [1]
Le soleil dit à sa mère :
quelle (beauté), mère, j'ai aperçue
en bas sur la terre, dans le monde !
si je ne prends (pour épouse) cette fille,
je ne veux plus luire et répandre
l'éclat splendide que je répandais.
Veuille aller, mère, veuille aller,
veuille aller, mère, près de Dieu, [2]
va, et demande-lui,
s'il se peut que nous enlevions une fille vivante,
et que je me marie avec elle ? —
Sa mère est allée, elle a demandé :
o Dieu, nous te saluons,
le soleil est triste et affligé,
car il a aperçu une fille
en bas, sur la terre d'en bas.
Se peut-il et convient-il
que nous enlevions une fille vivante ? —
A la mère le Seigneur répondit:

[1] Les femelles des quadrupèdes qui n'ont pas mis bas dans l'année, sont plus grasses et leur chair de meilleur goût et plus estimée, d'où la vache stérile.

[2] Pour cette visite à Dieu, voy. les Chants du Rhodope.

vieille, mère du soleil,
cela se peut et cela convient;
faisons descendre une escarpolette d'or
dans le maison de Grozdanka
en un jour solennel, au jour de St. Georges,
afin que petits et grands (y) aillent
se balancer pour la santé,[1]
à la fin ira Grozdanka,
sur l'escarpolette elle s'asseoira,
et nous tirerons à nous l'escarpolette d'or. —
Comme il avait dit, cela arriva.
En un jour solennel, le jour de St. Georges,
une escarpolette d'or s'abaissa
vers la maison de Grozdanka,
petits et grands coururent
se balancer pour la santé.
On se balança ce qu'on se balança,
en dernier vint Grozdanka,
sa mère se mit à la balancer.
Dès qu'elle s'assit sur l'escarpolette,
des nuages épais s'abattirent
et l'escarpolette s'éleva.
Comme l'escarpolette montait,
la mère pleure et se lamente:
Grozdanka, trésor de ta mère,
neuf ans je t'ai allaitée,

[1] Le divertissement public de l'escarpolette, à certains jours, surtout à la Saint Georges et au premier mai, chez les Serbes et les Bulgares, se rapporte évidemment à quelque ancienne coutume religieuse.

neuf mois garde le silence [1]
avec ton beau-père et ta belle-mère,
avec celui que tu épouseras. [2]
Or Grozdanka crut entendre
qu'elle avait neuf ans à garder le silence,
et Grozdanka ne parla point
durant neuf ans à son beau-père,
à son beau-père, ni à sa belle-mère,
ni à son mari le soleil.
Et le soleil s'affligea
de ce qu'elle était muette,
et il se fiança avec une autre
qui ne fût pas privée de la parole.
Grozdanka devait être la marraine,
Grozdanka devait les marier. [3]

[1] C'est une coutume encore fort répandue que les nouvelles mariées observent un mutisme absolu pendant un temps plus ou moins long, qui peut durer un mois ou plus, on les relève généralement de cette obligation en leur remettant quelque cadeau. Le mot traduit ici par garder le silence (govejà) signifiait primitivement montrer de la pudeur, du respect et tel est le sens d'un usage qui au reste, le ridicule s'en mêlant, commence à tomber en désuétude dans les villes, sinon dans les villages. — Dans la pièce citée à la note ([1]), Iana, pour expliquer son mutisme de trois ans, dit: — La première année je faisais honneur à mon père, — la seconde année à ma chère mère, — la troisième année au brillant soleil (son mari).

[2] Litt. envers (ton) premier amour marié.

[3] Grozdanka est choisie pour marraine ou témoin de la mariée, devant à l'église lui poser la couronne sur la tête voy. la note ([2]) du No. 4. — C'est en cette qualité qu'elle lui

On alla donc chercher la fiancée,
et Grozdanka lui posa le voile.
A peine Grozdanka l'eut posé,
que le voile prit feu de lui-même.
La fiancée sous le voile se mit à dire :
Grozdanka, jeune marraine,
si tu es muette, sans langue,
es-tu donc aussi aveugle,
que tu as mis le feu à mon voile ? —
Et Grozdanka éclata de rire,
puis elle dit à la fiancée :
écoute, jeune mariée,
ce n'est pas moi qui ai mis le feu à ton voile,
non plus que je ne suis muette ;
mais ma mère m'avait enjoint,
(comme) elle m'a allaitée neuf ans,
de garder neuf ans le silence
avec mon beau-père et avec ma belle-mère,
voilà maintenant la neuvième année,
je vais maintenant commencer à parler. —
Dès que le soleil l'eut entendue,
le soleil et sa mère,
ils renvoyèrent la fiancée,
et on maria Grozdanka
110 avec le brillant soleil.

ajuste le voile (boulo) nuptial, qui devient l'objet d'un prodige.

14.

Chant allégorique sur Saint Georges.[1]

Saint Georges s'est mis en route
le matin de bonne heure, le jour de St. Georges,
afin de parcourir la verte campagne
le matin de bonne heure, le jour de St. Georges,
la verte campagne, l'excellent blé.
A sa rencontre vient une fauve lamie,
une fauve lamie à trois têtes.
Saint Georges commence à dire:
Garde à toi, fauve lamie,[2]
je vais prendre ma masse d'or,
j'abattrai toutes tes trois têtes,
et il s'en écoulera trois ruisseaux,
trois ruisseaux de sang noir. —
La fauve lamie n'a point retourné sur ses pas,

[1] Spécimen des nombreuses pièces qui sont chantés par des mendiants, en Serbie et en Bulgarie, le jour de la fête de certains Saints, surtout de Saint Georges, de Saint Lazare, et, chez les Grecs, de Saint Basile. Voy. la collection de Passow, Nos. 294 à 304 et Vuk. T. 1.

[2] La lamie (λαμία) est un monstre qui habite d'ordinaire dans les puits. — Le No. 31 de Milad. est une longue légende pieuse, où Saint Georges s'empare d'une lamie, et joue le rôle de Persée à l'égard d'Andromède, ou de Roger à l'égard d'Angélique, menacée par l'Orco, dans l'Orlando furioso. La lamie rend, vivantes, toutes les filles qu'elle avait dévorées en trois ans. — Un détail plus particulièrement bulgare (ou bien albanais), c'est que le saint héros, en attendant l'apparition du monstre, se couche sur les genoux de la vierge exposée pour victime, et l'invite à chercher dans ses cheveux.

lui, il a tiré sa masse d'or,
puis abattu toutes les trois têtes,
trois ruisseaux en ont jailli,
trois ruisseaux de sang noir.
Le premier ruisseau pour les laboureurs,
　　l'excellent blé,
le second ruisseau pour les bergers,
　　du lait frais,
le troisième ruisseau pour les vignerons,
　　du vin doré.
　Lève-toi maintenant, Seigneur,[1]
à toi nous chantons, nous glorifions Dieu,
de Dieu (aie) bonne santé,
de la compagnie allégresse.

15.

Le paradis.

　Une mère avait, elle avait
une fille, Entchitza,[2]
depuis qu'Ianka était née,
jamais elle n'avait répliqué un mot.[3]
Maintenant elle est tombée malade,
sa mère est assise à ses côtés,
son père est assis à son chevet.

[1] Seigneur, ou Monsieur; c'est le maître de la maison, dont le chanteur invoque la générosité.

[2] Diminutif d'Ianka.

[3] Aux reproches de sa mère, elle s'était toujours montrée soumise.

Le Seigneur a envoyé des anges
en bas, dans ce bas monde
chercher l'âme chrétienne, [1]
pour qu'ils l'amènent dans le paradis de Dieu,
afin qu'elle cultive ses fleurs,
car ses fleurs s'étaient flétries,
l'oeillet et le basilic.
Le Seigneur a envoyé des anges
chercher les âmes sans péché.
Et les anges s'en vinrent
en bas, dans ce bas monde,
ils trouvèrent Ianka sans péché,
ils ne peuvent s'approcher
à cause des pleurs de sa mère,
à cause des gémissements de son père.
Et les anges s'en retournèrent,
ils allèrent trouver Dieu
et à Dieu ils disaient:
nous ne pouvons, o Dieu, nous ne pouvons,
nous ne pouvons nous approcher
à cause des pleurs de sa mère,
à cause des gémissements de son père. —
Le Seigneur sema un pommier,
jusqu'à midi il germa, il poussa,
à midi il fleurit, se noua,
avant l'**ikindi** il mûrit
jusqu'à trois pommes d'or.

[1] Il y a au texte **pravoslavna**, proprement orthodoxe, vrai croyant, c'est la qualification que prennent les Chrétiens du rite oriental; ici ce mot paraît pris dans un sens plus étendu, celui de chrétien en général.

Dieu lui-même les cueillit,
les remit aux anges
pour les porter à Ianka.
Le Seigneur leur recommanda encore :
l'une, donnez-la à la mère,
l'autre, donnez-la au père,
la troisième donnez-la à Ianka,
Ianka se mettra à sourire,
sa mère en aura de la joie
et puis s'en ira dehors
pour soulager son chagrin. —
Et les anges partirent,
ils donnèrent une pomme
à la mère d'Ianka,
une autre ils donnèrent à son père,
à Ianka ils donnent la troisième.
Ianka se mit à sourire,
et sa mère eut de la joie
et elle s'en alla dehors
pour se consoler de ses chagrins,
car son Ianka allait guérir.
Alors les anges prirent son âme
et l'amenèrent devant Dieu.
Le Seigneur alla lui-même à sa rencontre
et l'introduisit dans le paradis divin.
Ianka cultive ses fleurs,
plus elle en prend soin
et plus les plantes se ramifient,
se ramifient et fleurissent.
Quand la mère rentra,
elle disait à Ianka :

8**

depuis, Ianka, que tu es née
tu ne m'as pas répliqué un mot
et maintenant encore tu as guetté
mon absence pour rendre l'âme. [1]

16.

Le sacrifice d'Abraham. [2]

L'étoile du matin luit,
Petkanka balayait la cour,
Petkanka dit à l'étoile du matin :
étoile du matin, brillante étoile,
pourquoi paraître de si bonne heure,
pour faire pleurer les enfants,
faire lever les jeunes filles
et éveiller les femmes mariées ?
étoile du matin, brillante étoile,
tu demeures auprès de Dieu,
va le saluer de ma part, [3]
afin qu'il exauce ma prière,
il y a neuf années entières
depuis que nous nous sommes mariés,

[1] Litt. quand tu m'as épiée, — tu as rendu l'âme sans moi; remarque touchante sur l'attention de la jeune fille à épargner à sa mère cette suprême douleur.

[2] C'est le sacrifice d'Abraham, placé en Bulgarie, où il a lieu le jour de St. Georges: Demain nous sacrifierons une victime (molitva), — une victime à St. Georges. — J'ai donné le début de cette pièce, à cause de la naïveté de quelques détails, le reste n'en valait pas la peine.

[3] Voy. p. 170, note ([2]).

mais nous n'avons pas de progéniture
ni en garçons ni en filles.
Si le Seigneur m'accorde
d'avoir un fruit de mes entrailles,
nous le baptiserons Bogoumtcho. — ¹
Le Seigneur a exaucé Petkanka,
il lui a accordé un fruit de ses entrailles.
Avramtcho ² a appelé les popes,
les clercs et aussi les évêques, etc.

[1] Nom diminutif, dérivé de Bog, Dieu.
[2] Diminutif d'Abraham.

DEUXIÈME PARTIE.

AVENTURES. — BERGERS. — BRIGANDS.

17.

Boïana et Kérima.

Boïana la Romaine s'est écriée [1]
en bas du blanc tumulus : [2]
vends, ma mère, mets en gage
mon fin trousseau de noce, [3]
trousseau de lin et de soie,
car la Romaine veut partir [4]
pour devenir chef de pallicares,
de septante compagnons,

[1] La Romaine, peut-être la Roumaine ou Valaque? Cette désignation qui au surplus, m'a-t-on assuré, est appliquée dans la province de Philippopolis aux femmes seules, à l'exclusion des hommes, montre la longue persistance du nom de Ῥωμαῖος, donné aux peuples de la péninsule de l'Hémus, la Roum-élie des Turcs, appelée plus bas, au No. 28, Roumania ou Romania.

[2] Prop. tas ; il s'agit peut-être d'un de ces antiques tumulus si nombreux dans la Thrace, et dont on voit des lignes entières dans la plaine de Philippopolis.

[3] Trousseau, objets de vêtement ou de lingerie, que les filles confectionnent avant leur mariage et qui, dans les villages, leur tiennent lieu de dot, car là c'est le mari qui, pour ainsi dire, achète la femme, c'est à dire une servante, en payant une somme au père de celle-ci.

[4] La Romaine, au lieu de je. Voy. plus haut, p. 164.

septante et sept;[1]
Boïana sera leur chef.
Tous les pallicares y consentirent,
un chevrier, un pallicare, seul n'y consent pas.
Boïana s'écrie à pleine voix:
compagnons fidèles et unis,
amassez des charges de bois,
allumez un grand feu,
pétrissez une blanche fouace[2],
mettez dedans une jaune pièce d'or,[3]
à chacun distribuez une part;
celui à qui écherra la pièce d'or,
celui-là deviendra capitaine
des septante et sept pallicares. —
Ils ramassèrent des charges de bois,
allumèrent un grand feu,
pétrirent une blanche fouace,
mirent dedans une jaune pièce d'or,
et à la file distribuèrent un morceau
à chacun des septante sept compagnons.
A Boïana échut la pièce d'or,
elle va devenir capitaine.
Le jeune chevrier ne consent pas
que Boïana soit capitaine.

[1] 77, chiffre sacramentel pour le nombre des brigands d'une bande, des blessures qu'ils reçoivent, etc. comme dans d'autres circonstances celui de 9; on ne les rencontrera que trop souvent.

[2] Fouace, pogatcha (de l'italien fogaccia), galette de farine de froment sans levain, cuite au four de campagne.

[3] Pièce d'or, le mot original équivaut à notre expression vulgaire un jaunet.

Boïana parle et leur dit:
compagnons fidèles et unis,
placez une bague sur le hêtre,
nous la viserons avec l'arc;
celui qui traversera la bague,
celui-là sera fait capitaine. [1]
Les pallicares se mettent tous en rang,
ils tirèrent de l'arc sur la bague (fixée) au hêtre,
aucun ne traversa la bague,
Boïana seule la traversa.
Le jeune chevrier ne consent pas
que Boïana soit leur capitaine.
Boïana la Romaine s'écrie:
compagnons fidèles et unis,
fichez en terre jusqu' à neuf sabres,
afin que l'un après l'autre nous sautions pardessus;
celui qui d'un saut franchira les sabres,
celui-là deviendra capitaine. —
Les pallicares obéirent à Boïana,

[1] Des épreuves de ce genre, communes dans les légendes héroïques de l'ancienne Grèce, forment le sujet d'autres pièces bulgares, p. e. des Nos. 212 et 57 de Milad. Dans la première une femme, du nom de Sirma, est proclamée aussi chef de bandits (voïvodka), à la suite de deux épreuves de force et d'adresse où elle a triomphé. Ajoutons que Sirma est un personnage réel, qui née dans les Dibras et mariée à un Bulgare de Krouchovo, mourut à l'âge de quatrevingts ans, les éditeurs assurent l'avoir connue. La seconde pesma raconte très longuement comment un neveu du roi bulgare Chichman, Mitcha, appelé le berger tabarina à cause du manteau (ital. tabarro) qu'il portait, sortit vainqueur de trois épreuves, dont dépendait la possession de la fille du roi Latin (sic). — Mitcha, qui était entré en lice au nom de son oncle, s'approprie la fiancée.

sur une ligne ils fichèrent neuf sabres,
pour que les pallicares les franchissent.
Aucun ne fut en état de sauter,
Boïana la Romaine a sauté pardessus,
et l'espace de neuf autres encore elle a franchi.
Quand le chevrier prit son élan
il franchit huit sabres,
sur le neuvième il retomba.
Boïana est devenue leur chef,
elle a emmené tous les pallicares,
sur les sommets de la Vieille Montagne. [1]
 Neuf années ils allèrent,
ils commencèrent la dixième.
Stoïan dit à Boïana:
jeune fille, ma soeur Boïana,
le temps est venu de nous disperser,
de rentrer dans nos quartiers d'hiver. —
Mais Boïana se mit à lui dire:
attends un peu mon frère Stoïan,
car la nouvelle m'est venue
que la jeune Kerima approche,
Kerima, la blanche dame turque, [2]
avec un grand convoi d'argent turc, [3]

[1] C'est le nom que les Bulgares et les Serbes donnent à l'Hémus, le hodja balkan des Turcs, et même, comme on le voit par le No. 54, aux montagnes de Rila qui sont plus à l'ouest.

[2] Kadeuna, du turc Khathym, désigne une femme turque.

[3] Hazna, outre son sens primitif de trésor, désigne, dans les pesmas, le montant des impôts en argent, que les pachas envoient à Constantinople; enlever au passage ces con-

avec quatre vingt dix gardes,
et cent-vingt nègres.
Vite embusquez-vous dans la forêt,
interceptez les chemins. —
Comme elle achevait de parler
survint Kerima la dame turque
avec un grand convoi d'argent turc,
avec quatre-vingt-dix gardes,
avec cent vingt nègres. [1]
Boïana alla audevant d'elle,
Boïana le jeune capitaine,
et elle se mit à dire à Kerima :
Kerima, blanche dame,
je veux te prier de quelque chose,
peut-être que ma prière sera exaucée.
Fais un cadeau à mes hommes,
ne fût-ce qu'un rouge ducat à chacun. —
Kerima réplique à Boïana :
folle que tu es, misérable Boïana ! [2]
crois-tu que j'aie peur de toi,
pour faire un cadeau à tes hommes,
avec quatre-vingt-dix gardes,
avec cent vingt noirs ? —
De quelle colère fut saisie Boïana !
Elle dégaina son sabre franc, [3]

vois, était un coup qui tentait et qui tente encore quelque fois les bandits.

[1] Les nègres sont toujours appelés Arabes.

[2] Misérable, prop. prostituée (kourva), injure commune aussi en serbe et pour les deux sexes.

[3] Franc, c. à d. de fabrique européenne, c'est la qualification que reçoivent presque toujours les armes blanches, tandis

et deux fois elle l'embrassa,
trois fois elle le baisa,
puis au sabre elle fit cette prière :
o sabre, toi mon frère ![1]
tant de fois tu m'as obéi,
cette fois encore obéis-moi,
que j'enlève à Kerima son trésor. —
Alors Boïana fit deux tours
un à gauche et un à droite,
quand elle se retourna
il ne restait plus que Kerima
dans le carrosse doré.[2]
Boïana dit à Kerima :
Kerima, blanche dame,
passe ta tête en dehors
que je te coupe la tête. —
Kerima dit à Boïana :
ma chère soeur, Boïana,
à toi l'argent, je te l'abandonne,
seulement ne m'ôte pas la vie,
car ma mère n'a d'enfant que moi
et je suis récemment fiancée,
une jeune promise non mariée.
Boïana n'écoute point Kerima,

que les fusils sont appelés guègues ; voy. N°. 3, note [4] et ailleurs.

[1] Au texte ma sœur, sabre étant du féminin en bulgare. — On verra plus loin un autre brigand invoquer de même la gaule servant à piquer les bœufs.

[2] Formule conventionnelle et invariable, qui reparaîtra à satiété ; c'est de cette manière expéditive et commode que les héros épiques se débarrassent de leurs ennemis.

mais elle lui coupe la tête,
puis elle cria à sa troupe:
compagnons fidèles et unis,
où que vous soyez, venez-tous,
prenez et chargez-vous d'or
autant que vous en pourrez porter,
puis allez-vous en chacun chez soi,
pour moi je monterai dans ce char.

18.

Penka fait ses adieux à la vie de brigand.

A Penka sa mère disait:
o Penka, trésor de ta mère,
quoique je sois ta marâtre, [1]
je veux te donner une leçon:
quand ta noce arrivera,
alors que tu sortiras audevant de la noce,
mets tes beaux habits,
incline-toi légèrement
devant le parrain et la marraine,
devant le beau-père et la belle-mère,
et la plus jeune des belles-soeurs,
surtout devant le plus jeune des beaux-frères,
garde-toi de lever les yeux
et de regarder vers la montagne,

[1] La prévention contre les belles-mères est si forte et il est si bien établi qu'elles ne peuvent que détester les enfants du premier lit de leur mari, que dans plusieurs passages on les voit, lorsqu'elles se proposent sincèrement d'être utiles à ces enfants, user de la précaution oratoire du texte.

car les conviés connaitraient
que tu as couru avec les haïdouts. — [1]
Penka à sa mère disait:
j'ai une prière à te faire,
adresse-la ensuite à mon père:
qu'il me donne une dot,
mon costume d'homme,
ma paire de pistolets,
mon sabre franc
et mon long fusil,
car je veux vivre en homme,
ou deux jours, mère, ou trois jours,
ou même ne fût-ce que trois heures,
je veux aller dans la montagne, [2]
dans la montagne avec les haïdouts;
là les pallicares m'attendent
sous chaque arbre est un pallicare,
dans chaque vallon un étendard. [3]

A peine Penka eut-elle achevé,
qu'elle revêtit ses habits d'hommes,
ceignit ses deux pistolets
et son sabre franc aiguisé,
puis elle entra dans la sombre écurie,

[1] L'exemple authentique de Sirma, rapporté au No. précédent, note [1], p. 185, montre que l'exercice du brigandage n'ôte rien à la considération d'une femme, pas plus que des hommes.

[2] Le mot turc balkan, qui dans nos géographies a été appliqué à l'Hémus des anciens, signifie simplement montagne.

[3] Les deux vers rappellent ceux du Chant klephtique sur l'Olympe (Passow, No. 131):
„Ἔχω σαράντα δυὸ κορφαῖς κ'ἑξῆντα δυὸ βρυσούλααω,
Κάθε κορφή καὶ φλάμπουρο, κάθε κλαδὶ καὶ κλέφτης."

en fit sortir un cheval vigoureux, [1]
et se mit en selle sur le cheval.
Penka s'en alla dans la montagne,
dans la montagne vers les haïdouts,
afin de faire de cadeaux aux pallicares
à l'occasion de sa noce:
(elle donne) à chaque pallicare un mouchoir
et dans le mouchoir une pièce d'or,
afin qu'ils sachent et se souviennent
quand Penka s'est mariée.

19.

Dragana et Ivantcho.

Depuis qu' Ivantcho s'est insurgé [2]
et avec lui sa soeur Draganka,
il n'est point passé par les chemins de convoi d'ar-
gent [3]
ni du Sultan ni des vizirs.
Hier soir un exprès est arrivé,
des fonds royaux doivent passer.
Ivantcho dit à Draganka:
Draganka, ma soeur Draganka,
partout où je t'ai envoyée,

[1] Litt. nourri, c. à d. bien nourri et par suite beau et vigoureux; c'est l'épithète ordinaire du cheval.

[2] s'insurger ou se soulever, expression par laquelle on indique qu'un homme se fait brigand.

[3] C. à d. que les chemins sont interceptés et que les convois ou fonds royaux y sont enlevés par les brigands; le sens du mot hazna a été expliqué précédemment.

toujours tu t'es acquittée de la besogne,
aujourd'hui encore obéis-moi
et exécute ma commission :
Prends ce paquet de clés,
ouvre le sombre cellier,
prends-y de blanches tentes
et rends-toi, ma soeur Draganka,
en bas dans la prairie unie
dans les prés domaniaux, [1]
dresse de blanches tentes,
enclos un petit jardin
et sème-s-y des fleurs de toute espèce.
Quand le convoi paraîtra,
tu iras dans le petit jardin,
tu y cueilleras des fleurs de toute sorte, [2]
tu en feras des bouquets variés,
et à chacun tu donneras un bouquet,
au porte-étendard deux bouquets ;
avec ces bouquets tu les amuseras
jusqu' à ce que moi aussi je vienne,
après que la tête aura cessé de me faire mal
et la fièvre de me faire trembler. —
Draganka dit à Ivantcho :
Mon frère, cela ne te suffit-il pas,
dix cavernes pleines de richesses,

[1] Beglik ou beylik est le domaine du Prince (bey) ou de l'état, ce qui se confond à peu près en Turquie ; c'est aussi dans un sens plus restreint, la ferme de la taxe sur les moutons, une des branches les plus importants du revenu public.

[2] Comment il est possible, du soir jusqu'au matin, de faire un jardin, de l'ensemencer et de récolter des fleurs, c'est ce que je ne prétends pas expliquer.

dix (pleines) de jaunes ducats?
Ivantcho dit à Draganka:
Draganka, ma soeur Draganka,
cela suffit et cela est plus qu'il ne faut,
mais je veux faire et bâtir
des travaux utiles, des monastères,[1]
sur la rivière impétueuse un pont de pierre,
dans la montagne déserte une église
un monastère de Saint Jean,
à Villeneuve une église,
une église de Sainte Dragana.
 Et Dragana lui obéit,
elle prit le paquet de clés,
elle ouvrit le sombre cellier,
en tira les blanches tentes,
et Draganka se rendit
en bas dans l'humide prairie,
dans les prés domaniaux,
elle dressa les blanches tentes,
enclôt un petit jardin,
y sema toute sorte de fleurs.
Quand le convoi parut,
Draganka sortit dans le jardin,
elle y cueillit des fleurs de toute espèce,
en fit des bouquets variés
et sortit au-devant du convoi,
à chacun elle donna un bouquet

[1] Des travaux utiles, comme fontaines, routes, ponts, etc. toutes choses qu'aujourd'hui encore le gouvernement turc laisse souvent à l'initiative des riches particuliers, qui les exécutent pour le bien de leur âme.

deux bouquets au trésorier.
Le trésorier lui faisait cette prière :
Draganka, chef de voleurs,
j'ai une prière à t'adresser,
c'est de me faire grâce pour ce convoi,
car déjà je suis excédé
des invectives de mon père,
des reproches de mon aïeul. —
Et Draganka l'exauça,
elle lui fit grâce pour les fonds,
et elle revint sur ses pas.
Ivantcho arrive de la montagne,
et à Draganka il disait :
Draganka, ma soeur Draganka,
sans moi tu ne fais pas d'argent
de même que moi sans toi.
Pourquoi as-tu laissé échapper le convoi,
Draganka, et ne t'en es-tu pas emparée ?

Et Draganka fut prise de colère,
et elle rejoignit le convoi,
elle fit un demi-tour à droite,
quand à gauche elle se tourna
elle les avait massacrés jusqu'au dernier,[1]
tous les blonds kozaks,
trois cents déli-bachis,
et elle s'empara des fonds.
Puis elle revint vers Ivantcho,
et à Ivantcho elle disait :
mon frère, frère Ivantcho,

[1] Voy. p. 188, note (²).

tu es malade, frère, tu vas mourir,
et pourtant tu ne renonces pas (au vol);
le trésorier m'avait suppliée
de lui faire grâce du convoi. —
A peine Draganka finissait de parler
qu'Ivantcho rendit l'esprit,
abandonnant toutes ses richesses.

20.
La Turque tuée par trahison.

Laltcho disait à ses pallicares:
pallicares, braves d'élite,
j'ai appris que Kerima
Kerima, la blanche dame turque,
que Kerima doit passer
avec cinq cents hommes choisis,
tous noirs asiatiques,
mêlés avec des arnautes.
Qui osera, qui se risquera
à séduire et tromper Kerima?
Kerima a un collier d'or, —
à lui couper son collier,
à la baiser à la gorge? —
Il ne s'en est pas risqué un seul,
mais Dimitri s'est risqué,
Dimitri, le jeune pallicare.
Les pallicares disent à Dimitri:
Ne fais pas, Dimitri, une gageure

9*

au sujet de Kerima, la blanche Turque,
car tu es sot, Dimitri,
Kerima te fera périr,
n'est-ce pas dommage pour toi ?
 Dimitri ne dit rien,
il mit de beaux habits,
s'en alla à la rencontre de Kerima,
de loin lui fit un salut,
de près lui baisa le bas de la robe,
et à Kerima il disait :
Kerima, blanche dame,
j'ai de l'amour pour toi,
je veux te dire un mot en particulier,
envoie ton escorte en avant. —
Kerima, la sotte femme,
envoya son escorte en avant,
et laissa Dimitri entrer dans la voiture.
Dimitri dit à Kerima :
Kerima, mon grand amour,
lève un peu la tête,
que je te baise à la gorge,
sur ton collier d'or. —
Kerima, la sotte femme,
ayant levé la tête,
il lui trancha la tête
et arracha le collier d'or,
ramassa ses vêtements précieux,
ressortit avec son butin,
puis il retourna vers Laltcho
et jeta la tête à ses pieds.
Tous les pallicares s'étonnèrent

comment Dimitri avait trompé
Kerima, la blanche Turque.

21.
Stoïan et Nédélia.

Depuis que le village est village
les brigands n'y sont point venus,
maintenant ils se décident d'y venir,
ils se sont décidés et y sont entrés.
Au milieu du village une ronde est en danse,
et eux sont entrés dans la ronde,
au milieu de la ronde ils ont planté leur drapeau,
regardé l'une après l'autre les filles,
(cherchant) qui reconnaîtra Nédélia,
la fille du chef canonnier.
Aucun ne la reconnaissait,
mais le jeune Stoïan l'a reconnue,
et il la saisit par la main,
et il l'emmena, la mena
sur les sommets de la Vieille montagne,
au lieu de danse des brigands.
Ils vont manger un agneau rôti,
ils vont boire du vin rouge,
Nédélia leur versera à boire.
A chacun elle fait déborder le verre,
à Stoïan elle ne le remplit pas jusqu'aux bords,
mais ses larmes menues le font déborder.
Stoïan disait à Nédélia:
Sais-tu, Nédélia, te souviens-tu

quand j'étais chez vous valet,
une fièvre terrible me saisit,
je souffrais d'un violent mal de tête,
je te demandai un peu d'eau,
tu ne me donnas pas d'eau (pure)
mais tu pétrissais du pain,
et tu me donnas de l'eau mêlée de farine,
je te demandai un peu de pain,
toi tu grattas du pain
et tu me donnas un peu de croûte.
Te couperai-je la tête
comme à un agneau à la Saint Georges,
comme à un poulet à la Saint Pierre ?
Mais Nédélia lui disait :
Si j'ai péché, frère,
n'y a-t-il pas, frère, de pardon ?
 Stoïan ne se possédait plus de colère,
il lui trancha la tête.
Comme il lui coupa la tête,
Nédélia cria de toutes ses forces,
et les vallées se plaignirent,
et la forêt gémit
aux cris que poussait Nédélia.
Comme il venait de lui couper la tête,
son père envoya une rançon.
Stoïan décharge la rançon,
charge (sur le cheval) la tête de Nédélia,
à son père il l'envoie.

22.

La langue coupée.

La forêt touffue s'épanouit
le coeur d'une mère s'emplit (de chagrin)
A Stoïan sa mère disait:
Stoïan, mon fils Stoïan,
cet été tu n'as pas fait de butin,
hier soir des marchands sont passés,
des marchands, des jeunes gens de Kotel, [1]
ils se sont enquis de toi, mon fils:
où est, commère, le jeune Stoïan,
le jeune Stoïan, le jeune pallicare,
que nous l'emmenions faire du butin
à Rila dans la Vieille montagne? — [2]
Stoïan disait à sa mère:
ne te suffit-il pas, mère,
(d'avoir) neuf chariots pleins de richesses,
et un dixième de jaunes pièces d'or?
N'es-tu pas lasse, vieille mère,
de cacher des corps de marchands, [3]

[1] Kotel, bourg de Bulgarie.

[2] Les montagnes de Rila, sur les confins de la Macédoine et de la Bulgarie; on y trouve, dans une haute vallée très pittoresque, le plus vaste et le plus célèbre monastère de la Turquie d'Europe (ceux de l'Athos et de Météora exceptés); il a été fondé au XIVe siècle, et il y existe encore une tour carrée portant une inscription en briques d'Étienne Douchan, si je me rappelle bien.

[3] De marchands, c. à d. de voyageurs, dont les marchands forment l'espèce la plus commune et ceux que les brigands attaquent de préférence.

de laver des chemises sanglantes ? —
Écoute, mon fils Stoïan,
cet été (encore) va, amasse du butin,
puis à l'avenir demeure en paix, repose-toi. —
Stoïan répondit à sa mère :
ma mère, ma chère mère,
quelles belles choses tu dis !
tire un peu ta langue
que je te baise sous la langue,
parceque tu me parles à ravir,
tu me donnes de bons conseils. —
Et sa mère se laissa tromper
et sortit sa langue de la bouche,
et Stoïan lui emporta la langue.
Il s'en alla dans la sombre écurie,
en fit sortir neuf mules
et les chargea de pièces d'or,
puis tout seul il les emmena,
les conduisit à la Sainte montagne
au monastère de Chilendar,[1]
et lui-même se fit moine.

23.

La perfidie du pacha de Vidin.

Depuis que Radan s'est fait brigand
les convois d'argent n'arrivent plus au Sultan.

[1] L'un des monastères du mont Athos, fondé en 1197 par le roi serbe Étienne Némania, est aujourd'hui encore habité par des moines slaves, qui reçoivent un subside de Belgrade.

Du Sultan un ordre est arrivé
au pacha de Vidin
d'arrêter Radan
ou de lui prendre la tête.
Un crieur proclame dans Vidin:
quiconque prendra Radan
recevra une grande récompense.
Personne ne se risque
à se mettre à la poursuite de Radan.
Le pacha écrit une lettre
et l'envoie à Radan,
(invitant) Radan, où qu'il soit, à venir:
j'en jure par Mohammed,
je le ferai porte-drapeau
pour qu'il conduise des braves d'élite,
qu'il préserve les convois du pillage.
Radan reçoit la lettre
au puits du haïdout,
en présence de ses compagnons il la lut,
la lut et leur demanda
s'il devait aller à Vidin.
Le plus jeune garçon, Radoïa,
celui-là disait à Radan:
mon oncle, mon oncle Radan,
ne vas pas, mon oncle, à Vidin,
ce n'est, mon oncle, qu'une ruse,
une ruse, une insigne tromperie. —
Je veux, compagnons, y aller;
si l'on me tue à Vidin,
prenez mon cadavre pendant la nuit
et portez-le dans la montagne,

en haut tout en haut dans les rochers.
Là sous un rocher il y a un érable
et près de l'érable une caverne,
devant la caverne une pierre blanche
et sur la pierre trois croix,
vous, levez cette pierre
et enterrez-là mon corps.

 Radan partit le jeudi de bonne heure,
il alla se rendre au pacha,
les kavas le saisirent,
lui lièrent les mains derrière le dos,
l'emmenèrent au bout de la ville,
l'emmenèrent, ils vont le tuer.
Radan disait aux kavas :
kavas, fidèles gens du pacha,
que mon sang vous soit pardonné,
j'ai une prière à vous adresser :
avant de me mettre à mort,
(permettez-moi) de jouer de la flûte,
afin que petits et grands entendent
comment Radan meurt. —
Les kavas le lui permirent,
Radan se mit à jouer de la flûte,
et les forêts en gémirent.
Radoïa dit à la troupe :
camarades, jeunes pallicares,
c'est-là la flûte de mon oncle,
pourquoi a-t-elle un son si plaintif ?
sur pied, fidèles compagnons,
allons au secours de mon oncle. —
Radan a jeté sa flûte,

on est juste en train de lui bander les yeux.
Radoïa arrive avec les pallicares,
il disperse les kavas,
il charge son oncle sur son dos
et l'emporte dans la montagne.
Radan emmena la troupe
en haut tout en haut dans les rochers,
près de l'érable jusqu' à la caverne.
Là il souleva une pierre blanche,
là était un trésor caché:
prenez, fidèles compagnons,
autant que chacun peut porter,
que chacun s'en aille où bon lui semble.

24.
Les adieux de Liben aux montagnes.

Liben le pallicare s'est écrié
sur un sommet de la Vieille montagne,
Liben fait ses adieux à la forêt,
à la forêt et aux eaux il disait:
forêt, o verte forêt,
et vous fraîches eaux,
sais-tu, forêt, t'en souviens-tu
combien j'ai erré sous toi,
mené à ma suite de jeunes compagnons,
porté mon drapeau rouge?
j'ai plongé bien des mères dans le deuil,
bien des épouses j'ai privé de leur foyer,
et plus encore fait de petits orphelins
pour qu'ils pleurent forêt, pour qu'ils me maudissent.

adieu, forêt, adieu !
car je vais retourner à la maison
pour que ma mère me fiance,
me fiance et me marie
à la fille du pope,
du pope Nicolas.

 La forêt ne parle à personne,
pourtant à Liben elle répond :
voïvode Liben, o voïvode,
assez tu as erré sous moi,
conduit des braves d'élite,
porté ton drapeau rouge
sur les sommets de la Vieille montagne,
sous les ombrages frais et touffus,
par les herbes humides et vertes.
Tu as plongé dans le deuil bien des mères,
privé de leur foyer bien des épouses,
plus encore réduit de petits orphelins [1]
à pleurer, Liben, à me maudire
moi, Liben, à cause de toi.
Jusqu'ici, voïvode Liben,
tu as eu pour mère la Vieille montagne,
pour amante la verte forêt
parée de feuillages touffus,
rafraîchie d'une douce brise ;
l'herbe te faisait un lit,
les feuilles des arbres étaient ta couverture,
les eaux limpides t'abreuvaient,

[1] Ce passage se retrouve presque littéralement dans une pesma serbe. Voy. l'Introduction.

les oiseaux des bois pour toi chantaient,
pour toi, Liben, ils disaient:
réjouis-toi, pallicare, avec les pallicares,
car avec toi la forêt s'égaie,
pour toi s'égaie la montagne,
pour toi les eaux fraîches.
Mais voici, Liben, que tu dis adieu à la forêt,
et tu vas retourner au logis
pour que ta mère te fiance,
te fiance et te marie
avec la fille du pope,
du pope Nicolas.

25.
Le frère retrouvé.

Fameux est devenu un pallicare, fameux
avec trois cents compagnons.
Naguère il envoya un message à Ivko:
Fais ce que fais, Ivko le richard,
envoie-moi au plus vite,
envoie-moi et fais-moi parvenir
trois cents paires de souliers,
des habits pour trois cents personnes,
car le voïvode veut aller
festoyer chez Ivko le richard
avec trois cents jeunes pallicares. —
Ivko a tout préparé,
un tonneau de forte eau-de-vie,
un tonneau de bon vin,

dix vaches stériles, [1]
dix fournées de pain.
Ensuite Ivko commença à se lamenter:
qui voudra pour lui recevoir ses hôtes?
Ivko n'ose pas lui-même,
n'ose pas sortir à leur rencontre,
dans la crainte que sa tête ne soit en danger.
Sa bru le regarda,
sa bru la plus jeune,
puis elle dit à son père:
papa, cher petit père,
ne pleure pas, ne te lamente point!
ce sera moi qui recevrai les pallicares. —
Le beau-père dit à sa bru:
jeune femme, jeune mariée,
ma chère petite bru,
si tu reçois pour moi les pallicares,
je te fais don du coffret,
du coffret le plus petit
qu'il faut six buffles pour traîner. —

 La jeune femme s'est levée de bon matin,
elle a balayé la cour unie,
elle a mis successivement tout en ordre,
fait à manger pour les pallicares ses hôtes.
Les pallicares parurent,
de trois cents flûtes ils jouaient,
avec trois cents voix ils s'écrièrent,
trois cents sabres resplendirent,
ils s'enquirent d'Ivko le boyard.

[1] Voy. p. 170, note ([1]).

Todorka leur ouvrit les portes,
à tous l'un après l'autre elle baise la main ;
chacun lui donna une pièce d'argent,
et le capitaine une pièce d'or.
Elle tira de l'eau-de-vie forte et limpide
pour les servir à la ronde.
Le voïvode dit à la jeune femme:
chère et belle jeune femme,
comment se fait-il que tu aies un cratère d'argent
tandis que le verre est d'argile? —
Et la jeune femme lui répondit:
mon frère Damian, Damian,
capitaine de trois cents hommes !
je suis, frère, une jeune épousée,
il y a peu de temps que je suis arrivée ici,
je ne sais pas où est le verre d'argent. —
Le voïvode dit à la jeune femme:
d'où me connais-tu, jeune femme
(et sais-tu) qu'on m'appelle Damian? —
L'épousée lui répond:
ne sais-tu pas, frère, ne te souviens-tu pas,
quand nous restâmes orphelins ?
J'étais toute petite, frère,
maman te donnait des conseils,
mais toi tu n'écoutais pas maman.
Maman te disait:
je ne puis, Damian, mon fils,
vieille comme je suis, travailler pour toi,
rien qu'avec un rouet et un fuseau
payer l'impôt aux Turcs.
Toi, frère, alors tu t'enfuis

afin de n'être pas à charge à notre mère.
Maintenant, frère, en te voyant je t'ai reconnu,
car les mêmes entrailles nous ont portés,
nous avons sucé les mêmes mamelles.
Alors il poussa un cri, il cria
à tous, le voïvode Damian :
compagnons fidèles et dociles,
mangez et buvez en paix,
c'est là ma soeur Todorka,
elle est devenue la bru d'Ivko le boyard.
Damian porta la main à son sein,
il délie sa lourde ceinture
et la donne à Todorka.
Todorka accompagna ses hôtes,
elle appela les pallicares ses hôtes.
Le beau-frère de Todorka rentra,
mais il ne veut pas lui donner le coffre
que son beau-père lui avait promis,
le coffre le plus petit,
celui qu'il faut six buffles pour traîner.
Todorka se met à lui dire :
beau-frère, cher beau-frère,
si tu ne veux m'abandonner le coffre,
cela me suffit bien, ce que m'a donné mon frère.

26.

La vengeance du brigand trahi.

Nentcho est resté orphelin,
sans père, sans mère,

et il n'a au monde personne
pour le conseiller, le diriger
afin qu'il cultive qu'il exploite
les propriétés paternelles,
mais il s'est fait brigand,
porte-étendard des brigands,
trésorier de leur argent.
Nentcho ainsi a vécu il a vécu
soixante dix sept ans,
et il a été criblé de blessures,
de septante sept blessures,
en moindre nombre faites par du plomb,
en plus grand nombre faites par les balles.
Et Nentcho se leva il s'en vint
chez Douda chez la veuve,
et il frappait à la porte.
Douda tissait de la toile
et elle chantait cette chanson :
holà Nentcho, holà le voleur,
des voleurs le porte-étendard
et le trésorier de leur argent !
Nentcho entra dans la maison
et il disait à Douda :
o Douda, toi la veuve,
tiens, Douda, prends cet argent,
et va-t-en, Douda, acheter
acheter de l'onguent pour les blessures,
et donne-moi des morceaux de toile
pour bander mes blessures guerrières. —
Douda se leva, sortit,
point n'acheta d'onguent pour les blessures,

mais elle s'en alla au Konak [1]
et elle disait aux sergents :
sergents, gendarmes,
voilà si longtemps,
que vous cherchez Nentcho
jusqu'ici vous ne l'avez pas découvert,
Nentcho est en ce moment chez moi. —
Et les sergents se levèrent,
ils coururent chez Douda
et s'emparèrent de Nentcho,
lui lièrent les mains derrière le dos
et l'entraînèrent vers le Konak.
Nentcho disait aux sergents :
sergents, gendarmes,
j'ai une prière à vous adresser,
déliez-moi la main,
la main, et que ce soit la droite,
afin que je la puisse mettre à la poche,
en retirer une montre d'or
et vous en faire cadeau. —
Ils lui délièrent la main,
et il fouilla, Nentcho, il fouilla,
il fouilla dans sa poche,
il n'en tira pas une montre d'or,
mais il en tira un sabre franc,
il fit un demi-tour à droite,
et quand à gauche il se retourna,
il les avait tous massacrés.
Et il s'en revint sur ses pas,

[1] Ici, la résidence officielle des autorités.

et il rentra chez Douda
et à Douda il disait:
couche-toi, Douda, couche-toi
au milieu de la chambre en travers du seuil
pour que je te coupe la tête,
pour que tu voies, Douda, que tu voies
ce que c'est que de livrer Nentcho.

27.
Le brigand volé.

Nonka lavait à la rivière,
Pantcho disait à Nonka:
Nonka, jeune mariée,
où y a-t-il que tu saches, des chirurgiens
des chirurgiens, des médecins
pour guérir mes blessures,
septante sept blessures,
septante faites par le fusil,
sept faites par le couteau?
Nonka répond à Pantcho:
je suis, Pantcho, chirurgienne,
chirurgienne et docteur;
je veux guérir tes blessures
les soixante et dix sept,
septante faites par le fusil,
sept faites par le couteau. —
Nontcha le guérit, elle le guérit,
trois mois il n'en fallut pas plus
pour qu'elle guérît ses blessures;
et Pantcho sortit dans la cour

et il disait à Nonka:
jeune Nonka, belle épouse,
entre dans le bas cellier
et apporte-moi neuf bandes de toile
afin que j'en ceigne mon corps
et que je sache si je suis guéri
de mes septante sept blessures, etc.
Nontcha entra dans le cellier,
elle en tira neuf bandes de toile
et Pantcho s'en ceignit,
puis il dit à Nentcho:[1]
Va, Nentcho le cabaretier,
va au bazar de Zlatitza[2]
et achète-moi du plomb et de la poudre
pour que je fasse du butin.
Si tu n'y vas pas, Nentcho,
je prends Nonka ta femme. —
Nentcho marchait dans la cour,
il tordait ses blanches mains,
il versait des larmes menues;
Nonka disait à Nentcho:
mon cher, Nentcho le cabaretier!
pourquoi marches-tu dans la cour,
tords-tu tes blanches mains,
verses-tu des larmes menues? —
Nentcho disait à Nonka:
puisque tu le demandes, je vais te le dire,
si je tords mes blanches mains,

[1] Apparemment le mari de la recéleuse.
[2] Bourg de Bulgarie, près de Pridop.

si je verse des larmes menues,
c'est pour ce que m'a dit Pantcho,
Pantcho le capitaine,
que j'aille au bazar de Zlatitza,
que je lui achète du plomb et de la poudre,
afin que nous fassions du butin,
si je n'y vais pas, chère Igna, [1]
lui te prendra, Igna.
Igna dit à Nentcho :
mon cher Nentcho, mon cher,
est-ce là le souci qui te tourmente?
dois-je t'apprendre ce que tu as à faire ?
ne va pas, Nentcho, ne va pas
au bazar de Zlatitza,
acheter de la poudre et du plomb,
mais va trouver Pouro le bouliouk-bachi,
et dis à Pouro,
que nous lui avons fait une fameuse capture,
trois mois nous l'avons gardé,
maintenant venez le prendre,
car nous allons le laisser partir. —
Voici que vient Pouro le bouliouk-bachi,
Igna regarda par la fenêtre
puis elle dit à Pantcho :
vite sauve-toi, capitaine,
car les gendarmes sont venus,
ils vont, Pantcho, t'arrêter
et Pantcho de bondir, de se sauver,
quand le bouliouk-bachi entra,

[1] Sur ce changement de nom, voy. p. 44.

Pantcho était sorti par la cheminée,
Pantcho avait tout oublié,
il avait laissé bourse et ducats.

28.

Le brigand généreux.

La forêt se lamente,
la forêt et la montagne
et dans la forêt les feuilles
et par le bois les oiseaux
et par la plaine les herbes,
pour le pallicare Pantcho.
Pantcho disait à Kolio :
Kolio, porte-étendard !
prends, Kolio, ta cornemuse
et va-t-en, Kolio, va-t-en
à Stambol aux Sept Tours,
au cabaret des Sept tours,
à la boucherie impériale
et joue, Kolio, de ta cornemuse,
afin que des garçons se rassemblent,
des garçons comme des loups,
jusqu'à trois cents nouveaux compagnons,
afin, Kolio, que nous les emmenions,
que nous égayions
la forêt et la montagne,
et sur les arbres les feuilles
et dans les champs les herbes,
quand elles verront Pantcho le pallicare. —
Kolio obéit à Pantcho,

il prit sa cornemuse
et s'en alla à Stambol, etc.
Kolio joua de la cornemuse,
et des garçons se rassemblèrent,
des garçons comme des loups,
jusqu'à trois cent trente,
trois cents nouveaux compagnons.
Et Kolio les emmena,
il les mena vers Pantcho le capitaine,
puis ils entrèrent dans la montagne,
ils plantèrent un drapeau rouge.
Pantcho dit à Kolio:
lève, Kolio, le drapeau,
nous allons partir pour la Dobroudja,
car j'ai ouï dire, Kolio, et appris
que dans la Dobroudja les percepteurs
ont ramassé beaucoup d'argent
et vont l'expédier à Stambol:
pillons-le convoi,
prenons-le pour la troupe. —
Pantcho emmena ses garçons
ses garçons pareils à des loups,
ils parvinrent dans la Dobroudja,
s'emparèrent des fonds royaux,
les partagèrent à tous successivement,
pour lui-même il ne laissa point de part.
Kolio disait à Pantcho:
o Pantcho, o capitaine,
assez nous avons cheminé
par la Vieille montagne
et par le pays de Romanie,

assez nous avons effrayé les gens,
assez nous avons égayé la forêt,
nous avons fait pleurer bien des mères,
rendu veuves bien des épouses, [1]
encore plus laissé de petits orphelins,
nous avons amassé de grandes richesses ;
puis que nous n'avons pas d'enfants,
à qui les laisserons-nous ? —
Pantcho disait à Kolio :
allons, partons pour Stambol,
souffle, Kolio, dans ta cornemuse
afin de rassembler des jeunes garçons,
tous abadjis de Pridop, [2]
je veux tout leur donner
afin que de nous ils aient remembrance.

29.

La pendaison élégante.

Le pauvre Stoïan l'infortuné,
on l'avait guetté sur deux chemins,
sur le troisième on l'a arrêté,
on tira de noires cordes,
on lui lia ses blanches mains
et on emmena Stoïan
à la maison du pope.
Or le pope a deux filles
et la troisième Gula, sa bru.

[1] Voy. le No. 24 et la note.
[2] Gros bourg de Bulgarie.

Gula battait le beurre
à la petite porte du jardin,
les filles balayaient la cour,
et elles dirent à Stoïan :
demain, Stoïan, on doit te pendre
au palais impérial,
afin que la Sultane ait un spectacle,[1]
ainsi que les enfants du Sultan. —
Stoïan dit à Gula :
Gula, bru du pope,
Puisqu'on doit me pendre,
est-on allé au bazar,
a-t-on acheté des cordes ? —
Gula dit à Stoïan :
on est allé, Stoïan, au bazar
et on a acheté des cordes. —
Stoïan dit à Gula ;
Gula, bru du pope,
sont-elles tes belles-soeurs ces jeunes filles,
ou ne sont-elles que des voisines ?
Gula répond à Stoïan :
que t'importe si ce sont mes belles-soeurs,
ou si ce sont des voisines ?
Stoïan dit à Gula :
Gula, bru du pope,
veuille dire à la plus jeune,
puisqu'on doit me pendre,
qu'elle lave ma chemise,
qu'elle dénoue ma chevelure,

[1] la Sultane, tzaritza.

car il me plaît, ô Gula,
lorsqu'on pend un pallicare,
que sa chemise éclate de blancheur,
que ses cheveux flottent au vent.

30.

La soeur devouée.

D'une voix forte a crié s'est écrié
Négoul le jeune pallicare
du haut du tchardak [1]
par les rues du village :
savez-vous, frères villageois,
que ma tête est en danger ?
j'ai commis bien des méfaits
donné la chasse à bien des Turcs,
plus encore massacré de Turques,
quand je ne les emmenais pas à ma suite comme mes
femmes ;
le malheur ne m'avait pas atteint,
aujourd'hui le malheur m'atteint,
un malheur que je n'ai en rien mérité.
Ils ne veulent rien entendre
ni pour or ni pour argent
mais ils veulent ma tête,
ils veulent m'ôter la vie. —
Sa chère soeur l'entendit,
Milenka soeur de Négoul,

[1] Galerie supérieure, ouverte d'un côté.

et elle dit à Négoul :
frère Négoul, mon frère,
ne t'inquiète pas, frère, ne t'afflige pas,
j'ai jusqu' à neuf fils,
neuf fils et une fille,
le plus jeune de tous est Lalo,[1]
de lui je ferai le sacrifice pour te sauver,
seulement, frère, que tu me restes. —
Voilà ce que dit et promit
Milenka, la soeur de Négoul,
puis elle revint chez elle,
apprêta des mets chauds,
prépara du vin doré
pour régaler ses fils.
Et à ses fils elle disait :
ensemble mangez et buvez ;
baisez-vous la main les uns aux autres,
parceque Lalo va partir comme devèr,[2]
il est le devèr de son oncle Négoul
que votre mère vous voie tous ensemble,
et qu'elle vous serve à tour de rôle
du vin rouge vermeil
et toutes sortes de mets chauds. —
Aux autres elle n'emplissait pas le verre,
à Lalo elle l'emplissait jusqu'aux bords. —
Elka, la soeur de Lalo,
préparait les habits de Lalo,

[1] Lazare.
[2] Devèr, garçon de noces, ordinairement l'un des jeunes frères du marié.

elle versait des larmes menues
parceque Lalo allait être devèr,
et qu'on ne la voulait pas pour fille de noces.
Lalo dit à Elka :
Elka, ma petite soeur unique,
ne pleure pas, soeur, ne te désole pas,
nous sommes neuf frères,
toi aussi tu seras quelque jour fille de noces. —
A peine avait-il dit ces paroles
que les bourreaux arrivèrent à la porte,
ils trouvèrent Lalo le devèr,
et lui tranchèrent la tête
pour son oncle, pour Négoul.

31.

Le brigand laboureur.[1]

La mère de Tatountcho lui disait :
Tatountcho mon fils, Tatountcho,
un brigand ne nourrit pas sa mère ;
vends, mon fils, ton fusil
et ton sabre franc affilé,
puis achète-toi, Tatountcho,
deux buffles rapides,[2]
laboure les terres paternelles,
sème du blanc froment

[1] Conf. Marko laboureur, p. 106 de nos Poésies Serbes.

[2] Rapides, ce n'est pas précisément l'épithète qui convient à cet animal.

afin de nourrir, mon fils Tatountcho,
ta mère, mon fils, et ton père. —
Tatountcho obéit à sa mère,
il vendit son long fusil
et le sabre franc affilé,
puis il acheta des buffles rapides,
cultiva les terres paternelles,
les ensemença de blanc froment,
mais cela ne lui suffit pas,
il s'embusqua sur les chemins royaux,
cela s'apprit, cela vint aux oreilles du Sultan,
le Sultan envoya des soldats,
une compagnie de trois cents,
(avec ordre) où ils trouveraient Tatountcho,
de lui couper la tête.
Les soldats vont et s'enquièrent,
au sujet de Tatountcho le pallicare, ils interrogent
les bergers et les bouviers,
les bergers et surtout les laboureurs,
car Tatountcho était laboureur.
Tatountcho se présente de lui-même,
les soldats lui disaient:
Holà Tatountcho, Tatountcho,
nous sommes envoyés par le Sultan,
où que nous te trouvions
là nous devons prendre ta tête. —
Tatountcho refléchit un moment,
puis il parlait à sa perche:[1]

[1] Perche ou forte gaule dont les voituriers et les laboureurs se servent pour aiguillonner leurs boeufs. Voy. No. 17.

ma perche, o toi ma perche,
j'ai mis trois jours à te couper
et trois jours à te traîner (jusqu'au logis),
à cette heure débarrasse-moi
de ces noirs soldats. —
Puis Tatountcho tourna sur lui-même
à gauche et ensuite à droite,
des trois cents soldats
il n'en restait que trois.
Ceux-là suppliaient Tatountcho:
notre mère à chacun n'a pas d'autre fils,
aie pitié de nous, Tatountcho. —
Tatountcho les massacra aussi,
aux trois cents il ôta les ceintures,[1]
puis à sa mère il les apporta:
tiens, ma mère, voici de l'argent,
un brigand ne nourrit pas sa mère!

32.
Le brigand malade.

Stoïan rassembla une troupe
une troupe fidèle bien unie,
ils s'engagèrent par serment,
„celui de nous qui tombera malade,
nous aurons tour à tour soin de lui,
sur les bras nous le porterons."
Stoïan emmena ses pallicares
et il les conduisit les conduisit

[1] Ceintures de cuir, servant de bourses.

en haut dans la Vieille montagne,
alors il s'affaiblit il tomba malade
le jeune Stoïan le jeune capitaine,
et ils prirent soin de lui tour à tour
et ils le portaient sur leurs bras,
durant neuf ans entiers.
Les pallicares disent à Stoïan :
Stoïan, jeune capitaine,
voilà maintenant neuf années
que nous te soignons chacun à son tour
et que sur nos bras nous te portons,
déjà nous en sommes las, frère,
nos pieds se sont gonflés
dans les petites pierres menues. —
Stoïan disait à sa troupe :
compagnons fidèles, unis,
bien longtemps vous m'avez porté, frères,
portez-moi encore un peu
jusqu'à ce que nous arrivions aux champs,
aux champs, aux prairies,
là j'ai un champ héréditaire,
dans le champ est un vert sapin,
sous le sapin une fraîche fontaine,
auprès de la fontaine déposez-moi,
déposez-moi et laissez-moi.
Maintenant s'est l'époque de la moisson,
on viendra pour moissonner le champ,
et on me trouvera. —
Et ses compagnons le portèrent,
l'apportèrent jusqu'aux champs,
jusqu'aux champs, aux prairies

sous le sapin près de la fraîche fontaine,
là ils déposèrent Stoïan,
le déposèrent et le laissèrent,
le jeune Stoïan le jeune capitaine.
Pour moissonner le champ arrivèrent
la femme de Stoïan
et aussi sa soeur Stantchitza.
L'épouse dit à la soeur :
ma belle soeur, Stantchitza,
quelle voix viens-je d'entendre
sous le sapin près de la fraîche fontaine ?
est-ce un ours sanguinaire,
ou bien un pallicare des montagnes ?
Stantchitza ma belle-soeur,
tu as un coeur vaillant,
tout comme ton frère Stoïan ;
va, belle-soeur, voir ce que c'est. —
Stantchitza se leva, s'avança,
elle tenait un pistolet à la main
et marchait vers la fontaine.
Quand Stantchitza l'aperçut
elle cria à sa belle-soeur :
viens ici, belle-soeur, viens voir
mon frère Stoïan qui est couché
sous le sapin près de la fraîche fontaine.

33.

Le berger et le garde forestier.

Un jeune garçon poussa,
un jeune garçon, son troupeau gris

par les taillis du Sultan,
du Sultan du seigneur Sultan.
Les gens disent au jeune garçon :
ne disperse pas ton troupeau gris
par les taillis du Sultan,
ils sont parcourus par Déli Dimo,
Déli Dimo le garde-forestier,
avec un long fusil guégue,
il te tuera te massacrera. —
Le jeune garçon ne les écouta point,
mais il dispersa son troupeau gris,
puis il s'assit sur une pierre blanche
et commença à jouer de sa flûte de cuivre,
et voici ce que dit sa flûte :
Écoute, Déli Dimo,
le jeune garçon n'a pas peur,
dès que Déli Dimo l'entendit,
il le visa avec son long fusil,
le frappa de deux balles
de deux balles unies par un fil de fer.
Le jeune garçon fouilla dans sa besace,
et en tira deux mouchoirs
et banda les deux plaies,
puis il dégaina un couteau acéré,
se mit à la poursuite de Déli Dimo,
il l'atteignit, le coupa en morceaux
qu'il suspendit çà et là dans les buissons,
il revint près de son troupeau,
jouant de la flûte, versant des larmes,
il chante sa dernière chanson,

il acheva la chanson, il rendit l'esprit
le jeune garçon, le nouveau pallicare.

34.
La visite.

Iskren [1] dit à Militza:
Militza, chère Militza,
pétris une blanche fouace,
verse du vin jaune
dans cette jaune bouteille de bois,
puis viens, femme, allons
en visite chez ta mère,
chez ta mère et ton père;
voici la neuvième année
que nous t'avons amenée, [1]
jamais nous ne leur avons fait visite.
Mais Militza lui dit:
Iskren, cher Iskren,
je ne puis, mon cher, aller
chez ma mère en visite,
car lorsque j'étais encore chez ma mère,
Pervan le voïvode me demanda,
et ma mère ne me donna point.
Maintenant le voïvode Pervan
est ici dans la Vieille montagne
avec soixante dix compagnons,

[1] Iskrène, ce mot signifie sincère.
[2] Amenée à la maison du mari, c'est-à-dire épousée; aller chez un homme, signifie, relativement à la femme, se marier.

et il nous barrera le passage,
toi, mon cher, il te tuera,
et moi, mon cher, il jouira de moi.
Iskren dit à Militza:
pétris, etc.
et mets jusqu'à soixante dix
jusqu'à soixante dix flèches
pour les soixante dix compagnons,
et mets-en une de plus
pour Pervan pour le voïvode,
puis viens, femme, allons
chez ta mère en visite,
chez ta mère et ton père.
Voici la neuvième année
que nous t'avons amenée
jamais nous ne leur avons fait visite.
Et Militza lui obéit,
elle pétrit, etc.
puis ils partirent pour y aller

Ils cheminèrent ce qu'ils cheminèrent,
ils traversèrent une vaste plaine,
ils entrèrent dans la verte forêt.
Iskren dit à Militza:
Militza, chère Militza,
entonne, ma chère, et chante,
chante une chanson d'une seule voix
et qu'on entende comme deux voix,
afin que ta mère t'entende,
ta mère et ton père, (et qu'ils sachent)
que nous venons les visiter
et qu'ils sortent à notre rencontre.

Mais Militza lui dit:
Iskren, cher Iskren,
je n'ose, mon cher, chanter.
Pervan le voïvode est ici
dans cette Vieille montagne
avec soixante dix compagnons,
il connaît, lui, ma voix
et il nous barrera le passage,
toi, mon cher, il te tuera,
et moi, mon cher, il jouira de moi.
Iskren
et Militza lui obéit,
elle entonna une chanson, se mit à chanter
à chanter d'une seule voix,
et on entendit comme deux voix.
Pervan le voïvode l'entendit,
en bas de la Vieille montagne
et il dit à sa troupe:
Compagnons fidèles, bien unis,
qui chante une chanson dans le bois?
est-ce un serpent venimeux,
ou un rossignol sur un arbre?
il n'y a qu'une voix qui chante,
et j'entends comme une double voix. —
Mais ses hommes lui disent:
Pervan, vieux voïvode,
ce n'est ni un serpent venimeux,
ni un rossignol sur un arbre,
mais c'est Militza,
elle est partie pour aller en visite,
chez sa mère et son père. —

Pervan leur dit doucement :
compagnons fidèles, bien unis,
allons à leur rencontre,
puis emparez-vous de Militza,
une seule fois que je la possède,
et puis qu'alors je meure. —
Et ses hommes lui obéirent,
ils allèrent à leur rencontre
et barrèrent le chemin à Militza.

Quand Iskren les aperçut,
il tira toutes les soixante dix
les soixante dix flèches,
il en perça tous les soixante dix
les soixante dix compagnons.
Une en plus, il n'y en avait pas.
Il dit à Militza :
Militza, chère Militza,
ne t'avais-je pas, femme, commandé
d'en mettre une en plus ? —
Pervan lui dit doucement :
Hé Iskren, Iskren,
me livres tu ta tête,
ou me donnes-tu Militza,
une seule fois que je la possède,
et puis alors que je meure ? —
Iskren lui dit doucement :
Pervan, vieux voïvode,
Ni ma tête je ne te livre,
ni je ne donne Militza,
mais viens, combattons
durant trois jours et durant trois nuits,

celui qui vaincra l'autre,
celui-là qu'il prenne Militza. —
Puis ils combattirent entr'eux
durant trois jours et durant trois nuits.
Leurs pieds s'enfoncèrent de trois coudées en terre.[1]
Iskren défit sa ceinture,
il dit à Militza :
Militza, chère Militza,
viens ici, et resserre-moi
resserre-moi ma ceinture. —
Et Militza lui obéit,
elle s'approcha, et lui ôta
lui ôta la ceinture,
puis elle la donna à Pervan.
Pervan en lia Iskren,
(tous deux) lui lièrent les mains derrière le dos,
puis il l'attacha à un arbre.
Pervan embrassa Militza,
l'embrassa, la couvrit de baisers,
puis ils se couchèrent et s'endormirent
dans les bras l'un de l'autre.

Par là passa un berger,
et Iskren le suppliait :
berger, sois mon frère,[2]

[1] Litt. ils creusèrent trois coudées de terre.

[2] Frère en Dieu, c'est une manière habituelle d'implorer le secours de quelqu'un, ou même la pitié d'un ennemi qui vous menace; cet appel s'accepte ou se refuse expressément, voy. No. 38.

viens ici, et détache-moi
de ce grand arbre
et délie-moi les mains. —
Et le berger l'exauça,
il s'approcha et le détacha
de ce grand arbre,
et lui délia les mains.
Iskren alors s'avança,
puis il s'arrêta, regarda
comment ils s'étaient couchés et endormis
dans les bras l'un de l'autre.
Il tira son couteau valaque,
trancha la tête à Pervan
puis éveilla Militza :
Militza, chère Militza,
lève-toi que nous partions. —
Et Militza se réveille
et embrassa Pervan :
Pervan, vieux voïvode,
Iskren m'appelle pour que nous partions. —
Quand Militza s'aperçut,
que Pervan avait la tête coupée,
elle se mit à supplier :
Iskren, cher Iskren,
ne me ramène pas à la maison,
mais conduis-moi chez ma mère. —
Iskren dit à Militza :
Militza, chère Militza,
viens et partons. —
Et Militza lui obéit,
et ils retournèrent chez eux.

Alors Iskren la trompa
il la fit entrer dans le cellier,
il coupa la tête à Militza
et écrivit sur un papier
ce que Militza avait fait.
Puis Iskren envoya prier
son père et sa mère de venir,
parceque Militza avait mis au monde
mis au monde un garçon.
le père et la mère vinrent,
ils entrèrent dans le cellier.
Quand ils virent Militza,
un papier était à côté de sa tête,
ils lurent ce papier,
ils sortirent et s'en allèrent,
Iskren enterra Militza.

35.
La bigame malgré elle.

Koyo disait à Stana:
ma femme Stana, ma femme, [1]
depuis, femme, que nous nous mariâmes,
nous avons amassé de tout,
du mobilier et des objets de ménage,
mais nous n'avons point femme,
de petits enfants gentillets,

[1] On se fatigue de rendre le mot libé par ma chère, etc.

d'enfant ni mâle ni femelle,
c'est pourquoi je veux, femme, m'en aller,
me faire chef d'une troupe,
afin ou d'amasser du butin
ou de me faire casser la tête.
Tu es jeune, femme, et je te laisse,
je te recommanderai, femme,
de m'attendre et de compter sur moi
seulement neuf années,
ce temps passé tu peux te marier,
mais cherche, femme, un parti convenable,
convenable et digne de moi.

 Koyo le capitaine partit
pour se mettre à la tête de jeune compagnons,
afin ou d'amasser du butin
ou de se faire casser la tête.
Stana l'attendit ce qu'elle attendit,
justement neuf années,
neuf années et un mois.
Des gens vinrent pour la demander,
pour la demander d'un autre village,
et ils sollicitèrent la main de Stana.
Mais Stana pleure, elle refuse,
et à son frère aîné Ougren elle disait:
Ougren, mon frère Ougren,
je ne veux pas de Stoïan
parceque Stoïan viendra de nuit,
et il peut me couper la tête. —
Son frère ne voulut pas l'écouter,
mais il fiança sa soeur

avec Stoïan le djelep,[1]
il la fiança, la maria.
Trois jours seulement s'étaient écoulés,
quand elle prit de blancs seaux de cuivre
et elle sortit pour puiser de l'eau.
Chacun était dans l'inquiétude pour Stana
et chacun la plaignait,
et les gens disaient entr'eux:
l'aimable Stana, la belle Stana!
neuf années elle a attendu Koyo
et elle est entrée dans la dixième,
le jeune Koyo n'était pas revenu,
et tu t'es fiancée, Stana, mariée;
ce soir Koyo doit venir
avec soixante dix pallicares,
pour te couper la tête.
Stana ne leur dit rien,
mais s'en retourna à la maison
par la maison elle se promène et pleure
l'affligée Stana, la désolée.
Quand son beau-frère l'aperçut,
il disait à l'épousée:
belle épousée, petite Stana,
pourquoi te promènes-tu par la maison en pleurant?
Stana répondit à son beau-frère:
Ivan, mon frère Ivan,
comment ne serais-je pas soucieuse,
soucieuse et triste!

[1] Individu chargé de compter les moutons, pour en percevoir la taxe; aussi, marchand de bétail.

Comme j'allais puiser de l'eau,
tous ceux, frères, que je rencontrais,
tous disaient à mon sujet:
la pauvre Stana, la malheureuse,
neuf ans elle a attendu Koyo,
le jeune Koyo n'est pas revenu,
ce soir il doit venir
avec soixante dix compagnons
pour lui couper la tête.
Le beau-frère disait à l'épousée:
sois sans inquiétude, sois sans crainte,
je coucherai sous la porte,
toi tu t'enfermeras dans la chambre,
et nous, nous mettrons la main sur Koyo. —
C'était justement le milieu de la nuit,
le milieu de la nuit, minuit,
quand on frappa violemment à la porte;
les chiens se mirent à aboyer furieusement.
Koyo est à la porte et dit:
ouvre, Stana, ouvre moi. —
Et Stana à Koyo disait:
Je n'ose t'ouvrir, Koyo,
car Stoïan est au-dessus de la porte,
et son frère Ivan dessous. —
Koyo disait à Stana:
ouvre, Stana, ouvre,
je les ai tués tous les deux. —
Alors Stana ouvrit,
et Koyo entra avec ses hommes,
soixante et dix sept ils étaient,
et à Stana il disait:

chère Stana, ma chère,
veux-tu nous servir du vin,
ou veux-tu éclairer avec une torche
mes fidèles compagnons? —
Et Stana répond à Koyo :
cher Koyo, mon cher,
je servirai du vin à la ronde
et j'éclairerai avec une torche. —
Koyo dépouilla Stana,
il l'enduisit de goudron,
qu'il alluma pour qu'elle servit de torche,
pour qu'elle éclairât sa troupe,
trois jours ils mangèrent et burent,
Stana était la torche qui les éclairait.[1]

36.

Marko libérateur.[2]

O petite forêt, ma forêt verte,
ce que je te demande, dis-le moi sincèrement ;
pourquoi t'es-tu flétrie de si bonne heure,
est-ce le givre qui t'a grillée,
ou bien l'incendie qui t'a consumée? —
La forêt lui répond d'une voix douce :
O Marko, o vaillant héros,

[1] Cette scène atroce se retrouve dans deux pesmas serbes, avec cette aggravation dans l'une d'elles (p. 161 de notre traduction), que les enfants de la pauvre femme, d'ailleurs coupable d'une véritable trahison, y assistent.

[2] Il s'agit, selon toute apparence, de Marko Králiévitch. Voy. l'Introduction.

puisque tu le demandes, je te le dirai sincèrement :
Si je me suis flétrie de si bonne heure,
ce n'est ni que le givre m'ait grillée,
ni que l'incendie m'ait consumée,
mais parcequ'un noir Arabe m'a traversée,
emmenant trois chaînes de captifs,
une des chaînes tous jeunes pallicares,
la seconde chaîne toutes jeunes filles,
la troisième toutes jeunes épouses.
Parmi les pallicares est ton plus jeune frère,
il marche en avant il conduit la première chaîne,
parmi les filles est ta chère soeur,
elle marche en avant, elle conduit la seconde chaîne,
parmi les épouses est ton premier amour,
elle marche en avant elle conduit la troisième chaîne. —
Et Marko lui dit doucement ;
o forêt, forêt verte,
de quel côté est allé le noir Arabe ? —
La forêt lui dit doucement :
O Marko, o vaillant héros,
il les a emmenés par l'étroit défilé. —
Marko s'éloigna, le vaillant héros,
puis il entra dans l'étroit défilé
et rejoignit les trois chaînes de captifs.
A l'Arabe il parle doucement :
l'ami, noir Arabe,
donne-moi un moment tes deux sabres,
que je te danse une petite danse,
que les trois chaînes de captifs me regardent. —
Le noir Arabe n'est point de défiance,

et il lui remit ses deux sabres,
ses deux sabres et dans les deux mains,
Marko tourna sur lui-même, le vaillant héros,
pour leur danser une petite danse.
Le noir Arabe s'oublia à le regarder,
Marko brandit les deux sabres tranchants
et tua le noir Arabe,
il trancha sa tête crépue, [1]
puis il réunit les trois chaînes de captifs,
et les emmena dans son pays.

37.

La captive et la forêt.

Un Turc pousse devant lui [2] une infortunée captive,
il la pousse rudement par un givre cuisant,
il l'accable de coups sur son blanc visage :
allons, jette ton petit garçon.
Mais la captive lui dit doucement :
Turc, homme d'une autre foi,
comment pourrais-je jeter mon enfant
quand je suis, moi, la bru d'un pope,
la bru d'un pope, l'épouse d'un diacre ?
pendant dix ans je n'avais pas enfanté,
quand arriva un printemps fatal,

[1] Crépue, au texte blonde, épithète constante de la tête, mais qui convient peu à un nègre.

[2] C'est une chanson de danse, la refrain turc djaneum mon âme, est répété au milieu de chaque vers.

et il vint des herboristes maudits (qui vendaient)[1]
des simples contre le mal de tête, des simples pour
avoir des enfants.
Chacune donna son collier d'or
et s'acheta des herbes contre le mal de tête,
mais moi je donnai mes bracelets d'or
et achetai des herbes qui font concevoir,
et j'eus un enfançon mâle.
Alors le Turc s'assit pour faire son repas,
la captive resserra les langes de l'enfant,
puis elle le porta dans la montagne,
elle lui fit avec de la clématite un berceau
qu'elle suspendit à deux sapins,
elle y déposa le petit garçon
et elle commença à le bercer et à lui chanter,
à lui chanter et à fondre en larmes :
dodo, mon petit enfançon,
ta mère va être la Vieille montagne,
ces deux sapins tes deux chères soeurs,
le vent soufflera, il te bercera,
la pluie tombera, elle te baignera,
une biche viendra, elle t'allaitera. —
Une voix lui répondit de la montagne :
tu peux partir, jeune captive,
sois sans inquiétude pour ton enfant,
je serai la mère du petit garçon,
les deux sapins ses chères soeurs,

[1] Herboriste, ou marchand de simples ; jadis ce nom paraît avoir désigné des devans attitrés ; le féminin (biliarka) en est appliqué souvent aux Youdas et Samovilas.

le vent soufflera et le bercera,
la pluie tombera et le baignera,
une biche viendra et l'allaitera. —
Et la jeune captive s'éloigna,
la Vieille montagne la vieille mère
L'enfant grandit il devint grand
en trois mois comme en trois ans,
en six mois comme en six ans
en neuf mois comme en neuf ans,
et il devint un grand garçon,
la Vieille montagne lui donna de la cire,
pour qu'il la vendît, qu'il gagnât sa vie ... [1]

38.

Le serpent vengeur.

Une fille cueillait des immortelles dans les champs,
tout en cueillant la nuit la surprit dans la montagne,
elle remontra cinq cents brigands.
Dès que la jolie fille les aperçut,
de loin elle leur donna le nom de frères, [2]
de près elle leur baisa la main,
tous les brigands acceptèrent la fraternité,
Milosh le brigand ne l'accepta point,
mais il fit cette prière au brillant soleil:

[1] La fin a été supprimée. Après avoir grandi, l'enfant va trafiquer en pays étranger et est reconnu auprès d'une fontaine par sa mère, qu'il emmène dans „son pays".

[2] Voy. No. 34.

descends, descends, mon brillant soleil,
parais, parais, brillante petite lune,
que je mette la main dans son sein,
que j'en tire un coing et une orange,
le coing me servira de dîner,
l'orange me servira de souper.
La jolie fille l'entendit,
et avec larmes elle fit cette prière à Dieu:
o Dieu, Dieu clément,
envoie, o Dieu, un serpent à trois têtes,
qu'il morde Milosh le pallicare,
qu'il le morde entre les deux yeux,
parce qu'il a souhaité de dormir avec moi,
de mettre la main dans mon sein,
d'en tirer un coing et une orange,
le coing pour lui servir de dîner,
l'orange pour lui servir de souper. —
Ce qu'avait dit la jolie fille
ce qu'elle avait dit, cela se réalisa,
Dieu envoya un serpent à trois têtes,
et il mordit Milosh le pallicare,
il le mordit entre les deux yeux,
et il demeura couché vingt jours,
ni pain il ne mange ni eau il ne boit.
Quand ce fut le vingtième jour,
alors Milosh demanda de l'eau,
il but un peu d'eau et mangea un peu de pain,
puis il dit doucement au serpent:
o toi, serpent à trois têtes,
que t'ai-je fait pour que tu m'aies ainsi blessé? —
Et le serpent lui dit doucement:

o toi, Milosh le pallicare,
c'est pour t'apprendre à vouloir dormir avec une fille,
à lui mettre la main dans le sein,
puis à en tirer un coing et une orange,
le coing pour te servir de dîner,
l'orange pour te servir de souper,
cette fille est ma chère soeur.[1]

39.

Les commencements de l'empire turc.[2]

Dan Ban-le djelep[3]
Dan Ban boit du vin
avec les villageois avec les kmètes.
Les villageois lui disaient:
Dan le djelep,
assez nous avons bu de vin doré,
voilà trois mois entiers
que nous buvons du vin doré,
à Dieu nous ne pensons pas,
nous ne donnons rien pour lui;
allons, bâtissons des églises
toutes d'argent et toutes d'or. —
Dan leur disait:
o villageois o kmètes,
il ne convient pas de bâtir des églises

[1] Qu'est-ce que ce serpent, frère d'une femme? Je ne me l'explique pas.

[2] Cf. la pesma serbe sur la fondation de Ravanitza, Vouk. T. II, No. 35.

[3] Voy. No. 35, p. 234.

toutes d'or et toutes d'argent,
notre empire est à son terme,
l'empire des Turcs vient de commencer,
ils détruiront les églises,
de l'argent ils fabriqueront des selles,
avec l'or ils fondront des mors:
mais construisons des églises
en blanche pierre et en marbre,
avec de la chaux blanche, de la terre jaune. —
Les villageois l'écoutèrent,
et ils bâtirent des églises
en blanche pierre et en marbre,
avec de la chaux blanche, de la terre jaune.

40.
Georges l'infirme.[1]

Georges est devenu malade, infirme,
il gît malade il souffre cruellement,
de neuf blessures faites par des balles,
la dixième provenant d'un coup de sabre,
il souffre cruellement, la fièvre le consume.
La femme de Georges se met à dire:
écoute, Georges l'infirme,
voilà neuf ans que tu es couché,
tu ne meurs ni ne guéris,

[1] C'est une imitation ou répétition d'une assez belle pièce serbe, Doïtchin l'infirme (p. 195 de ma traduction). que le chanteur bulgare a gâtée, en substituant maladroitement le second mariage de la femme du malade à l'exploit patriotique, qui coûte la vie à Doïtchin.

donne-moi la permission de me marier,
d'aimer un autre époux,
tu as une soeur, Angélina:
qu'elle à son tour te soigne,
comme je t'ai moi-même soigné
neuf années et une demie,
la dixième va être révolue.
Georges l'infirme répond:
écoute, femme de Georges,[1]
femme de Georges, la belle,
je te permets de te marier,
d'aimer un autre époux,
un autre époux aussi vaillant,
aussi vaillant aussi honorable,
qu'il ne soit pas inférieur à moi. —
La femme de Georges se réjouit,
elle battit des mains elle éclata de rire,
elle prit les clés
pour ouvrir les coffres
pour en tirer ses beaux atours,
elle s'ajusta elle se para
et s'en alla chez sa mère.

Quand sa mère l'aperçut
elle battit des mains, elle éclata de rire:
est-ce qu'il est mort, Georges l'infirme?
La femme de Georges lui répond:
il n'est ni mort ni guéri,
il m'a permis de me marier,
d'aimer un autre époux,

[1] La femme de Georges, en un seul mot dans l'original.

un autre époux semblable à lui
aussi vaillant aussi honorable,
qui ne lui soit pas inférieur.
Et la femme de Georges se leva,
elle prit à la main des cruches bigarrées,
et s'en alla à la fontaine
pour puiser de l'eau fraîche.
D'en bas vient un jeune Grec,
sur sa tête la lune brillante.[1]
La femme de Georges se met à dire:
écoute, jeune Grec,
viens, fiançons-nous,
fiançons-nous et marions-nous
et que dimanche soit la noce. —
Ils échangèrent les anneaux ils se fiancèrent,
et la noce devait avoir lieu le dimanche.

 Georges l'infirme se met à dire:
écoute, ma soeur Angélina,
sors (de l'écurie) mon cheval noir,
qui depuis neuf ans n'en est pas sorti,
n'en est pas sorti, n'a pas été ferré,
conduis-le chez les maréchaux
afin qu'ils ferrent mon cheval noir
sur mon crédit de pallicare (dis-leur):
„quand Georges l'infirme sera guéri,
quand il sera guéri, il paiera,
ce qui vous est dû pour avoir ferré
sur son crédit de pallicare".
Angélina emmena le cheval,

[1] Manière d'exalter la beauté du jeune homme.

elle l'emmena elle le conduisit,
le conduisit chez les maréchaux.
Angélina commence à dire :
écoute, maréchal,
Georges l'infirme m'a envoyée
pour que tu lui ferres son cheval noir
sur son crédit de pallicare,
quand il sera guéri il te paiera. —
Le maréchal lui répond :
écoute, Angélina,
je veux bien te ferrer le cheval noir
sur le crédit du pallicare,
si tu donnes ton corps
ton corps, toi, auprès du mien. —
Angélina s'en retourna,
s'en retourna et lui fit son rapport.
Georges l'infirme se met à dire :
écoute, Angélina ma soeur,
prends là mon sabre tranchant,
depuis dix ans non affilé,
porte-le chez les couteliers
pour qu'ils aiguisent le sabre tranchant
sur mon crédit de pallicare :
quand Georges l'infirme sera guéri,
quand il sera guéri il paiera.
Et Angélina prit le sabre
le prit et le porta.
Angélina commence à dire :
écoute, toi coutelier,[1]

[1] Il y a, au pluriel, couteliers, comme plus bas, maréchaux, bien qu'un seul soit ensuite tué par Georges.

Georges l'infirme m'a envoyée
pour que tu repasses le sabre tranchant,
quand Georges l'infirme sera guéri,
quand il sera guéri il paiera.
Le coutelier lui répond:
je veux bien t'aiguiser le sabre tranchant,
si tu me donnes tes yeux noirs.
Angélina s'en retourna,
s'en retourna et lui dit tout.
Et Georges l'infirme se leva
et il saisit son sabre tranchant
et il alla trouver les maréchaux:
je suis venu pour vous payer
ce qui vous est dû pour avoir ferré
sur mon crédit de pallicare.
Il étendit le bras il lui abattit, [1]
lui abattit sa tête blonde,
sa tête blonde de dessus les épaules.
De là Georges l'infirme partit
et s'en alla chez les couteliers.
Georges l'infirme se met à dire:
écoutez, vous autres couteliers,
que vous dois-je, qu'ai-je à vous payer
pour avoir aiguisé mon sabre
sur mon crédit de pallicare?
Georges l'infirme étendit le bras,
lui abattit sa tête blonde.
De là Georges l'infirme partit
et s'en alla chez sa femme:

[1] Voy. la note précédente.

viens ici, femme de Georges,
que je t'apprenne à te marier,
à te marier quand ton mari est vivant.
Il abattit sa tête blonde.
A la mère il se met à dire :
viens ici, vieille maman,
que je t'apprenne à marier,
à marier ta fille,
à la marier quand son mari est vivant.
Il lui abattit sa tête blanche.

41.

La gageure.

Le jeune Stoïan fit la gageure
avec un Turc avec un Janissaire,
de boire du vin rouge,
de manger un agneau rôti.
Kalinka leur verserait à boire :
si le jeune Stoïan s'enivrait,
le Turc devait prendre Kalinka,
si le Turc s'enivrait,
Stoïan prendrait son cheval.
Le Turc ne s'enivra point,
mais ce fut le jeune Stoïan qui s'enivra,
il fut pris d'une grande envie de dormir
et il se coucha, il s'endormit.
Le Turc disait à Kalinka :
Kalinka, misérable esclave,
que tardes-tu, que regardes-tu ?

qu'espères-tu encore de bon?
ôte ton vêtement noir,
mets-en un bleu et vert
parce que nous allons loin,
à travers neuf forêts vertes,
à travers neuf froides rivières,
à travers neuf villages dans le dixième. —
Et Kalinka se leva,
elle ôta ses vêtements noirs,
elle en mit de bleus et verts,
(le Turc) sella le cheval vigoureux
suspendit à ses épaules le sabre franc
et le fusil long comme un homme
et les deux pistolets pareils.

Stoïan se réveilla de son somme,
et il disait à Kalinka:
Kalinka, ma soeur Kalinka,
donne-moi de l'eau à boire. —
Kalinka ne se présenta point,
mais ce fut sa mère qui se présenta:
Stoïan, mon fils Stoïan,
puisses-tu boire de la pierre et du bois!
Kalinka est partie avec le Turc. —
Quand Stoïan eut ouï sa mère,
il sella son cheval vigoureux,
il partit sur les traces de Kalinka.
Tout en cheminant par la montagne,
il jouait de sa petite flûte,
la flûte parle doucement:
Kalinka, ma soeur Kalinka,
attends, Kalinka, où es-tu? —

Kalinka entendit son frère,
autant déjà elle marchait lentement,
deux fois plus lentement elle commença à marcher.
Le Turc disait à Kalinka:
pousse le cheval plus vite,
voilà je crois, ton frère qui joue de la flûte. —
Et le jeune Stoïan le rejoignit,
il coupa la tête au Turc,
il ramena Kalinka au logis.

42.

La reine des Moscovites.[1]

La reine des Moscovites s'est écriée,
la reine de Moscovites, la veuve Moscovite:
je n'ai peur de qui que ce soit,
je ne crains ni Sultan ni vizir,
mais je crains le Dieu très-haut. —
Le sultan et vizir ne l'eut pas plutôt entendue
qu'il envoya septante pachas,
septante pachas septante et sept,
pour livrer combat à la reine des Moscovites,
et les septante pachas se mirent en campagne
et ils dressèrent de blanches tentes.
Ils envoyèrent une lettre les septante pachas,
une lettre ils envoyèrent à la reine des Moscovites,
(la défiant) de sortir, d'engager le combat.
La reine des Moscovites leur fait une prière,

[1] Il s'agit, selon toute apparence, de Cathérine II.

de lui accorder un délai pour tresser ses cheveux,
tresser ses cheveux, rassembler une armée.
Ils n'accordent pas de délai, les septante pachas,
leurs épées brillent comme l'éclatant soleil,
leurs balles sifflent comme la pluie menue.
La reine des Moscovites entra en colère,
elle monta à cheval avec les cheveux dénoués,
elle livra combat durant trois jours et trois nuits,
et elle massacra les septante pachas
et elle ramassa les septante têtes,
elle les envoie au Sultan et vizir,
„s'il en a, le sultan, le sultan et vizir:
encore septante, septante et sept
ceux-là aussi qu'il les envoie, pour que je les traite de même."

TROISIÈME PARTIE.

AMOUR. — FANTAISIE. — MOEURS. — PIÈCES COMIQUES.

43.

La belle-mère calomniatrice.

Stoïan s'éprit de Borianka,
il l'aime, Stoïan, il la demande,
mais Borianka ne veut pas de lui.
La mère de Borianka la conseille:
prends-le, ma fille Borianka,
tu pourras, ma fille, te pavaner
dans une pelisse de drap bleu
avec plus d'or que d'argent.
Et Borianka prit Stoïan,
elle le prit et ils se marièrent.
Une année s'écoula,
elle eut un petit garçon.
Stoïan dit à Borianka:
Borianka, chère Borianka,
on m'invite à un repas
là-bas dans le quartier d'en haut,
et je veux aller à ce repas;
toi, ma chère, attends-moi,
jusqu'à ce que les coqs aient chanté deux fois,
aient chanté deux fois et une troisième,

afin, quand je frapperai à la porte,
que tu viennes me l'ouvrir.
Stoïan s'en alla au festin
et Borianka demeura,
demeura et veilla
jusqu'à ce que les coqs eussent chanté deux fois,
chanté deux fois et une troisième,
elle brûla une charge de bois de sapin,
fila trois cents drachmes de coton, [1]
tant qu'un voile s'étendit sur ses yeux
et que l'envie de dormir l'accablait.
Borianka dit à sa mère :
maman, ma vieille belle-mère,
jusqu'à présent tu étais ma belle-mère, [2]
désormais tu seras ma petite maman :
je ne puis plus résister au sommeil,
maman, je vais me coucher,
toi, quand tu entendras le jeune Stoïan,
ne manque pas, maman, de m'appeler
pour que je me lève et lui ouvre. —
Borianka ne faisait que de s'endormir,
quand Stoïan frappa à la porte,
la mère se leva, y alla
et ouvrit à Stoïan.
Stoïan entra dans la chambre
et s'assit auprès de Borianka,
et il caressait Borianka,
la caressait et en même temps lui parlait :

- Drachmes ou dirhems, il y en a 400 dans l'ocque turque, qui pèse un quart de plus que notre kilogramme.

[2] Voy. p. 189, note.

ce cher agneau de son bien-aimé,
comme elle s'est doucement endormie !
Comme un agneau près de sa mère,
comme un veau sous sa mère. —
La mère de Stoïan lui disait :
Stoïan, mon fils Stoïan,
pourquoi tant caresser ta femme ?
toute la nuit elle s'est divertie
avec neuf apprentis,
c'est maintenant qu'elle s'est couchée et endormie.
Stoïan fut pris d'une violente colère,
il tira un couteau emmanché
et en perça Borianka.
Borianka rendait l'âme :
maman, ne me suis-je point pavanée
dans une pelisse de drap bleu,
avec plus d'or que d'argent ? —
 Quand les apprentis le surent,
ils dirent à Stoïan :
Stoïan, toi notre patron,
que t'avait donc fait la patronne ?
elle a passé la nuit entière,
elle est demeurée et a veillé,
elle a brûlé une charge de pin,
filé trois cents drachmes de coton,
filé trente quenouillées.
Stoïan éprouve une vive affliction,
il tire le couteau
et s'en traverse le coeur,
et à Borianka il disait :

meurs, mon amour, mourons ensemble,
pour que ma mère se pâme de joie.

44.

L'infanticide par jalousie.

Marika, ma belle-soeur,
aujourd'hui est le saint jour de dimanche,
je vais aller à l'église
pour y allumer un cierge,
toi aie soin de mon enfant,
balaye la cour,
lave la vaisselle,
la vaisselle et les cuillers. —
Sa belle-soeur part pour l'église,
Marika balayait la cour
et allait laver la vaisselle,
la vaisselle et les cuillers.
Elle lavait un couteau rempli de sang,
du conteau il jaillit une étincelle.
Quand Marika vit l'étincelle,
elle se signa des deux mains
et se mit à prier Dieu:
o Dieu, seigneur tout puissant
et saint jour du dimanche!
ma belle-soeur m'a engagée
à laver la vaisselle,
la vaisselle et les cuillers!
A peine Marika a-t-elle dit,
que les portes de buis s'ouvrirent avec bruit,

les anneaux d'argent résonnèrent, [1]
sa belle-soeur revient de l'église
et elle dit à Marika:
Marika, soeur de mon mari,
mon enfant a-t-il pleuré? —
— Ton enfant n'a pas pleuré,
je ne suis pas même allée dans la chambre. —
La femme entre dans la chambre,
l'enfant (est là) égorgé dans son berceau!
La mère pousse un cri et pleure:
ne te l'avais-je pas dit, Nicolas,
de renvoyer ta soeur d'ici,
ta soeur ne nous veut pas de bien,
elle a égorgé notre enfant. —
Nicolas dit à Marika:
Viens, allons chercher du bois. —
Et ils s'en allèrent chercher du bois,
Nicolas coupa du bois,
alluma deux feux,
dans l'un il jeta Marika,
dans l'autre il jeta sa femme:
où Marika brûlait,
une blanche église apparut, [2]
où sa belle-soeur brûlait,
un sang noir coulait.

[1] Les anneaux, non pas d'argent mais de fer, qui fixés aux portes, servent à y frapper pour se faire ouvrir.

[2] Ainsi est démontrée tardivement l'innocence de la victime de cette espèce de jugement de Salomon; la mère, dont „le sang noir coule", était la coupable.

45.

La toilette ou la belle-mère secourable.

Marko dit à Dafina :
Je veux, ma chère, te répudier,[1]
car tu n'es plus jolie
comme la première année,
la première et la seconde. —
Dafina dit à Marko :
mon amour, Marko, mon amour,
ne me répudie pas, je t'en conjure,
car il m'a toujours été odieux
de rencontrer par le chemin une veuve,
une veuve divorcée.
Mais prends, mon cher,
Todora, la belle Todora,
pour qu'elle m'aide dans le service de la maison,
il est rude pour moi ce service,
tous les jours cinq fournées à cuire,
du pain sans levain à faire cuire,
je ne puis, mon cher, suffire
à laver les vêtements ;
si je les lave, mon cher,
je n'arrive pas à les raccommoder ;
si je les raccommode, mon cher,
je n'arrive pas à me laver ;
si je me lave, mon cher,
je ne puis tresser mes cheveux. —

[1] Le divorce n'est ni difficile ni rare chez les Chrétiens orientaux, surtout dans le peuple.

Marko abandonna Dafina,
et s'en alla pour prendre Todora.
Dafina entra dans le jardin,
et commença à pleurer amèrement :
mon trésor, mes fleurettes,
qui donc vous a plantées,
et qui maintenant vous transplantera ? —
La belle-mère de Dafina lui dit :
jeune Dafina, ma bru,
ne t'amuse pas, ma bru, à pleurer,
lave-toi, que je te coiffe,
que j'arrange tes tresses
et dans les tresses des ducats,
ajoutes-y un lourd chignon, [1]
mets-toi des bracelets jusqu'au coude,
habille-toi, ma bru, avec élégance,
habille-toi et pare-toi
avec de la soie et du drap,
avec de l'argent et de l'or,
puis va à la cave,
tire du vin vermeil,
remplis-en une jaune bouteille
pour aller à la rencontre de la noce. —
Dafina écouta sa belle-mère,
elle se lava bien le visage,
(l'autre) lui arrangea ses tresses

[1] Chignon, ou plus exactement une énorme queue de crins, qui tombe de la tête jusque sur les chevilles, et s'épanouissant en plusieurs tresses ornées de rubans, de monnaies, forme en effet une coiffure aussi lourde que baroque, surtout quand avec cela un grand plumet se dresse sur la tête.

et dans les tresses des ducats ;
avec de la soie et du drap
elle se para élégamment......
elle sortit au devant de la noce.
Comme Marko avec sa femme s'avançait,
dès que Todora l'aperçut
elle dit aux parrains :
parrains et vous témoins :
et vous les neuf garçons d'honneur !
dispensez-moi des civilités
et des nombreux saluts ; [1]
je veux vous demander quelque chose :
est-ce là la femme de Marko ?
celle qui est si belle,
et que Marko répudie ?
et moi, comment donc peut-il me prendre ?
venez, remenez-moi à la maison. —

46.
La pêche.

Ils se sont rassemblés, se sont réunis
les kmètes et les tchorbadjis
au milieu du village sur la place,
pour répartir le lourd impôt,

[1] Les épousées doivent successivement, conduites par le dévèr, aller s'incliner profondément devant chacun des invités et lui baiser la main, et je me souviens de l'embarras que, arrivé depuis peu de Paris, j'éprouvai, en pareille occurrence, au mariage d'un homme qui a joué depuis un des premiers rôles politiques en Serbie ; une fiancée voulant baiser ma main, il me semblait que les rôles étaient intervertis.

le répartir et l'inscrire.[1]
Ils assignèrent à qui ils assignèrent,
ils inscrivirent à qui ils inscrivirent,
ils mirent la cote de Todor à trois cents (piastres)
et à cinquante encore en plus,
car Todor a du bien,
il peut donner, il a de quoi payer.
Todor fut pris d'une grande tristesse,
il enfonça son bonnet jusqu'aux sourcils,
versa deux ruisseaux de larmes
et baissa les yeux vers la terre.
D'en bas arrive son oncle,
Todor regardait son oncle,
son oncle va le sauver.
Son oncle ne le sauve pas,
mais il disait aux kmètes:
kmètes et tchorbadjis,
assignez la part de chacun,
celle de Todor à cinq cents piastres
et à cinquante encore en plus,
car Todor a du bien,
il peut donner, il a de quoi payer.
Todor retourna au logis
et à sa mère il disait:
maman, vieille belle-mère,
bien que tu ne sois que ma marâtre,

[1] Dans les villages de Turquie l'impôt foncier (vergui) dont le chiffre total a été fixé par l'administration, est réparti ensuite entre les habitants par les notables, les tchorbadjis, formant un conseil plus ou moins sérieux, et dont les opérations ne sont pas à l'abri de la critique.

je veux te demander quelque chose,
donne-moi un bon conseil :
ils se sont rassemblés, se sont réunis, etc.

 A Todor sa mère disait :
Todor, mon fils Todor,
je vais te donner un bon conseil,
prends un filet de lin
et cours au paisible Danube, [1]
fais capture d'un esturgeon
afin de préparer un bon dîner,
tu l'assaisonneras de poison
et tu inviteras ton oncle à manger. —
Todor écouta cet avis,
il prit un filet de lin,
s'en alla au paisible Danube
pour pêcher un esturgeon,
seulement il ramena un corps humain, [2]
et il retourna chez sa mère
et il lui disait :
maman, vieille marâtre,
je n'ai pas pêché un esturgeon,
mais seulement le corps d'un homme.
A Todor sa mère disait :
va-t-en, mon fils Todor,
dans la cour de ton oncle,
enfouis le corps humain
et dénonce ceci aux sergents :

[1] L'épithète, d'ailleurs méritée, de paisible ou lent, est celle que la poésie serbe et bulgare attribue au Danube.
[2] Litt. une tête de marchand. Voy. No. 22 note [3].

„hier soir un marchand est arrivé
dans la maison de mon oncle,
il est arrivé et ce matin n'a point paru ;
mon oncle a enterré le marchand
dans sa cour unie."
Et les sergents se levèrent,
les sergents et bouliouk-bachis,
et ils s'en allèrent chez l'oncle
et ils lui disaient :
ici un marchand est arrivé hier soir,
est arrivé hier soir et n'a pas reparu ; —
ils lui lièrent les mains derrière le dos,
le firent sortir de la maison,
le firent sortir, et le battaient :
„vite trouve le marchand".
L'oncle suppliait les sergents,
les suppliait et leur disait :
regardez, cherchez partout,
si vous trouvez le marchand,
envoyez-moi en exil,
prenez ma femme comme esclave
avec tout mon bien,
avec tous mes enfants mâles. —
Ils regardèrent, ils cherchèrent partout,
soulevèrent l'une après l'autre les pierres,
ils trouvèrent le corps du marchand ;
on envoya l'oncle en exil,
on prit comme esclave sa femme
avec tout son bien
et avec tous ses enfants mâles.

47.

Vengeance de l'amant dédaigné.

Todorka puise de l'eau,
Tzano charge son fusil
et il disait à Todorka :
dis-moi au moins, Todorka,
dis-moi au moins, mon ennemie,
pourquoi tu as dit, Todorka,
devant ta fidèle voisine :
„je ne veux pas prendre Tzano,
mais je veux prendre Stoïan?"
parle, ou je vais te tuer. —
Todorka le suppliait :
ami, n'écoute pas les gens,
les gens sont mes ennemis,
ils parlent en haine de moi. —
Todorka retournait à la maison,
Tzano marchait derrière elle,
Todorka à lui se justifie :
je l'ai dit, ami, je l'ai dit,
parce que je ne suis pas un parti pour toi,
tu portes une chemise de lin,
de lin et de soie,
moi je porte une chemise de tcherga,[1]
tu portes des culottes de drap,

[1] Etoffe de laine très grossière formant une sorte de tapis.

moi je porte une robe de poil de chèvre,
tu portes un bonnet de martre,
moi je porte un mouchoir. —
Tzano disait à Todorka:
porte, Todorka, ce que tu voudras,
toujours tu me paraîtras aimable,
je te ferai faire (ce qui te manque). —
Et après cela ils se séparèrent,
Tzano retourna chez lui
et Todorka rentra à la maison.
Elle se leva de bonne heure le lundi,
lava les chemises de chanvre,
et dans la cour elle les étendait,
Tzano marchait par la cour
et conduisait son cheval.
La voisine de Todorka,
celle-là disait à Tzano:
ami Tzano, ami,
est-ce ainsi que Todorka t'est fidèle?
hier soir elle s'est fiancée secrètement
à Stoïan, le cordonnier.
Tzano fut pris d'une violente colère,
il ôta son fusil de l'épaule
et ajusta Todorka;
à peine le coup était-il parti,
Todorka tomba sans vie.
Tzano s'élança sur son cheval
et s'enfuit au loin.

48.

Le commérage.

Des filles allèrent au marché,
y allèrent et s'en revinrent,
elles n'avaient pas autre chose à dire,
elles se mirent à accuser Stoïan
de faire l'amour avec une Turque,
une Turque une blanche dame.
Si encore c'eût été une dame turque!
mais ce n'était qu'une noire Tzigane. [1]

[1] Personne n'ignore le danger auquel s'expose un Franc qui aurait des relations avec une femme musulmane, et l'on a même vu, il y a peu d'années, à Constantinople et en plein jour un ambassadeur rossé par des eunuques pour un coup d'oeil jeté sur des femmes, et un autre arrêté par la police, parce qu'il se promenait avec une dame européenne qui s'était amusée à se vêtir à la turque. Bien que les Turcs épousent parfois des Chrétiennes, la réciproque serait un crime puni de mort. Les Tziganes ou Bohémiens occupent une position intermédiaire, ils sont si méprisés, qu'on a pour ce que font leurs femmes, quand elles se donnent pour musulmanes, une certaine indulgence, qui ne va pourtant pas jusqu'au mariage. On se souvient à Iannina de l'esclandre commis par un jeune Grec de bonne famille, qui se fit musulman afin d'épouser une Tzigane, une de ces tchinguistras ou baladines, que les Turcs font danser devant eux après dîner et auxquelles ils collent une pièce d'or sur le front en témoignage de leur satisfaction. L'histoire (le héros en est encore vivant, mais il s'est expatrié) a donné lieu à une chanson, encore en vogue parmi les Tziganes et qui commence ainsi:

Derrière elles marchait Ali,
Ali le jeune soubachi.
Dès qu'il eut entendu ce discours,
il l'alla rapporter au Cadi.
Stoïan s'en vint chez sa belle-soeur
et à sa belle-soeur il disait :
belle-soeur, veuille me recommander
à tes neuf belles-soeurs,
à la plus jeune de toutes. —
La belle-soeur disait à Stoïan :
mon bon, cher Stoïan,
j'ai parlé de toi avec éloge
et je le ferais encore volontiers,
mais j'ai entendu ce bruit
que tu fais l'amour à une Turque,
une Turque une blanche dame,
et qu'on veut te pendre
au milieu du village au milieu d'Ibritchovo,
à un arbre à un chêne. —
C'est vrai, belle-soeur, c'est vrai,
c'est vrai qu'on veut m'arrêter,
m'arrêter et me pendre.
Lorsqu'on me pendra, belle-soeur,
veuille peigner et délier mes cheveux,

Ἐγὼ εἶμαι τ'ἀρχοντόπουλο ἀνεψιός τοῦ Ν—άκη,
Καὶ τώρα μ'ἐκατήντησες εἰς γυφτικὸ γιατάκι.
 Φατμέ, τί μῶκαμες
 πάλαι ντέρτι μῶβαλες;
Ἐγὼ εἶμαι τ'ἀρχοντόπουλο μὲ ταῖς πολλαῖς χιλιάδες,
Καὶ τώρα μ'ἐκατήντησες μήτε μὲ δυὸ παράδες!
 Φατμέ, κ. τ. λ.

me mettre le bonnet sur la tête
et me tirer la chemise,
afin que mes cheveux flottent au vent,
que mon bonnet rouge s'aperçoive de loin
et qu'on voie bien ma blanche chemise.
A peine Stoïan finissait ce discours
que les seïmens l'arrêtèrent,
neuf jours on le tortura
dans l'espérance qu'il renierait sa foi,
qu'il prendrait la blanche Turque.
Stoïan ne se laissa pas séduire,
et on pendit Stoïan
au milieu du village, d'Ibritchovo.
Et sa belle-soeur sortit de bon matin,
elle lui peigna les cheveux
et lui mit le bonnet sur la tête.
Les gens qui allaient au marché
et qui voyaient Stoïan,
tous le plaignaient:
Le pauvre Stoïan, l'infortuné,
le voilà qui a péri contre la justice,
par suite d'une imprudence
à l'égard de sa chère maîtresse.

49.

Le baiser fatal.

Momtchil le pallicare s'est fiancé,
trois ans il est demeuré fiancé,

nulle part (les promis) ne se sont vus,
nulle part ils ne se sont rencontrés.
Le temps des noces est arrivé,
on est parti pour chercher l'épousée,
puis on a pris l'épousée,
on alla ce qu'on alla
par la vieille forêt verte,
dans le bois on vit un cerf,
un cerf fauve, un fauve cerf.
Toute la noce se dispersa
pour donner la chasse au cerf fauve,
seul le pallicare était resté,
le pallicare avec l'épousée voilée.
Le jeune homme impatient voulut (la) voir,
et de dessus son cheval il étendit la main
pour donner un baiser à sa promise,
son couteau doré se dégaîna,
et perça la fiancée. [1]
La jeune femme dit à Momtchil:
vite, jeune Momtchil,
fouille à droite dans ton sein,
tire un mouchoir de lin
et étanche mon sang. —

[1] „Infâme fille bulgare; ne pouvais-tu attendre que nous fussions arrivés à ma blanche maison et que la loi chrétienne fût accomplie!" dit Marko Kraliévitch, dans une occasion analogue, à sa fiancée qui s'est réfugiée auprès de lui pour échapper au déshonneur. Poésies serbes, p. 90. — Ici, s'il y a punition céleste, il semble qu'elle n'atteint pas le vrai coupable, qui est le fiancé.

Puis à Dieu elle fit cette prière :
laisse-moi vivre, o Dieu,
jusqu'à la maison de Momtchil,
car on me l'a beaucoup vantée,
sa blanche maison est de pierre,
les chambres sont en bois de buis,
les portes en sont de fer,
et les clés d'argent.
Dieu fut touché de compassion,
il laissa vivre la fiancée
jusqu'à la maison de Momtchil.
A peine y étaient-ils parvenus,
que la mère de Momtchil sortit
pour recevoir la noce,
et elle disait à Momtchil :
mon fils Momtchil, pallicare,
est-ce là ta promise,
celle qu'on vantait tellement
comme étant blanche et rose,
au lieu que celle-ci est jaune et verte ? —
Alors l'épousée se mit à dire :
parrains, et vous gens de noce,
faites-moi grâce des civilités
et des nombreuses salutations ; [1]
elle ôta de la blessure le mouchoir de lin
et elle rendit l'âme.

[1] Voy. No. 45.

50.

La Chrétienne et le Turc.

Néda a bu de l'eau tirée la veille
de l'eau de la veille, de l'eau de puits, [1]
et elle a avalé un serpent bigarré
un serpent bigarré et venimeux,
venimeux, à deux têtes.
Dans son coeur il passa l'hiver,
dans son gosier il passa l'été,
sous sa peau il fait son nid.
Néda s'est couchée, elle gît malade,
gît malade, elle est dans une cruelle agonie.
Commence à dire de Néda
de Néda le premier frère:
hé! Néda, ma soeur Néda,
quelle est ta maladie?
tu ne meurs ni ne guéris;
si c'était un arbre, il se serait desséché,
si c'était une pierre, elle aurait éclaté. — [2]
Commence à dire de Néda
de Néda le second frère:
hé! Néda, ma soeur Néda,
quelle maladie est la tienne?
tu ne meurs ni ne peux guérir;
si c'était un arbre, il se serait desséché,

[1] Les puits passent pour être habités par des lamies et des serpents.

[2] Dans l'original le verbe est à la 2ᵉ personne.

si c'était une pierre, elle aurait éclaté. —
Se met à dire de Néda
de Néda la vieille mère:
hé! Néda, ma fille Néda,
quelle maladie est la tienne?
tu ne meurs ni ne peux guérir,
tu es grosse d'un enfant mâle. —
La blanche Néda gît malade,
gît malade, prie Dieu
dans l'espérance que Dieu ne l'oubliera pas.
A son chevet (se tient) un jeune Turc,
le Turc disait à Néda:
hé! Néda, blanche Néda,
voici, Néda, un verre de vin,
un verre de vin, deux d'eau-de-vie,
peut-être que ton mal se guérira. —
La blanche Néda répond:
merci à toi, jeune Turc,
je ne veux pas de verre de vin,
d'un verre de vin, de deux d'eau-de-vie,
je voudrais un jaune coing,
un jaune coing de Nicopol,[1]
du raisin noir....
Il faut une semaine pour aller (à Nicopol),
le jeune Turc en un jour y va,
en un jour y va et est de retour.
Juste comme le Turc (arrivait) au bout du village,
la blanche Néda (était) au milieu du village.

[1] Ou Nicopolis, ville de la Bulgarie, non loin du Danube.

Le jeune Turc s'arrêta,
il s'arrêta, se mit à écouter,
les frères de Néda pleurent,
on sent l'odeur de l'encens,
le jeune Turc comprit
que la blanche Néda était morte
et il alla vers le milieu du village.
Le jeune Turc commence à dire:
holà! vous autres, frères de Néda,
deux cents (piastres) pour vous, déposez-la,
trois cents (piastres) pour vous, découvrez-la,
que je voie si elle est blanche,
blanche ainsi qu'elle était. —
On la déposa, on la découvrit,
il ne donna ni deux cents (piastres) ni trois cents,
mais il tira un couteau affilé
et l'enfonça dans son pauvre coeur.
On enterra la blanche Néda,
la blanche Néda au milieu du village,
le jeune Turc au bout du village.

51.

Le père médecin de l'honneur de sa fille.

La mère de Petrana la tressait
dans la chambre auprès des fenêtres,
à soixante-dix petites tresses;
son père était assis sur une chaise,
il prononçait de violentes imprécations contre Petrana:
fasse le Seigneur, Petrana,

que tu demeures couchée neuf ans,
que tu mouilles de sueur neuf lits,
que tu changes neuf fois d'oreiller,
que ton corps tombe en pourriture,
que tes chairs tombent en lambeaux
comme les feuilles dans la forêt,
que ta chevelure disparaisse
comme la rosée dans les prairies !
Hier soir je m'en fus
par le village au café,
je rencontrai trois kavas,
ils s'entretenaient de toi, Petrana,
et ils me dirent :
Par Dieu, Ivan le tchorbadji,[1]
amène-nous une belle fille,
ta fille est devenue grande. —
Je répondis aux kavas :
ma fille n'est encore qu'une petite fillette,
quand elle sera devenue grande,
alors je veux la marier
à quelque homme riche, à un Bulgare,
qui soit marchand comme moi,
pour que Petranka demeure à la boutique. —
Ta fille, Ivan, n'est pas si petite,
et elle fait l'amour avec les Turcs, les Bulgares ;
si tu ne la donnes de bon gré
nous la prendrons de force,
pour qu'elle devienne une blanche dame turque. —
Votre religion est mauvaise,

[1] Voy. No. 46, note (¹).

vous ne connaissez ni jour ouvrable ni fête,
vous ne connaissez ni saint dimanche,
ni Pâques ni la Saint Georges.

 Il s'écoula des nuits, trois nuits,
Ivan vint à s'éveiller,
Petrana n'était pas à ses côtés.
Il entra dans une violente colère,
saisit un couteau affilé
et se mit à suivre le grand chemin,
il rejoignit les kavas,
Petranka était à cheval avec eux,
Dès qu'Ivan les atteignit,
il tira son couteau affilé
et en frappa Petranka,..
un sang noir l'inonda,
mais les kavas ne la lâchent point.
Ivan devint encore plus furieux,
et il lui coupa la tête,
il la rapporta à la mère,
afin que la mère de Petrana vît
comme elle l'avait bien élevée
pour les kavas impériaux turcs.

52.

Le harem de l'Ayan.

Stoïan, mon fils Stoïan,
ne te l'avais-je pas dit:
ne va pas, mon fils, à Dimota,
à Dimota la grande ville,

ne porte pas des habits précieux,
ne monte pas un cheval de bonne mine,
ne passe pas en bas,
en bas ni en haut
près de la maison de l'ayan, [1]
car les femmes te lancent
de jaunes coings et des oranges.
Tu ne m'as pas écoutée, mon fils.
Quand elles te lancent des coings,
tu leur réponds par des ducats,
si ce sont de jaunes oranges,
tu leur renvoies des perles menues ;
qui te délivrera, mon fils,
de la sombre prison ? —
Stoïan disait à sa mère :
tais-toi, mère, ne pleure pas,
retourne, va-t-en au village
donner avis à mon oncle. —
Elle s'en alla et le lui dit.

Son oncle vient à Dimota,
mais on ne relâche pas Stoïan.
Et lui partit s'en retourna,
il rassembla de vaillants garçons ;
le soir quand il fit nuit sombre,
il emmena ses garçons,
au milieu de la nuit il arriva à Dimota
et mit le konak au pillage,
enfonça les portes de la prison

[1] Espèce de fonctionnaire turc qui n'existe plus aujourd'hui.

et en fit sortir Stoïan,
il s'empara de l'ayan dans le harem
et lui trancha la tête sur le seuil,
puis il courut chez le Cadi,
le tira hors du harem,
le conduisit au bout de Dimota ;
par morceaux ils le taillaient
le taillaient et lui demandaient :
extorqueras-tu encore de l'argent
pour rendre ensuite les sentences? —
Après cela Stoïan s'enfuit,
bien loin par delà la mer
avec sa mère et avec son oncle.

53.

Le harem du Cadi.

La mère de Stoïan lui disait :
Stoïan, mon fils Stoïan,
ne passe pas, mon fils, ne passe pas
près du harem du Cadi.
Stoïan n'écouta pas sa mère,
mais il enfourcha son cheval
et passa devant le harem.
Les femmes le regardaient d'en haut,
elles lui jetaient des pommes dorées
et elles en frappaient Stoïan.
Stoïan se baisse de dessus son cheval,
il ramassait les pommes dorées,
les mettait dans son mouchoir brodé

et regardait vers les fenêtres.
Dès que le Cadi l'eut appris,
il envoya des sergents
pour mettre Stoïan aux fers,
le mettre aux fers et le lui amener.
Et les sergents s'en vinrent,
et ils arrêtèrent Stoïan
et ils lui disaient:
Stoïan, fou, insensé!
et ils enchaînèrent Stoïan
et ils le conduisaient au konak.
Comme ils passaient près du harem,
les femmes regardaient d'en haut,
elles se poussaient l'une l'autre du coude
et regardaient Stoïan,
elles le regardaient et même lui faisaient des œil-
 lades.

54.

Adieux à la montagne de Rila.

Un pallicare dit à la forêt:
Dieu te garde, nous prenons congé de toi,
o forêt, montagne de Rila! [1]
pardonne-nous, o forêt,
pour avoir bu tes eaux,
pour avoir foulé tes herbes. —
La forêt répond au pallicare:
Dieu te conduise, pallicare,

[1] Voy. No. 22, note (²).

je vous pardonne tout,
l'herbe et aussi l'eau,
l'eau, il en coule toujours de la nouvelle,
l'herbe, il en repoussera d'autre.
Une seule chose que je ne vous pardonne pas,
c'est d'avoir brisé mes sapins
et en avoir fait des rouets,
que vous allez par les veillées,
distribuant aux filles.

55.

Le cheval ou l'épouse?

Le feu avait pris, ma mère,
à la tcharchi sinueuse de Slivno
et dans la tcharchi à douze boutiques
et parmi les boutiques à la maison de Todor.
La maison brûle, Todor la regarde,
Todor la regarde, il est consterné et hésite
s'il entrera dans le feu, qui il en retirera,
sera-ce sa jeune épouse avec ses petits enfants,
ou le cheval noir avec la selle d'or?
Et sa mère lui dit à voix basse:
tire du feu ton cheval noir,
parcequ'un tel cheval se trouve rarement;
si ta femme brûle avec les enfants,
tu en prendras une plus belle, tu en engendreras de
\hspace*{\fill} meilleurs,
on ne trouve pas (aisément) un cheval à son gré.
Todor fit sortir le jeune cheval,

la flamme entoura son épouse,
son épouse avec les petits enfants.
Les enfants gémissent, la mère les calme,
de ses larmes brûlantes elle apaise leurs blessures;
avec un coeur heroïque à la fin elle dit:
brûlez, mes enfants, brûlez, mes coeurs,
vous deviendrez de la cendre blanche,
moi votre mère une braise rouge,
afin que votre aïeule me regarde,
pour qu'elle me regarde et se réjouisse.

56.

L'incendiaire.

O Gana, Gana, jeune Dragana,
confesse, Gana, tes péchés mortels. —
Mon bon évêque, que te dirai-je?
j'ai mis le feu à neuf écuries,
neuf écuries pleines de mulets,
les écuries brûlent, les mulets braient,
le bruit s'élève jusqu'au ciel bleu,
j'ai mis le feu à neuf bergeries,
neuf bergeries avec les jeunes bergers,
les bergeries brûlent, les agneaux sont consumés,
les brebis bêlent,
j'ai mis le feu à neuf églises,
les églises brûlent les prêtres chantent,
le bruit s'élève jusqu'au ciel bleu,
prescris-moi une pénitence, saint évêque. —

Comme tu as brûlé les autres, jeune Dragana,
ainsi que tu brûles toi-même. —
La jeune Draganka s'enfuit dans la solitude,
elle fondait en larmes, elle ramassa du bois,
ramassa du bois, en fit elle-même un bûcher,
et elle alluma un feu violent impétueux,
se signa et s'élança
dans le feu pour y être brûlée et accomplir la pénitence,
elle y périt mais elle ne fut pas consumée. [1]

57.
Malédiction et suicide.

La mère d'Yanka l'avait promise le soir,
et le matin elle se répandait en imprécations:
que le Seigneur permette, o Yanka,
que tu te maries, que tu t'établisses,
que tu amasses du bien, comme un tambour de la poussière, [2]
que tu deviennes mère quand les saules auront des fleurs,
que tu conçoives, que tu aies une vie agréable,
quand le poisson chantera, quand le Danube parlera.
Yanka s'affligea, se désola,
s'abandonna au chagrin au désespoir,
et Yanka entra dans le petit jardin

[1] C'est en beaucoup de lieux, il me semble, une croyance que le corps des criminels, possédé par un démon, ne peut se décomposer. Voy. No. 44, note [2].

[2] La poussière ne peut rester sur un tambour qui est battu.

et elle se cueillit une couronne de zdravitz, [1]
et elle prit deux cruches bigarrées
et elle s'en alla au Danube à la rivière
et elle se cacha dans un lieu où elle n'était pas vue.
Trois jours elle y demeura, trois nuits elle écouta
si le Danube parlerait si le poisson chanterait ;
ni le Danube ne parle ni le poisson ne chante.
D'en bas vient Iltcho le matelot
et il pousse sa barque rapide.
Yanka demande à Iltcho :
holà ! Iltcho le batelier,
vous autres quand vous allez jour et nuit
sur la Mer noire, sur le blanc Danube,
avez-vous entendu, Iltcho, le Danube chanter,
le poisson parler ?
Iltcho se mit à rire et il dit à Yanka :
où a-t-on jamais entendu le Danube parler,
le poisson chanter ?
mais viens, Yanka, marions-nous tous deux. —
Yanka verse des larmes, elle ne répond pas,
Iltcho s'éloigna, Yanka sauta dans le Danube,
Yanka fut submergée, sa couronne surnagea.
Yanka lui parle : va saluer, o couronne,
va saluer ma mère de ma part (dis-lui),
o couronne, qu'elle ne vienne pas puiser de l'eau au Danube,
elle puiserait, o couronne, les larmes d'Yanka,
va saluer de ma part mes neuf frères,

[1] Espèce de fleur à moi inconnue.

qu'ils ne fauchent pas l'herbe dans les prairies près du
Danube,
car ils faucheraient les cheveux d'Yanka,
va saluer de ma part, o couronne, mon père bien-aimé,
qu'il ne laboure point les champs au bord du Danube,
sa charrue mettrait à jour les ossements d'Yanka.

58.
Le défi du rossignol.

Marika est entrée dans le jardin
sous le rouge grenadier,
vers le pommier de la saint Pierre,
jusqu'au rouge rosier.
Marika s'assit à son métier
pour broder un blanc mouchoir.
Sur le rosier (est) un rossignol,
le rossignol dit à Marika:
chante, Marika, chantons,
si tu chantes, Marika, mieux que moi,
tu me couperas les ailes,
les ailes jusqu'à l'épaule,
les pieds jusqu'au genou.
Si je chante, Marika, mieux que toi,
je te couperai les cheveux,
les cheveux jusqu'à la naissance des tresses.[1]
Ils chantèrent deux jours et trois jours,

[1] L'interprétation qu'on m'a donnée du mot de l'original „cheville du pied", doit être erronée; j'y vois un synonyme local de koçatnik, expliqué à la page 261, note.

Marika vainquit le rossignol.
Le rossignol priait Marika :
Marika, belle jeune fille,
ne me coupe pas les pieds,
les pieds jusqu'au genou,
mais laisse-moi mes ailes,
car j'ai des petits rossignols,
des rossignols à élever,
de l'un d'eux je te ferai don. —
Marika dit au rossignol :
rossignol, doux chanteur,
je te fais grâce de tes ailes,
de tes ailes et même de tes pieds,
va, rossignol, prends soin de tes petits,
fais-moi don de l'un d'eux,
pour que le soir il m'endorme,
d'un autre, pour qu'il me réveille.

59.
Les trois rossignols.

Je passai une montagne, j'en passai une seconde,
dans la troisième (étaient) trois rossignols,
à leur chant la montagne tremble !
Je suis surpris et demeure incertain
comment prendre les trois rossignols,
et je mis la main dans mon sein
et en tirai un mince filet,
du filet j'enveloppai toutes les trois montagnes
et capturai tous les trois rossignols,
je les mis dans une cage

que je suspends devant la fenêtre,
le premier chante et m'endort,
le second chante et me réveille,
le troisième battit de l'aile et me dit:
lève-toi, lève-toi, jeune homme,
quelle beauté passe par le chemin !
avec sa bouche, elle prend les oiseaux,
avec sa langue elle fait descendre les étoiles.

60.

Un amant fait le portrait de sa maîtresse.

Fillette, ma mie, mon aga, [1]
tu es, ma mie, un peu sotte,
ne regarde ni en bas ni en haut,
mais regarde ton amant dans les yeux,
je veux faire ton portrait,
sur de blanc papier turc,
avec de l'encre d'Andrinople,
je l'enverrai à maman
afin qu'elle voie, elle et papa,
de quelle beauté je me suis épris
dans ce pays étranger.
Elle n'a pas sa pareille au monde,
par sa taille c'est un mince peuplier,
son visage (pour la blancheur) est du fromage frais,
ses yeux sont de noires cerises,

[1] Aga, chez les Turcs le frère puîné donne ce nom à son aîné; le mot bulgare rendu par ma mie, signifie soeur dans le même sens.

ses sourcils de minces cordonnets,
sa bouche est une coupe d'argent,
sa langue débite du miel.

61.

Les parents et l'amant.

Dafinka s'était levée de bonne heure
pour blanchir du linge au Danube,
elle lava les toiles de lin,
les battit avec un battoir d'or,
le Danube commença à rouler des eaux troubles,
il emporta les toiles de lin,
il entraîna la svelte Dafina.
Sa mère marchait sur le bord
et disait à Dafina :
nage, nage, Dafinka,
afin de gagner le bord
et que je puisse te retirer. —
Je ne le puis, maman, je ne le puis,
car mes cheveux se sont pris
dans des racines de saule,
va, et appelle papa. —
Son père n'osa pas.
Dès que Nicolas l'entendit,
tout habillé il sauta dans le Danube,
Dafinka fut retirée vivante
par son cher promis.

62.

Les pommes et le baiser.

La nuit dernière me surprit, ma mère [1], près de la pauvre Choumla,
là je rencontrai une jeune fille de Choumla,
à la main elle porte un petit panier d'or,
dans le panier il y a trois pommes,
trois pommes, de celles qui mûrissent tôt.
Je lui demandai, mère, une pomme,
elle ne me donna pas même un traître regard,
j'étendis le bras, je lui donnai un baiser,
elle me les donna toutes, avec le panier.

63.

La femme attelée à la charrue.

Où as-tu été, Déna Denka,
Déna Denka, depuis le matin?
ton petit garçon dans le berceau
dans le berceau n'a fait que pleurer,
ta blanche toile s'est brûlée sur la haie. —
Que Dieu fasse périr, chère belle-soeur,
chère belle-soeur, ma mère,
pour ne m'avoir pas donnée à qui je voulais,
mais pour m'avoir donnée à un jeune garçon,
un jeune garçon sans raison.

[1] Ce refrain, ma mère, est répété au milieu de chaque vers.

Le matin, quand il s'en va aux champs,
il ne prend pas du pain dans son sac,
mais il me force à lui cuire,
à lui préparer un dîner chaud,
à le lui porter jusqu'au champ.
Quand je lui porte le dîner chaud
il dételè un de ses boeufs
et m'attèle pour que je laboure,
que je laboure jusqu'à l'ikindi,[1]
pour aiguillon il a une branche de ronce,
et il me renvoie après l'ikindi
pour que je lui prépare un bon souper.

64.

L'amant désespéré.

Deux jeunes gens s'aimaient
depuis leur enfance, et ils avaient grandi :
le temps est venu qu'ils se marient.
La fille, sa mère ne la donne pas,
le garçon, son père veut le marier (à une autre).
Le garçon dit à la jeune fille :
dis-moi, fillette, petite fillette,
te plaît-il que je prenne
que je prenne une autre épouse ?
Viens, allons dans la forêt solitaire,
dans la forêt solitaire de Tilileï,
où pas un oiseau ne vole,

[1] La deuxième heure avant le coucher du soleil.

ne vole ni ne gazouille.
Moi je deviendrai un vert érable,
toi près de moi un mince sapin,
et les bûcherons viendront,
les bûcherons avec des haches arrondies,
ils abattront le vert érable,
près de l'érable le mince sapin,
ils en tailleront de blanches planches,
ils feront de nous des lits,
ils nous placeront l'un auprès de l'autre
et ainsi, ma mie, nous serons ensemble. [1]

65.
Le souhait fatal.

La mère de Koïtcho lui disait:
Koïtcho, trésor de ta mère,
Koïtcho, jeune maître d'école,
ne passe pas, Koïtcho, par le village,
par les quartiers d'en bas, d'en haut,
ne fais pas l'amour, Koïtcho, à Pavounka,
Pavounka n'est pas pour nous,
car c'est la fille de pauvres gens,
de plus, Koïtcho, elle est orpheline,
et elle n'a point de trousseau. —
Koïtcho disait à sa mère:
je veux prendre Pavounka;
ne dussé-je être que deux jours avec elle,

[1] Cf., p. 334, **Plantes**, etc.

pourtant je veux prendre Pavounka,
Pavounka, la sémillante Grecque.
 Le lundi [1] on but l'eau-de-vie,
le mardi on fit les accordailles,
le mercredi on tailla les habits,
le jeudi ils furent cousus,
le vendredi on fit
le samedi on recueillit les cadeaux,
le dimanche on alla chercher l'épousée [2]
le lundi on dansa l'okrop, [3]
le mardi on ôta le voile (de l'épousée).
Le mercredi Koïtcho tomba malade,
Pavounka allait par la maison
et se lamentait d'une voix touchante et plaintive,
et elle disait à Koïtcho :
qu'avais-je besoin de me marier,
quand c'est pour si peu de temps
que mon Koïtcho a été avec moi ? —
A peine Pavounka a-t-elle dit ces mots,
que Koïtcho rend l'âme.
Pavounka poussa un grand cri,
poussa un cri et fondit en larmes,
et la mère de Koïtcho s'écria aussi et pleura :
o Koïtcho, trésor de ta mère,
ne te l'avais-je pas dit,
ne prends point, Koïtcho, Pavounka,

[1] Les noces bulgares, comme celle des Albanais, sont interminables, et chaque jour est affecté à un acte particulier.
[2] Litt. On leva la noce.
[3] Espèce de danse en usage ce jour-là.

car Pavounka est pauvre,
elle n'est pas, Koïtcho, pour toi.

66.

L'épouse et l'argent.

Depuis, svelte Iana, que nous nous sommes aimés,
depuis lors nous ne faisons pas de bon profit,
depuis lors les noirs chevaux ne vivent pas,
depuis lors le pigeon gris ne roucoule plus,
depuis lors le mélodieux rossignol ne chante pas ;
est-ce que tu as, svelte Iana, mauvaise chance,
ou est-ce qu'on t'a, svelte Iana, jeté un sort ? —
Si j'ai, o mon époux, mauvaise chance,
si l'on m'a, o mon époux, jeté un sort,
va prendre une voiture dorée,
fais-moi conduire par la tcharchi de Nicopolis,
et puis prends deux crieurs publics,
et qu'ils crient par les ruelles :
On vend la svelte Iana la belle,
on la vend pour douze bourses.
Prends l'argent, prends-le,
et puis mets-le dans ta poitrine,
afin de voir et de t'assurer
si l'argent, mamour, ira à ta rencontre,
ou si l'argent, mamour, te parlera,
ou si l'argent, mamour, t'embrassera.

67.

La jeunesse et l'argent.

Une pluie fine tombe pareille à des perles,
mon promis selle son cheval
pour aller faire de l'argent en Valachie, [1]
je lui dis et je le supplie :
reste un peu, ami, cette année
cette année et cet hiver,
l'argent, ami, cela se gagne en tout temps,
la jeunesse n'est, ami, qu'une fois au monde,
la jeunesse est, ami, pareille à la rosée,
à l'aube elle est, au jour elle n'est plus.

[1] C'est là une scène qui se renouvelle bien souvent aussi en Épire et dans l'Albanie, dont les habitants ont coutume d'aller s'établir dans d'autres provinces, après s'être fiancés ou mariés, le plus ordinairement au sortir de l'adolescence, en laissant au pays leurs femmes, qui les attendent aussi longtemps que Pénélope. Dernièrement on enterrait à Iannina une femme, dont l'archevêque vantait, dans un discours funèbre, la vertu et la fidélité à un époux, qui était resté lui aussi trente ans en Valachie. — Il n'est pas, au reste, besoin que les époux habitent fort loin l'un de l'autre pour qu'ils vivent séparés ; mon boulanger, un très jeune homme, est allé, il y a trois ans, pendant la semaine de Pâques, se marier dans un village à huit ou dix lieues d'Iannina, et c'est la même semaine que, chaque année, il consacre à son ménage, fermant boutique durant ce temps-là. Cet usage antisocial a donné lieu à toute une classe de chants, dit τῆς ξενητείας, voy. Passow.

68.

Le sorbet ou le baiser?

Une jeune fillette s'est endormie
dans un jardin sous un rosier
elle a étendu ses pieds dans le basilic,
mis ses mains dans les pivoines,
près de sa tête est un tabouret de nacre,
sur le tabouret une caraffe de verre,
dans la caraffe un sorbet sucré,
dans le sorbet des clous de girofle.
Vient à passer un jeune garçon,
et il ne sait que faire et hésite
s'il doit boire le sorbet
ou donner un baiser à la fillette,
du sorbet sucré il y en a chez lui,
de jeune fillette chez lui il n'y en a pas. [1]

69.

Il n'y a pas que Nicolas au monde.

Belle-soeur, Nedka ma belle-soeur,
maman a réuni une corvée, [2]

[1] Il y a des chansons serbes sur un thème analogue.

[2] Une corvée volontaire, où prennent part, à charge de réciprocité, les parents et amis, afin d'accomplir rapidement quelque travail agricole qui demande un grand nombre de bras; une large distribution d'eau-de-vie égaie habituellement le travail. Cet usage chez les Grecs s'appelle παρακαλία, et on

elle t'en a envoyé avis,
deux fois elle-même elle est venue (te prier),
afin que tu viennes, Marika,
afin que tu amènes tes parents,
tes parents, Néda, à la corvée. —
Néda disait à sa belle-soeur :
belle-soeur, ma chère belle-soeur,
j'ai honte devant toi,
j'ai honte, mais je vais te dire,
ce m'est beaucoup de chagrin et de tristesse
parceque Nicolas s'est fiancé,
Nicolas, mon premier amour,
Avec Stanka, du bas quartier.
Ce n'est pas qu'elle soit belle,
ni fort laborieuse,
mais elle est d'humeur facile,
d'humeur facile et vive,
vive et de bon coeur,
elle sait parler et accueillir un homme,
l'accueillir et l'engager,
elle l'engage et le fait manger,
le fait manger et le reconduit.
Nicolas, belle-soeur, m'est cher,
cinq ans nous nous sommes aimés,
Nicolas, belle-soeur, m'est cher,

en retrouve la trace jusque chez nous, dans l'Alouette et ses petits, de Lafontaine :

>Ces blés sont mûrs; dit-il, allez chez nos amis
>Les prier que chacun, apportant sa faucille,
>Nous vienne aider demain dès la pointe du jour.

comment puis-je aller à la corvée ?
les filles se moqueront de moi (en disant) :
ils se sont aimés, ils ne se sont pas épousés. —
Belle-soeur, ma chère belle-soeur,
de cela n'aie aucun souci,
ni souci ni chagrin,
lave-toi, que je te coiffe,
et ajuste-toi avec élégance,
pare-toi, mets tes plus beaux atours,
noue sous ton menton un mouchoir blanc,
mets sur ta tête des bouquets variés,
variés, belle-soeur, et mélangés,
prends-moi un rouet peint
et prends un nouveau fuseau,
entoure-le de chanvre blanc
et viens, que je te conduise :
quand nous arriverons à la corvée,
passe, belle-soeur, devant les filles,
comme un bélier devant le troupeau,
assieds-toi, belle-soeur, au milieu des filles,
comme la lune au milieu des étoiles,
crie, belle-soeur, chante
à pleine voix à tue-tête,
parle et bavarde à coeur joie, [1]
bien que vous vous soyez aimés,
il n'y a pas que Nicolas au monde.

[1] Litt.: d'un gosier deux voix, — avec une langue deux paroles.

70.

La plaisanterie.

Je me suis repenti, Stanka,
de t'avoir aimée,
car tu es une fille pauvre,
ton père fabrique des fuseaux
et ta mère les vend
par le village pour de la farine. —
Stanka dit à Pentcho:
Pentcho le richard,
tu as bien fait de me dire cela;
puisque tu t'es repenti,
va, choisis à loisir
et prends-en une plus riche. —
Pentcho s'en retourna chez lui.
Des entremetteuses vinrent pour Stanka,
et elle fut promise.
On invita la mère de Pentcho aux accordailles,
son père, sa mère s'y rendirent
apportant une mesure de farine
et un chaudron plein de vin.
Pentcho fut pris d'un vif chagrin,
il alla à la petite visite.[1]

[1] Il y a au texte demande (prochka), c'est ainsi qu'on désigne la première visite que, le mardi après le mariage, une nouvelle mariée fait à ses parents, et le mot indique que cette visite a au fond pour but de demander pardon des fautes jadis commises. Le dimanche suivant a lieu, d'une manière plus solennelle, la grande demande ou visite (velika prochka).

et il disait à Stanka :
Stanka, je t'aime de tout coeur,
je n'ai fait Stanka, que plaisanter,
peut-être que tu l'as pris au sérieux.
Mais Stanka lui répondit :
avec une fille plaisanterie n'est pas de raison. —
Pentcho fut pris d'un vif chagrin,
il n'y avait personne pour le consoler,
il s'en retourna
et entra dans le jardin,
sous le pommier d'été,
il ôta sa ceinture rouge,
l'attacha au pommier,
et là Pentcho se pendit.
Personne n'avait vu Pentcho,
Stanka pourtant l'avait vu,
et vitement elle accourut,
avec un couteau coupa la ceinture,
et elle dit à Pentcho :
que veux-tu faire, Pentcho ? —
Quand sa mère apprit cela,
sa mère et aussi son père,
ils retournèrent aux accordailles
et la fiancèrent à Pentcho.

71.

Le pardon.

Ivantcho disait à Penka :
Penka, fille de Lazare,

te souviens-tu, Penka, sais-tu,
quand nous nous aimions tout deux
les griottes, les cerises mûrissaient,
et nous, nous cueillions les cerises,
nous posâmes les pieds sur une même branche,
nous mettions (les fruits) dans un même panier,
nous convînmes de nous épouser,
l'un à l'autre nous fîmes cette imprécation:
celui des deux qui fera un autre mariage,
neuf ans qu'il demeure couché,
neuf lits qu'il mouille de sueur,
lits et couvertures,
avec une échelle qu'il entre dans un pot [1]
et là qu'il se trouve au large.
Est-ce sur l'eau que nous avons prononcé ces paroles?
est-ce l'eau rapide qui s'est écoulée
et a emporté nos serments;
ou bien le vent impétueux a-t-il soufflé
et emporté nos serments? —
Penka disait à Ivantcho:
quand fleuriront griottes et cerises,
alors que nos serments se rassemblent. —
Ivantcho disait à Penka:
qu'il plaise au Seigneur, ma chère,
que neuf ans tu demeures couchée,
puisque tu ne tiens pas ta parole. —
Ivantcho se mit à pleurer amèrement,

[1] C. à d. si exténué par la maladie, si ratatiné qu'il puisse tenir dans un pot. Les Grecs ont une imprécation analogue: νὰ γένῃς σὰν τὸ δάκτυλό μου, puisses-tu devenir comme mon doigt!

tandis que Penka éclata de rire
et disait à Ivantcho :
va-t-en d'ici, Ivantcho.

Quand Ivantcho se fut éloigné,
Penka fut prise d'un mal de tête,
et elle tomba malade,
elle demeura couchée un peu pas beaucoup,
elle demeura couchée trois ans entiers,
et alors elle dit ces paroles :
va, mon cher, va trouver [1]
Ivantcho pour l'amener ici,
afin que je lui baise la main,
peut-être pourrai-je mourir,
car déjà la vie m'est à charge.
Va, Nicolas, appelle-le,
et amène-moi Ivantcho. —
Penka disait à Ivantcho :
donne-moi la main, o mon cher, pardonne-moi,
assez long-temps j'ai été malade. —
Il lui tendit la main,
Penka lui baisa la main,
et à l'instant elle fut guérie. [2]

72.
Le rendez-vous.

Cher Yanaki, toi mon premier amour,
si tu dois venir, viens maintenant,

[1] Ce cher, libé, appelé plus bas Nicolas, ne peut être qu'un mari, bien qu'on ne voie pas à quel moment le mariage a pu être contracté.

[2] Voy. p. 338, Malédiction.

car maman est absente, et Papa n'est point là,
ni trop tôt ni trop tard,
quand une heure sonnera,
une heure et la demie,
mais je t'en prie, viens
avec un bonnet blanc en cotonnade,
avec un gilet blanc à fleurs,
avec une blanche chemise rayée.
Quand tu viendras, garde-toi de frapper,
de frapper ni d'appeler,
mais touche légèrement la fenêtre,
la fenêtre vitrée
de ta bague à pierre couleur de sang,
à pierre couleur de sang, à pierre couleur de neige,
parceque ma belle-soeur est en haut dans la chambre.

73.

Le collier perdu.

La svelte Néda était allée
de la maison à la fontaine,
et elle perdit un collier d'or,
un collier d'or, une ceinture d'argent,
elle revint sur ses pas pour les chercher
et elle rencontra un jeune garçon
un jeune garçon non marié.
La svelte Néda commence à dire:
holà jeune homme,
jeune homme non marié,
n'as-tu pas trouvé un collier d'or

un collier d'or, une ceinture d'argent? —
Le jeune homme répond,
le jeune homme non marié:
si j'ai trouvé un collier d'or,
que je m'enroule comme un serpent
autour de ta gorge blanche,
si j'ai trouvé une ceinture d'argent,
que je m'enroule comme un serpent
autour de ton svelte corps!

74.

Le confesseur.

Va, Maman, je t'en prie, là bas chez Donkana
là bas chez Donkana, et demande-la pour moi,
demande-la pour moi, prends-la pour moi.
Si on te l'accorde, ne te hâte pas de revenir,
si on ne te la donne pas, reviens au plus vite,
car je partirai pour la Sainte montagne, [1]
moine je partirai, prêtre je reviendrai,
afin de confesser les femmes, les jeunes épouses,
les jeunes épouses et les vieilles grand'mères,
et les vieilles grand'mères et les paniers hors de service [2]
à la fin viendra Donka la jeune épouse,
Donka la jeune épouse, Donka la beauté,
pour confesser ses grands péchés:

[1] Le mont Athos.
[2] Expression fort irrévérencieuse pour vieilles femmes.

dis, Donka, dis le péché que tu as commis,
que tu as commis dans tes jeunes années,
dans tes jeunes années envers ton premier amour.

75.

Le procès.

Hier soir j'allai à la fontaine
à la fontaine, la nouvelle,
là je trouvai mon premier amour,
je lui dis bon soir:
bon soir, mon premier amour.
Il fit comme s'il ne m'entendait pas.
Je répétai une seconde fois:
bon soir, mon premier amour,
il fit comme s'il ne me voyait pas,
je répétai une troisième fois :
bon soir, mon premier amour,
et il ne répondit pas encore,
je lui dis: adieu,
adieu o mes yeux noirs,
vous me quittez et je vous quitte,
car désormais nous ne nous verrons plus,
et nous ne jaserons plus ensemble,
nous irons nous faire juger,
nous faire juger devant l'évêque,
là si on ne nous juge pas,
nous laisserons (cela) pour l'autre monde,
là on nous fera justice,
là nous nous prendrons pour époux.

76.

L'étrangère.

La mère d'Ivantcho lui disait:
Ivantcho, mon fils Ivantcho,
quand tu voyages par delà la mer,
je ne t'ai pas demandé
ce qui, mon fils, te plaît? —
Ma mère, ma vieille mère,
puisque tu me le demandes, que je te le dise,
que je te le dise, sans mentir,
ce qui me plaît, maman,
au delà de la mer c'est une jeune fille,
elle n'a pas sa pareille en beauté,
ni dans la ville ni à Constantinople,
elle faisait boire ses boeufs à la mer,
elle les tenait par une chaîne d'or,
elle dépassait le soleil en splendeur,
elle effaçait la lune par son éclat.
Si vous ne me la prenez pas,
je veux m'enfuir au loin. —
A Ivantcho sa mère disait:
Ivantcho, mon fils Ivantcho,
ta mère est une veuve,
elle ne peut rassembler des gens de noce,
traverser la mer pour une fille.

77.
L'écolier imprudent.

Un écolier dit à Penka:
Penka, belle jeune fille,
j'observais, Penka, j'étais aux aguets,
afin de te remontrer et de te joindre
dans la rue d'Aleksa,
je voudrais te demander quelque chose. —
L'écolier dit à Penka:
tiens, prends, Penka, ces cinq piastres
afin d'acheter du riz pour un piłav
et aussi de la viande pour du rôti,
ce soir, Penka, je viendrai chez toi,
nous souperons ensemble. —
Penka disait à l'écolier:
Écolier, grand diable,
tais-toi, écolier, ne parle pas ainsi,
car c'est une honte devant les hommes
et devant Dieu un péché. —
L'écolier dit à Penka:
Penka, la jolie fille,
pourquoi es-tu si sotte?
un écolier n'est-il pas un homme,
un écolier n'a-t-il pas une âme?

78.
La coquette.

Parle, ma belle-soeur, dis du bien de moi,
afin que cette fille m'accepte. —

j'ai parlé et reparlé, mon bon,
mais cette fille-là n'est pas pour toi,
elle veut une robe de cinq cents (piastres),
de cinq cents, une pelisse de six cents. —
Elle en aura six cents de moi,
parle, ma soeur, dis du bien de moi,
afin que cette fille m'accepte. —
J'ai parlé et reparlé, mon bon,
mais cette fille-là n'est pas pour toi,
elle veut pour une piastre, pour deux, du blanc,
pour une piastre, pour deux, du blanc,
pour cinq, pour six, du rouge. —
Cinq et six elle aura de moi,
parle, ma soeur, dis du bien de moi,
afin que cette fille m'accepte.

79.

La dépense inutile.

Hier soir j'allai à la nouvelle fontaine,
à la nouvelle fontaine pour abreuver mon cheval,
pour abreuver mon cheval
là je trouvai une petite fillette,
une petite fillette très-jolie.
Je la regarde, elle ne me regarde pas,
je lui parle, elle ne me parle pas
je donnai un ducat pour avoir un regard,
elle prend le ducat mais ne me regarde pas,
un second je donnai pour avoir une parole,

celui-là aussi elle prend mais ne me regarde pas.
Mon cheval commença à danser,
alors elle me regarda, alors elle me dit:
Va-t-en d'ici, ami Stoïan,
éloigne d'ici ton cheval noir,
car il a éclaboussé mes jaunes souliers.

80.

La vanterie imprudente.

Stoïan se vanta lui-même,
lui-même il causa son malheur,
dans la grande rue d'Andrinople
près de la mosquée de Sultan Selim,
il se vante d'avoir une épouse jolie
et un cheval superbe,
superbe et non encore monté,
son cheval vaut mille piastres,
sa femme vaut deux villes.
Dès que le gouverneur l'entendit,
il envoya chercher Stoïan:
Où que soit Stoïan qu'il vienne,
qu'il amène sa femme,
sa femme et son cheval.

81.

Les janissaires.

Allées s'en sont allées
cinq brus et cinq belles-soeurs,

pour moissonner le jaune millet.
Quand elles arrivèrent au champ,
l'aînée des brus commence à dire :
tenez couchons-nous, dormons un peu,
jusqu'à ce que la chaleur soit passée,
et que la rosée tombe. —
Elles se couchèrent et dormirent.
Quand elles se réveillèrent de leur somme,
voici le vieux beau-père qui arrive d'en bas,
il amène un chariot pour les gerbes,
toutes furent dans l'embarras :
quelle réponse allons-nous donner ?
L'aînée des brus commence à dire :
vous toutes n'ouvrez pas la bouche,
c'est moi qui répondrai.
Lors qu'arrive le vieux beau-père,
l'aînée des brus commence à dire :
Hé beau-père, vieil âne usé,
pourquoi fais-tu un champ près du chemin ?
toute la journée nous n'avons fait que courir
pour échapper aux Turcs, aux janissaires,
qui passent par le chemin.

82.
Le songe.

Militza s'était endormie
en bas dans le petit jardin
sous un rosier blanc, sous un rosier rouge.
Elle s'endormit d'un lourd sommeil,

une pluie fine commença de tomber,
un vent violent se mit à souffler,
il tira Militza de son sommeil.
Militza se répandit en imprécations :
O vent, puisses-tu ne plus souffler!
o pluie, puisses-tu ne plus tomber!
Tout à l'heure je voyais en songe
ma mère qui me demandait :
Militza, trésor de ta mère,
ton père s'est-il remarié,
t'a-t-il amené une marâtre?
Écoute bien, chère Militza,
écoute bien ta belle-mère,
car une marâtre est une méchante chose,
de crainte qu'elle ne te frappe
le visage de sa main, remplie de pâte,
la bouche (de sa main) remplie de fromage.
O vent, puisses-tu ne plus souffler,
o pluie, puisses-tu ne plus tomber!
car tu m'as séparée de ma mère,
des conseils qu'elle me donnait.

83.

Les tombeaux.

Hier soir je passai par Sivliovo,
par Sivliovo par l'église.
Là je vis deux tombes nouvelles
deux tombes récemment creusées et abandonnées,
creusées et abandonnées.

Sur les tombes deux cierges brûlent,
deux cierges brûlent qui étaient allumés,
allumés et abandonnés.
Près des tombeaux deux jeunes femmes,
deux jeunes femmes aux robes noires,
tristement elles pleuraient, violemment elles maudis-
saient :
que Dieu anéantisse ces Arnautes,
ces Arnautes ces vagabonds,
qui ont tué le vieil Ivantcho,
le vieil Ivantcho et Hadji Savva ;
ce n'est pas que je regrette le vieil Ivantcho,
le vieil Ivantcho ni Hadji Savva,
mais j'ai pitié de leurs enfants,
de leurs enfants, de Sivliovo,
de Sivliovo, des pauvres gens.

84.
La captive grecque.

La guerre éclata dans le pays de Valachie,
dans le pays de Valachie et de Moldavie,
on égorgeait les vieillards, on faisait esclaves les jeunes ;
et on fit esclave Vicha,
Vicha l'esclave, Vicha la grecque.
Elle mène le cheval du Sultan et porte son drapeau,
et porte son drapeau et l'évente,
et l'évente et le charge de malédictions :
le charge de malédictions : o roi, puisses-tu ne point
régner,
ne point régner o roi et ne pas prospérer !

car j'ai laissé un petit garçon au berceau,
qui le baignera, lui donnera son lait ?

85.

Berceuse.[1]

J'ai semé de la fougère menue,
de la fougère menue au bord du Danube,
afin que la fougère fructifiât,
la fougère ne fructifie point ;
j'allumai un grand feu
pour que le feu brûlât la fougère,
pour que la fougère fructifiât,
ni le feu ne brûle la fougère,
ni la fougère ne fructifia ;
je dérivai l'eau du paisible Danube
pour que le Danube éteignît le feu,
pour que le feu brûlât la fougère,
pour que la fougère fructifiât ;
ni le Danube n'éteint le feu,
ni le feu ne brûle la fougère,
ni la fougère ne fructifie ;
j'amenai un grand buffle,
pour que le buffle bût l'eau,
pour que le Danube éteignît le feu,
pour que le feu brûlât la fougère,

[1] Bien qu'il m'ait été affirmé que cette pièce ne se chantait point, il m'est difficile d'y voir autre chose qu'une chanson de nourrice, d'autant qu'il en existe en grec plusieurs faites exactement sur le même modèle. Voy. les ναννάρισματα, Carmina nutricularum, de Passow.

pour que la fougère fructifiât ;
ni le buffle ne boit le Danube,
ni le Danube n'éteint le feu,
ni le feu ne brûle la fougère,
ni la fougère ne fructifie ;
j'amenai un ours féroce,
pour que l'ours mangeât le buffle,
pour que le buffle bût le Danube,
pour que le Danube éteignît le feu,
pour que le feu brûlât la fougère,
pour que la fougère fructifiât,
ni l'ours ne mange le buffle,
ni le buffle ne boit le Danube,
ni le Danube n'éteint le feu,
ni le feu ne brûle la fougère,
ni la fougère ne fructifie.

86.

La fin du renard.

La renarde était restée veuve
avec douze renardeaux,
elle se mit à pleurer sur leur sort :
où, mes enfants, nous verrons-nous ? —
Le plus jeune répond,
le plus jeune, le plus rusé :
tais-toi, maman, ne pleure pas,
nous nous verrons, maman,
à Stamboul au bazar,

chez les pauvres dans la bourse, [1]
chez les riches autour du cou.

87.

La querelle du cousin et de la mouche. [2]

Le cousin se querella avec la mouche,
si encore c'eût été pour quelque chose !
pour une petite mouche femelle.
Le cousin fut pris d'une violente colère,
il tira son aiguillon acéré,
perça la mouche au coeur ;
des ruisseaux de sang coulèrent
sur les chemins de Stamboul,
les caravanes ne peuvent passer,
bien moins encore guéer les voyageurs.
Les mouches tinrent conseil,
et instituèrent des juges,
pour gendarmes on prit des guêpes,
pour sergents on prit des abeilles,
pour crieurs des bourdons.
Les crieurs proclament par le village :
que petits et grands accourent
pour enlever le cadavre de la route.

[1] On fait, en peau de renard, des bourses pour l'argent et le tabac.

[2] Vouk a donné quelques pièces serbes de ce genre, des chansons comiques sur les gestes des animaux, et j'ai moi-même entendu chanter à Belgrade par des Tziganes les noces de l'écrevisse (masc. en serbe) et de la grenouille.

Les gendarmes poursuivirent le cousin,
le cousin prit la fuite
et fit cette prière à Dieu:
o Dieu, Seigneur très-haut!
permets, o Dieu, qu'une pluie fine
mouille les ailes des mouches,
qu'un vent froid souffle
et disperse les guêpes! —
Le seigneur exauça le cousin,
un vent froid souffla,
une pluie fine tomba par gouttes,
le cousin s'enfuit au loin
sur le mont Irin Pirin, [1]
là il se dressa des tentes,
les tentes étaient des champignons,
des champignons.....
Quand la pluie eut cessé,
le cousin sortit de sa tente,
sur une feuille de hêtre il écrivit cet ordre:
que chacun s'en retourne d'où il est venu.

88.

La vache.

Todor disait à Todorka:
Todorka, ma première épouse!
Todorka mon grand amour,
Todorka, belle épouse;

[1] Le Périn, une des ramifications du Rhodope.

voici déjà neuf ans
que nous nous sommes unis :
tu étais une pauvre orpheline,
j'étais un ouvrier sans asile ;
depuis que nous nous sommes unis,
nous avons gagné de beaux profits,
plus d'or que d'argent ;
nous n'avions pas de plateau d'or, [1]
et nous avons acheté un plateau,
de fruits de nos entrailles nous n'avons pas eu ;
femme, dois-je t'égorger ?
femme, dois-je te répudier ? —
Mais Todorka dit à Todor :
Todor, mon premier époux,
Todor, mon grand amour,
dans la montagne il y a un pommier,
âgé de neuf ans (et) stérile,
cette année il a fleuri,
fleuri et donné,
une pomme d'or. —
Todor ne fut pas convaincu
par le discours de Todorka,
et il se leva Todor, il alla
chez son ami Nicolas.
Todor disait à Nicolas.
Nicolas, mon ami,
tu es, Nicolas, boucher,

[1] Il s'agit du grand plateau circulaire en cuivre étamé, appelé par les Turcs sini, sur lequel on apporte le repas et le couvert tout prêts, et qui se place ensuite sur la petite table basse, la sofra.

viens, Nicolas, chez moi,
j'ai une vache stérile,
c'est, Nicolas, pour que tu la tues. —
Nicolas dit à Todor:
Todor, mon ami,
va-t-en, Todor, va,
je viens derrière toi. —
Il aiguisa son couteau de boucher
et s'en alla chez Todor.
Todor n'amena pas une vache,
mais ce fut Todorka qu'il fit sortir;
Nicolas égorgea Todorka,
puis il lui coupa la tête.
La tête de Todorka sautait
et disait à Nicolas:
cher Nicolas, mon bon compère,
fends-moi le coeur en deux
afin que tu voies dans mon coeur,[1]
que tu voies ce qu'il y a, cher Nicolas. —
Et Nicolas l'ouvrit,
il trouva un embryon mâle,
un enfançon avec des cheveux d'or.
Todor disait à Nicolas:
donne-moi le couteau de boucher
pour que je coupe une pomme
et que je m'humecte la bouche. —
Il ne coupa point une pomme
mais se perça le coeur,
et il disait à Todorka:

[1] Coeur, mot employé aussi dans le sens d'entrailles.

Todorka, ma première épouse,
Todorka, mon grand amour,
Todorka, belle épouse,
il était donc écrit
que nous mourrions ensemble!

Ce que sont les vents.[1]

Des vents violents commencèrent à souffler,
si violents qu'ils déracinèrent la forêt,
à la suite des vents s'élevèrent de sombres brouillards,
sous les vents les chemins poudroient,
des brouillards dégoutte une bruine menue.
A mesure que les vents soufflent avec plus de force
et qu'une bruine plus menue dégoutte des brouillards,
ils se rapprochent davantage du village d'Angélina,
les filles se disent l'une à l'autre:
d'où vient qu'il y a tant de vents,
de vents et de brouillards?
d'où vient qu'ils sont si violents
que la poussière s'élève par les chemins?
d'où vient qu'ils sont si épais
qu'une bruine menue en dégoutte? —
Angélina leur dit et leur répond:
o jeunes filles, mes chères compagnes,
ne comprenez-vous donc pas
que ce ne sont point des vents et des brouillards,
mais des Youdas et des Samovilas?
quand la poussière par les chemins s'élève,
c'est qu'elles se livrent des combats

[1] Voy. le texte, Supp. No. 9, p. 134.

et luttent à qui vaincra l'autre
afin de ravir une jeune fille;
quand des nuages dégoutte une bruine menue,
c'elles qu'elles allaitent leurs enfants mâles, [1]
les allaitent et se réjouissent,
parcequ'elles prendront quelque jeune épouse,
une jeune épouse délicate comme le fragile basilic.
A peine Angélina a-t-elle achevé ces paroles,
que les vents et les brouillards arrivèrent,
ils ravirent Angélina et l'emportèrent au haut de la montagne. [2]

Le voyage du mort.
(Traduit du bulgare.)[3]

Une mère avait, elle avait — neuf fils qu'elle avait mis au monde, — et une fille, Vékia. — Vékia grandit, devint grande, — pour Vékia il vint des entremetteuses — à travers neuf forêts vertes, — à travers neuf villages, dans le dixième. — Sa mère ne la donnait point, — mais son frère Dimitri veut la donner, — et il disait à sa mère: — allons! donnons Vékia — à travers (au-delà de) neuf forêts vertes, — au-delà de

[1] Ce n'est plus Zeus qui pleut.

[2] Tel est le rôle du Harpyes antiques:
Τόφρα δὲ τὰς κούρας Ἅρπυιαι ἀνηρείψαντο, Odyss. XX, 77;
 des tempêtes:
ὡς δ'ὅτε Πανδαρέου κούρας ἀνέλοντο Θύελλαι, Ibid. v. 66;
et des Néréides actuelles: Ὅταν σφοδρὸς ἄνεμος πνέῃ, ὁ λαὸς πιστεύει ὅτι διαβαίνουσι Νεράϊδες. Politis, mythol. gr. m., p. 110.

[3] Le texte forme le No. 7 du Supplément. Voy. l'Introd. p. XXIII.

neuf villages, dans le dixième,[1] — car nous sommes beaucoup de frères, — une fois dans l'année nous irons — passer quelque temps chez elle. — On donna Vékia, — on la donna et la maria, — au-delà de neuf forêts vertes, — au-delà de neuf villages, dans le dixième. — Une nuée sombre s'abattit — sur la maison de Dimitri, — et fit périr les frères qui vivaient en commun — et les neuf brus réunies, — il ne resta que la mère toute seule — pour remuer neuf berceaux, — pour allumer des cierges sur neuf tombeaux. — Elle en allumait et arrosait de vin les tombes ; — au tombeau de Dimitri elle n'allait pas, — et ne l'arrosait point de vin, — mais elle le maudissait avec de terribles imprécations : — Dimitri, puisses-tu n'avoir point de tombeau ! tu m'as marié Vékia au loin. —

Dieu s'émut de pitié, — Dimitri sortit de sa tombe, — il s'en alla chez Vékia. — Quand Vékia le vit, — elle lui baisa la main — et elle dit à Dimitri : — mon frère, o mon frère Dimitri, — pourquoi ta main sent-elle — le sureau brûlé — et la terre rouge ? — Dimitri disait à Vékia : — nous avons bâti neuf maisons — voilà pourquoi ma main a l'odeur — du sureau brûlé — et de la terre rouge. — Viens, Vékia ma soeur, — que je t'emmène en visite, — en visite chez nos parents. — Vékia se mit en chemin — avec son frère Dimitri, — pour aller en visite, — en visite chez ses parents. — Ils cheminèrent ce qu'ils cheminèrent — ils traversèrent une vaste plaine, — ils arrivèrent à la verte forêt, — au milieu de la forêt (était) un grand arbre,

[1] Lieu-commun des poésies bulgare et serbe.

— sur l'arbre un petit oiseau sifflait, — sifflait et disait : — où a-t-on jamais entendu et vu — qu'un vivant chemine avec un mort, — comme Dimitri avec Vékia? — Vékia dit à Dimitri : — frère, o mon frère, Dimitri, — que dit donc ce petit oiseau ? — Dimitri disait à Vékia : — Vékia, ma soeur Vékia, — la perle des filles,[1] — cet oiseau est menteur. — Quand ils furent proche de la maison, — Dimitri disait à Vékia : — Vékia, ma soeur Vékia, — va en avant à la maison, — je resterai en arrière — pour faire boire mon cheval, — et puis je te rejoindrai. — Dimitri s'arrêta, — Vékia continua de marcher, — Dimitri rentra dans sa tombe, — Vékia arriva à la maison, — elle frappait à la porte, — elle disait à sa mère : — sors, mère, viens au-devant de moi. — Quand sa mère sortit — et qu'elle vit Vékia, — elle disait à Vékia : — Vékia, mon enfant, Vékia, — qui t'a amenée jusqu'ici ? — Vékia dit à sa mère : — mère, ma vieille mère, — c'est mon frère Dimitri qui m'a amenée. — Vivantes elles s'embrassèrent, — mortes leur étreinte cessa.

Même sujet.
(Traduit du serbe.)[2]

Une mère avait nourri neuf fils et en dixième une fille, la dernière née, elle les avait nourris et élevés, tant que les fils étaient en âge de prendre femme, et la fille en âge de prendre un mari ; maints prétendants la de-

[1] Litt.: jeune fille choisie.
[2] Vouk. T. 11, No. 9.

mandent : le premier un ban, le second un général (sic), le troisième qui la demande est un voisin, du village. La mère la veut donner au voisin, du village, ses frères veulent la donner au ban d'outre-mer, et à leur soeur ils disaient: accepte, notre chère soeur, accepte le ban d'outre-mer, nous te ferons des visites fréquentes : dans l'année chaque mois, dans le mois chaque semaine. La soeur obéit à ses frères et elle partit avec le ban d'outremer. Mais voilà, o la grande merveille! que Dieu envoie (litt. lâche de soi) la peste, et elle fait périr les neuf frères, il ne resta que la mère seule, sans soutien.

Trois années ainsi se passèrent. Yélitza, la soeur, gémit amèrement : Dieu clément, la grande merveille! quelle offense si grande ai-je commise envers mes frères, qu'ils ne viennent point me visiter? — Ses nombreuses belles-soeurs la grondent : chienne que tu es, notre belle-soeur! tes frères t'ont prise en grande haine, puisqu'ils ne te font point de visite. Yélitza se plaint amèrement, se plaint amèrement soir et matin.

Mais Dieu clément s'émut de compassion et il envoya deux de ses anges : descendez, mes deux anges, vers le tombeau de Jean, Jean le plus jeune des frères, ranimez-le de votre souffle, de la pierre funéraire faites-lui un cheval, avec la terre pétrissez-lui des gâteaux, dans le linceul taillez-lui des objets à donner en présent, pourvoyez-le pour qu'il fasse visite à sa soeur. Rapidement les deux anges de Dieu descendirent vers la blanche tombe de Jean, ils le ranimèrent de leur souffle, de la pierre funéraire lui firent un cheval, avec la terre ils lui pétrirent des gâteaux, dans le linceul lui taillèrent des objets à donner en cadeau, ils le pourvurent pour qu'il

fît visite à sa soeur. Jean l'adolescent chemine rapidement ; quand il arriva en vue de la maison, sa soeur l'aperçut de loin et elle s'avança à sa rencontre, pleurant de tendresse et sanglotant, ils ouvrent les bras, ils se baisent au visage, et puis la soeur dit à son frère : vous m'aviez promis, frère, quand vous m'avez donnée en mariage, que vous me feriez de fréquentes visites : dans l'année chaque mois, dans le mois chaque semaine ? voilà aujourd'hui trois ans découlés et vous n'étiez pas encore venus me voir ! — Sa soeur lui dit aussi : pourquoi, frère, es-tu devenu si blême, on dirait que tu sors de dessous terre ? — Jean l'adolescent lui répond : tais-toi, ma soeur, au nom de Dieu ! que n'ai-je pas eu à souffrir ! il a fallu marier huit frères et j'ai servi huit belles-soeurs ; quand nos frères se sont mariés, nous avons bâti neuf blanches maisons ; voilà pourquoi, ma soeur, je suis devenu si noir. — Et il resta là trois jours. Pendant ce temps Yélitza s'apprête, elle prépare de beaux présents, pour les offrir à ses frères et à ses belles-soeurs : pour ses frères elle taille des chemises de soie, pour ses belles-soeurs (elle commande) des bagues et des anneaux. Jean cependant s'efforçait de la retenir : ne pars point, ma chère soeur, attends que nos frères viennent te visiter. Mais Yélitza ne veut point de retard, elle apprête les beaux cadeaux, et Jean se met en chemin avec sa soeur. Quand ils approchèrent de la maison, ils passèrent près de la blanche église. Attends un instant, ma chère soeur, dit Jean l'adolescent, que j'entre dans la blanche église ; au mariage d'un de nos frères j'ai perdu mon anneau d'or, je vais le chercher, ma chère soeur. Jean l'adolescent rentra

dans sa tombe, et Yélitza s'arrêta à l'attendre. Elle l'attendit, puis se mit à sa recherche ; les tombes étaient nombreuses autour de l'église, et elle comprit aussitôt, la pauvrette, que Jean l'adolescent était mort. Vite elle court vers la blanche maison ; quand elle en fut proche, elle entendit au dedans gémir un coucou,[1] mais ce n'était point un coucou gris, c'était sa vieille mère. Yélitza arrive devant la porte, elle s'écrie et appelle : malheureuse mère, ouvre-moi. La vieille mère du dedans lui répond : Passe ton chemin, fléau de Dieu, tu as fait périr mes neuf fils, et maintenant tu me veux, moi, leur vieille mère ? — Mais Yélitza reprend : malheureuse mère, ouvre-moi la porte, ce n'est pas le fléau de Dieu, mais Yélitza ta chère fille. Sa mère alors lui ouvrit la porte, elles gémirent comme des coucous, elle s'étreignirent de leurs bras blancs, ensemble elles tombèrent mortes par terre.

Même sujet.
(Traduit du grec).[2]

Mère de neuf fils, qui avec eux n'avais qu'une fille, une fille chérie, tendrement aimée ! elle avait passé

[1] Symbole ordinaire de la douleur chez les Serbes ; le mot rendu ici par gémir est tiré du nom de coucou : kuka Kukavica. Les Bulgares, comme les Serbes, ont, sur l'origine de cet oiseau, une légende analogue à celle des Grecs sur le rossignol et l'hirondelle ; c'est une sœur qui, inconsolable de la mort de son frère, a demandé à Dieu d'être changée en coucou. Voy. Milad. No. 19 et nos poés. serbes, p. 203.

[2] Passow. No. 517, ὁ βουρκόλιακας, il y en a deux variantes, celle-ci est de Chio.

douze ans et le soleil ne l'avait point vue, dans l'ombre tu la lavais, dans les ténèbres tu la tressais, à la lumière des astres et de l'étoile du matin tu arrangeais sa chevelure ; quand on t'apporta des offres de Babylone, pour la marier au loin, bien loin en pays étranger. Huit des frères n'y consentent point, mais Constantin veut qu'on l'accorde : „Donne-la, mère, donne Arété en pays étranger, là où je vais, là où je voyage, afin que j'y trouve une consolation, que j'y trouve un gîte." — „Tu as du sens, Constantin, et ce que tu viens de dire n'en a pas : si la mort passe chez nous, s'il me survient une maladie, s'il arrive affliction ou bonheur, qui me l'amènera?" — Il prit Dieu pour garant et les saints pour témoins, que survînt-il mort ou maladie, affliction ou bonheur, il irait la chercher.

Or après qu'on eût marié Arété en pays étranger, voilà qu'une année fatale commença, une époque de calamités, la peste éclata et les neuf frères moururent, la mère se trouva seule comme un chalumeau dans la plaine. Sur huit des tombes elle se frappe, sur huit elle se lamente, mais du tombeau de Constantin elle soulève la pierre : „Lève-toi, cher Constantin, je veux mon Arété ; tu as pris Dieu pour garant et les saints pour témoins, que deuil ou bonheur qui survienne, tu irais et me l'amènerais." — Cette adjuration le tira de sa fosse : d'un nuage il se fait un cheval, d'une étoile une bride, il prend la lune pour compagnon et part pour aller la chercher. Il traverse et laisse derrière lui vallées et montagnes, et la trouve qui se peignait dehors à la clarté de la lune ; de loin il la salue et de loin il lui dit : „En route, ma petite Arété, notre mère veut

te voir." — „Par le ciel, mon frère, quel moment est-celà? dis-moi s'il s'agit d'une noce, que je mette mes beaux habits, ou s'il s'agit d'un deuil, que je vienne comme je suis." — „En route ma chère Arété, et viens comme tu es."

Sur le chemin où ils passaient, sur le chemin qu'ils suivaient, ils entendent les oiseaux qui chantent, ils entendent les oiseaux qui disent: „qui vit jamais une belle fille emmenée par un mort?" — „Entends-tu, Constantin, ce que disent les oiseaux? qui vit jamais une belle fille emmenée par un mort?" — „Sots oiseaux, qu'ils chantent, sots oiseaux, qu'ils disent ce qu'ils veulent." Et plus loin comme ils avançaient, d'autres oiseaux leur disent: „O tristesse: o affliction! nous qui voyons les vivants marcher avec les morts." — „Entends-tu Constantin, ce que disent les oiseaux? que les vivants marchent avec les morts." — „Ce sont des oiseaux, qu'ils chantent, ce sont des oiseaux, qu'ils parlent." — „J'ai peur de toi, mon frère, tu exhales une odeur d'encens." — „Hier soir nous allâmes jusqu'à Saint Jean, et le prêtre brûla trop d'encens." Et comme ils continuaient, d'autres oiseaux leur disent: „O Dieu tout puissant, tu accomplis une grande merveille, qu'une femme si belle soit emmenée par un mort." Cette fois encore Arété les entendit et son coeur se brisa. „Entends-tu, mon Constantin, ce que disent les oiseaux? Dis-moi où sont tes cheveux, ton épaisse moustache?" — „J'ai souffert d'une grave maladie, j'ai vu de près la mort, ainsi sont tombés mes blonds cheveux, mes épaisses moustaches."

Ils trouvent la maison fermée, verrouillée, et les fenêtres couvertes de toiles d'araignée. „Ouvre-moi, ma mère, ouvre, c'est ton Arété." — „Si tu es Charos, passe ton chemin, car il ne me reste plus d'enfants; ma pauvre fille, mon Arétoula, elle est bien loin en pays étranger." — „Ouvre-moi, ma mère, ouvre, je suis ton fils Constantin; j'avais pris Dieu pour garant et les saints pour témoins, que deuil ou bonheur qui arrivât, j'irais et te l'amènerais." A peine avait-elle atteint le seuil, qu'elle rendit l'âme.

Même sujet.

(Traduit de l'albanais). [1]

Il était une mère de noble maison, elle avait neuf fils distingués et en dixième une fille, qu'on appelait Garentina:[2] pour avoir celle-ci en mariage allaient et venaient en son pays des fils de seigneurs et des grands. Enfin il arriva un jeune homme d'un pays lointain. La mère et les frères refusaient, parcequ'il était de trop loin; seul Constantin, l'un des frères, consentait et entrait en pourparlers. — Fais, mère, ce mariage. — Constantin, mon fils, quels pourparlers fais-tu là, pour l'envoyer si loin de nous? car si je la veux pour quelque réjouissance, à la fête elle manquera, et si j'ai be-

[1] Rapsodie d'un poema albanese, tradotte e messe in luce da Gir. de Rada. Firenze 1866, Canto XVII, p. 29.

[2] Garentina, ce nom paraît être une corruption du grec Arété (Ἀρετή), voy. le No. précédent.

soin d'elle pour un deuil, au deuil [1] je ne l'aurai pas non plus.

J'irai la chercher, ma mère, et te l'amènerai. — Et on maria Garentina.

Dans la suite il arriva une année fatale, qui moissonna à cette dame ses neuf fils sur un seul champ de bataille; et elle se vêtit de noir et assombrit sa maison.[2] Quand le samedi des morts[3] se leva pour les Chrétiens, elle sortit et se rendit à l'église où étaient les tombeaux de ses fils, et sur chacun des sépulcres, chacun des sépulcres de ses fils, elle fit allumer un cierge et fit une lamentation;[4] mais sur la tombe de Constantin deux

[1] Ceci se rapporte à la coutume qui oblige les femmes à pleurer par des lamentations (vaï) leurs proches parents morts. Cet usage, dont il a été déjà question dans notre volume, a peut-être encore plus d'empire chez les Albanais que parmi les autres peuples de la presqu'île Danubienne, et afin que les femmes puissent remplir un devoir tenu pour sacré, on les marie le plus près possible de la famille.

[2] C'est-à-dire qu'elle en tint toutes les ouvertures soigneusement fermées. Même chez les Grecs aisés d'Iannina les maisons aussi portent le deuil, on y remplace par des étoffes noires les rideaux ordinaires et les couvertures des divans, le portrait du mort est voilé; les veuves, les femmes encore mariées, qui ont perdu leur père, restent des années ensevelies dans cette sorte de sépulcre, sans en sortir même pour aller à l'église, ce qui n'est pas la moindre singularité.

[3] L'avant-dernier samedi du carnaval; il répond à la fête du 3 novembre chez les Catholiques.

[4] Ces lamentations, le μυρολόγιον des Grecs, ne sont pas toujours versifiées. Au moment, où j'écris ceci, il y a plus d'un an qu'à de nombreuses reprises j'entends les hurlements, le mot n'est pas trop fort, d'une pauvre veuve albanaise musul-

cierges et deux lamentations. — Constantin, o mon fils, où est la foi que tu me donnas, de m'amener Garentina, Garentina ta soeur ? ta foi, elle est sous terre !

Quand le jour tomba et que l'église fut fermée, voici qu'à la lumière des cierges Constantin se leva de sa tombe. La dalle qui recouvrait le sépulcre se changea en un cheval ardent couvert d'une housse noire; l'anneau qui était fixé à la pierre devint un frein d'argent. Il s'élança sur le cheval et partit au galop: le soleil était levé quand il arriva à la demeure de sa soeur. Sur l'espace qui était devant la maison (le palais), il trouva les enfants de sa soeur, se divertissant à poursuivre les hirondelles. — Où est allée madame votre mère ? — Seigneur Constantin, notre oncle, elle est à la danse dans la ville. — Il s'en alla vers la première ronde : (jeunes dames, belles vous êtes, mais de beauté pour moi vous n'avez point.) Il s'approcha et leur demanda: Garentina est-elle avec vous, Garentina ma soeur ? — Va plus loin, tu la trouveras avec sa robe de lampas et sa toque de velours. — Arrivé à la seconde danse il s'approcha pour demander. — Constantin mon frère ! — Garentina, quitte la danse et partons ; tu dois venir avec moi à la maison. — Mais dis-moi ce qu'il faut faire; car si je vais à un deuil, j'irai mettre des vêtements noirs; si c'est à une réjouissance, que je prenne mes habits de fête. — Mets-toi en chemin telle

mane, qui a perdu deux fils. A certains anniversaires et même la nuit, elle tire leurs habits d'un coffre, les place devant elle et répète sans fin ni trêve les seuls mots χαλασιά μου, prononcés ici khalacháme.

que tu te trouves. — Il la plaça en croupe sur son cheval.

Il y avait long temps qu'ils cheminaient quand Garentina se mit à dire : Constantin mon frère, je vois un signe funeste, tes larges épaules sont toutes moisies. — Garentina ma soeur, c'est la fumée des fusils qui a moisi mes épaules. — Mais Constantin mon frère, il y a un autre signe funeste que je vois : tes cheveux bouclés sont réduits en poussière. — Garentina ma soeur, tes yeux sont trompés par la poussière de la route. — Constantin mon frère, pourquoi mes brillants frères et les fils de notre oncle ne paraissent-ils et ne viennent-ils pas à notre rencontre? — Garentina ma soeur, ils seront plus loin, peut-être au disque, nous arrivons tard et ils ne nous attendaient pas. — Mais un autre signe funeste, c'est que je vois les fenêtres de notre maison fermées et obstruées d'herbes! — On les a fermées contre le vent de mer, car c'est de ce côté que souffle la bise d'hiver.

En arrivant ils passèrent devant l'eglise. — Laisse-moi, que j'entre dans l'église pour prier. — Seule et par les hauts escaliers elle monta vers sa mère. — Ouvre la porte, ma mère. — Qui es-tu toi là, à la porte? — Madame ma mère, je suis Garentina. — Passe ton chemin, chienne de mort, qui m'as ravi neuf fils, et qui avec la voix de ma fille viens maintenant pour me prendre moi-même. — Oh! ouvre-moi, madame ma mère, je suis bien Garentina. — Mais qui t'a amenée, ma fille? — C'est Constantin qui m'a amenée, Constantin mon frère. — Et Constantin à présent où est-il? — Il est entré dans l'église pour prier. — La

mère ouvrit vivement la porte : mon Constantin, il est mort ! — Et la mère étreignant la fille, la fille étreignant la mère, mère et fille rendirent l'âme.

Les Destinées.
(Milad. No. 18. — De Strouga.)

La jeune femme de Momir avait donné le jour, donné le jour à neuf filles, d'un dixième enfant elle devint grosse. Alors le voïvode Momir-bey lui dit : „mon épouse, jeune femme de Momir ![1] Si c'est une dixième fille que tu mets au monde, je te couperai les jambes jusqu'au genou, je te couperai les bras jusqu'à l'épaule, je t'arracherai les yeux de leurs orbites, tu resteras une jeune prisonnière, tu resteras une jeune estropiée !"[2] Quand le temps de sa délivrance approcha, elle prit avec elle Todora sa plus jeune fille, elle s'en alla dans la verte forêt, elles s'assirent sous un vert sycomore. La jeune Momiritza fut délivrée : ce n'était point une dixième fille, mais c'était un enfant mâle.... L'enfant pleure tant que les feuilles en tombent, la jeune Momiritza regarda autour d'elle, elle aperçut un feu dans la montagne, elle envoya la petite Todora chercher du feu dans la montagne. Des flammes impétueuses enveloppèrent le nouveau né et le réchauffèrent. La jeune Momiritza s'endormit. Les trois Destinées survinrent ; mais Todora ne ferme point les yeux, elle regarde, elle

[1] En un seul mot, Momiritza.
[2] Cf. ci-dessus le No. 88. Voy. aussi poés. pop. serbes, p. 271.

écoute les trois Destinées.[1] La première dit: prenons l'enfant. La deuxième dit: ne le prenons pas, jusqu'à ce qu'il ait grandi, qu'il ait l'atteint l'âge de sept ans. La troisième dit: que l'enfant grandisse, qu'il devienne un jeune homme en âge d'être marié, on le fiancera à une belle fille, on le fiancera et il la prendra; quand il se rendra à l'église pour se marier, alors nous enlèverons le jeune homme." Elles dirent,[2] et disparurent...

(Tout s'accomplit, comme elles l'avaient prédit; mais le jour du mariage arrivé, Todora raconte à sa mère ce qu'elle a entendu et elle prend la résolution de sauver son frère, en trompant les Destinées; elle y réussit, chose singulière, et pour cela il lui suffit de mettre des habits d'homme et de jouer ainsi le personnage du fiancé.)

.... On se rendit à l'église pour le mariage; il parut des vents impétueux, il parut des nuées et une épaisse poussière, à leur suite vient un ouragan de neige,[3] ils enlevèrent le jeune fiancé, ils enlevèrent Todora, ils l'enlevèrent jusqu'aux nuages; ce qui est arrivé ne peut se changer.... (Les derniers vers célèbrent le dévouement fraternel de Todora.)

[1] наръчници.

[2] наръчнале.

[3] Ces phénomènes météorologiques ne sont autres que les Destinées elles-même, c'est à dire des Youdas. Voy. le No. 2 et l'Introd. p. XXII.

Analogies des poésies bulgare, serbe et grecque.[1]

1. Pièces entières ou incidents.

Le voyage du mort. Voy. ci-dessus, p. 319.

La fondation de Scutari et *le Pont d'Arta*, poés. s., p. 189; Passow, Nr. 512—13.

Prédrog et Nénod, poés. s., p. 131; Pass., No. 487, οἱ χαραμίδες.

Simon, Milad. No. 65; Pass., No. 439, ἡ ἁρπαγή. — Le texte grec n'a pas l'incident du bouquet qui, en se fanant annonce le prochain mariage.

Église bâtie par la peste, ci-dessus, No. 5; Pass., 427, v. 10—14; 434—5, Tente et jardin de Charos; δημοτικὴ ἀνθολογία, ὑπὸ Μ. Σ. Λελέκου, p. 155.

2. Détails et motifs poétiques.

Début ou *prélude* de nombreux chants héroïques: Ex. „Qu'est-ce qui blanchit, qu'est-ce qui miroite — au sommet du blanc Bélachitza? — Sont-ce d'épaisses neiges blanches — ou sont-ce de blancs cygnes? — Ce ne sont pas d'épaisses neiges blanches, — ce ne sont point de blancs cygnes; — mais là était une blanche tente, etc." Milad. 19; 33. Poés. serbes, p. 227; Vouk, passim.

Passow, 409: „Pourquoi les montagnes sont-elles sombres et enveloppées de brume? — Est-ce qu'elles sont battues du vent? — est-ce que la tempête les fouette? — Elles

[1] Voy. l'Introduction, p. XLIII.

ne sont pas battues du vent et la tempête ne les fouette point; — mais c'est Charos qui passe avec les morts, etc."

Et ailleurs: „Sont-ce des buffles qui se battent, — ou bien des Eléments (génies) qui se font la guerre?" — Poés. s., p. 174: „Bon Dieu, la grande merveille! est-ce le tonnerre qui gronde, ou la terre qui tremble? est-ce la mer qui se brise sur les écueils, ou les Vilas qui se battent dans la montagne?"

Nombres sacramentels. — Chez les Slaves; neuf, 9 fils, 9 frères, 9 années de maladie, etc.; soixante-dix-sept, 77 brigands, 77 blessures, etc. — Chez les Grecs, trois, cinq, quarante.

Ce sont des idées empruntées que celles-ci: Μάννα μὲ τοὺς ἐννιά σου γιοὺς καὶ μὲ τὴ μιά σου κόρη, Pass. 517, v. 1, ci-dessus, p. 324, — ὦ Θιὲ μεγαλοδύναμε, μεγάλο θάμμα κάνεις! ibid. v. 54, p. 326.

Ce dernier vers est la traduction du vers serbe si fréquent:

Мили Боже! чуда великога!

Et, Pass., 439, v. 6.

Πέρνω καὶ πάω στοὺς μαύρους τοὺς ἑβδομηντα πέντε.

Plantes, qui poussent sur les tombes d'amants malheureux, enterrés côté à côté, et du corps desquels elles sortent:

Vouk. T. 1, 345, v. 225, seq.: „Peu de temps après que cela s'était passé, (du corps) d'Omer germa un vert sapin, de Merima une verte sapine; la sapine autour du sapin s'enroula, comme de la soie autour d'un bouquet de basilic; de l'hellébore autour de tous deux." — Et ailleurs. Cf. aussi le No. 64 ci-dessus.

Passow, Nr. 415, 418, 456 et al. Dans les trois premiers exemples, les corps de l'amant produit un roseau, celui de l'amante un cyprès.

Tombeau, auquel un héros mourant demande qu'on laisse une ouverture, afin qu'il puisse jouir du printemps, etc.

Ce motif revient souvent dans les chants grecs, voy. Passow, 416, v. 24 et al. Je n'en connais qu'un exemple

slave: Une fille, sur le point d'expirer, pour avoir vu des Samovilas, dit: „Je vais mourir, qu'on me fasse un tombeau avec neuf petites portes, afin que le vent y souffle et emporte le moisi." Milad. 8.

Lutte, qui dure trois jours et trois nuits: de Charos avec les pallicares, Passow, 426; de dragons avec un jeune homme, Milad. 12; des héros entr'eux, ci-dessus, 34.

Cheval des héros, qui leur annonce leur mort prochaine: le Cheval du Marko, poés. s., p. 107, et celui de Hadji Mikhalis (il pleure seulement, et ne parle point), Passow, 269.

Dans une romance espagnole (Damas-Hinard, T. 11, p. 246) le Prieur de Saint Jean, placé dans un extrême péril, promet à son cheval, s'il le sauve, de lui mettre des fers d'or; les héros slaves font souvent de semblables promesses, p. e. Marko, poés. s., p. 81.

Vanteries féroces des brigands, voy. l'Introduction p. XXVII; Passow, Nos. 159; 174.

Femmes brigands, Introd. p. XXXI — Épreuves de force et d'adresse par lesquelles une femme devient chef d'une bande, ci-dessus, No. 18. — Jeux du même genre, où se trahit le sexe d'une femme:

βγῆκαν νὰ παίξουν τὰ σπαθιά, νὰ ῥίξουν τὸ λιθάρι. Pass., 174; 175.

Oiseaux, symboliques ou prophétiques: Le faucon, chez les Serbes, et l'aigle (ἀϊτός, σταυραϊτός, χρυσαϊτός), chez les Grecs, symbole du jeune homme; la perdrix rouge, symbole de la jeune Grecque et de l'Albanaise, et le coucou, de la femme bulgare et serbe en deuil (ci-dessus, p. 324).

Les trois oiseaux, πουλάκια, allégoriques, du prélude des chants grecs, ont pour analogue les corbeaux qui annoncent les catastrophes ou racontent les batailles dans la poésie serbe; voy. ma traduction, p. 55, et Vouk, passim.

Oiseaux de proie, qui se repaissent de la chair des héros, ci-dessus, Nr. 9; Milad., 182; Pass., 131, v. 9—11.
— Les cadavres qui parlent et racontent leur mort ou leurs aventures, n'ont point leur analogue en slave.

Pobratime, ou frère d'élection, poés. s., p. 59; βλάμης (albanais *vœlám*), ordinairement ἀδελφοποιητός, Pass., 267, v. 17. — L'usage marqué par ce mot, est encore en vigueur parmi les Grecs, et paraît inconnu aux Bulgares, qui donnent à pobratim le simple sens d'ami.

Légendes pieuses sur les Saints, la Vierge, etc. Ci-dessus, 11—16; Milad., No. 29—56; Vouk, T. 11. — Les chansons sur saint Basile, dans Pass., Nr. 294—304, particulièrement 310 a, remplacent nos Noëls et sont surtout à l'usage des mendiants ou des enfants, qui vont recueillir de petits présents, il ressemblent en ceci au χελιδόνισμα ou chant de l'hirondelle — voy. aussi note Nr. 14, à la fin.

Saint Georges, comme destructeur des dragons et lamies, Milad., 31; 38; ci-dessus, Nr. 14, allégorique; νεο ελληνικὰ ἀνάλεκτα, Athènes, 1870, Nr. 21.

Chants pour obtenir la pluie: Sur Dodola, Vouk, T. 1, No. 184—88; Περπεροῦνα et Περπεριά, Pass., 311—13.

Cerf enchanté, Сур-елен, Mil. 83 et al.; στοιχειωμένο ἐλάφι, Pass. 516.[1]

Principales croyances bulgares.[2]

Charos (Χάρος) ou la Mort, figure aussi dans les poésies macédoniennes.

Cheval ailé et à tête de boeuf d'Alexandre, suppl. No. 4.

Croyance que le corps des criminels ne se décompose pas dans la terre, ci-dessus, No. 44, 56. Milad., 55: la mer refuse de recevoir le corps d'un parricide. — Pass., 172: ὁ καπετάνος τὸ σκυλί ἡ γῆ νὰ μὴν τὸ φάγῃ!

Destinées, les trois (наръчници), ci-dessus, p. 331.

[1] Il y aurait encore plus d'une autre ressemblance à signaler, mais il faut se borner.

[2] Voy. aussi mes Rapports, p. 60, seq. — Les simples chiffres renvoient aux Nos. de ce volume; Sup. supplément; Mil. le recueil des Miladinov.

Dieu (Bog), son paradis ou jardin, 15; son entretien avec la mère du soleil, etc. 13; change, sur leur prière, un homme en aigle, 10, et une femme en coucou, Milad. 19.

Dragons (zmeï; viték, sup. 6; 10), ont des femelles et des petits, 8; 9; ignés, 8; frères des lamies, conte; leur font cependant la guerre, Sup. 3; aiment les femmes et les enlèvent, aussi sous la forme des vents et des nuées, 8, 9; viennent „du ciel" lutter avec Prodan et l'enlèvent après un combat de trois jours et de trois nuits, Mil. 12; prennent la forme humaine, Sup. 6, d'ours, 7, de poisson, Sup. 3; dragon (ažder, en turc) dévore les jeunes filles, Mil. 12 (Voy. Lamie), dragonne, sous la forme d'un ours et aimant un homme, 7; ont des chevaux et des chars, 9.

Eléments (στοιχεῖα), voy. Youda.

Escarpolette, descendue du ciel et y remontant, 13. — Coutume de se balancer le jour de la Saint Georges.

Etoile du matin, invoquée comme intercesseur auprès de Dieu, 16.

Jésus, sa naissance dans un monastère, où il est assisté par trois Samodivas, c. à d. les Destinées, 6.

Lamies (λαμία), habitent dans les fontaines, les puits et les lacs; concèdent l'usage des eaux moyennant un tribut de victimes humaines, surtout de jeunes filles; parfois, quand elles y sont contraintes, elles rejettent leurs victimes encore vivantes et intactes. Ces notions sont développées dans la légende de Saint Georges, localisée dans la ville de Troïem ou Troïan, Milad. 31, 38; la même légende, traitée allégoriquement, 14; L. disputant à des dragons la possession d'un lac, Sup. 8; dévorent les voyageurs, conte.

Imprécations, voy. entr'autres ci-dessus No. 71, v. 11—17; les correspondantes grecques sont: νὰ γένῃς... λιγνός σὰν κλωστί, νὰ περνᾷς ἀπὸ βελόνι, conte. — Νὰ γένῃς σὰν τὸ δαχτυλό μου, et

<p style="text-align:center">ὅποιος δέν τὴν ἀγαπάει

πέντε χρόνους ν'ἀρρωστάῃ...</p>

cinq années, au lieu de neuf chez les Slaves.

Magie, sorcellerie ; les astres soumis à l'influence de leurs pratiques, 7, 8 ; Mil. 14 ; ces pratiques font naître ou cesser l'amour, ibid.

Métamorphoses, voy. Dieu, Youda.

Malédiction ; elle a, celle de la mère surtout, des effets funestes et immédiats, comme la maladie ou la mort.

Peste, la, une des Youdas ; église qu'elle bâtit avec des corps humains, 5 ; Mil. 3 et 10.

Samodiva (solitaire-sauvage), Samovila (vila solitaire), voy. Youda.

Serpent, sort d'une flûte et mord celui qui en joue, 11 ; employé pour la magie, 8, 12 : à trois têtes, qui parle et frère d'une fille (?), 38 ; à deux têtes, avalé par une fille, etc. 50.

Soleil, son mariage avec une femme, 13 ; Mil., 16 ; amoureux d'une fille et enchanté par une magicienne, 12.

Vents, ouragan, voy. Youda.

Vila, dénomination serbe, 5 ; voy. Youda.

Youda (Юда), esprit élémentaire ; au nombre de une, trois, sept, dix, trois cents, trois mille, Sup. 2 ; ont une famille, Sup. 5, et al., des enfants, Sup. 2 ; des maisons et des villages, 4, Sup. 2 ; vieille y., passim ; la Dimna (brumeuse) y., Sup. 1 ; — marine, Mil. 7 ; sous la forme des vents et des nuées enlèvent les jeunes filles et les jeunes gens, 2 ; Sup. 2 et surtout 9 (voy. Dragons) ; Y. lutte, sous la forme d'un garçon, contre un berger et ne peut le vaincre seule, 2 ; aiment la danse ; les lieux où elles s'y livrent, dangereux pour les hommes, 1 et al. ; dansent au son de la flûte des bergers, 1, Mil. ; leur chant et son effet magique, Sup. 10 ; les hommes qui l'entendent perdent la raison et pour éviter ce danger, doivent se boucher les oreilles, Sup. 10, 5 (cf. les Sirènes grecques) ; il suffit souvent de les voir, pour mourir, 1 ; Mil. 8 et al. ; connaissent les simples et l'art de guérir, 3 et al. ; lacs, Mil., 61, et fontaines, où elles se baignent, elles et leurs enfants, Sup. 10 ; elles y recouvrent leur virginité, 4 ; autres vertus merveilleuses de ces eaux à l'égard des hommes, des chevaux et de la végétation, Sup.

leur puissance réside dans leurs vêtements, 4; le plus souvent méchantes et malfaisantes, 1 et al.; parfois secourables, surtout pour les héros, dont elles deviennent les sœurs d'adoption, 3; Vouk; unies malgré elles, à un homme, le quittent dès qu'elles peuvent, 4; Mil., 1 et 2, Verk.; aiment quelquefois des hommes, Sup. 5; Mil., 7 (ici la Y. finit par mettre en pièces son amant auquel d'abord elle nettoyait la tête); Y. exige comme tribu un joueur de flûte et deux chanteuses, Sup. 1; cf. Mil., 8: „ce que veulent les Samovilas, ce n'est pas un sacrifice, c'est un homme". Ont une papadia, 1; des noms chrétiens: Marika, Giourgia, Elka, 7; châtient ceux qui travaillent les jours de fête (assimilées au démon), Mil., 1, 5.

> зяръ ни са сѧщате
> чи ни са вятровя и магли,
> амъ са ду юди и самовили? Sup. No. 9.

Ce nom de Youda (il vient peut-être de celui de Judas, l'apôtre détesté qui livra Jésus, et décèlerait ainsi une confusion avec les mauvais esprits du christianisme) ne se trouve pas dans la présente collection, mais il est fréquent dans celles de Miladinov et de Verkovitch.

GLOSSAIRE

COMPRENANT TOUS LES MOTS DU TEXTE.

Abréviations.

v. p. verbe parfait art. article
v. i. v. imparfait m. masculin
aor. aoriste f. féminin
p. participe n. neutre.

Le genre n'a été indiqué que lorsque la grammaire ne donne pas le moyen de le connaître

(sb.) serbe, (t.) turc

(sl.) slavon ou ancien slovène, dans

(Mikl.) Miklosich, dictionarium palaeoslovenicum.

(Morse) bulgarian and english vocabulary, by Rev. C. F. Morse.

Avertissement sur l'orthographe.

Le système d'orthographe adopté dans ce livre réclame quelques explications. L'orthographe bulgare est encore en plusieurs points très incertaine, chacun écrivant, et cela s'entend aussi des textes imprimés, à peu près à sa guise. Cette incertitude tient d'une part, à la lutte entre le principe d'étymologie [1] et la prononciation, et de l'autre à la variété des dialectes. — Forcé d'en sortir, en ce qui me concernait, car les Manuscrits où j'ai puisé offraient les plus grandes divergences, et en attendant qu'un Bulgare compétent et se rendant à l'évidence, opère hardiment, comme Vouk, une réforme du système graphique sur la base de la prononciation, je me suis arrêté à un moyen terme :

1° Suppression des finales muettes ъ et ь ; [2]

2° substitution de и à ы, qui a le même son (i) ;

3° adoption de ё pour e, prononcé *io*, après une chuintante et de ъ pour représenter le son marqué ъ, ь et

[1] Les Bulgares, la plupart même des auteurs de grammaires, qui se plaisent à donner à leur langue le nom de slavon (slovène) moderne, paraissent ignorer que dans l'ancien idiôme ж et a se prononçaient comme ą et ę polonais; de là beaucoup d'erreurs qu'on prétend appuyer sur l'étymologie.

[2] Le son de ъ final ne s'est conservé que dans les substantifs suivis de l'article -ъ-т, et encore a-t-il pris en beaucoup de lieux le sens de *a* ou *o*; p. e. гласо, au lieu de гласъ-т.

ѫ (celui de *eu* français ou *e* dans le, je), par la raison, a) que le son en est uniforme dans la prononciation, b) que, en supposant toujours exact l'emploi actuel de ъ et ь, celui de ѫ ne l'est certainement pas au même dégré, puisque, tout en ayant partout un même son (là où il n'est pas prononcé *a*), il sert à exprimer, à côté de sa valeur propre actuelle, son ancienne valeur, qui est celle du polonais ą, en. рѫка, rąka, et en outre pour figurer l'y turc, е. аганѫм;

4° conservation, comme signe étymologique et distinctif, dans les verbes, de ѫ et ѭ, prononcés, en beaucoup d'endroits au moins, comme *a* pur, en: станѫ, станѫл, pron. stana, stanal (il en est de même en ce cas de ą);

5° ѣ et я ont dû être aussi conservés, notamment ѣ, dont les différences de prononciation ne sont pas uniquement dialectiques, comme en serbe, mais dépendent aussi, dans un même dialecte, de la position de l'accent et de la nature de la voyelle suivante (voy. Cankov, Grammatik der bulgarischen Sprache, p. 2 et seq.).

6° on a laissé leur orthographe variable selon les dialectes, à l'article du pluriel тѣ, те et ти, aux pronoms personnels, ex: мя, ме, ма, etc., et plus d'une fois dans les textes, mais pas dans le glossaire, on a laissé subsister e à la place de ѣ;

7° e et и sont constamment substitués l'un à l'autre en bulgare, de manière à amener de fâcheuses confusions dans la grammaire ou le sens, ex. идиш, примѣна, pour идеш, премѣна; j'ai partout rétabli la véritable orthographe;

8° о et у donnent lieu à la même observation; j'ai de même rétabli p. e. недо, видѣло, до, по, оправям, là où les manuscrits portaient неду, видѣлу, пу, ду, управм, etc. etc. — Il convient d'ajouter qu'en ceci même les man. ne suivaient aucun principe constant, et ne pouvaient dès lors servir à faire connaître d'une manière positive les variétés dialectiques.

9° Les Bulgares donnent comme les Russes, un son fort aux finales б, в, д, ж, з, (même suivies de ь); ils en omettent même quelques unes, p. e. ils disent deuche, mladosse, pour дъждъ, младость; j'ai écrit дъжд, младост, etc.

Ces remarques faites, voici l'alphabet employé:

Bulg.		Dalm. Croate	Prononciation	Bulg.		Dalm. Croate	Prononciation
А	а	a	a	Т	т	t	t
Б	б	b	b	У	у	u	ou
В	в	v	v	Ф	ф	f	f
Г	г	g	g : gant	Х	х	h	kh
Д	д	d	d	Ц	ц	c	ts : tsar
Е	е	e	é, è	Ч	ч	č	tch
ё	ё	jo	io, o	Ш	ш	š	ch : chamois
Ж	ж	ž	j : jour	Щ	щ	št	cht
З	з	z	z	Ъ	ъ	(oe)	eu, e : le
И	и	i	i	Ѣ	ѣ	je	ié, ia, é
Й	й	j	y, ï	Ю	ю	ju	iou, ou
К	к	k	k	Я	я	ja	ia, é
Л	л	l	l	Ѥ	ѥ	je	ié
М	м	m	m	Ѫ	ѫ		a (ą)
Н	н	n	n				
О	о	o	o	Ѩ	ѩ		ia, a (ją)
П	п	p	p	Џ џ / дж		dž	dj (mots turcs)
Р	р	r	r				
С	с	s	s				

(signe étymol.)

15**

Exemples:

e: либе, libé; седем, sédème.
ё: ножёви, nojovi; синё, siniò.
ъ: сърце, seurtsé; ръка, reuka.
ѣ: голѣм goliame; голѣма, goléma; мѣсец, mécétse ou miécétse.
ю: любьѫ, lioubia; чювам, tchouvame.
я: земя, zemia et zémé; тичям, titchame; ям, ядеш, yame, yédéche.
ѥ: ѥ, yé (est); пѣѥш, péyéche.
ѫ, ѭ: берѫ, учѫт, béra, outchate.
хв se pron. f: хванѫ, хвъркам, pr. fana, feurkame.

А.

а, et; mais, interj. d'appel: стани́ а стани́, 1, 27; voy. я.

абаџи́йчета, pl. de абаџи́йче (t. abadji), n. tailleur qui fait des vêtements du drap grossier appelé aba.

ага́нъм (t.), mon aga, mon maître.

агне gen. -ета, agneau dim. агънце.

аз, азе, ази (азика), je, moi. voy. яз.

ала, (gr. ἀλλά), mais, pourtant.

ален (t.), rouge.

алтън, (t.) l'or; алтънен, d'or.

ами, mais.

ангел, ange.

аралия, (t. yarali), blessé.

арап, négre, un noir; арапина, même sens; dat. арапину, avec un adjectif fém. 36, 12.

арачар, (t. kharadj, impôt, capitation), m., арачарето, pl. n., percepteur des impôts.

аргаче, (gr. ἐργάτης), n. ouvrier, manoeuvre.

аресам, (gr. mod. ἀρέσω), v. i. plaire.

артисам, (t. artyrmaq), suffire, être suffisant.

ат (t.) pl. -ови, étalon, beau cheval.

ахър, (t.) écurie.

аче, (а, че), et, et puis.

аянин, (t. ayan) sorte de fonctionnaire turc; аянски, adj.

арнаутин, pl. -ти, arnaute, albanais.

Б.

баба, vieille femme; grand mère, aïeule, dim. бабичка.

баю (баё, баю), байно et байчо, frère aîné; баёв, adj. du frère: баёво-то, 25, 98.

байрак, (t.) drapeau, étendard; -тар, porte-étendard.

бакрач (t. baqyr, cuivre), chaudron de cuivre, particulièrement pour porter l'eau (les femmes en portent deux en équilibre aux extrémités d'un morceau de bois façonné exprès et placé sur l'épaule, lorsqu'elles vont chercher de l'eau à la fontaine ou à la rivière). Voy. мѣнци.

бакшиш (t.), don, gratification, bakchich.

балкан, (t.) montagne; -ски, adj.: юнак балкански, un héros des montagnes, un brigand (sans aucune idée de mépris).

бан, (serbe; polon. pan), ne se trouve qu'une fois et avec un sens mal déterminé, 39, 1.

банко, m. банка, fem., банков, adj. — Ce sont des termes d'affection, qui équivalent à баю, etc., frère.

баням, v. i. baigner, voy. къпѫ.

бардак, (t.) vase ou pot à eau, verre.

баре, (t.) du moins, au moins: то баре да ю, si du moins, si encore cela était.

барут, (t. baryt), poudre à tirer.

бастисам, voy. бащишѫ.

батё, frère aîné: батя си, son frère. Voy. баю.

бачва, tonneau.

баш, (t. tête), en composition, chef; le premier, excellent, 14, 5; chef: башхарамія; chef de voleurs.

баща, père, dim. бащица; бащин, adj. du père, paternel.

бащишѫ, еш, aor. бащисах (t. ?), piller; aller en maraude; s'emparer par la violence.

бегликчия, (t. begliktchi), celui qui prend à loyer les terres de l'état ou la dîme des moutons, (beylik); беглишки, adj. qui fait partie du domaine public impérial (en Turquie).

без, sans; -мене, sans moi, en mon absence, 15, 68.

безгрѣшен, -шна (грѣх), qui est sans péché, innocent.

безцѣн, sans prix, inestimable.

беки, (t. bilki), peut-être que, il paraît que.

берѫ (aor. брах, part. брал), v. i. съ-, по-, v. p. cueillir, ramasser, recueillir, rassembler; берешком, en cueillant.

бешлик, (t.) pièce de cinq piastres.

би, 3° pers. sing. de бих, aor. du v. съм, servant à former le conditionnel des verbes: да не би да, de crainte (qu'il n'arrivât) que, 25, 21.

бивамъ, v. i. fréquentatif de съм: être, arriver, avoir lieu souvent: бива ли? cela arrive-t-il, est-ce possible, faisable? 10, 35; бива ся, cela est possible, cela se fait, 10, 46; с мома шяга не бива', on ne plaisante pas avec une fille, 70, 27.

биволъ, buffle.

билъ, била́, било́, part. du v. съм: qui a été, qui fut. кога́ ю било́ на вечер, quand ce fut au soir, le soir venu.

билярин, pl. биляре, vendeurs de simples médicinaux ou servant aux enchantements, 37, 12.

билка́, pl. билки, ou билю, coll. neut. plantes; particulièrement plantes médicinales ou servant aux enchantements.

билюр, (t.) le verre.

бистъръ, f. -тра, clair, limpide.

бижъ, -юш, v. i. p. бил, battre, frapper; tirer sur, avec une arme de trait ou à feu, 17, 36. — млѣко, battre le lait, pour en faire du beurre; — ся, se battre, s'entrebattre: бой ся ю била; биюм, adv. en battant: бию бикм.

благодарѭ, иш, v. i. remercier; saluer, 10, 38.

близу et близо, près, близу при, auprès de.

блъскамъ, v. i. (блъснѫ, v. p.) pousser, frapper; se pousser mutuellement du coude pour appeler l'attention, 53, 27.

блѣѭ, кш, v. i. bêler.

бог, Dieu; cas oblique бога; божне ле, esp. de vocatif, 10, 38.

богувамъ, 84, 11.

бодилъ, épine, piquant.

боднѫ, v. p. percer une fois; боднѫта рана, blessure faite par un coup de couteau.

бодѫ, еш, v. i. piquer, percer.

божи, -я, de Dieu, divin (бог): рай божий.

божурек, la pivoine.

бозаѭ, sucer, têter: бозали, 25, 78.

боздоган, (t.) masse d'armes, massue; appliqué à l'aiguillon d'un moustique, 87, 5.

бой, (de бияж), combat, guerre.

бойлия, épithète du fusil: long comme un homme (t. boïlu).

болен, -лна, malade — лежи, il est malade; — ся заболѣ, il est tombé malade.

болест, maladie.

болярин (sl. optimatum unus, болий, plus grand), personnage d'importance, riche; chez les Russes, boyard: Ивко болярин; баш-болѣрин, l. un chef boyard, un notable, 51, 27.

бор, le pin sylvestre; борина, le bois de pin.

боряж, иш, v. i. se battre, combattre.

босиляк, le basilic.

бояж, иш, ся, v. i. craindre, avoir peur.

брадва, hache.

брат, pl. братя, frère; брайно, братко et братче, esp. de vocatif; братец, dim.

братимство, qualité de frère.

братимила (serbe брáтимити), elle donna le titre de frère (avec prière de l'accepter à un ennemi dont on veut faire un ami), 38, 5.

брашно, farine.

бре (t.), hé! holà!

бръкнж, saisir, fouiller, mettre la main (à la poche, dans le sein); бръкнем, 1º p. sing. (forme serbe), 38, 13.

бръмбар, bourdon, insecte.

брѣме, pl. —ета, ord. —ена, fardeau: брѣмета дърва, charges de bois.

будж, иш, v. i. éveiller, réveiller.

бук, le hêtre; -ов, adj.

було, un voile; булка et булче n., (femme voilée), fiancée, épouse; булне, esp. de vocatif: femme (mariée).

буля, voc. буле belle-soeur (épouse du frère); у булини си, chez sa belle-soeur.

булюк, (t.) troupe, compagnie: булюк-башия, propt. capitaine, gendarme.

бунар (t.), puits, fontaine.

бурунцук, (t.) espèce d'étoffe tissée dans les maisons, et composée de bandes alternatives de soie et de coton; elle sert principalement à faire du linge de corps; бурунцучан, fait de cette étoffe.

бухалка, battoir pour le linge.

бухам, v. i. battre le linge pendant le blanchissage.

буен, f. буйна, agité, tumultueux, impétueux: -вода, гора; буйно, tumultueusement, avec bruit.

бъдѫ (бѫдѫ, pol. będę), v. p. futur subjonctif du v. съм: que je sois, que je devienne.

бъклица, bouteille de bois, large et plate, pour porter du vin (en serbe чутура).

българин et блъгарин, pl. българи, le Bulgare, 8, 46.

бъркам, v. i. voy. брѫкнѫ.

бързъ, rapide, prompt.

бѣгам, v. i. fuir, se sauver.

бѣда, nécessité, malheur, danger.

бѣл (bial), blanc; бѣличък, dim.

бѣлѣѭ, еш, v. i. paraître blanc.

бѣлѫ, иш, v. i. blanchir (le linge).

бѣлилце, blanc à farder.

бѣх (biah), 2° p. бѣ, je fus. voy. съм.

B.

в, във, dans, във вторник, au jour de, le, mardi.

вадѫ, иш, v. i. tirer hors, extraire, aveindre; dégainer (un sabre).

вази (вас-зи), vous; у вази, chez vous, à la maison, над вази, au-dessus de votre maison.

вали, v. i. -дъжд, il pleut.

валог, pente, déclivité d'une montagne, 4, 19.

вар et вара, 39, 28, la chaux.

варай, леле варай, impér. d'un verbe inusité (slovène mod. varati, observer, sl. варовати ся, cavere), qui sert d'interj. pour appeler l'attention ou marquer l'étonnement.

вардѫ, v. i. épier, guetter, ся, faire le guet.

варѭ, иш, v. i. faire bouillir, faire cuire.

вдигнѫ, v. p. lever, soulever, ся, se —.

вдовица, veuve.

вежда, sourcil.

везѫ, v. i. lier, 37, 20.

везир (t.), vizir, везиря, dat. везирю, 42.

веке, déjà. voy. веч.

великден (grand jour), le jour de Pâques.

вергия, (t. vergui), impôt.

вересия (t.), crédit: на—, à crédit.

весел, gai; ни—поглед, l. ni un gai regard, pas même un regard, 62, 7.

веселѫ, иш, v. i. réjouir, égayer, amuser; — ся, se —.

веселина, gaité, allégresse.

веч, вече, déjà, не вече, ne plus. Voy. веке.

вечер, m. et fém., soir; adv. le soir, au soir.

вечеря, souper, repas du soir.

вечерям et вечерам, v. i. souper.

вечерати, inf. serbe, souper.

ви, вий, vous.

видѫ, v. p. et i. voir; trouver bon, juger à propos, 23, 77.

виждам, v. i. voir.

викам, v. i. appeler, mander vers soi; inviter.

вила, espèce d'être surnaturel qui figure plus particulièrement dans la poésie des serbes (en bulgare самовила), 5, 5 et 6.

вилает, (t.) pays, province.

вино, vin.

висок, adj. haut; -o, adv. haut, en l'air.

вит, sinueux, tortueux: вити планини, 6, 3.

вихра, 5, 6 et вихрушка, prop. ouragan, ensuite dans le sens d'un esprit élémentaire analogue au στοιχεῖον des Grecs modernes. Voy. стихия.

вишни, haut, élevé: от вишнаго Бога, du Très-Haut, génitif archaïque, 42, 5.

вишня, cerise aigre, griotte.

виѫ, еш, v. i. tordre, enrouler; — гнѣздо, bâtir son nid; — ся, se tordre, s'enrouler.

вкуп, ensemble, tous ensemble, voy. скуп.

владика, pl. владици, 16, 23, évêque.

влашки, valaque.

влекѫ, влечеш, v. i. traîner, entraîner.

вловѫ, ся, v. p. se saisir mutuellement, s'étreindre. Voy. ловѫ.

влѣзвам, v. i. влѣзнѫ et влѣзѫ, еш, v. p. entrer.

вода, eau. dim. водица, un peu d'eau.

водѫ, иш, v. i. conduire; — жена, prendre pour femme, épouser, se marier, 4, 48; — мъжа, vivre en homme, à la manière d'un homme, 18, 25; — ся, vivre ensemble, être dans l'état de mariage, 4, 58.

возѫ, v. i. traîner, mener (une voiture).

войвода (sl. вой, guerrier, водити, conduire), chef de guerriers, chef de bande, capitaine de brigands; млада войвода, d'une femme, 17, 85.

войска, la guerre, 3, 2; troupe armée, soldats, 3, 48.

волец, dim. de вол, bœuf.

воля, permission: дай ми —, donne-moi la permission, 40, 10.

восок, pour восък, cire vierge.

впрѣгам, v. i. atteler.

вран, noir, surtout du cheval.

врата, pl. n. et врати, pl. m. 49, 32, porte.

вращати, infin. serbe, ramener, voy. връщам.

вратига, nom de plante, 8, 39.

врачка, devineresse, diseuse de bonne aventure.

врачувам, v. i. prédire le sort, dire la bonne aventure; — си, se la faire dire, consulter un devin.

вреден (serb.), digne: — юнак, héros accompli.

врстено, fuseau, quenouillée.

връщам, v. i. voy. върнѫ.

врѣме, pl. -ена, le temps.

все, вси, voy. всички.

всички (et сички), f. всичка, n. всичко et все (се), pl. m. вси (си), pl. f. et n. всички: tout, toutes, tous.

всякакъв, fem. -ква, chaque.

всяки, всѣки, chacun, 17, 180; chaque, 18, 44.

втасам (gr. φθάνω), v. p. втасвам, v. i. arriver à temps, suffire à, être en état de.

втори, second, deuxième.

вторник, mardi.

вуйчо, m. oncle, dat. вуйчу, вуйчов, adj.

въглен, charbon allumé, braise.

въз, sur, auprès de, 1, 8 et al.

възглавіе, oreiller.

възсѣднѫ, v. p. monter un cheval; se mettre en selle.

вълче, pl. -ста (dim. de вълк), loup.

вън, на вън, вънка, dehors, au dehors.

върба, saule.

върв, f. corde, lien.

върви, v. i. aller, marcher, cheminer.

връжѫ, (aor. вързах, part. вързал), v. p. вързувам v. i. lier; bander une plaie.

върл, adj. violent, de caractère méchant, 7, 10 et 14; féroce: върла мечка; fort, d'un spiritueux: върла ракія. Voy. лют.

върнѫ, v. p. faire retourner, renvoyer, reconduire; — си, s'en retourner, retourner, revenir.

вътрѣ, dedans; — ходѫ, aller dedans, entrer.

върх, врх, sommet, cime; на връх, en haut.

вѣнец, voc. вѣнче, dim. вѣнчец, couronne, principalement celle qui sert pour le mariage et que les femmes continuent ensuite de porter; c'est une espèce de chapeau orné de fleurs, de monnaies, etc. et d'un effet souvent bizarre.

вѣнчан (вѣнчѣн), couronné, marié. Voy. либе.

вѣнчѣж, кеш, part. вѣнчѣл, v. p. marier (en célébrant la cérémonie du mariage, en posant la couronne, вѣнец): с, avec, à, 10, 110; — ся, se marier.

вѣнчявам, v. i. voy. вѣнчѣж.

вѣра, foi, bonne foi; -сторѫ, engager sa foi, promettre par serment; religion: друга вѣро! o homme d'une autre religion! 37, 6.

вѣрен, f. вѣрна, fidèle.

вѣстѫ, ся, v. p. вѣстила ся, elle se montra, apparut, 11, 16.

вѣтър, pl. вѣтрове, dim. вѣтрец, vent.

вѣж, v. i. souffler: вѣе му роса, elle agite l'air (avec le drapeau) pour le rafraîchir, 84, 7, — ся, flotter au vent, comme un drapeau.

Г.

гаваз, (t.) espèce de gendarme, kavas.

гадинка (Morse: гадина, гад, creeping thing, reptile) animal (oiseau?), 10, 21.

газѫ, v. i. passer à gué.

гайда, s. f. (serb. гайде, pl. f.) cornemuse, musette.

гайтан (t.), lacet, cordon servant à soutacher.

гасѫ, v. i. éteindre.

гащи, pl. culottes d'homme, braies.

гдѣ (gdé), дѣ, гдѣто, дѣто, où; quand, dès que; sert aussi de pron. relatif: гдѣто една, qui (est) seule, 1, 19; que, de ce que: дѣто е нѣма, de ce qu'elle est muette, 13, 81; гдѣ да е, où qu'il soit.

гегайлийски, appartenant aux Guégues (Chkipetars de la haute Albanie); épithète du fusil long et mince des Albanais, 3, 23 et al.

гемиция (t. guemidji), m. batelier, matelot.

гемия (t. guémi), navire, bateau.

гергёв (t. kerguéf), métier à broder.

гергёв, adj. -ден, le jour de la Saint Georges, grande

fête qui tombe le 23 avril/ 5 mai; -ски, adj., -ско агне, agneau qu'on mange ce jour-là.

гергювица, la femme de Georges (Герги).

гердан (t.), collier.

гиди, interj. turque de mépris, équivaut à peu près au μωρέ de Grecs (bulg. мари).

гиздав, joli, beau.

гиранов (t. guiren, puits), adj. — а вода, eau de puits.

глава, tête : дошло и мене до глава, 1. il m'est venu jusqu'à la tête, on en veut à ma vie; individu, personne : търговска глава, un marchand (sb. мушка, женска-) homme, femme).

главня, tison, morceau de bois enflammé.

гладжѫ, v. i. prop. polir; caresser.

глас, dim. гласец, voix; със глас, à pleine voix, à pleine gorge; pl. гласове, cris. гласо = гласа ou гласат, le voix, 37, 57.

глоба, amende, punition pécuniaire; argent extorqué par un fonctionnaire.

глупав, stupide, bête.

гледам, v. i. (sl. глѧдати) regarder; prendre soin de;

гледа ся, impers. avoir l'air, sembler, — лошаво, cela s'annonce mal, 11, 15.

гнѣздо, nid.

говедар, bouvier; -ски, adj. qui le concerne.

говорѫ, v. i. parler, dire.

говѣѭ, ѥш (sl. venerari; Morse, jeûner), v. i. на-, v. p. vénérer, témoigner du respect, principalement en gardant le silence 13, 71.

говѣниѥ, verbal du précédent marque extérieure de respect, civilité : — и кланяниѥ, 45, 61 et al.

год, годѣ, particule qui s'ajoute aux pronoms pour leur donner un sens indéfini (lat. cumque).

годеж, f. accordailles, fiançailles.

година, an, année; годин, gen. pl. archaïque, mais encore en usage : три годин; годинка, dim.

годѫ, f. i. fiancer, promettre en mariage; годен, promis, fiancé.

гозби (pour гостби), pl. f. mets, aliments. Voy. гост.

гол, nu.

голѣм, grand.

гонѫ, v. i. chasser, poursuivre.

гора, dim. горица, forêt,

montagne boisée; горски, adj.; горю,coll. n.пусто-, 64, 10.

горен, f. -рна et -ня, d'en haut, supérieur.

горѣ, en haut, haut; от —, de plus, en plus.

горещи (горьж), brûlant: —сълзи, larmes brûlantes.

горки (serb. amer); горкият! l'infortuné!

горьж, иш, v. i. brûler, se consumer: гори за вода, elle brûle pour l'eau, a soif, 8, 20.

господ, le Seigneur, Dieu, voc. господи, 87, 22.

господин (serb.), voc. -е, Monsieur! Seigneur, 12, 25.

гост, pl. гостю et гости (госте), hôte, convive; идж на госте, aller chez quelqu'un pour y recevoir l'hospitalité, y être traité.

готвьж, иш, v. i. préparer; préparer à manger, faire cuire, cuisiner.

грабиж v. p. (грабьж v. i.), saisir et emporter, s'emparer de.

град, ville, cité.

градина, dim. градинка, jardin.

градьж, иш, v. i. fabriquer; bâtir; travailler, 11, 16.

грамаде (ord. грамада, f.) s. n. prop. tas; tumulus, 17, 2.

граничов, adj. de граница, espèce de chêne.

греда, poutre, chevron.

гривна, bracelet.

грижевен, triste, inquiet.

грижя, souci, inquiétude.

грижьж, ся, v. i. s'inquiéter, s'affliger.

гроб, pl. -ови, tombeau, fosse.

гроздю, coll. n. (de грозд), des raisins, du raisin, une grappe.

грозданкини, adj. pl. qui appartient à Grozdanka: —дворови, la maison de G.

грозен, f. -зна, laid, difforme, 13, 8.

гръб, le dos.

гръцки, grec.

грѣх, pl. -ове, péché.

грѣхота, péché, crime.

грѣьж, юш, v. i. luire, briller; грѣй, impér. 6, 1.

губьж, v. i. perdre; détruire, tuer.

гукам, v. i. roucouler.

гушка, gosier, gorge.

гъба, champignon.

гълъб, pigeon.

гъркиня, femme grecque.

гърло, la gorge (intérieure), gosier.

гърмьж, v. i. tonner.

гърне, pot, vase de terre.
гяк, voy. дяк.

Д.

да, que; pour que, afin que; si. Avec l'impératif: да земем, prenons! ще да плаче, ⁚. elle veut qu'elle pleure, elle pleurera, да кажеш, pour que tu dises, pour, afin de, dire. да ли? est-ce que? дали да, si (s'il faut que).

давам, v. i. donner. Voy. дам.

далеко, далеч, loin; от далеч, de loin.

дам, aor. дадох, даде, imper. дай, fut. щж дá, v. p. donner; permettre, accorder: да даде Господ! plaise à Dieu que! 51, 6. Voy. давам.

дано, afin que; peut-être que, dans l'espérance que.

дар, pl. -ове, objets (vêtements, linge, etc.), qu'une femme apporte eu se mariant, son trousseau: дарове ленени и копринени, 17, 5; дара кроили, дар събирали, 65, 18 et 19.

дарувам, v. i. gratifier, faire un cadeau à.

даскалче (διδάσκαλος), maître d'école.

дахом, esp. d'adverbe tiré de дам, et comme s'il y avait: дадох дахом, je donnai en don, 37, 16.

два, двама, двамина, m. двѣ (dvé), f. et n. deux: и двама-та, tous les deux; със два-та забили, ils s'entrebattirent.

дванадесет, douze, -йо = и-ат, le douzième.

дванайсе, douze.

дваш, deux fois.

двойсе, vingt.

двор, pl. -ове, maison, grande habitation; cour.

двѣстѣ, deux cents.

дебел, épais, gros.

деведесе, quatre-vingt-dix.

девер, dim. деверче, beau-frère (frère du mari); garçon de noces.

девет (девят), neuf; -мина avec les noms de personnes: деветмина братя, neuf frères; девети, neuvième.

ден (день), pl. дни, jour; три дни; g. pl. дена, 38; денѣ, pendant le jour.

дели (t. fou): -башия, déli bachi, sergent, homme d'escorte, etc.

десет, dix.

дигам v. i. дигнж v. p. lever, soulever.

диржч v. i. chercher, rechercher.

днес, днеска, aujourd'hui; pendant le jour.

днешен, adj. d'aujourd'hui.

до, à, vers, jusqu'à; auprès de; devant les numératifs, presque explétif ou équivaut à tous: до три глави, toutes les trois têtes

до като, jusqu'à ce que.

добив, gain, butin, 35.

добиѫ, еш v. p. (-бивам v. i.) engendrer, mettre au monde, 4, 60; obtenir, gagner.

доброволен, f. -лна, qui a bonne volonté, de bon coeur.

Доброжа, la Dobroudja, région de la Bulgarie à l'angle du Danube et de la mer Noire.

добър; добри, а, о, bon; добро, bien, objet précieux; с добро, de bon gré, volontairement; добрѣ, adv. bien.

доведѫ v. p. part. act. довел, p. pass. доведен, amener, particulièrement une nouvelle mariée à la maison de son mari: скоро доведена, récemment amenée, c'est à dire mariée, 25, 58.

довица (в-, у-довица), довичка, dim. veuve.

довлекѫ, чеш, part. влекъл, v. p. traîner jusqu'à un certain endroit.

довчера, adv. ce soir, cette nuit (prochaine).

догдѣ, додѣ, jusqu'à ce que, tant que.

додай (дам), impératif; donne, remets! 36, 34.

додрѣмѫ, v. p. (дрѣмѫ, v. i.) avoir envie de dormir, sommeiller: че му ся дрѣмка додрѣма, 41, 12.

додѣвам v. i. ennuyer, importuner, dat.

додѣѫ, еш v. p. empêcher; impers.: додѣя ми ся, je suis ennuyé, las de.

докарам v. p. amener en chassant devant soi.

додѫ et дойдѫ, еш, part. дошел, f. дошла, v. p. venir; — при, venir chez (un homme), l'épouser: дано доде при мѣнѣ, 78, 2; дой ке, il viendra, 37, 32; мене ке дошло до глава, il m'est venu à la tête, ma vie est en péril.

долен, f. долня, inférieur, situé en bas; долненка, celle qui est, habite, au-dessous, 69, 15.

долу (доло), en bas; от —, d'en bas.

долк (dóle), vallée, доличника, vallon.

дом, maison; ce qui la garnit, mobilier, 4, 49; — съ-

бирам, дом(у)вам, bien tenir une maison, être bonne ménagère, 4, 49 et 96; у домá, à la maison.

домрежи ся, v. imp. 3º p. s. aor.: и са мрежа домрежи, et ses yeux furent comme couverts d'un filet, furent apesantis, par le sommeil, 43, 30. Voy. мрежа.

донесѫ, еш, v. p. доносям, v. i. apporter.

доплакѫ, v. p. pleurer aussi, pleurer après quelqu'un.

допратѫ, иш, v. p. envoyer jusqu'à, faire parvenir.

допълвам, v. i. achever de remplir, remplir complètement.

дори, дор', jusqu'à ce que.

доста, assez (sl. dostati, suffire).

достанѫ, v. p.: достанѫло qui a duré assez, est arrivé à son terme, 39, 17.

дотегнѫ, v. p. дотегнувам, (v. i. sl. тѫгъ, labor) fatiguer, être à charge, ennuyer: дотегнѫло му, cela l'ennuya, 3, 31.

дохождам, v. i. venir, arriver. Voy. додѫ.

дофтасам, v. p. arriver, survenir.

дочюѭ, юш, aor. дочюх, v. p. entendre: дочюло ся, cela fut entendu, 13, 74.

доѭ, иш, v. i. по-, v. p. allaiter: ке дой, подой ке, allaitera, 37, 32 et 40.

драги (sb.), cher, aimé; драго ми ю, cela me plaît, j'aime à; що тебѣ драго, tout ce que tu voudras.

драка (serb. драга), arbuste épineux, le paliure, épine (buisson).

дребен, f. —бна, menu, fin.

дреха, habit, vêtement.

друг, adj. autre.

други, 1º pron. un autre, другиго, gen. 8, 23, — другому, dat.: един другому, l'un à l'autre, 34, 145; 2º adj. (serbe) deuxième.

дружина, coll. compagnons, compagnie, troupe de brigands, etc. зла дружина, de mauvais compagnons, 7, 9; дружино верна, 17, 14; sert de pluriel à другар: 77 дружина, 17, 8; дружина сговорна et сговорни, 34, 82; avec le verb. au plur., 34, 74.

друм, pl. n. друмища (gr. δρόμος), chemin, grande route.

дрѣмка, envie de dormir. Voy. додрѣмѫ.

дръпам, v. i., дръпнѫ, v. p. saisir, tirer à soi par un

дулини, adj. pl.: у —, à la maison de Douda.

дукат, ducat, pièce d'or.

дуля, дуня, coing, cognassier.

дума, parole, discours; — не минува, aucune parole ne passe, on ne veut pas m'écouter.

думам, v. i. parler, dire.

дух, esprit, souffle vital.

духам, v. i., духнѫ, v. p. exhaler un souffle, souffler (du vent): духа́ ке, духнѫ́ ке, soufflera, 37.

духовник, ecclésiastique.

душа (дух), dim. душица. l'âme; pl. individus.

душманин (t. douchman), pl. душмани, ennemi; —манка, ennemie: —манлък, inimitié, haine.

дъбрава, forêt de chênes (дѫб).

дъжд (pron. deuche), dim. дъждец, la pluie.

дълбок, profond.

дълг, long.

длъжен, qui doit, est débiteur; що съм —, que dois-je?

дърво, arbre, дърва pl. bois à brûler, дървието, coll. les arbres.

дърводѣлец, pl. —лци, bûcheron.

държѫ, v. i. tenir.

дърт, vieilli, usé.

дъска, planche.

дъщеря, fille.

дѣ (dé), voy. гдѣ. дѣка, où que, en quelque endroit que ce soit.

дѣвица (dim. de дѣва), jeune fille, vierge.

дѣвойка (serb.) comme дѣвица.

дѣдов, adj. du grand père.

дѣй (pl. дѣйте), sert à former une espèce d'impératif prohibitif; comme en serbe немой, немойте: не дѣй ме напуща, ne me répudie pas, noli me dimittere.

дѣл, part, portion.

дѣлѫ, иш, v. i. partager, distribuer.

дѣлник (дѣло, œuvre), jour ouvrable (opposé à празник, fête).

дѣсен, f. дѣсна, droit, qui est à droite; на дѣсно, à droite.

дѣте, pl. дѣца et дѣчица, dim. enfant.

дѣтенце, dim. petit enfant.

дѣто, v. гдѣ.

дюген (t. dukkian), boutique.

дявол, diable.

дяк, pl. -ове, et дякон, dim.

дяконче, clerc, diacre, écolier.

E.

Cette lettre, au commencement de plusieurs mots, se prononce aussi *ié*.

еве (ebo), voici.
ёгич (yoguitch), bélier, conducteur du troupeau, 69, 46.
еден (юден) et един, една, -но, un, une ; seul : едина волец, acc. un des boeufs, 63, 17 ; една ябълка, l'une des pommes ; до еден, jusqu'à un, c. à d. jusqu'au dernier.
едикулска, relatif aux Sept Tours (yédi koullé, t.), localité de Constantinople.
еднаж, еднаш, une fois.
еднички, unique ; едничка у майка, fille unique, 1, 15.
едринополски, d'Andrinople (en turc Edirné).
ездж, v. i. monter un cheval, chevaucher.
екимжия (ar. t. hekimdji), médecin.
ела (gr. mod. ἔλα), viens !
елен (юлень), dim. еленче, cerf.
елече, dim. (t. yélek), gilet.

елха, dim. елхица, ехла, sapin. voy. хелица.
еня (gr. ἔννοια), souci, inquiétude : да ти не ю —, n'aie aucune inquiétude.
ето, voici, voilà ; — че, voilà que.
етърва (итърва), belle-soeur (soeur du mari).
енцик (t.) besace, sac.

Ж.

жанъм prop. џанъм, dja neume (pers. djan, âme, et t. ym, ma), mon âme ; manière amicale et très fréquente en turc d'interpeller les gens.
желѣзен, f. —зна, de fer.
жена, femme ; épouse ; женски, féminin.
женж, иш, v. i. marier, donner en mariage ; — ся, se marier ; женен, part. marié, моми не женени, les filles non mariées, 5, 30.
жив, vivant, vif ; —от, la vie.
жълт, jaune ; жълтица, dim. жълтичка, pièce d'or (vulg. un jaunet).
жьнж (жьнж), еш, v. i. moissonner.
жялба, chagrin, affliction.
жялно, tristement.

16

жяловен, f. —вна, affligé, désolé.
жялж, ишь, v. i. plaindre, avoir compassion.
жятва (sl. **жатва**), la moisson.

З.

за, pour; en, dans l'espace de: — неделя, en une semaine, за ден, en un jour.
забавж ся, v. p. (бавж, v. i.), demeurer, tarder, s'arrêter.
забиж, v. p. ficher, planter (un drapeau).
забижь ся, v. p. commencer le combat.
забодж v. p. percer d'un coup; arranger une ceinture (d'homme) en enfonçant les deux bouts dans le reste pour qu'elle ne tombe pas, 34, 121.
забравям, v. i. забравж, ишь, v. p. oublier.
забрадж ся, v. p. se coiffer, mettre le забрадник, ou mouchoir de tête.
забулж, ишь, v. p. mettre, poser le voile (à une mariée); забулен, voilé. Voy. було.
забунче, espèce de gilet; les Samodivas le portent, 4, 17.

забегнж, v. p. s'enfuir.
завардж, v. p. se mettre à garder, occuper un lieu pour le garder, voy. вардж.
заварям, v. i. заварж, ишь, v. p. trouver, remontrer.
заведж, v. p. amener.
завивка, couverture de lit.
завождам, v. i. voy. заведж.
завръщам v. i. — вржнж v. p., ся, s'en retourner, retourner.
завтекж, ся, v. p. accourir vers.
завържж, ешь, aor. завързах, nouer; — рожба, concevoir; — ся, se nouer (des fruits), 15, 32.
завърнж ся, v. p. se tourner, se retourner. Voy. завръщам.
завъртж, ся, v. p. commencer à tourner, tourner sur soi-même.
завършж, v. p. accomplir, exécuter.
завежь, v. p. commencer à souffler; emporter en soufflant (du vent).
загин(у)вам, v. i. périr, mourir.
заглѣдам ся, v. p. s'oublier en regardant, avoir l'attention absorbée par ce qu'on regarde.

загодѫ ся, v. p., за, se fiancer à.
заградѫ, иш, v. p. bâtir, construire. 5, 2.
загърнѫ, v. p. entourer, envelopper (de la flamme).
загубѫ, v. p. perdre; — ся, se —, disparaître, загубен, part. perdu, égaré.
задам, v. p., impér. задай: — канон; imposer une pénitence.
задам ся, 3ᵉ p. pl. зададѫт, v. p. se montrer, commencer à paraître.
задигнѫ, v. p. enlever, emporter, charger sur soi.
задомѫ ся, v. p. s'établir, se marier.
заиграѫ, v. p. commencer à danser.
заидѫ, v. p. descendre дъждец заиде; la pluie tomba; se coucher (du soleil), impér. зайди, p. зайдѣл.
закарам v. p. se mettre à pousser devant soi.
заклал, qui a égorgé; заклан, égorgé, massacré, participes de заколѫ.
заклѣвам ся, v. i. jurer, faire serment; в, par.
заключѫ, ся, v. p. s'enfermer (à clé).
заколѫ v. p. voy. колѭ.
закърпѫ, v. p. raccommoder, réparer des vêtements.

залаг, bouchée, morceau à manger.
залагам v. i. mettre en gage (залог).
залазям v. i. (залѣзѫ v. p.), descendre, se coucher, du soleil.
залаѭ v. p. (лаѭ v. i.) commencer à aboyer.
залибѫ, v. p. voy. залюбѫ.
заливам v. i. verser à boire.
залюбѫ, v. p. commencer à aimer, s'éprendre de; jouir d'une femme, 34, 24.
залюлѣѭ, v. p. commencer à bercer, etc. voy. люлѣѭ.
заминувам, v. i. заминѫ, v. p. passer auprès de, passer et s'éloigner.
замръкнѫ, v. p. (замръкнувам v. i.), être surpris par la nuit, se trouver en un lieu au tomber de la nuit.
замни, impér. voy. земѫ.
замрѣжѫ, v. p. envelopper d'un filet, prendre au filet.
замѣрям, v. i. viser un but: — с, lancer q. q. ch. à q. q. un.
занесѫ, v. p. (заносям, v. i.) apporter, porter vers: здравие занеси, porte mes saluts, va saluer; занесъл, —сла, part.

16*

запалѫ, v. p. (запалям, v. i.) allumer, mettre le feu à; запален, part.

запасам, v. p. ceindre, placer dans la ceinture.

запирам, v. i. (запрѫ, v. p.) arrêter, empêcher de passer.

заплатѫ v. p. заплащам, v. i. payer, solder une dette.

заплачѫ, v. p. commencer à pleurer, fondre en larmes; заплакал, part.

заплела ся, elle s'embarrassa, s'entortilla, de заплетѫ.

запоя, 37, 25 : pour запѣя? voy. запѣѫ.

запратѫ, иш, v. p. envoyer.

запѣѫ, еш, v. p. commencer à chanter, entonner, impér. запѣй.

зарад, заради, à cause de, pour.

зарад(у)вам ся v. p. se réjouir.

заран, adv. le matin, demain matin; на —, le lendemain.

зарано, adv. le matin, au matin.

заровѫ, еш, v. p. (заравям, v. i.) enfouir, enterrer; заровен, part., creusé: гроб заровен, fosse creusée.

заръчам, v. p. recommander, enjoindre.

засвирѫ, v. p. commencer à jouer d'un instrument. Voy. свирѫ.

заселѫ, иш, ся, v. p. être habité, devenir un village (село).

засмѣѫ, еш, ся, v. p. (засмивам ся, v. i.) se mettre à rire.

заспѭ ся, v. p. s'endormir, заспал, endormi. Voy. спѫ.

засрамѫ, иш, ся, v. p. être pris de honte, avoir honte.

засъкнувам, v, i. s'endormir d'un sommeil lourd et profond.

засѣвки, pl. 65, 20.

затресѫ, еш, v. p. secouer, commencer à faire trembler (de la fièvre).

затриѫ, еш, v. p. (затривам, v. i.), détruire, faire périr.

затръкнѫ, v. p. partir, s'éloigner.

затулѫ, v. p. (затулям, v. i.), voiler, obscurcir la lumière ; bander une plaie.

затъкнѫ, v. p. (затъкнувам, v. i.), boucher, obstruer : — кърви-те, empêcher par un bandage l'écoulement du sang.

захар (gr. m. ζάχαρη), le sucre.

захванѫ, v. p., захващам, v. i. (on pron. zaf —) commencer, entreprendre.

захврькнѫ, s'envoler, voler vers, jusqu'à.

зачюѭ v. p. Voy. чюѭ.

защо, pourquoi? parce que; que.

звѣзда, étoile, astre; étincelle, 44, 14.

здравиц, espèce de plante.

здравица, prop. toast, salut porté en buvant; vin, comme servant à porter des santés, 34, 4.

здравѥ, santé; люлѣѭ сѩ за —, se balancer pour la santé, expression et coutume qui dérivent sans doute de quelque usage religieux du paganisme; salut, salutation: много —, носи — на, va saluer de ma part.

здравѭ, v. i. guérir q. q. un, des blessures, etc. 27, 17.

зе, il prit; зе-щеш, tu prendras, v. земѫ.

зелен, vert.

земам, v. i. земѫ, v. p. aor. зех, зе, p. зел, prendre; зели, ils prirent; зехми сѩ с теб', nous nous prîmes avec toi, nous nous mariâmes, 35, 3.

земѭ, v. p. voy. земѫ.

земник, pl. —ици, cave, cellier (de земя).

земя (pron. souvent zémé), et земля, 28, 55, la terre; pays.

зефет (t. ziafet), festin, repas prié.

зи, syllabe intensive qui s'ajoute à divers pronoms.

зид, mur, muraille.

зима, l'hiver.

зимам, v. i. voy. земам.

зимовище, lieu où l'on passe l'hiver, habitation, quartier d'hiver.

зимувам, v. i. passer l'hiver, hiverner.

злато, l'or; злат (sl. златъ), et златен, d'or, doré; злато-крайки, qui a les bords (край) dorés, 4, 15; златнио = златни-ат; златено, adj. n. objets en or, bijoux, 45, 44.

злочест, malheureux, qui a une mauvaise chance.

злѣ (de зъл), cruellement, douloureusement; — умира, l. il se meurt mal, il est dans une cruelle agonie, — боли.

змия, serpent, voy. зъмя.

змѣй (sl. змай), pl. змѣёви, dragon, être mythologique; змѣйно, id. 11, 15; змѣйица, f. dragonne (gr. δράκαινα); змѣйче, le petit du dragon; змѣёв, adj. de dragon.

знаѫ, кеш, v. i. savoir, connaître,

зорница, étoile du matin, зорници, dat. s., 16. 3.

зрѣѫ, кеш, v. i. mûrir.

зъл (Cank.), f. зла, mauvais, méchant, cruel; с зло, de force, par force.

зълва, belle-soeur (soeur du mari).

зъмя, serpent, animal qui est l'objet de bien des croyances superstitieuses.

зындан (t.) cachot, prison, 52, 32.

И.

и, et; aussi; même.

й dat. s. f. du pr. тя: à elle, lui: мама й, l. la mère à elle, sa mère.

й (j') pour ю (je), est.

игpало, lieu de jeu ou de danse.

игpаѫ, кеш (йш), v. i. jouer; danser, part. играл.

идѫ, еш, v. i. aller; venir.

из, de, hors de; par, dans, à travers, 2, 4; из Видин, dans les rues de Vidin.

избавѫ, v. p. (избавям, v. i.), délivrer, sauver.

извадѫ, v. p. voy. вадѫ.

извардѫ, v. p. guetter les mouvements, 15, 67. Voy. вардѫ.

изведѫ, part. извел, v. p. (извождам, v. i.) emmener, mener dehors.

извикам, v. p. (извикнувам, v. i.) appeler; s'écrier.

изгноѫ, кеш (ойш), v. p. mouiller de sueur (гной).

изгорѫ, иш, v. p. être consumé entièrement.

изгрѣвам, v. i. изгрѣѫ, v. p. luire, briller, paraître sur l'horizon, des astres, 16, 1 et 5.

издебнѫ (de дебѫ v. i.), v. p. tomber à l'improviste sur, surprendre.

издигам, v. i. lever : — очи, les yeux.

издигнѫ, v. p. enlever d'un lieu.

издирѫ, v. p. trouver à force de recherches.

издумам, v. p. achever de parler.

изкажѫ, v. p. énoncer, achever de dire.

изкарам, v. p. (изкарувам, v. i.) faire sortir en chassant; lever (une armée) 3, 42; pousser, conduire devant soi, 66, 11.

изквасѫ, v. p. (квасѫ v. i.) mouiller, humecter.

излъжѫ, еш, aor. излъгах, v. p. (излъгувам, v. i.) tromper, abuser; — ся, se laisser tromper, être séduit.

излѣзѫ, ешъ, v. p. (излазямъ, v. i.) sortir: излѣзла, elle sortit.

измама, tromperie, piège, fig.

измиѭ, v. p. laver (le visage).

изморѭ, ишъ, v. p. faire périr plusieurs et successivement.

изневѣрѭ ся, v. p. se parjurer; apostasier, changer de religion.

изножѭ, ишъ, v. p. dégaîner (un sabre).

изорѭ, ешъ, v. p. labourer complètement, défricher; faire sortir, trouver en labourant, 57, 43.

изпекѫ v. p. voy. пекѫ.

изпивамъ, v. i. ou potentiel de изпиѭ: изпива те, il te (ton sang) boirait, te ferait périr, 33, 11.

изпиѭ, ешъ, v. p. avaler en buvant.

изпитамъ, v. p. interroger; mettre à l'épreuve.

изпишѫ, v. p. écrire; dessiner, peindre, faire le portrait, 60, 5.

изплавамъ, se sauver à la nage, sortir de l'eau en nageant.

изповѣдамъ et —вѣдвамъ, v. i. confesser (du prêtre).

изпратѭ, v. p. (изпращамъ, v. i.) envoyer, expédier; accompagner à la sortie, reconduire.

изпродамъ, v. p. vendre complètement et successivement.

изпрѣгамъ, v. i. dételer. изпуснѫ et изпустѭ, lâcher, laisser échapper, v. p. духъ изпусти, il rendit l'esprit, voy. пуснѫ.

изпущѭ, v. p. lâcher, laisser s'échapper, 27, 69.

изпълнѭ, v. p. remplir, accomplir.

изричямъ ся, v. i.: не —, je ne veux pas renier ma foi, voy. изрѣкѫ ся.

изрѣкѫ, чешъ, v. p, énoncer, achever de dire; — ся, renier sa religion, apostasier.

изсъхваше, tu te servis desséchée (изсъхвамъ, potentiel de изсъхнѫ, se dessécher), 50, 16.

изсѣкѫ, v. p. massacrer complètement.

изхврькнѫ (pron. isfrœkna), v. p. s'envoler.

изцѣрѭ, ишъ, v. p. guérir.

икиндия (t. ikindi), la prière qui se fait deux (iki) heures avant le coucher du soleil, et le moment où elle se fait.

иламъ (t.), sentence écrite du juge musulman.

или, ou, ou bien.

имам, v. i. avoir; croire, réputer, tenir pour, 10, 24; има, impers. il y a, 1, 2; имѣла, ou lieu de имала, elle avait 15, 1.

иманк, avoir, bien, fortune, richesse.

име, nom.

имотен, f. -тна, qui a du bien, riche.

иничерин (t. yénitchar), janissaire.

ирген (t.), иргенче, dim., jeune garçon, jeune homme, célibataire.

искам et ищѫ, еш, v. i. vouloir; demander, éxiger; demander en mariage, 34, 17.

истина, vérité; c'est la vérité, il est vrai: хванѫ —, prendre au sérieux.

истинѫ, v. p. (истинувам, v. i.) se réfroidir, devenir froid.

ищѫ, je veux, voy. искам.

K.

ка' (srb. као), quand. Voy. като.

кавал, ou au pl. кавали, espèce de flûte.

кавез (t.), cage.

кавене, café (lieu).

кадия (t. kadi), cadi, le juge musulman; — июв, adj.

кадъна (t. khathym), dame turque; кадънче, id.

кажем, forme serbe = кажѫ.

кажѫ aor. казах, v. p. каз(у)вам, v. i. dire; nommer, 4, 41; казват, on dit, dit-on.

казаци, pl. de казак, cosaques, gens de guerre, 19, 85.

кайдисам (t. ?) égorger, massacrer.

каил, (t.) qui consent, consentant.

как, comment; comme, dès que: — то, comme, de la manière que.

какво, comment — combien; comme, de même que; que, combien! que depuis que; — тъй, de même que , ainsi. Voy. какъв.

какъв, f. каква, quel? quel! каква, quelle, c. à d. combien belle, 13, 27. — годѣ, quelconque. какво neut. quoi? que?

каланфир ou каранфил (gr. χαρυόφυλλον) l'œillet.

кален, d'argile, de terre (каль).

калинка, 1° dim. de калина, belle-sœur, sœur du mari, 30, 49; sœur du dévér ou garçon de noces,

demoiselle de noces; 2° grenadier, arbre, 58, 2.

калпак (t., d'où notre kolbach), bonnet de fourrure.

калугер (gr. m. καλόγερος), moine, caloyer.

камбана (ital.), cloche.

камен, de pierre: камени дворови, une maison de pierre; камен-мост.

камик et камък, pierre; камъне, coll. les pierres.

камин, cheminée; avec l'art. каминя, 4, 91.

камо ли, bien moins encore.

канар, sommet, cime, 8, 54.

канон (gr. κανών), pénitence imposée par le prêtre, 56, 15.

кан-ташлия (t. qan, sang, tachli, qui a une pierre), bague enchassée d'une pierre rouge.

канѫ ся v. i. se résoudre à, prendre une décision.

канасъз (t. kapak, syz, sans couvercle), vagabond, qui n'a ni feu ni lieu.

кар (t.), neige: — ташлия, enchassé d'une pierre blanche comme la neige.

карам, v. i. pousser en avant, chasser devant soi; — кочия, коня, mener une voiture, un cheval.

кардаш (t.), frère; camarade.

касапин (t. kassap), boucher, касапски, adj.

кат (t.), étage d'une maison, 8, 28; fois: два ката, deux fois (plus), 8, 20.

ката, indecl. (gr. m. κάθε), chaque.

като, quand, lorsque, comme; puisque, attendu que; prép. — него, comme lui.

катър (t. khattyr), mulet, mule.

кахър, chagrin, affliction; кахърен, f. -рна, affligé, désolé.

кацнѫ, v. p. (кацам, v. i.) se poser, s'abattre (d'un oiseau).

ке, кят 3 p. pl. auxiliaire du futur, usité dans certains dialectes, voy. щѫ et ша.

кебаб (t.) viande rôtie à la broche, rôti.

кемер, ou pl. кемери (t.), ceinture de cuir pour porter de l'argent.

керван (t.), caravane, file d'animaux de bât.

кера (gr. m. κυρά, pour κυρία), dame, madame.

кеса, bourse, somme de 500 piastres turques.

кесия (t.), bourse, pour l'argent ou le tabac.

килия (gr. κελλίον), cellule, petite chambre dans un couvent.

китка, bouquet de fleurs; — ключёви, paquet de clefs.

кихая (pers. ketkhouda, t. kiâya), intendant; premier domestique chargé d'une maison.

кичяст, touffu.

кладенец, pl. —нци, puits, mais surtout fontaine, source vive; dim. кладенче.

кладѫ, p. клал, v. i. — дърва, entasser du bois pour le brûler; — огън, faire du feu, 17, 16.

кланяние, action de s'incliner, salut réitéré.

клет, f. —а, prop. maudit; infortuné: клета робиня.

кликам v. i. appeler, 34, 154.

клисура (gr. m. κλισοῦρα), gorge de montagne, défilé, passe étroite.

клон, branche d'arbre: -че, dim. rameau.

клѣтва (de кълнѫ), serment.

ключ, pl. —ёви, clé; ключарка, dim.

кмет, pl. —ове (sl. кметъ, magnatum, procerum unus, Mikl.) notable, riche paysan, mot plus commun parmi les Serbes que chez les Bulgares, et qui désigne actuellement: 1° en Serbie, le chefs de village, comme 5, 32; 2° en Bos-nie, les colons ou métayers. — ица, femme du кмета.

книга, papier; lettre (et livre).

ковчюже (dim. de ковчег), coffret, coffre.

ковѫ, v. i. forger, fabriquer au marteau: кова-кят, ils fabriqueront, 39, 19; ferrer un cheval; ковавам, potentiel: je ferrerais, je veux bien ferrer, si; ковано, part. neut. ustensiles de ménage en métal (forgé), 89, 32.

кога, quand, lorsque.

когито, quand.

код (srb.), chez.

кожух, pl. кожуси, pelisse, vêtement de fourrure.

козарче, dim. un chevrier.

козяк, poil de chèvre.

кой, celui qui; chacun.

кои, f. коя, n. кое, lequel? laquelle? dat. кому, à qui? — suivi de —то; qui, lequel, laquelle: celui qui.

кола, pl. n. chariot, char.

колан (t.), sangle; сърпен-колан, ceinture d'argent.

кол, pl. коли, pieu.

колци (srb. колац), pl. pieux.

колко, autant que, tout ce que; колко, . . . и,

autant et plus, plus — plus — 15, 61 ; кóлко-то —, два ката —, autant..., deux fois (plus), 8, 19.

колѭ, еш, aor. клах, part. клал, égorger, massacrer.

колѣнци, dim. pl. m. (de колѣно), genoux.

комар, cousin, moustique.

комшийка (t. komchou), f. voisine.

кон (конь), pl. конe, cheval ; ordinairement avec l'art. et à l'acc. коня: коня хранена, врана —; c'est par similitude de son que dans ces exemples et autres semblables l'adj. prend un a final ; конче, dim.

конак (t.) hôtel, résidence officielle des autorités.

конлук (t. ?), service de la maison, travaux du ménage, 45, 15.

коноп, (конопи, pl.) chanvre, corde ; — ен, f. — пна, fait de chanvre.

копач, vigneron (celui qui bêche la vigne), 14, 23.

копаѭ, еш, v. i. creuser, piocher.

копрала, dim. копралка, forte gaule dont les laboureurs se servent pour exciter leurs boeufs.

копринен, de soie (коприна).

кордисам (t. qourmaq), dresser (une tente).

корем, le ventre.

корене, coll. (de корен), les racines.

корито, auge, servant à laver le linge etc.

коричка, dim. (de кора) croûte du pain.

кория (t. qourou), taillis, broussailles.

коса, chevelure ; косица, tresse de cheveux.

косатник (de коса), grande queue en faux cheveux ou plutôt faite de crins, que les femmes ajoutent à leurs cheveux naturels et qu'elles laissent pendre sur le dos, après les avoir ornés de monnaies, 45, 39.

косичник, voy. косатник, et la note de la p. 285.

кост (кость), f. os.

косѭ v. i. faucher.

котленец, pl. —нци, habitant du bourg de Kotel (chaudière), en Bulgarie.

кочия, char, voiture.

кошница, кошничка, dim. (de кош), petit panier ; дърти кошници, paniers hors de service, terme de mépris pour vieilles femmes, 74, 10.

кошера, pour кошара, parc à moutons.

кошута, la biche.

крава, vache.
крака, pl. anom. de крак, les pieds; крачка, dim.
кралица, reine : — московска, la reine des Moscovites, 42.
красен, f. —сна, beau, joli.
край (fin, bout): — et покрай, le long de, près de, au bord; à l'extrémité, au bout, на края, même sens; на крайно, enfin, à la fin.
крив, courbé, recourbé.
кривѫ, v. i. accuser, blâmer.
крило, dim. pl. m. крилци, aile.
крина, mesure pour les grains, la farine.
крондир (gr. κρατήρ), vase, écuelle.
крошум (t. kourchoum, plomb), balle de fusil; — ен, fait par une balle, d'une blessure.
кроѭ, иш, v. i. tailler, couper (des habits).
кръве, voy. кръв.
кръвника, sang versé.
кръвница, sanguinaire, épithète de l'ours.
кръст, croix.
кръстѫ, иш, v. p. кръщавам, v. i. baptiser; tenir sur les fonts, 4, 61. — ся, se signer, faire le signe de la croix.

кръчмарин, cabaretier, — рче, dim. voc.
курбан (t.), sacrifice, victime offerte en sacrifice, primitivement le mouton que les Turcs égorgent au baïram (qourban baïran); d'où celui que les Chrétiens tuent à la St. Georges.
кубе, pl. кубета (t.), coupole d'église.
кубур, (t.) pistolet.
кум, parrain, aux noces et au baptême, compère; кумче, voc. (de кумец, dim.) compère! кумица, commère, marraine, кумичка, dim.
кумар, voy. комар.
куманига, nom d'une plante.
купувам, v. i. купѭ, иш, v. p. acheter.
курва, prostituée, terme d'injure.
куруция (t.), garde forestier, voy. кория.
куче, pl. —та, chien.
кълнѫ, v. i. p. клел, maudire; — ся, jurer, faire serment.
къдѣ-как, partout où.
към, à, vers.
кърв, f. кръви, pl. 14, 18 et кръве, n. le sang; кървав, sanglant, ensanglanté.
кърпа, morceau de toile, d'étoffe, pièce.

кърстѫ, ишъ, сѧ, v. i. se signer, faire le signe de la croix.

кършѫ, v. i. briser; tordre (de désespoir), 27, 39.

къс, morceau, fragment: къс по къс рѣжѫ, couper en morceaux, mettre en pièces.

късно, tard.

къща, maison, souvent au plur. къщи; къщица, dim. chambre.

кяр (t.), gain, butin; кярувам, v. i. ramasser du butin, faire des profits.

кят, 3 pers. pl. = щѫт, voy. ке: кят разтурити (mélange de formes serbes et bulg.), ils détruiront, кят кова́, ils fabriqueront.

Л.

лавнѫ, v. p. aboyer.

лакти, pl. (de лакът), les coudes; coudée (mesure).

ламя (gr. λάμια), monstre qui habite ordinairement les puits et a pour épithète сура, fauve; prise dans un sens allégorique, 14.

ле, (pron. souvent лё, liò) particule exclamative qui s'ajoute au vocatif des noms, comme; майно ле, либе ле etc.; redoublée, elle précède les noms: лелé Боже! лелé вара́й!

легнѫ, v. p. se coucher; être abattu, renversé, 9, 19; dormir avec une femme, 35, 68 et al. Voy. лѣгам, легнем, forme srb. 34.

лежѫ, ишъ, part. лежал, v. i. être couché, étendu; être malade, souvent avec болен: болна лежи, 8, 18 et al.; v. a. avoir commerce charnel avec, 9, 5.

лекичко, légèrement.

ленен, de lin, de chanvre (лен).

леп, beau.

лесно, (neut. de лесен, facile) aisément.

леш (t.), cadavre.

ли, après le verbe 1° est-ce que? бива ли, прилѣга ли? se peut-il, convient-il? 2° si: да го попиташ, бива ли, afin que tu lui demandes s'il est possible de 13, 35.

либав, aimable, 47, 29.

либе, dim. либенце, amant, amante, ce qu'on aime, amour, époux, épouse: либе ле, mon cher, ma chère: либе змѣице, 8, 26, либе Стоюне, etc.; първо либе, 1. premier amour, celui ou celle qu'on aimait, avec qui on avait un engagement, le-

quel n'a pas été tenu, voy. 74, 16; 75; — вѣнчано, cette même personne, quand on l'a épousée, 13, 73 et al.

либѫ, v. i. aimer.

ливадɪє (gr. m. λιβάδιον), prairie; ливади, pl. de ливада (?), même sens, 51, 14.

лист, pl. листи-те, листа et листɪє-то, coll. feuille d'arbres.

лице, visage, face.

личен, f. — чна, illustre, solennel: личен ден, jour de fête 13, 49.

лов, ou лова, 27, 66, chasse; gibier.

ловѫ, иш, v. i. prendre, saisir; capturer.

лозɪє (lóze), vigne (plantation).

лош, n. лошё, et лошав, mauvais; лошаво, mal, d'une mauvaise manière.

луд, fou, sot, inexperimenté; fréquent dans ces expressions: лудо младо, jeune sotte! 59, 15 et al., луди млади, d'un jeune homme et d'une jeune fille, 64, 1.

луч (?) arc; лучахѫ, ils tirèrent de l'arc, 17, 36 et 40. Voy. лък.

лъжичка, dim. de лъжица, cuiller.

лъжѫ, aor. лъгах, v. i. mentir; tromper, abuser.

лък (sl. лѫкъ) arc, pl. лъки, 5, 23.

лъснѫ, v. p. (лъскам, лъщѫ, v. i.) reluire, briller.

лѣв, gauche: на лѣво, à gauche.

лѣгам, лягам, v. i. 34, 68. Voy. легнѫ et лежѫ.

лѣпенɪє, (verbal de лѣпѫ), action d'enduire, de crépir un mur.

лѣсица = лисица, renard, лѣсичанце, dim. renardeau.

лѣти, infin. serbe, fondre, fabriquer par la fusion, voy. лѣѭ.

лѣто, l'été.

лѣтувам, v. i. passer l'été.

лѣѭ, ɪєш, v. i. verser; fondre (les métaux): мънастир ся лѣѣше, une église se formait, par la fusion, 44, 47; verser des larmes, сълзи ɪє лѣла.

любе, voy. либе.

любовник, amant.

любѫ, v. i. aimer, voy. либѫ.

люлки, pl. f., dim. люлчици, balançoire, escarpolette; berceau d'enfant.

люлѣѭ, ɪєш, v. i. balancer; bercer; — ся, se balancer sur une escarpolette.

лют, fort, violent, farouche,

terrible; лю́то, violemment, avec véhémence, emportement. Voy. върл.

M.

магаре, âne.

магесница, magicienne.

магёсам (gr. μαγεύω) et магёзам, enchanter, ensorceler.

майка, dim. майчица, mère.

майно, sert q. q. fois de vocatif à майка: maman!

макар, au moins, du moins; — да, quoique.

макнѫ, v. p. écarter, éloigner.

мала, adj. f. petite, 1, 23; мало, n. sg. comme coll. ce qui est petit, les petits: мадо голѣмо, petits et grands, 13, 50. Voy. малък.

маламкин, adj. de Маламка, pl. у — и, chez, dans la maison de Malamka, 9, 10.

мале, voc. maman! voy. майно et мамо.

маленки, adj. pl. petits: от — до голѣми, l. depuis petits jusqu'à grands, depuis leur enfance jusqu'à leur jeunesse, 64, 2.

малък, малки, petit; по́-малка, la plus petite, la plus jeune; по́-малко, moins.

мама, mère, maman, мами, dat. 1, 29; мамин, maternel, de la mère: у мамини (s. ent. къщи), à la maison maternelle, chez sa mère, 4, 105 et al.

манавци, pl. m. (t. ?), nom d'une ancienne milice irrégulière d'Asiatiques; манафи, id.

маргарит, маргариц (gr. μαργαρίτης), coll. des perles.

мари́, interj. servant à appeler, 1, 34 et al. — C'est le grec μωρή, répondant pour le fém. à μωρέ, aujourd'hui encore si commun dans la bouche des Grecs et qui, à l'époque où ont été écrits les évangiles, était une injure punissable (Math., V. 22).

маргаз, peut-être мараз (du gr. μαρασμός?); reproche, invective, 19, 68.

мастило, encre.

мастор (gr. m. μάστορος), artisan, patron et ouvrier; — ица, femme du мастор.

махала (t. mahallé), quartier d'une ville.

махалка, grand fuseau.

махнѫ, v. p. faire un mouvement de la main; — ся, partir: махни ся, va-t-en d'ici!

махрама (t.) mouchoir.

машала (ar. ma cha allah, ce que Dieu a voulu), par ma foi!

мащиха, belle-mère, marâtre, souvent joint à майка, 4, 31.

мажѫ, еш, v. i. tarder, hésiter, demeurer : чюди ся и маю, l. il s'étonne et hésite, être incertain, irrésolu.

мегданче, dim. (de meïdan, t.), place publique.

между, entre, parmi; по — си, parmi eux.

мермер, marbre.

метѫ, еш, part. мел, v. i. balayer.

механа (pers. meh, vin, khané, maison), cabaret, auberge de village.

мехлем (t.), onguent, emplâtre.

мечка, ourse, et en général ours.

ми, 1° à moi, me, très souvent explétif; 2° nous.

мил, chéri, aimé: мила мамина et мило мамино, objet de la tendresse maternelle, 1, 22 et al.; мило мою, mon trésor!

мил(у)вам, v. i. caresser, surtout en paroles.

милно, tendrement, d'une manière émouvante, ordin. милно жялно.

милолик, qui a le visage agréable, 5, 31.

минувам, v. i., минѫ, v. p. passer.

миришѫ, еш, (gr. μυρίζω), v. i. sentir, exhaler une odeur : мирише на тамян, on sent l'odeur de l'encens, 50, 55.

миром (instrum. de мир), с —, en paix, arch.

мирѭ, иш, v. i. apaiser, tranquilliser.

миѭ, (мыѭ), еш, v. i. laver le corps, la vaisselle; — ся, se laver, faire sa toilette.

млад, jeune; по́-млади, le plus jeune.

младост, jeunesse.

млого et много, beaucoup, très, fort; avec un nom au pl., beaucoup de; по́-млого, plus, davantage.

могѫ, можеш, part. могъл, v. i. pouvoir; що може, autant qu'il se peut, qu'il est possible.

мой, моя, мою, mon, ma.

молба, prière.

моля, demande en mariage.

молѭ, ся, v. i. avec le dat. prier.

мома, dim. момиче, jeune fille, vierge; момински, virginal.

моминство, virginité.

момичана, момчана, adj.

fém. tirés, le premier de момица, jeune fille, le second de момче, jeune garçon : рожба —.

момия, mouchoir de tête.

момък, pl. момци, jeune homme ; garçon, homme (soldat etc.) ; момче, dim. jeune garçon, jeune homme.

моравка, prairie.

море, (gr. μωρέ), interj. Voy. мари.

море, la mer, прѣз —, outre-mer.

моруна, l'esturgeon.

моржъ, v. i. faire périr en grand nombre, d'une épidémie, 5, 26.

московски, moscovite, russe.

мост, pont ; камен-мост, pont de pierre.

мрежа, filet, clôture des yeux produite par l'envie de dormir, voy. домрежи.

мрътав, f. — тва, mort, morte.

муха, dim. мушица, mouche.

Мухамед, Mahomet.

мъгла, brouillard ; nuée, 12, 2.

мъж (sl. мѫжь), homme (vir), mari.

мъжки, adj. masculin, mâle.

мъка (sb. мука), peine, travail ; gain du travail, 88, 10.

мълчѫ, иш, v. i. se taire, garder le silence, мълчи, tais-toi !

мънастир, monastère, ou le plus souvent église isolée.

мъненки, petit, très jeune : най-мънекия (= ки-ат). le plus jeune, 30, 25.

мъничък, f. — чка, tout petit : най-мъничка-та, la plus jeune.

мърша, cadavre, charogne.

мътен, f. — тна, trouble, de l'eau, etc.

мъчѫ, v. i. mettre à la torture, tourmenter.

мѣден, f. — дна, de cuivre (мѣдь).

мѣдник, chaudron de cuivre.

мѣдничка, flûte de cuivre.

мѣнци (Morse, мѣнче), pl. petits chaudrons de cuivre qui servent pour le transport de l'eau, voy. бакрач.

мѣнѭ, v. i. changer, échanger ; — ся за, se fiancer à (prop. échanger l'anneau).

мѣсвам, v. i. voy. мѣсѫ.

мѣсец, la lune, мѣсечинка, dim. fém. 6, 1.

мѣсто, lieu, place.

мѣсце, dim. (de мѣсо), viande, chair.

мѣсѫ, иш, v. i. о —, v. p. pétrir, faire le pain.

мѣтнѫ, v. p. mettre, poser : — рѫцѣ, les mains sur, 68, 4.

мѣшница, prop. outre (dim.

де мѣх); cornemuse, 4, 71.

мѣшничка, faite de peau ou d'une outre, épithète de la cornemuse, 4, 68.

мюлк (t. mulk), pl. -ови, bien, domaine possédé en toute propriété.

мюхлет (t.), délai, terme.

Н.

на, 1° à, dans, sur; contre; selon, — sert à former le gén. et le dat.; q. q. fois alors s'ajoute au cas oblique des noms propres : p. e. на Стояна, на Добря = Стояну, Добрю, ou au contraire se supprime pour la mesure p. e. 20, 1 : юнаци = на юнаци. — 2° voici! tiens! на ти, voici pour toi! prends!

набивам, v. i. набижѫ, еш, v. p. bourrer, charger un fusil.

наберѫ, еш, part. набрал, v. p. cueillir, recueillir en quantité.

навождам, v. i. (наведѫ), ся, se pencher.

навън, au dehors, en dehors, на навън, 15, 53.

навѣѫ, ся, v. p. souffler beaucoup, du vent.

нагинѫ, v. p. périr.

нагледвам, v. i. soigner, prendre soin de.

наготвѫ, v. p. voy. готвѫ.

наградѫ, v. p. bâtir.

над, sur, au-dessus de.

надвиѫ, еш, v. p. l'emporter sur, vaincre, avec dat. 2, 20, avec acc. 2, 23; надвити, infin. srb. 34, 75.

наддѣлявам : наддѣляваше, 76, 15, l. elle séparait (дѣлѫ) en deux, c. à d. égalait en splendeur.

надпѣм, voy. надпѣѫ.

надпѣѫ, еш, v. p. chanter mieux que quelqu'un, le vaincre au combat du chant.

надскокнѫ, v. p. sauter plus loin, en plus.

надумам ся, v. p. parler à satiété, dire tout ce qu'on a à dire, 1, 39.

надуѫ, еш, v. p. (надувам, v. i.) enfler en souffleur; надуй гайда-та, enfle, c. à d. joue de la cornemuse : part. надул.

надѣвам, et — ся, v. i. надѣѫ, ся, v. p. attendre, espérer, 13, 18.

нажялѫ, ся, v. p. : s'affliger, жялба ся нажяли (кому), voy. жялба.

нажежен, part. (de нажегѫ,) chauffé, d'un four.

назад, en arrière, en retour, мислѫ за назад, penser

à s'en retourner, 4, 87; на назадъ.

наземамъ, v. p. prendre en quantité.

нази = нас-зи, acc. nous.

най, 1° mais, après une phrase négative, 2, 11; 2° surtout, le plus 18, 12; particule servant à former le superlatif des adjectifs, ex. най-първа-та, la première de toutes, l'aînée, 4, 29.

найдно (на едно), ensemble.

найдѫ, ешь, v. p. trouver; aor. найдохъ; p. найделъ, pl. найдили, ils trouvèrent, 46, 83; нашло, neut. sg. 68, 9.

наказъ, châtiment, reproches.

накалесамъ (gr. καλέω), v. p. appeler, 25, 89.

накичѫ, ишь, v. p. orner; — китка, faire, arranger un bouquet.

накладѫ, part. pl. наклали, voy. кладѫ.

накарамъ, v. p. pousser, engager à.

накърмѫ, ишь, v. p. (кърмѫ, v. i.) allaiter (кърма, le lait pris au sein).

налазнѫ, v. p. 17, 59.

налбантъ (t. nalbend), maréchal ferrant, налбанте-то, 40, 76.

нали, n'est-ce pas que (lat. nonne)? 4, 95; 17, 98.

нало, mais, après une phrase négative.

наливамъ, v. i. налѣѭ, ешь, v. p. remplir en versant, ou en puisant; — вода, puiser de l'eau.

наливамъ ся, v. i. se remplir complètement (de chagrin), 22, 2. Voy. налѣѭ.

наложѫ, ишь, v. p. mettre dessus.

намажѫ, ешь, v. p. (мажѫ, v. i) oindre, enduire.

наминѫ, v. p. entrer quelque part, en passant, 10, 10.

намирамъ, v. i. намѣрѫ, ишь, v. p. trouver, rencontrer.

намразѭ, ишь, v. p. prendre en haine, détester.

нани, refrain dont on endort les enfants, et qui est emprunté des Grecs (Hesych. νανίον, βρέφος; ναννάρισμα, chant pour endormir les enfants, voy. Passow).

наносямъ ся, v. i. наносѭ ся, v. p. porter à satiété, s'en donner de porter (de beaux habits); se carrer, se pavaner, s'enorgueillir.

напивамъ, v. i. напиѭ, ешь, v. p. boire un peu.

напишѫ, v. p. voy. пишѫ.

наплащамъ ся, v. i. payer beaucoup, une somme considérable.

направѫ, v. p. Voy. правѫ.

напред, en avant; за —, à l'avenir, désormais.

напущам, v. i. (напустѫ, v. p.), abandonner, répudier une femme: недѣй ме напуща, ne me répudie pas.

напущеница, femme divorcée, répudiée.

нарадвам ся, v. p. se réjouir pleinement, être au comble de la joie.

наранѫ, blesser, — ся, être blessé.

нарѣчници-те, les Destinées. Milad., no. 18. — Ce mot (Milad. écrit наръчници, et c'est peut-être la véritable orthographe) ne se trouve pas dans ma collection; voy. cependant le no. 6.

наред (ред), en rang, en ligne, 6, 16; successivement, à la file.

наричам, v. i. prononcer des incantations magiques, 8, 44. — Assigner la destinée. Voy. нарѣчници. — Au No. 10, 68, semble avoir le sens du mot serbe, нарицати, se lamenter, pleurer un mort.

наръчам, v. p. recommander, enjoindre.

нарѣжѫ, иш, v. p. tailler.

насѣкѫ, чеш, v. p. abattre, couper en quantité.

насѣѫ, еш, v. p. semer.

натаквам, potentiel de наточѫ, j'aiguiserais, suis disposé à aiguiser, 40, 103.

нат(о)варѭ, v. p. т(о)варѭ.

натруфѫ, иш, ся, v. p. se parer, s'ajuster de son mieux, 45, 42.

натурям, v. i. mettre en quantité.

натъкмѫ, иш, v. p. (— мявам, v. i.), ся, se parer, s'ajuster, 40, 30.

настанѫ: настахѫ, ils s'élevèrent, commencèrent à monter; настанѫло, il a commencé, son temps est arrivé, 39, 18.

наточѫ, иш, v. p. 1° tirer, du vin au tonneau; 2° aiguiser v. точѫ.

наука, leçon, chose enseignée.

научѫ, иш, v. p. (научям, v. i.) enseigner; — ся, s'habituer, prendre l'habitude de.

нахлопѫ, иш, v. p. enfoncer en frappant.

нахождам, v. i. trouver. V. найдѫ.

нахраням, v. i. faire manger, donner à manger, traiter, 69, 23.

наш, а, е, notre.

наѭ, еш, et наѥмнѫ, v. p. наѥмам, v. i. ся, avoir le courage de, oser, entre-

prendre, réussir à, 17, 54; 28, 10.
не, ne, ne pas; не — не, voy. ни.
небо, pl. небеса, Ciel.
неваден, part. (de вадък), non tiré, qui n'est pas sorti (de l'écurie).
неволка, malheureuse, l'infortunée, 4, 59.
невѣста, невѣстица dim., fiancée, nouvelle mariée, jeune épouse.
недѣй, — ме напуща, voy. немой.
недѣля (le jour non ouvrable), dimanche; свята —, le saint jour de dimanche.
неюн, f. нейна, son, sa, en rapport avec un sujet fém.
нека, нека да, conj. qui marque exhortation ou acquiescement.
нековaн, non ferré.
нем, f. нема́, muet; неми́ца, f. dim. une muette, 13, 83.
немам (не, имам), je n'ai pas; нема, il n'y a pas: нигдѣ го нема, il n'y a nulle part son pareil.
немой (pl. немойте), en serbe ce qu'est недѣй en bulg. v. ce mot: немой ме вращати, ne me fais pas retourner en arrière, 34, 134; немой да градиме, ne bâtissons pas, il ne faut pas que nous bâtissions, 39, 15.
непревардрание, manque de circonspection, imprudence, 48, 52. Voy. вардък.
неразбран, inintelligent, stupide.
неранца et нераня, orange.
несторен (сторж), non fait. Voy. правина.
несам = несъм, je ne suis pas.
нето, voy. ни.
нея, d'elle, V. тя.
нещж, je ne veux pas, v. щж.
ни, ние, ний, nous, voy. ми.
ни — ни, нити, нито, нето, ni — ni.
нива, pl. нивя-та, champ.
нигдѣ, нийдѣ, nulle part.
нижж, еш, v. i. enfiler, des perles ou autres menus objets; шапка нижѣше, elle enfilait, cousait au bonnet des perles, monnaies, etc., 6, 20.
низамче, dim. (de nizam, t.), un soldat régulier turc.
низ, en bas, au bas de.
низък, f. низка, adj. bas; низко, по низко, en bas, vers le bas.
никнж, v. i. germer, commencer à pousser.
никой, nul, personne, gen. никого, dat. никому.

никополски, de Nikopolis, ville de Bulgarie, près du Danube.

нинѣ, maintenant.

нища, rien.

но, mais, après une phrase négative.

нов, nouveau, neuf.

нож, pl. ножёви, couteau, ножче, dim.

ножар (ножер), coutelier; ножерче, un coutelier.

ноен, f. нойна, son, sa, voy. неен. нойна = своя, 34, 80.

нощ, f. la nuit; нощѣ, de nuit, nuitamment.

нѣм, voy. нем.

нѣщо, chose; quelque chose, une chose.

O.

обавѫ, иш, v. retarder, amuser. Voy. бавѫ.

обадѫ, иш, v. p. (обаждам, v. i.) annoncer, dénoncer; — ся, répondre à un appel, se présenter.

обесѫ, иш, v. p. (бесѫ, v. i.) pendre, pour donner la mort.

обжежен (жегѫ), cuit au four, de la poterie, 8, 42.

обзаложѫ, иш, ся, v. p. parier, gager.

обземѫ, v. p. enlever la tête, la couper.

обир (берѫ), butin, objets pillés; pillage.

облагам, v. i. (обложѫ, v. p.), ся, parier, gager.

облак, pl. облаци, nuage.

обличям, v. i. облѣкѫ, чеш, v. p. vêtir, mettre, passer un vêtement.

облѣкло, vêtement.

облѣѫ, еш, v. p. couler sur, inonder.

оборнѫ, v. p. voy. ронѫ.

обрѣкѫ, чеш, v. p. (обричям, v. i.) promettre.

обходѫ, иш, v. p. обхождам, v. i. parcourir.

обърнѫ, v. p. (обръщам, v. i.), ся, se retourner.

обѣд et обеда, le repas du matin.

обѣдувам, manger ce repas, déjeuner, 10, 16.

овдовѣѫ, еш, v. p. (овдовявам, v. i.), devenir, veuf ou veuve: овдовѣла, p. fem.

овца, brebis, овци, pl. les moutons.

овчар (овчер), berger, pasteur de moutons; —че, dim. un berger.

оглѣдница (celle qui regarde), entremetteuse de mariage.

огненик (mot poétique), être de feu, ardent épithète du dragon, 11, 5; огнейно,

id: змѣйно огнейно ле, 11, 15.

огнище, lieu où est le feu, foyer.

огрѣѫ, v. p. voy. грѣѫ.

огън (agni, ignis), pl. огнёви, le feu.

одър, pl. одрове, bois de lit, lit.

оженѫ, иш, v. p. marier; — ся за, épouser.

оздравам et оздравям, v. i. se guérir, recouvrer la santé.

оздраввам, potentiel: не -ш, tu ne peux guérir, 50, 15.

оздравѣѫ, v. p. (здравѣѫ, v. i.), guérir, recouvrer la santé, оздравѣл, part. qui est guéri.

оздравѫ, иш, v. p. (-вявам, v. i.) guérir, rendre sain.

ой, interj. souvent jointe au pron. de la 2ᵉ pers.: ойта, ойта тебе.

ойдохѫ = отидохѫ, 3ᵉ p. pl. aor. (de отидѫ), ils s'en allèrent, 34, 180.

окайвам, v. i. (окажѫ v. p.) plaindre, déplorer le sort de.

окроп, espèce de danse en usage le lundi des noces, 65, 23.

окъпам et -ся, baigner, se baigner: окъпа ке, baignera, 37, 31.

окъпѫ, иш, v. p, (къпѫ, v. i.) baigner; —ся, se—.

омайница, sorcière, magicienne, 11, 30. bulg. macéd. оманѫ, ensorceler; de μαγία? Cf. манѫ.

омиѫ, v. p. v. миѫ.

омразен f. -зна, qui fait haïr, cause la haine; odieux.

омразѫ, v. p. от кога, faire haïr, rendre détestable à q. q. un.

омѣсѫ, v. p. voy. мѣсѫ.

он, она, оно, il, lui, elle, v. той, тя.

онзи (f. онъзи, n. онуй), celui-là, ce — là: онзи свет, l'autre monde.

опак, à l'envers, derrière le dos.

опашѫ, v. p. (опасувам v. i.), ceindre, ся, se—.

оперѫ, v. p. voy. перѫ.

опиѫ, еш, v. p. (опивам v. i.) ся, s'enivrer.

оплетѫ v. p. disposer les cheveux en tresses, coiffer, ся, se coiffer.

оправям ся, v. i. s'excuser, se justifier.

опредѫ, voy. предѫ.

опръскам, v. p. (пръскам, v. i.), éclabousser.

орач, laboureur.

ориз (gr. ὄρυζα), le riz.

орле, augm. орлище, aigle.

орѫ v. i. pa. орал, labourer.

ос, pl. оси, guêpe.
оскубѫ v. p. (скубѫ v. i.) arracher.
ослушам ся, v. p. écouter, prêter l'oreille.
осойна, épithète du serpent: qui séjourne à l'ombre et passe dès lors pour plus venimeux. — осорлица, усорлица, paraît avoir le même sens voy. осоје.
осоје (srb.), lieu planté à l'ombre.
оставѭ v. p. (-авям v. i.) laisser, quitter; p. оставен, abandonné, оставаш ся, 19, 92, pour оставяш ся, renoncer à?
останѫ v. p. (-анувам v. i.) rester, demeurer.
остахми, nous restâmes, 25, 65.
остръгвам v. i. gratter, râper.
остър, f. -тра, bien aiguisé, tranchant.
осьмнѫ v. p. (-мнувам v. i.) se lever, partir au point du jour.
осѣтѭ v. p. (осѣщам v. i.) ся, comprendre s'apercevoir.
от, de; à cause, par suite de.
отболѭ, cesser de faire mal, de souffrir, se guérir.
отбор (choix): — юнаци, héros choisis, braves d'élite.

отбран, part. (de отберѫ), choisi, d'élite.
отводѫ, v. p. amener en faisant sortir.
отворѭ, v. p. (отварям, v. i.), ouvrir.
отвръщам, v. i. (отвърнѫ, v. p.) renvoyer; répondre; jeter à son tour, 52, 14.
отвръжѫ, v. p. délier.
отглѣждам, (sl. глѫждѫ) v. p. s'occuper de prendre soin, 4, 50; faire en sorte, chercher à.
отговарам, v. i. (sl.) répondre.
отговарям, v. i. отговорѭ, иш, v. p. commencer à parler, se mettre à dire; répondre.
отдѣ, dès que.
отдѣлен, f. -лна, propre à séparer ceux qui s'aiment, 7, 30: билки отдѣлни.
отдѣлѭ, иш, v. p. séparer, diviser; — ся от душа, se séparer de l'âme, mourir, expirer.
отивам, v. i. отидѫ, еш, v. p. s'en aller, partir; — за вода, aller chercher de l'eau; p. отишел.
откак, -то, depuis que.
откачѫ, v. p. dépendre, décrocher.
отковѫ, v. p. mettre aux fers, enchaîner.

открадѫ, v. p. (крадѫ v. i.) dérober, soustraire par le vol.

откриѫ, юш, v. p. découvrir.

откуп, rachat, rançon: -дам, donner à titre de rançon.

откъснѫ, v. p. (-снувам, v. i.) cueillir, arracher.

отлупам, v. p. ouvrir violemment.

отлѣзѫ, v. p. sortir: бѣ отлѣзла, elle était sortie.

отлѣкнѫ, v. p. guérir, recouvrer la santé, 71, 51.

отнесѫ, еш, v. p. (относям, v. i.) emporter.

отпашѫ, v. p. ôter une ceinture.

отрепка : кърпа —, 47, 26.

отрова, poison.

отрѣжѫ, v. p. (-рѣзувам, v. i.) trancher, tailler, abattre en coupant: отрѣзвам, je coupe ou je couperais, 35, 35.

отсѫдѫ, v. p. prononcer une sentence; juger entre plusieurs.

отсѣкѫ, v. p. (-сичям, v. i.) trancher, retrancher en coupant.

отхранѫ, v. p. achever de nourrir, nourrir jusqu'à l'âge adulte, élever.

отъмни, impér. délivre, débarrasse! 31, 41.

о(т)тървам, v. i. отървѫ, еш, v. p. sauver, délivrer.

очи, pl. f. de око, les yeux: на—, à vue d'oeil, sur le champ.

ошивам, v. i. coudre ensemble.

още, йоще (jošte), encore.

ощър, voy. остър.

П.

па, puis, et puis.

павет, la clématite sauvage.

падам, v. i. паднѫ, v. p. tomber.

падало, lieu fréquenté, 1, 5.

пазар, пазарче, dim. (pers.) bazar, le marché.

пазви, pl. 25, 85 et пазвичка, dim. 59, 6. sein, poitrine.

пазуха, sein.

пазѫ, v. i. garder, surveiller, préserver.

пакост, f. méchanceté, cruauté : чинѫ, commettre des crimes.

пак, de nouveau, en arrière.

памук (pers. pambouk), le coton.

панички, pl. les assiettes, la vaisselle (dim. de паница, assiette).

папрет, la fougère.

пара, (t.) argent, monnaie.

паралля (du grec?) grand plateau de métal, ou se mettent tous les objets nécessaires pour le repas, et qui se place sur la table (sofra; c'est le sini des Turcs), 88, 12.

парче (t.), morceau, fragment, pièce.

парясам, v. i. répudier? — 88.

пасѫ, v. i. faire paître, part. пасъл.

паунче, prop. jeune paon (dim. de паун), se dit d'une jeune fille.

паче (па, че), puis, et puis.

паша (t.), паша-та, pacha, espèce de dignitaire turc; пашенци, dim. pl. pour le sing. 22, 4.

пекѫ, чеш aor. пекох, p. пекъл et печен, v. i. rôtir, faire cuire de la viande, du pain.

пелена, pl. пелени, langes dont on enveloppe les enfants.

пенкин, adj. de Penka; у пенкини, chez Penka.

пенцер, (t.) fenêtre.

пепел, cendre.

перчем, cheveux du sommet de la tête que les hommes ne rasent pas et qu'ils réunissent en une touffe ou espèce de queue; перченце, dim. cheveux, chevelure.

перѫ, a. прах, p. прал, v. i. laver.

пет, cinq; avec l'art. петѣх (петѣх, петях), cinq; петстотин, cinq cents.

петровка: -та ябълка, pomme qui mûrit vers la saint Pierre; петровче, пиле-, poulet qu'on mange à cette époque.

петък, vendredi.

печелѫ, иш, v. i. gagner (de l'argent).

печен, p. pass. de пекѫ.

пещ, f. four; fournée de pain.

пещера, caverne, grotte.

пилав (t.), pilaf, plat de riz bouilli.

пиле, pl. n. пилета et pl. m. пилци, petit des oiseaux, oiseau, poussin; пилце-то, coll. les oiseaux, 28, 4.

писан, part. de пишѫ, écrit; peint, enduit de couleurs.

пистов, pistolet.

питам, v. i. interroger, demander.

питен, adj.: -хлѣб = пита, pain sans levain.

пишман (t.), — станѫ, se repentir, changer d'avis.

писмо, lettre missive.

писнѫ, v. p. пищѫ, иш, v. i. pousser des cris aigus ou

de douleur, comme les jeunes animaux: siffler, du serpent; gémir.

пишѫ, a. писах, p. писал, v. i. écrire.

пиѫ, еш, v. i. boire; пинѫ, v. p. boire un trait, un coup.

плавам, v. i. nager.

пладне (пладня, полден), le milieu du jour, midi.

пладнина, dîner, le repas de midi; пладнувам, v. i. manger ce repas.

пламнѫ, v. p. (пламнувам, v. i.) s'enflammer, jeter subitement des flammes.

пламък, flamme.

планина, montagne, chaîne de montagnes.

платно, toile.

плач, pl. ёве, pleurs, lamentations.

плачѫ, еш, v. i. pleurer.

плашѫ, иш, v. i. effrayer, épouvanter.

плащам, v. i. (платѫ, v. p.) payer.

плеснѫ, v. p. frapper les deux paumes des mains l'une contre l'autre, battre des mains, comme on fait dans certaines danses, ou en signe de joie.

плет, haie.

плетица, tresse de cheveux.

плетѫ, еш, part. плел, v. i. tresser, tricoter.

плитна (gr.), brique, crue.

плувнѫ, v. p. flotter, surnager.

по, 1° dans, par, sur; pour, 12, 19 et seq. 2° sert à former le comparat. et le superl. des adjectifs: по́-смешна, plus variée, по́-млади, le plus jeune, voy. най; 3° avec les numératifs a un sens distributif: всѣкому по залаг дѣлѣте, distribuez à chacun une bouchée, une bouchée par tête.

побегнѫ, v. p. v. бѣгам.

побиѫ, еш, v. p. enfoncer en frappant, ficher en terre.

поборѫ, v. p. voy. борѫ.

побоѫ ся, v. боѫ ся.

побратим, ami, побратимови, dat. s. 88, 28; en serbe, frère d'adoption.

по-бърже, plus vite, voy. бърз.

повдигнѫ v. p. lever un peu: ся, se lever, s'insurger, se faire brigand.

поведѫ, еш, v. p. emmener, повела ѥ f. elle emmena.

повече, plus; de plus, en plus. v. вече.

повеѫ, еш, v. p. повивам, v. i. envelopper, emmaillotter un enfant, 5, 13.

повив, branches entrelacées,

17*

claie dont on construit les cloisons, 6, 28.

повикам, v. p. v. викам.

повлекѫ, v. p. entraîner; — ся, se traîner.

повлѣзѫ, v. p. v. влѣзѫ.

повнѭ, comme помнѭ, se souvenir, 18, 46.

поводѫ, v. p. conduire,-жена, vivre marié avec une femme, 65, 13.

повой (повиѭ), bande tricotée dont on enveloppe les langes, maillot, 5, 19.

повторен, f. -рна, second. v. втори.

повторѭ v. p. répéter, dire ou faire une seconde fois.

повърнѫ, v. p. (повръщам, v. i. ramener; ся, revenir, s'en retourner.)

повървѭ, v. p. commencer à marcher, se mettre en route. v. вървѭ.

повѣнѫ, v. p. (вѣ(х)нѫ, v. i.), se faner, se flétrir.

повѣсно, une quenouillée de chanvre.

повѣѭ, v. p. voy. вѣѭ.

погадѭ, иш, v. p. (гадѭ, v. i.), réprimander.

погача (ital. fogaccia), galette épaisse de froment sans levain, fouace.

поглед, regard, coup d'oeil.

поглѣдам, v. p. regarder.

погледнѫ, v. p. regarder, jeter un regard sur.

погна (srb. погнати, sl. гнати), il poursuivit, погнали, ils poursuivirent.

погодѭ, v. p. voy. годѭ; погоден, part. fiancé.

погонѭ, v. p. avoir poursuivi longtemps.

погостѭ, v. p. traiter, festoyer.

поготвѭ, v. p. voy. готвѭ.

погребѫ, еш, v. p. enterrer, inhumer.

погубѭ, tuer, v. p. v. губѭ.

под, sous, dessous.

подам, aor. подадох v. p. (подавам v. i.) livrer, remettre: подаде, 3, 41.

подарѭ, иш, v. p. accorder, concéder; faire un cadeau à.

подвиѭ ся, v. p.: подвихѫ ся, s'enflèrent, 32, 21.

поддържѭ (подържѫ), иш, v. p. soutenir, maintenir, подърж', impér. 49, 27.

подир: най-подир, en dernier lieu, най-подиря, la dernière de toutes.

подканѭ ся, v. p. s'exciter, s'inciter, ou: prendre une décision, 6, 1.

подкладѫ, еш, v. p. (подклаждам, v. i.) faire du feu par dessous.

подлагам, v. i. mettre dessous: глава си подлагам, je suis prête à sacrifier ma tête, ma vie.

поднесѫ, еш, v. p. emporter, entraîner.

подоѭ, v. p. allaiter: подой ке те, t'allaitera, 37, 40. v. доѭ.

подпирам, v. i. (подпрѫ, v. p.), сл, s'appuyer, se soutenir.

подранѫ, иш, v. p. se lever de bonne heure, sortir de grand matin.

подстена, bas d'un mur.

подхврѣквам, v. p. s'envoler, prendre l'essor.

подхвърлѫ, иш, v. p. jeter par-dessous, en bas.

пожар, incendie, surtout de forêt, — пожарила 36, 5.

пожарѫ, v. p. incendier, consumer.

позабавѭ ся, v. p. tarder un peu.

позапрѫ ся, v. p. s'arrêter.

позасмѣѭ ся, v. p. rire un peu, faiblement, sourire.

позлатен, doré.

познавам, v. i. (познаѭ, v. p.), reconnaître; s'apercevoir.

поиграем (forme à demi-serbe) et поиграѭ, danser un peu.

поизбирам, v. i. choisir après examen.

по-имотна, f. qui est plus riche, compar. d'имотен, qui possède.

поискам, v. p. v. искам.

пойниче, dim. (de пойник), chanteur.

покалугерѭ, ся, v. p. se faire moine (du gr. κα- λόγερος).

поканям, v. i. inviter, engager.

поканѫ, v. p. provoquer, défier, exciter, engager, (канѫ).

покарам, v. p. v. карам; покарали година, l. ils poussèrent un peu, commencèrent l'année.

покачѫ, иш, v. p. accrocher, suspendre.

поклонѭ ся, v. p. s'incliner, saluer.

покосѭ, иш, v. p. faucher.

покрив, le toit; покриви, pl. 6, 21, marque ce qui sert à couvrir le toit.

покривам, v. i. (покриѭ v. p.) couvrir.

покъщнина, le mobilier.

поле, pl. полета, champ, campagne.

полегнем, forme serbe, v. легнѫ et полегнѫ.

полегнѫ, v. p. v. легнѫ.

полека, assez doucement, un peu lentement, по-, plus lentement.

поливам, v. i. arroser, inonder d'un liquide.

половина, demie, moitié: девет години и половина, neuf ans et demi.

полунощ, minuit, le milieu de la nuit.

полѣѭ, v. p. полѣла, p. f. v. поливам.

полюлѣѭ, v. p. v. люлѣѭ.

полянка, plaine, campagne.

помажѭ v. p. oindre, enduire.

помак, mot d'origine obscure et par lequel sont désignés les Bulgares devenus musulmans de la Thrace et de la Macédoine, 3, 1 et 11.

по́-малко, moins.

пометѭ, v. p. v. метѭ.

поменувам, v. i. se souvenir, faire mention de.

помийка (миѭ), eau de relavure, de vaisselle.

помислѭ, иш, v. p. penser, réfléchir.

помнѭ, иш (rad. мън), v. i. se souvenir.

помолѭ ся, v. p. v. молѭ ся.

помъмрѭ, v. p. (мъмрѭ, v. i. murmurer etc.) gronder, faire des reproches.

помѣрѭ, иш, v. p. viser, ajuster.

понапред, d'abord, en premier lieu.

пон(е)дѣлник, lundi.

поникнѭ, v. p. voy. никнѭ.

поносѭ, иш, v. p. porter.

поп, pl. -ове pope, prêtre du rit oriental; попов, adj.

попадя, femme du prêtre, popesse, voy. 1, 12.

попарѭ, v. p. (парѭ v. i.), brûler, griller, échauder.

попитам v. p. voy. питам.

попустнѭ v. p. répudier une épouse.

порами, -дъжд, il pleut faiblement, il bruine (?).

пораснѭ et порастѭ, v. p. voy. растѭ; пораснѭла, elle a grandi, est en âge.

поробѭ, v. p. voy. робѭ.

порти, pl. f. portes, la porte. Voy. врата.

поръчка, recommandation, conseil.

посветѭ, v. p. voy. свѣтѭ.

посланѭ v. p. du givre qui couvre et flétrit une plante: слана ме послапила, 36, 10.

послушам, v. p. voy. слушам.

послушен, f. -шна, obéissant.

посолѭ, v. p. saler, assaisonner.

посреснѭ, 34, 50, et посрѣщнѭ v. p. посрѣщам v. i. aller à la rencontre, au-devant, recevoir chez soi, 25.

постеля, dim. постелка, lit, couche, la literie.

постилам v. i. (-стелѭ v. p.) faire un lit, étendre des objets qui servent de lit.

постоял, il s'arrêta, demeura un peu, 34, 143.
посчювам ся, v. p. être entendu faiblement, 32, 49.
посѣднѫ, v. p. voy. сѣднѫ; посѣди, impér. attends, reste un peu.
посѣкѫ, v. p. voy. сѣкѫ.
посѣѭ, v. p. voy. сѣѭ.
посъберѫ, voy. съберѫ.
потаѥн, f. -айна secret, caché: -мѣсто, lieu écarté.
потретѭ, v. p. faire une chose pour la troisième fois, chanter trois fois, du coq, 43.
потропам, v. p. (тропам, v. i.) frapper, faire du bruit: -врата, à la porte.
потурчвам, v. i. потурчѫ, v. p. ся, se faire turc ou musulman.
потънѫ, v. p. s'enfoncer dans l'eau; être submergé, noyé.
поуч(а)вам, v. i. enseigner, conseiller.
похвалѭ, v. p. voy. хвалѭ.
похлопам, v. p. v. хлопам.
походѭ, v. p. v. ходѭ.
почивам, v. i. (починѫ, v. p.) se reposer.
починѫ, v. p. (чинѫ, v. i.) faire, commettre.
почюкам, v. p. frapper légèrement du poing.
почякам (чекам), v. p.: почякай, attends un peu.

пошли (пойдѫ), сѧ, ils partirent.
поща, la poste, nouvelle, avis par exprès.
поям, v. p. ще -, je mangerai, 3, 12.
пояс, ceinture, поясо = поясат, 34.
поѭ, ѥш, v. i. abreuver, donner à boire.
правда, la justice; на -, injustement, contre la justice.
право, sincèrement; selon la justice.
православен, f. -вна, qui professe la vraie foi, Chrétien, 15, 10.
правина: па — несторен, qui n'a pas été fait selon la justice, immérité, 30. 13, note. voy. правда.
правѭ, иш, v. i. faire, faire construire.
праг, pl. -ове, seuil d'une porte.
празник, jour de fête.
пратѭ, иш, v. i. envoyer, пратен, part.
прах, pl. -ове, poussière.
превали, v. p. като дъждец превали, quand la pluie eut cessé de tomber.
превалѭ, v. p. faire traverser une crête de montagne (par un troupeau), prop. faire rouler (sl. валити), 4, 19.

превара, ruse, fourberie, tromperie.

преварѫ, иш, v. p. 1° précéder, devancer, aller au devant 20, 10; 2° tromper, duper.

превръзвам, v. i. bander les yeux.

прегорѫ, иш, v. p. être brûlé.

предам, v. p. предавам, v. i. rendre, livrer, trahir; -душа, rendre l'âme.

преден (sl. прѣдьн, antérieur); qui est en avant, précède.

предхвръкнѫ v. p. passer en volant.

предѫ, v. i. filer, la laine etc.

през (прѣз), à travers; pendant: -нощ, durant la nuit.

прекръстѫ, иш, ся, v. p. se signer, faire le signe de la croix.

премѣна, costume, vêtement des jours de fête, atours; -нен, paré, orné.

премѣнѫ v. p. (-мѣнявам v. i.) ся, se parer, mettre ses beaux habits; p. -нен, paré, orné.

преминѫ, v. p. passer, traverser.

преплет, second clayonnage qui sert à renforcer le premier dans la construction des maisons.

преплитанѥ, action d'entrelacer par-dessus, voy. плетѫ.

препрашам, cultiver, propr. remuer ou amonceler la terre прах) autour des fleurs, 14, 12.

прескачям, v. i. sauter par-dessus, franchir en sautant.

прескокнѫ et прескочѫ, v. p. voy. прескачям.

преспивам, v. p. endormir.

преполявам (пол, demi): преполяваше elle séparait en deux, c. à d. égalait en splendeur, 76, 16.

пресреснѫ, v. p. aller à la rencontre, intercepter le passage.

престигнѫ, v. p. atteindre, rejoindre.

престорѫ, иш, v. p. transformer, métamorphoser, 9, 20.

пресѣкѫ, v. p. intercepter.

претресѫ, еш, v. p. prop. cesser de faire trembler (de la fièvre), 19, 31.

при, à côté, auprès de, chez; при жив мѫжя, avec un mari vivant, du vivant de son mari; идѫ при, aller vers, aller trouver. — En composition, souvent pour пре.

прибулѫ, v. p. v. забулѫ.

приводѫ, v. p. по кого, envoyer chercher.

приготвѫ, v. p. préparer, apprêter en outre.

приградѫ, v. p. enclore à côté.

пригърнѫ, v. p. (пригръщам, v. i.) embrasser, entourer de ses bras.

придумам ся, v. p. se laisser persuader, 4, 84.

придумвам, v. i. conseiller, chercher à persuader.

приемѫ, aor. приях, v. p. accepter, recevoir.

прийдѫ (при, идѫ), v. p. s'approcher, venir auprès.

приказвам, v. i. raconter; — за, parler de; causer ensemble, jaser.

прикиа (gr. m. προικίον), dot.

прикйосам, v. p. doter, donner en dot.

приливам (pour пре-), v. i. verser, remplir à l'excès, de manière à faire déborder.

прилика, prop. convenance: parti convenable pour le mariage, 35, 19.

приличям, v. i. ressembler à, convenir, être digne de (на).

приличен, f. -чно, convenable, digne, pour le mariage.

прилягам, v. i. (прилегнѫ v. p.), convenir, être séant, à propos.

приметнѫ, placer contre, sur, attacher à, 70, 34.

примѣна, voy. премѣна.

припекѫ, v. p. être brûlant, du soleil.

приплещѫ, v. p. suspendre aux épaules, mettre en bandoulière.

припълнѫ, v. p. remplir jusqu'aux bords.

присегнѫ ся, v. p. étendre la main.

прислужѫ, v. p. dat. servir les convives.

пристанѫ, v. p. -стаям, v. i. consentir, donner son adhésion; пристахѫ, ils consentirent.

пристѫпѫ, v. p. (-стѫпям, v. i.), approcher, s'approcher.

прихапѫ, -шѫ, v. p. mordre, couper en mordant, 22, 32.

пришиѭ, еш, v. p. coudre sur, attacher en cousant.

прибодѫ, v. p. percer, d'un coup de couteau, poignarder, прободен, part. percé, fait avec le couteau, d'une blessure.

провикнѫ ся, v. p. s'écrier, pousser un cri; se mettre à parler à haute voix.

проводѫ, v. p. -вождам, v. i. envoyer.

проговорѫ, v. p. commencer à parler; parler un peu.

продавам, v. i. -дам, v. p. vendre.

продумам, v. p. voy. думам.

прозорец, pl. -рци, dim. fenêtre.

прокарамъ, v. p. pousser; faire passer à travers.

проклетъ, maudit.

проливамъ, v. i. verser; potentiel: кръв-та—, je suis prête à verser mon sang.

пролѣтъ, f. le printemps.

проминѫ, v. p. passer par, près d'un endroit; да молба промине, que ma prière passe, soit exaucée, 17, 89.

проплачѫ, v. p. pleurer longtemps, sans discontinuer.

пропѫдѭ, v. p. (пѫдѭ, v. i.), expulser, éloigner de force, chasser.

просо, millet.

простнѫ, v. p. étendre, allonger en un seul mouvement; -крака, les pieds, 68, 4. voy. прострѫ.

просто: да ти ѥ-, que... te soit remis, abandonné; je t'abandonne, te fais don de, 17, 118 et al. Voy. простѭ.

прострѫ, v. p. простирамъ, v. i. étendre, déployer.

простѭ, v. p. voy. прощавамъ, v. i. pardonner; прости ми, 24, 15, pardonne-moi: c. à d. donne-moi congé, adieu.

протекѫ, v. p. passer en coulant, couler par devant.

прочетѫ, v. p., p. челъ (-читамъ, v. i.), lire.

прошка, мала, велика, visite d'une mariée à ses parents.

прочюѭ ся, v. p. (-чювамъ ся, v. i.) faire parler de soi, acquérir de la renommée. v. чюѭ.

прощавамъ, v. i. pardonner: прощавайте за, dispensez-moi de, 45, 61; — ся с, dire adieu à, prendre congé.

прощеніе (простѭ), pardon, rémission.

пръвня пръвнина (de първи. premier), = първолибе, 88.

пръсвамъ ся, potentiel de пръснѫ ся: пръсваше ся, tu te serais fendue, tu aurais éclaté, 50, 17.

пръснѫ, v. p. (пръскамъ, v. i.) disperser.

пръстъ, doigt.

пръстенъ, anneau, bague.

прѫтѥ, coll. des baguettes, des gaules, 5, 17.

прѣпорецъ, drapeau, étendard.

прѣпоржия (жия vient du t. dji), porte-étendard, dans les bandes de brigands.

прѣсенъ, f. -сна, frais, du lait etc.

птичка, dim. (de птица) oiseau.

пукнѫ ся, v. p. éclater avec bruit; commencer tout d'un coup, du printemps.

пус(т)нѫ, v. p. lâcher, laisser aller: пусти мя, laisse-moi aller, passer; remettre en liberté, laisser échapper; admettre, laisser entrer, 20, 35.

пуст, désert, abandonné; misérable, maudit, 3, 1.

пустнина, désert, solitude.

пушка, fusil (пукнѫ).

пущам, v. i. пущѫ, иш, v. p. lâcher, пущи, impér., пущил, 20, 30. v. пустнѫ.

пчела, abeille.

пълен, plein. пълнѫ, v. i. remplir.

първи, premier; aîné: най-първа-та, la première, l'aînée, първи братец, le frère aîné.

пъстър, f. -тра, varié de couleurs, bigarré.

пѫт sl. (пѫть), avec l'art. пѫтя, 1º chemin, route, pl. n. пѫтища; 2º fois, три пѫти, trois fois.

пѫтек, pl. пѫтеки, dim. petit chemin, sentier.

пѫтник, voyageur.

пѣсен f. et пѣсня, pl. пѣсни, chant, chanson.

пѣтел, pl. пѣтли, le coq.

пѣѭ, еш, v. i. chanter, пѣем = пѣѭ, 34.

пшеница, froment, blé: баш-пшеница.

Р.

работа, affaire, travail; -ен, f. -тна, laborieux; -ѫ, v. i. travailler.

равен, f. -вна, uni, égal, plan.

рад(у)вам ся, v. i. se réjouir.

разберѫ, v. p. (-бирам, v. i.), entendre dire, comprendre, p. разбрал.

разбиѫ, v. p. briser, ouvrir avec effraction.

разболѣѫ, еш, v. p. (-болѣвам, v. i.) ся, devenir, tomber, malade: болна разболѣ ся.

разбудѫ, v. p. -буждам, v. i. réveiller plusieurs.

развеселѫ, v. p. égayer.

развивам et -вявам, v. i. -виѫ, v. p. déployer, développer; — ся, se —, s'épanouir.

разврѣждам v. i. (врѣд, dommage), endommager: -рани, envenimer des blessures.

развържѫ v. p. délier, dénouer.

развѣѫ, v. p. disperser en soufflant.

раздигнѫ v. p. faire lever ça et là.

раздомѫ, v. p. priver de sa maison, de sa famille.

раздумам, v. p. dissuader; consoler.

раздѣлен, voy. отдѣлен.

разкачѫ v. p. (качѫ porter en haut) suspendre, accrocher ça et là.

разквасѫ v. p. humecter, rafraîchir.

разклонѫ ся, v. p. se ramifier.

разлютавам v. i. irriter.

размирѫ ся, v. p. (мир, paix) perdre la paix, être troublé.

размѣсом (ancien instrum.), en mélange, 20, 8, voy. мѣсѫ.

разнесѫ ся, v. p. se séparer, se disperser.

разпашѫ, v. p. ôter la ceinture.

разпит(у)вам, v. i. interroger, soumettre à un interrogatoire.

разплачѫ, v. p. faire pleurer plusieurs.

разплетѫ: коса разплетена, chevelure dont les tresses sont défaites.

разпорѫ, v. p. (-парям v. i.) fendre, ouvrir en coupant, etc.

разправѫ, v. p. dériver, l'eau dans des rigoles pour arroser, 10, 33.

разрѣжѫ, v. p. fendre, ouvrir en coupant; tailler en morceaux.

разрѣшѫ, v. p. (-рѣшавам v. i.) délier, dénouer.

разсаждам, v. i. (садѫ), transplanter.

разсърдѫ ся, v. p. se fâcher, s'irriter.

разтирам, v. i. pousser devant soi, chasser ça et là, disperser.

разтребѫ, v. p. mettre en ordre, arranger.

разтурити, infin. serbe, renverser, démolir.

разтушѫ (-тѣшѫ?) v. p. soulager, consoler: да си кахъри разтуши, 15, 45 et 54.

разхладен, rafraîchi.

разцавтѣ, a fleuri en quantité, 15, 63. — (Morse, разцьвнѫ, -нувам ся, fleurir).

разчетѫ, v. p. peigner, séparer les cheveux en peignant.

рай, paradis.

ракия (ar. araq), eau-de-vie, raki.

рамене, 40, 115, pour рамена, pl. (de рамо), épaules; раменци, dim.

рана, blessure.

рано, de bonne heure, très matin.

ранѫ, v. i. blesser; p. ранен, blessé: рана ранена с, blessure faite par, 27, 15.

ранѫ, v. i. se lever, sortir de bonne heure.

растѫ, v. i. pa. расъл, f. расла, croître, pousser, grandir.

ратайче, dim. valet de ferme.
рачѫ, v. i. vouloir, agréer.
ревѫ, v. i. mugir, braire.
ред (sl. рѧдъ), rang, série: два реда сълзи, deux rangées (ruisseaux) de larmes; редом (ancien instrum. de ред), et по редом, à la file, successivement, chacun à son tour.
редѫ, mettre en ordre, disposer: редом се редѫт, ils se mettent en ligne.
риба, poisson.
риза, chemise.
роб, pl. робіе, prisonnier de guerre, esclave; робиня, dim. робинка, captive.
робѫ, v. i. réduire en captivité.
род, produit, ce qui naît: — родѫ, donner du fruit.
родѫ, v. i. produire, donner naissance, enfanter; - ся, naître.
рожба (род), fruit, progéniture; dim. рожбица, foetus, embryon: мѫжка -; билю за рожба, herbes pour avoir des enfants.
розга, rameau, petite branche. шипова —.
рокля, pl. рокли, robe, vêtement de femme.
романка, Romaine, Ῥωμαία, dans le sens où il s'appliquait aux habitants de l'empire byzantin: Бояна —, 17. Voy. Руманя.
ронѫ v. i.: -сълзи, verser des larmes.
росен, f. -на, humide de rosée, frais.
росица, dim. (de роса), rosée.
рохав (Morse, рошав), velu, qui a les cheveux ébouriffés.
руйно (de руй, rhus cotinus, le sumac), épithète constante du vin, de couleur jaune, doré; on trouve cependant ensemble: руйно вино червено. — Dans les Chants du Rhodope, Руюн Бог et Рюю, le dieu de la vigne et des vendanges.
Руманя, la Romanie, Roumélie (Roum-ili des Turcs): тая земля-, 28, 55.
рус, blond: руси казаци: f. руса, épithète constante de la tête, руса глава, qui est appliquée même à un nègre, 36, 45.
ручам v. i. dîner; ручати, inf. serbe.
ручок (sb. ручак), dîner, repas de midi. voy. обѣд.
рѫка (рѫка), pl. рѫцѣ, main.
рѫжен, esp. de pelle à attiser le feu.
рѣдко, rarement.
рѣжѫ, aor. рѣзах, v. i. tail-

ler, couper : — вергия, faire la répartition de l'impôt.

рѣка, rivière, fleuve.

рѣкитов, adj. de l'osier (srb. ракита, osier, salix caprea).

рѣкѫ, чеш, aor. рѣкох, v. p. dire.

рѣч, f. mot, parole : -върнѫ, répliquer.

C.

с, со, със, avec.

са, 1° v. ся et се ; 2° voy. сѫ.

сабля et сабя, sabre.

садѫ, v. i. planter.

сакам, v. i. chercher, 4, 47.

салхана (t.), boucherie.

сам, сами, soi-même, lui, elle-même ; сами Стояна, acc. Stoïan lui-même ; самси, même sens.

самичок (-чък;) dim. de сам, tout seul ; ти самичка, toi-même, toi aussi.

самодива, prop. la Diva solitaire (сам), espèce d'être surnaturel ; -дивски, qui la concerne ; à la manière des —.

самур (t.), martre, zibeline ; -ен, adj.

сандук (t.), pl. сандуци, coffre, partic. celui qui sert pour la garde des vêtements.

сараи, pl. (seraï, pers.) grande maison, maison : тодорови-те сараи.

сахат (ar.), heure ; сахатче, dim. montre, horloge de poche.

сачма (t.), plomb de chasse.

сбирам, v. i. сберѫ, v. p. v. съберѫ.

сват, pl. -ови, invité aux noces ; стари сват, témoin aux noces.

сватба, noce, les noces ; gens de la noce ; дигнѫ —, lever la noce, c. à d. aller avec un cortége d'invités chercher l'épousée.

сватя, fém. coll. parents par alliance, 69, 6.

свекър, beau-père, père du mari ; свекърва (socrus), belle-mère.

светѫ (sl. свѣтѣти), v. i. éclairer, illuminer.

свещ, f. flambeau allumé, lumière, chandelle, cierge ; свещица, dim.

свиди ми ся, comme жялим : свиди ми ся пара-та, je plains mon argent, je crains de le dépenser, par avarice, 15, 8.

свикам, v. p. v. викам.

свирка, flûte.

свирѫ, v. i. sonner, jouer d'un instrument, part. свирѣл ; siffler, 4, 13.

свой, -я, -ю, son, sa ; s'ap-

plique aux trois personnes; свойо = свой-ат.

свърнѫ ся, v. p. retourner sur ses pas.

свършѫ, v. p. finir, terminer.

свѣт (svet), le monde (sl. lumière).

свят, (sl. свѧтъ) adj. saint, светого, gén. m.; святи Иван, saint Jean; свята гора, τὸ ἅγιον ὅρος, la sainte montagne, l'Athos; свѧти, pl. m. les quarante Saints, fête qui tombe le 19 mars, v. s.

сговорен, qui est bien d'accord, vit en bonne intelligence : дружина сговорна.

сготовѭ, v. p. apprêter le repas. V. готвѭ.

сградѭ, v. p. bâtir. Voy. градѭ.

сгрѣшавам, v. i. сгрѣшѫ, v. p. pécher (грѣх).

се (все), 1° comme adv. tout: се млади невѣсти, toutes jeunes épouses; 2° се-те, tous: се-те юнаци; 3° pr., = ся et са.

севда (t.), amour, passion; objet aimé; севдалия (t. sevdali).

сега, maintenant : до сега, jusqu'à présent.

седев (t.), nacre de perle.

седекнувам (сѣдѫ) v. i. demeurer longtemps assis, en veillant la nuit.

седем, sept, -десет, soixante-dix ; седемдесет и седем, soixante-dix-sept, nombre sacramentel pour les brigands, les blessures qu'ils reçoivent ou font etc.

седѣнка, réunion, veillée de femmes pour travailler en commun.

сеймен (t.), jadis sergent de police, gendarme.

сека, chacune, 37, 14. Voy. сяки.

селвия (t. selvi). cyprès.

сеир (t.), chose vue par curiosité, spectacle.

село, village; селице, lieu habité, séjour; селски, adj. du village.

селяне, pl. (de селянин), villageois, paysans.

сестра, soeur; dim. сестрица et сестричка.

си, 1° dat. du pr. ся, à soi, se; 2° pron. possessif enclitique très souvent explétif.

сив, gris, grisâtre.

силен, f. -лна. fort, puissant; силно, puissamment, fortement.

син, pl. -ове, fils: девет сина, neuf fils; синец, dim. V. синко.

син (синь), я, ѣ, gris; bleu, du ciel.

синджир (t.), chaîne: -робие, prisonniers liés à une même chaîne. 36, 13.

синко, esp. de voc. de син; mon fils! terme d'affection qu'on adresse même aux filles, синко Борянка, et à plusieurs personnes à la fois: mes enfants, 86, 4.

сираче, pl. n. сирачета et pl. m. сираци, orphelin, orpheline, pauvre.

синор (gr. σύνορον), limite, confins, territoire.

синца, tous, toutes: — нѣми будѣте, soyez toutes muettes.

сирение, fromage; сиренян, adj.

сиромах, pauvre, infortuné, ὁ καϋμένος: — Стана, la pauvre Stana.

сиромашки: — а дъщеря, une fille de pauvres, la fille de pauvres gens.

сиса, mamelle; au pl. едни сиси, un seul, un même sein.

сички, voy. всички.

скачям, v. i. sauter.

скемле (gr. σκαμνί), petit siége, chaise.

сключж ся, v. p. se terminer.

скоро, vite, promptement; récemment, depuis peu.

скорозрѣйка, qui mûrit de bonne heure, précoce.

скришен, f. -шна, caché, secret.

скрижж, v. p. cacher; — ся, se cacher.

скуп, ensemble. V. вкуп.

скут, bord, extrémité du vêtement qu'on baise en signe de respect.

скъп, précieux, qui coûte cher.

скъсам, v. p. rompre; arracher (къс, fragment, morceau).

славе, 34, 71, et славей, dat. -ею, pl. -еи, rossignol; славеиче, dim.

славжъ, v. i. glorifier, chanter les louanges de.

слагам, v. i. déposer.

сладък, f. -дка, doux au goût, agréable; сладко, doucement, agréablement.

слана, givre, gelée blanche.

слибж ся: слибили сме ся, nous nous aimâmes, v. либж.

сложж, v. p. V. слагам.

слитнж pour слѣтж ся, (лѣтж, voler) v. p. prop. s'envoler, prendre son élan pour courir ou sauter, 17, 57.

слуга, слуга-та, m. serviteur, f. servante, 6, 13.

слушам, v. i. écouter, obéir; exaucer.

слънце, dim. слънчице, soleil; слънчов, adj.

слѣп, f. -а, adj. aveugle; слепица, une aveugle.

слѣд, après, derrière.

смахнѫ, v. p. brandir, un sabre.

смигам, v. i. faire signe de l'oeil, jouer de la prunelle.

смил, immortelle des sables.

смилѫ ся, v. p. avoir pitié, за, de; impers. на Бога ся смилило, Dieu eut pitié, 9, 27.

смоля, goudron, poix, résine.

смѣсен, f. -сна, mélangés, varié.

смѣѫ, ся, v. i. rire; dat. rire de, se moquer.

смѣѫ, ѥш, v. i. oser, avoir la hardiesse de faire; смѣѥм = смѣѫ, 34.

снага, corps (en srb. force).

снаха, dim. снашица, bru, belle-fille.

снемам, v. i. faire descendre.

сноп, gerbe.

снощен, f. -щна, adj.; снощна вода, de l'eau puisée la veille ou soir.

снощи, снощѣ, hier soir, cette nuit (passée).

соба (t. poêle à chauffer), chambre.

соколов, qui appartient au faucon (сокол): пиле соколово, faucon, 3, 7.

спаднѫ, v. p. écheoir, tomber en partage.

сплетѫ, v. p. tresser, les cheveux.

спус(т)нѫ, v. p. (спускам, v. i.), descendre, laisser tomber, abaisser, répudier; — ся, s'abattre, comme un oiseau, descendre.

спѫ, иш, aor. спах, part. спал, v. i. dormir.

срам, honte: — мя ѥ, j'ai honte.

срамота, v. срам.

сребро, l'argent, métal; сребърен, f. -рна, d'argent.

сред et в сред (sl. срѣдѣ), au milieu de.

срѣда, mercredi.

срѣща, rencontre; comme prép. — ѫ, à sa rencontre; aussi срѣщна, на — им, au devant d'eux.

срѣщнѫ v. p. (срѣщам v. i.) rencontrer.

ставам v. i. 1° demeurer, rester: ставай си с Богом, adieu; 2° devenir: кадъна не ставам, je ne veux pas devenir turque; prop. le potentiel de станѫ.

стадо, troupeau.

станѫ, v. p. se lever; se mettre debout; devenir;

avoir lieu, arriver; станѫло, cela eut lieu 10, 55.

стар, vieux, âgé; старая, fém. arch. моя старая, ma vieille (mère), 8, 12.

старец, pl. старци, vieillard; старица, vieille femme.

стара планина, la vieille montagne, le khodja balkan des Turcs, l'Hémus des Grecs, mais s'applique aussi à d'autres montagnes, celles de Rila par exemple.

стена, 1° cloison, mur léger; 2° rocher.

стига, prop. il suffit; assez.

стигнѫ, v. p. arriver à, parvenir; suffire.

стихия, espèce d'être surnaturel ou d'esprit élémentaire qui représente étymologiquement comme par l'idée le στοιχεῖον des Grecs modernes, 2, 22 et al.

сто, pl. ста et стѣ, cent: двѣстѣ, триста, deux, trois cents.

стоварям v. i. décharger.

стол, siége, chaise.

сторча (gr. στάμνος), cruche.

стопѫ, v. p. se fondre, fondre.

сторѫ, v. p. faire; сторила, 5, 9, elle fit, c. à d. passa (trois jours); — ся, faire semblant de: стори ся че ме не чу, il fit comme s'il ne m'entendait pas, 75, 6. V. струвам.

стотина, centaine, gén. pl. arch. стотин: пет стотин cinq cents.

стоянов, adj. de Stoïan.

стоѫ, иш, part. стоял, v. i. être debout; demeurer, se trouver, séjourner; стоя щеш, tu deviendras, 30, 54.

страна, côté.

страх, crainte.

страшно, terriblement.

струвам, v. i. 1° faire; faire devenir, changer en, 9, 20; 2° -пари, faire, gagner de l'argent: 3° coûter, valoir: конче му струва хиляда, le cheval lui coûte mille (piastres), 80; 4° струва ми ся, il me semble.

стреха, toit; ordinairement la partie qui en fait saillie.

стрѣла, dim. стрѣлица, flèche.

стръвница (sl. стръвь, cadavre), épithète de l'ours, dans le sens de audacieux, voy. No 7.

студен, froid, frais.

стъмнѫ ся, v. p.: стъмнило ся, il fit obscur, il fut nuit.

стѫпѫ v. p. (-пам), v. i. marcher, s'avancer.

стържѫ, v. i. raboter, râper, fabriquer au rabot.

стърпям, ся, v. i. être impatient de, perdre patience.

субашче, dim. (de soubachi, t.), préposé à la garde d'un domaine ou d'un village.

сукман, jupe de femme.

сукнен, de drap, en drap.

султан (ar.), le Sultan; -ов, adj. султан — бейска, f. qui appartient au seigneur (bey), sultan.

сумѣсам (ум, esprit) ся, v. p. se mettre dans l'esprit, concevoir une idée, 4, 64.

сур, de couleur fauve: сур елен, сура ламия.

сура (ar. sourat), le visage.

сургун (t. surgun) banni: -сторѫ, bannir, expulser.

сутра, сутрен, le matin, au matin, — рано, de grand matin (serbe, demain).

сучѫ, v. i. allaiter: сукала съм, 13, 70; téter, 13, 101.

счешѫ, v. p. peigner, arranger la chevelure, счесала, part. f. 48, 45.

съ, forme de la prép. с, de (ex), qui s'est conservée dans quelques mots composés.

съберѫ v. p. -бирам, v. i. rassembler, réunir; как ся с тебе събрахме, depuis que nous nous sommes réunis avec toi, c. à d. mariés, voy. берѫ.

събличям, v. i. -блѣкѫ, чеш, v. p. déshabiller, dépouiller, съблѣкли ся, 4, 12.

събор, assemblée, conseil: — събрали, ils tinrent conseil.

събота, samedi.

събудѫ et — ся, v. p. V. будѫ.

съгледам, v. p. voir, apercevoir, 13, 27 et 40.

съгрѣшѫ, v. p. V. сгрѣшѫ.

съдѫ, иш, v. i. blâmer, gourmander, réprimander, 13, 21.

съдѫ, ся, v. i. se faire juger, débattre un procès.

сълба, échelle.

сълза, larme.

съм (сьмь, pron. săm), je suis, et v. auxiliaire.

сърдце, сърце, coeur; se prend comme καρδία en grec, pour tout l'intérieur du corps, les entrailles: от сърце рожба, fruit du coeur ou des entrailles, enfant.

сърмен (du grec σύρμα), fil d'argent travaillé.

сън, sommeil.

със, voy. с, съ.

съсекѫ, v. p.: съсѣче, il

tailla en pièces, coupa en morceaux.

съшивамъ, v. i. -шинѫ, ѥш, v. p. coudre, façonner en cousant, 8, 31.

сѣдлаѭ, ѥш, v. i. seller.

сѣдло, selle; сѣдълца, dim. pl. n.

сѣдѭ, v. i. être assis; demeurer, vivre, habiter: — на хорта, tenir sa parole.

сѣднѫ, v. p. (сѣдам, v. i.) s'asseoir.

сѣкѫ, чеш, aor. сѣкох, part. сѣкъл, couper, tailler; massacrer, 5, 24.

сѣнка, ombre, des arbres, etc.

сѣно, foin.

сѣтѭ, v. p. сѣщам, v. i. ся, s'apercevoir, comprendre; se souvenir.

ся, écrit aussi се, са, се, soi; sert pour les trois personnes, et à la formation des verbes réfléchis, réciproques et passifs.

сявга, toujours.

сякакъв, f. -ква, toute espèce de, de toute sorte.

сяки (сѣки), слкой, chacun, dat. слкиму, 19, 61.

сякам, v. i. croire, penser.

сѫ (sœ) sont, v. съм.

Т.

т (ъ-т, а-т), article masc.; le т est souvent retranché, et il ne reste que а, et dans certains pays о.

та, et; de façon que; та па, et puis.

та, art. fém. la: дива-та самодива-та, 2, 8; ici la répétition de l'article après le substantif est intensive.

табият (t.): на, — à (son) gré.

таван (t.), plafond, grenier.

така, таке, ainsi.

таквази, fém. (de таквъзи), telle.

тамам (t.), justement, il n'y a qu'un moment.

тамо, там, là.

татарийски et татарски, tartare.

татко, masc. père, dat. татку. voy. тетё, etc.

тачем, voy. тъкѫ.

тая, fém. de той.

твой, твоя, твоѥ, ton, ta; твойо = твой-ат, 36, 17.

твърдѣ, très, fort, beaucoup, grandement.

те, art. pl. voy. ти et тѣ.

тежък, f. -жка, lourd, pesant, considérable: тежко иманѥ; тежка с дѣте, grosse d'un enfant, enceinte.

тейно, père, dat. тейну.

текѫ, течеш, v. i. couler; текнѫ, v. p. couler tout d'un coup, jaillir.

телалин, pl. -ли (t.), crieur public.

теле, pl. m. телци, veau; теленце. dim.

телични (t. tel, fil, telli, lié par un fil), adj. pl. ramées, de deux balles réunies par un fil de fer.

тентава, nom d'une plante, 7, 38.

тетё (tétio), m. père. Voy. татко, баща.

ти, 1° tu, toi; те, à toi; 2° art. pl. voy. те.

тих, tranquille, paisible, lent; тихо, тихом et потихом, tranquillement, bas, à voix basse, doucement.

тичям v. i. couler; courir: тичяй, cours! vite! voy. текж.

тифтик (t.), longue bande de toile pouvant servir de ceinture.

тия, pour тая, тоя, 4, 42.

тлъка (en Serbie моба), corvée volontaire, voy. No. 69.

то, 1° art. neut.; 2° neut. de той, ce, cela: то не ю, ce n'est pas.

това, neut. de тоя, ce, cela; за това, à cause de cela, c'est pourquoi.

товар, une charge de cheval.

товарж, v. i. charger.

тогава, тогази, тогаз', alors.

този, f. тъзи, n. туй (Bulgarie), celui-ci, celle-ci, cela, voy. тоя.

той, f. тя, n. то, il, elle, voy. он.

токо, seulement, rien que.

толко, tant, tellement, si: — рано, sitôt, de si bonne heure.

толкози, tant de: — време как, il y a si longtemps que.

топ (t.): -каранфил, clou de girofle.

топола, le peuplier blanc.

топъл, f. -пла, chaud.

торба (t.), petit sac, besace.

точж, v. i. aiguiser, repasser; точен, p.

тоя, f. тая, n. това (à Ph. polis), celui-ci, cela. Voy. тази.

тракиж, v. p. éclater, s'ouvrir bruyamment, d'une porte, 44, 24.

трандафил (gr. m. τριαντάφυλλον), rosier, rose.

траж, кеш. v. i. durer.

трепшж, v. p. battre des ailes.

трептъж, v. i. trembler, trembloter, (twinkle), de la lumière, du soleil, 13, 15.

треска, la fièvre (sl. тржсти, secouer).

трети, f. тя, n. тё, troisième.

три, trois : и три-тѣ, toutes les trois; трима, trois (personnes) : — гавази.
трийсе = тридесет, trente.
тринайсе, treize.
триндафел, v. трандафил.
тровѫ, v. i. empoisonner.
троюглава: змия —, serpent à trois têtes.
троица, nombre de trois personnes (trinité) : — остали, trois restèrent.
трудна, adj. f. grosse, enceinte (femme).
трьгнѫ, v. p. (-нувам, v. i.) partir, se mettre en route; — хайдутин, se faire brigand.
трѣбам, v. i. falloir, être nécessaire.
трѣва, herbe; трѣвѥ-то, coll. les herbes, les plantes.
трѣснѫ, v. p. (трѣщѫ, v. i.) craquer, éclater, détonner.
ту-ту-, d'abord et ensuite.
туй = това: -лѣто, cet été.
тук, тука, ici.
турчин, pl. турци, Turc; турче, un Turc.
турѭ ес турнѫ, v. p. (турям, v. i.), mettre, placer: кадия турижли, ils établirent un juge.
тъг, pl. -ове, et тъга, chagrin, affliction : тъга ся нажялило, dat., se laisser aller au désespoir, 57, 10.
тъжѫ, ся, v. i. se plaindre, se lamenter; тъжен, p. affligé, triste.
тъзи, тъз, таз, тас, fém. de този.
тъй, de même, ainsi; si, tellement : — рано, si matin.
тъкмо, seulement, rien que.
тъкѫ, чеш, v. i. tisser, тачем, nous tissons, 1, 37.
тъмен, f. -мна, obscur, sombre.
тъмница, prison, cachot.
тънък, f. -нка, fin, mince, délicat, menu.
тъпан, tambour.
тъпчѫ, aor. тъпках, v. i. fouler aux pieds, marcher sur.
търговец, pl. -вци, marchand; dim. търговче; — глава, un marchand, 46, 61.
търговски, adj. de marchand.
търсѫ, тръсѫ, иш, v. i. chercher.
тѣ, 1º les, V. те et ти; 2º ils, pl. de той; 3º тѣ et тѣх, art. des numératifs: шест-тѣх (шестѣх) six cents.
тѣсен, f. -сна, étroit, resserré.

тѣстан, qui a rapport à la pâte (тѣсто), 82, 20.

тѣх (pron. tiakh), cas oblique du pr. тѣ, ils, eux : у тѣх, chez soi, à la maison.

тѣхен, f. -хна, leur : тѣхнити дѣца, leurs enfants.

тя, 1° écrit aussi те, та, acc. toi, te ; 2° fém. de той, elle.

У.

у, dans ; chez : у майка, — вази, — тѣх, 1, 15, 28 et 40 ; — маламкини, 9, 10. — дома, à la maison, domum.

убивам, v. i. -бижъ, кеш, v. p. tuer, massacrer. Бог да убик, que Dieu fasse périr ? formule de malédiction ; убива, 4, 32, au potentiel : elle me tuerait.

ув, dans, V. у et в.

уведж, v. p. introduire.

увивам ся, v. i. s'enrouler.

угаре, terre labourable : бащино, — terres paternelles.

угнижъ, кеш, v. p. pourrir.

угодижъ ся, se laisser persuader par (на) ; impers. угоди ся, dat., plaire, agréer à.

угостижъ, v. p. régaler, festoyer.

ударжъ, v. p. frapper, porter un coup, blesser d'un coup de feu : удри ке, frappera, 37, 31 ; удрѣхж, 53, 10.

узда, bride.

узе (srb.), il prit.

узела = зела, elle prit, 5, 23.

узрѣжъ, v. p. (зрѣъжъ, v. i.) mûrir.

узун (t.), long.

уйчо, m. oncle. V. вуйчо.

укапжъ, v. p. dégoutter ; tomber en lambeaux, 51, 11.

улица, dim. уличка, rue, ruelle.

уловжъ et вловжъ, v. p. capturer ; за ръка, saisir par la main. V. ловжъ.

улѣтжъ, v. p. s'envoler, 51, 13.

ум, esprit, raison : на ум научявам, 22, 29 ; l. enseigner à la raison, donner de bons conseils.

умирам, v. i. se mourir, être à l'agonie : злѣ умира.

уморжъ, v. p. fatiguer, — ся, se fatiguer ; tuer.

умржъ et умрем (srb.), 34, v. p. mourir. V. умирам.

упушнат (пушка, fusil), part. : рани -и, blessures, provenant de coups de fusil, 27, 8.

урка, V. хурка.

усмихнѫ ся, v. p. sourire, V. смѣѫ ся.

усорлица, épithète du serpent. voy. осоѥ.

уста, pl. n. la bouche.

устрѣлѫ, v. p. percer, tuer à coups de flèche.

усѣдлам (о-), v. p. seller.

ухапѫ, v. p. mordre.

X.

хабер (t.), nouvelles, avis, rapport.

хазна (t.), trésor, fonds du trésor, convoi d'argent.

хазнадар (t.), trésorier.

хайде (t.), va! allons!

хайдук, pl. -уци, srb. V. хайдут.

хайдут (ar.) et хайдутин, brigand, voleur de grand chemin : трѫгнѫ, — се faire brigand; -ски, adj.

хаир (t. khaïr), bien, bienfait, ouvrage ou fondation d'utilité publique que les particuliers exécutent pour le bien de leur âme.

хак (t. le droit); от хак дойдѫ (dat.), vaincre.

халал (ar.), abandonné, remis, pardonné : -сторѭ, pardonner. Voy. просто.

халка (t.), chaînon, anneau fixé à une porte et qui sert à y frapper.

ханъма (t. khanum), dame turque, ханъмче, dim.

хапнѫ, v. p. manger avidement, avaler.

харамия (t.) voleur; баш-харамия, chef de voleurs.

харем ou au pl. хареми (ar.), le harem, habitation des femmes musulmanes.

харижѫ, v. p. харизвам, v. i. (gr. χαρίζω), donner en présent, faire cadeau, ou grâce de.

хартия (gr. χάρτης), papier.

хвалѭ, v. i. faire l'éloge, recommander.

хванѫ, v. p. хващам, v. i. (on pron. fana, etc.) saisir, prendre.

хврѣкнѫ (pron. фрѣкнѫ, freukna), v. p. хвъркам, v. i. voler, s'envoler.

хвърлѭ, v. p. jeter, хвърлим (serbe).

хелица, sapin. V. елхица.

хилендарски, qui appartient à Chilendar, monastère de l'Athos, fondé par un roi serbe. Il reçoit encore un subside de Belgrade, et les moines en sont ordinairement des Slaves.

хитром (instrum.) par ruse, artificieusement.

хитър, f. -тра, astucieux, rusé.
хич (t.), rien, point du tout.
хладен, f. -дна, frais, froid.
хлопам, v. i. frapper à la porte.
хлѣб, pl. -ове, pain; хлѣбец, dim.
ходѫ, ниш, v. i. aller, marcher : — за вода, aller chercher de l'eau.
хокнѫ, v. p. venir, 37. 12.
хора, pl. n. hommes, les gens (sl. хора, χώρα, regio ; pl. homines).
хоро (gr. χορός), m. danse ; хорище, lieu de danse, 4, 2.
хор(а)та, parole, discours ; хор(а)тувам (gr. χωρατεύω, plaisanter) v. i. parler.
хранѫ, v. i. nourrir; élever; хранен, part. : -о конче, cheval (bien) nourri, en bon état, vigoureux.
хрисима (gr. χρήσιμος), adj. f. qui a bon coeur, facile à vivre.
християнка, femme chrétienne.
хубав, beau, joli ; -о, -ѣ, joliment, bien.
хубавица, belle femme, une beauté.
хубост, f. la beauté : нийдѣ му нема хубост-та, nulle part elle n'a sa pareille en beauté, 76, 11.
хурка, rouet à filer.

Ф.

ферещи (t. férédjé), esp. de manteau dont les femmes turques s'enveloppent pour sortir dans la rue.
ферман (pers. parole), ordre suprême, firman.
фистан, dim. фистанче, robe de femme.
френгия : сабя, — sabre franc, du pays des Francs.
фръкнѫ, voy. хвръкнѫ.
фурна (ital. forno), four; fournée de pain.

Ц.

цаливам, v. i. donner des baisers. V. цълувам.
царь (d'abord цѣсарь, de καῖσαρ, voy. Mikl.), avec l'art царя, 42, g. царя, dat. царю, empereur, roi ; le sultan des Turcs; царёв, de l'empereur, du sultan; царски, impérial.
царица, impératrice.
царство, empire.
царувам, v. i. être empereur, régner.
цвънѫ, v. p. fleurir, 15, 32; 57, 6.

цвъркам v. i. piailler, gazouiller.
цвѣте, fleur, fleurs; цвѣтя pl. n. fleurs, цвѣтица, dim. цвѣтен, f. -на fleuri.
циганче, une Tzigane, une Bohémienne.
цигулка, violon.
цъвтѫ, v. i. fleurir.
църква (srb.), église. V. черкова.
църн, noir. v. чърн.
църнѫ, иш, v. i. noircir, devenir noir.
цѣл, entier, tout: цѣло, 25, 45, désigne q. q. pièce de monnaie.
цѣлувам, v. i. цѣлунѫ, v. p. donner des baisers, un baiser.
цѣрѫ, иш, guérir.
цѣфнѫла, a fleuri, 87, 23; voy. цвѣнѫ.

Ч.

чадър (t.), tente.
чак (magyar), jusque.
чанта (t.), sacoche, gibecière.
чардак, pl. -аци (t.), galerie ouverte d'un côté; pavillon.
чаршия (t. tcharchi), rue marchande, où se trouvent les boutiques, marché.
че, чи, car; et; que.

челѣк, homme. Ce mot a des formes très diverses en bulgare.
чемширен, de buis. V. шимшир.
червен, rouge; rose, du teint.
червилце, rouge à farder, fard.
червѫ, v. i. paraître rouge, être vu, d'un objet rouge.
черга, tapis, grossière étoffe de laine servant à faire des vêtements: риза от —.
черенче, couteau pourvu d'un manche (черен).
череша, cerise douce.
черкова, église; -вен, 5, 20, -вски, 5, 30, d'église, de l'église.
черн, voy. чърн.
чест, fréquent, nombreux.
четвъртак, jeudi.
четири, quatre.
четириси = четърдесет, quarante.
чехларче, un cordonnier.
чехъл, pl. чехли, espèce de soulier de femme: жълти чехли.
чифтелии, comme чифте.
чивте (t. tchift, paire): —пистови, deux pistolets pareils formant la paire; чифта чървили, paires de souliers, 25, 7.
чинѫ, иш, v. i. faire.
чист, propre, net, pur.

чичелиян (t. tchitchekli), à fleurs, étoffe.

чичо, oncle; -в, adj.: у чичови му, chez son oncle; un vieillard, le père. —

чорбаджия (t. tchorbadji, prop. celui qui a de la soupe), notable, homme riche et considéré; чорбаджийно, un —, 70, 8.

чрез, чрѣз, par, à travers, par le moyen de.

чървули, pl. chaussure des paysans, souliers (srb. опанци, t. tcharoukh, alb. sòlhœ).

чучулешка?: гъби чучулешки, 87, 34.

чърн et чрън, noir.

чювам, v. i. 1° garder, veiller sur. 2° entendre. Voy. чюнж.

чюдо, merveille, chose extraordinaire, étrange; чюдом, instr. comme adv. V. чудиж.

чюдиж ся, v. i. s'étonner; être stupéfait, ne savoir quel parti prendre: чюдом ся чюди, prop. s'étonner d'étonnement, 55, 6.

чюжд, adj. étranger: — вилаѥт, pays étranger.

чюма, la peste; personnifiée, 5, 22.

чюшма (t. tchechmé), fontaine.

чюнж, ѥш, aor. чюх, v. p. чювам, v. i, entendre.

чядо, чедо, enfant, garçon.

чякам, чекам, v. i. attendre.

чяша, verre à boire, coupe; чяшка (чешка), dim.

Ш.

ша, dans certains dialectes, au-delà des Balkans, auxiliaire du futur: ша иде, ira; ша й = ѥ, sera, devait être; 13, 52 et al. V. щж et ке.

шапка, bonnet, 6, 20.

шегър (t. chaguirt), apprenti, garçon de boutique.

шест, avec l'art. шест-тѣх (шестѣх, шестях), six.

шетам, v. i. se promener.

шербет (t.) boisson, sorbet: шекер, — boisson sucrée.

шимшир (t.), le buis.

шипов, adj. de roncier, de ronce (шип).

широк, large, vaste.

шия, le cou.

шиѭ, ѥш, v. i. coudre; broder.

шюма, feuillage, branche des arbres.

шюменски, de Choumla (шюмен), ville de Bulgarie.

шяга, шега, plaisanterie.
шягувам ся, v. i. plaisanter.

Щ.

що, 1° pron. neut. interrog. qu'est-ce que? quel? ce qui, ce que; répond q. q. fois à si, 36, 9; 2° pourquoi? 4, 76; 3° que, combien! — лесно, que — aisément! 7, 56.
щоно, que, que ne, après le compar., 8, 13.
щж, щеш, 1° v. i. vouloir, щяла съм, je voulais, 63, 8; 2° sert à former le futur, avec ou sans la conj. да, et se place avant ou après le verbe : ще ю, il sera; a aussi le sens de : être sur le point de : ще да надвию, il va pour vaincre, allait vaincre, 2, 20; à la 3º p. du s. quelquefois, avoir envie, le désir de 9, 3. — L'aor. щях, щех, sert à former un conditionnel : и нак щях те похвали, et je te recommanderais volontiers de nouveau.

Я.

я, 1° іж, acc. s. f. de тя, elle; 2° interj.: allons! voyons! 4, 67 et al. 3° я-я-, ou—ou, ou bien, 35, 11.
ябълка, pommier, pomme.
явор, l'érable à feuille de platane, sycomore.
ядош; яли, V. ѣм.
ядосам ся, v. p. se mettre en colère (ядъ).
язе, voy. аз.
язик, језик, langue.
лзък (t.): -ю, c'est dommage.
ялов, stérile : крава ялова, vache stérile et dont la chair est par cela même reputée de meilleur goût.
ялък (t. ïaglyq), mouchoir de poche.
ям (écrit aussi ѣм), ядеш, aor. ядох, impér. яж, яжте, p. ял (on pron. iame, iédech, ial, pl. iéli, iéch, iéchté), v. i. irr. manger.
янкина. adj. f. d'Ianka.
ярдам (t.) secours, assistance.
яра, bruit, tumulte.
яре, chevreau.
ясен, brillant, splendide : ясно слънце; à la voix éclatante : ясен славей; ясно, brillamment, avec éclat.
яхнж, v. p. monter à cheval, se mettre en selle.
яшмак (t.), le voile blanc dont les femmes turques s'enveloppent la tête.

ѥ.

ѥ (je), il est; ще ѥ, il sera.
ѥзик, voy. язик: с един ѥзик двѣ думи, l. avec une langue deux mots, bavarder de toutes ses forces, 69; 51.

Ю.

юз (t. yuz, cent), poids de cent drammes (quart d'une ocque): три юза памук.
юнак, pl. юнаци, dim. юначе. prop. jeune homme; homme fort et vaillant, guerrier, un brave, un héros, répond au gr. m. παλληκάρι et à l'alb. trim., pallicare; юначки, adj.: -рани юначки, blessures comme en reçoivent les pallicares, 26, 31; сърце юначко, coeur vaillant; юначен, qui a rapport au iounak, en possède les mérites; юнашки: на юнашка вересия, sur (mon, son) crédit de pallicare.

Џ (дж).

џамия (t. djami), mosquée.
џамлия (t. djamli), vitré, vitre.
џеван (t.). réponse.
џевре (t.), esp. de mouchoir brodé.
џелепин, џелеп (t. djelep), celui qui compte les moutons pour la taxe; marchand de bétail.
џерах (t. djerrah), chirurgien; -ка, fém.
џоб, pl. ови (t. djep), poche.
џубе (t.), long vêtement de dessus en drap, ordinairement doublé de fourrure.

Mots qui se trouvent dans le supplément.

ален (t. âl), rouge.
ам, mais.
бидѫ, aor. бидохъ, a. f. бишла = била, v. бъдѫ.
бизанѫ, allaiter.
благъ, fortuné, heureux.
благословѫ, bénir.
борба, lutte, combat: — надборѫ, vaincre en combattant.
борна = борина.
бъзъ, le sureau; бъзу, No. 7, 2.
вадѫ, arroser, irriguer.

вейка, branche d'arbre.
великъ-день, le grand jour, c. à d. le jour de Pâques.
велимъ, велю, dire.
витекъ, витякъ, dragon: -отъ змѣй породен, No. 6.
вкусѫ, goûter, manger un peu.
властаръ (gr. m. βλαστάρι), pousse d'arbre, rejeton.
вочи, v. очи.
втегнѫ, étendre, allonger.
вълма,?
глибоку (sl. глѣбоко), profondément.
громъ, pl. ове, tonnerre.
гюрешъ (t. iourich), course.
димни (димъ), vaporeux, nuageux: димна Юда, — гора.
друшка, compagne.
дръпнувамъ са, se débattre, v. дръпнѫ.
дупка, trou.
джке? pour дѣте, дѣца, enfants, No. 6, 25.
жила, racine.
жнеѫ = жънѫ.
жювина = живина, animal.
задружен, qui vit avec ses parents et ses frères dans l'espèce de communauté appelée задруга (srb.).
задули са, commencèrent à souffler, v. надуѫ.
залудѫ, devenir fou, perdre la raison.
западѫ са, attaquer.

заръ, зяръ, est-ce que?
затъркалямъ са, se rouler.
зборба, discours.
зеленѣѫ са, verdir, verdoyer.
згледници, v. оглѣдница.
издробѫ, briser en morceaux; изпо-, briser successivement.
издъхнѫ, pousser un soupir; respirer une fois.
излевамъ, sortir; излягнѫ, id.; излела е, elle sortit.
измъкнувамъ, extraire, déraciner.
имдатъ (t.), secours.
инакъ, autrement.
іовенъ, овенъ, bélier.
кавалжия, joueur de kaval.
кайдисамъ (du t.), se décider à, oser.
каль, argile.
карамъ са, se disputer.
кликнѫ, v. кликамъ.
котро, pr. n., pl. котри (russe который), lequel, qui.
кравѫ са, dégeler; se rafraîchir, se ranimer.
кряхтъ (sl. крехънъ), fragile, tendre.
купѫ, на-, при-, rassembler.
куртулисамъ (t. qourtoulmaq), sauver, délivrer.
кю, v. ке, щѫ; кюли = щяли.
лани, l'an passé.

луспа, écaille des poissons.
лъжовенъ, menteur.
лю, mais; -дѣ, partout où; -какъ, dès que.
мекъ, mol, tendre.
мишница, le haut du bras.
мъкнѫ, extraire, tirer.
мъртво, ce qui est mort (srb. мъртавъ).
навалѭ; - огань, faire un grand feu.
надбарѭ (Moyse, надварямъ, surpasser).
надвивамъ, v. надвиѭ.
наденѫ, mettre des habits.
нарамѭ, placer, porter, sur les épaules.
натдамъ, donner en plus.
наѣмъ, faire manger q. q. un.
нища = нещѫ, je ne veux pas.
обземѫ, -мамъ, s'emparer de, occuper.
орало, charrue.
осторѭ, faire: великъ день, гробъ.
отбирамъ, comprendre, deviner.
отвратки, fém. pl., visite à une soeur mariée, No. 7.
пажетина, No. 10.
парѭ, по-, brûler, faire bouillir.
петливо: -врѣмя, le temps du coq (пѣтелъ), c. à d. où il chante.
плевѭ, sarcler.

плодъ, fruit.
позаблизявамъ, s'approcher peu à peu.
пойдѫ, partir.
покле (покълнѫ), il a maudit.
поклонъ, salut, révérence.
помогнемъ (sb.), aider, secourir.
потстанѫ, -ставамъ, se lever.
преобразенъ, métamorphosé.
при(пре)варѭ, devancer.
прижалѭ, cesser de regretter, survivre à la perte de q. q. un.
припек, lieu exposé au soleil.
присимосувамъ са (gr. ὅμοιος), prendre la ressemblance, la forme de.
провалѭ, faire déborder.
протегнѫ, -тягамъ, étendre, allonger.
пуснувамъ, v. пустнѫ.
пушѭ, за-, boucher.
пѣснопойка, chanteuse de chansons, poétesse.
пърсь (пръсть), dim. пръстица, terre.
раждамъ, v. родѫ.
развъртѭ, détourner, dissuader.
разкърстица, carrefour.
рако, pour ракъ-тъ, l'écrevisse.

руденъ, qui a une laine épaisse, des moutons.

рукамъ, рѫкнѫ, под-, appeler.

свалѭ, déposer, ôter ses habits.

свѣка = свѣщь, chandelle, cierge.

свѣткамъ, за-, luire, des éclairs, éclairer.

сила, force.

симитъ (t.), esp. de pain blanc.

си-те, tous, v. се.

сломѭ, briser.

сребронауздань, qui a une bride d'argent.

срѣла = стрѣла, flèche; éclair?

стигамъ, atteindre.

страхъ, crainte : — ма ѥ, j'ai peur.

стѫпнувамъ, marcher, s'avancer.

съмнѫ, il fait jour, le jour a paru.

сятнѣ, maintenant.

сѫзикана, cette.

трѣщѫ, за-, craquer, éclater avec bruit, de la foudre.

тѭрамъ (sb. терамъ), poursuivre, exiger.

у(о)сломявамъ, v. сломѭ.

утрепѭ, утряпамъ, exterminer.

факли (t.?), se dit des brebis qui ont un cercle noir autour des yeux.

филдишев (du t.), d'ivoire; — о пиле, jeune éléphant, éléphant marin? No. 11.

хи = ѝ, à elle; хми, à eих.

хоте, il veut (sb. hoteti, hoći, vouloir).

чинимъ, v. чинѭ.

члякъ, чулякъ, човѣк, homme.

ществено (sl. ѥствствънъ), naturellement, No. 10.

ѣга, lorsque.

юденъ (юда), adj. юдни вятрови.

юнасту = юначество ou (sb.) юнащво, bravoure, courage.

ядосувамъ са (ядъ), se mettre en colère.

яждамъ, v. ѣздѭ.

TABLE DES MATIÈRES.

 Page[1]

Introduction V

I. Mythologie. — Magie. — Légendes pieuses.

1. La prêtresse des Samodivas.
 Гдѣто слънце-то залазя (Сл.[2]) 3 — 147
2. La forêt des Samodivas.
 Мама Стояну думаше (Сл.) 4 — 149
3. Le Pomak et la Samodiva.
 Ходил Помак на пуста-та войска (Сл.) . . . 5 — 130
4. La Samodiva mariée malgré elle.
 Пасал ю Стоян телци-те (Сл.) 6 — 152
5. L'église bâtie par la peste.
 Сами се Господ подкани (Прид.) 9 — 156
6. Le Christ et les Samodivas.
 Грѣй слънце и мѣсечинко (Прид.) 10 — 158

[1] Le premier chiffre indique la page du texte, et le second, celle de la traduction.

[2] Les lettres cyrilliques, entre parenthèses, désignent les Manuscrits, à savoir: Кис. ou Кисимов, A; Прид. ou Придоп, B; Сл. ou Славейко, C; Ик. ou Икономович, D. — Voy. l'Introduction, p. XLIII.

7. La Samodiva sous la forme d'un ours.	
Майка Стояну думаше (Прид)	11 — 159
8. Rada ravie par un dragon.	
Рада за вода ходила (Сл.)	12 — 162
9. Dimitra enlevée par les dragons.	
Жениш ма, мамо, жениш ма (Кис.)	14 — 164
10. Stoïan changé en aigle.	
Мама Стояна помъмра (Сл.)	14 — 165
11. La devineresse et le serpent.	
Чюла са й врачка (Кис.)	16 — 166
12. Le soleil enchanté.	
Пусти-те мои двѣ тъги (Сл.)	16 — 167
13. Le mariage du soleil.	
Дешка й рожба не траю (Сл.)	17 — 168
14. Chant allégorique sur Saint Georges.	
Трѫгнѫл ми свети Георги (Сл.)	20 — 174
15. Le paradis.	
Имѣла майка имѣла (Сл.)	21 — 175
16. Le sacrifice d'Abraham.	
Звѣзда зорница изгрѣва (Сл.)	23 — 178

II. Brigands. — Bergers. — Aventures.

17. Boïana et Kérima.	
Провикнѫла се Бояна (Прид.)	24 — 183
18. Penka fait ses adieux à la vie de brigand.	
Мама на Пенка думаше (Кис.)	27 — 189
19. Dragana et Ivantcho.	
Откак се Иванчо повдигнѫ (Кис.)	29 — 191
20. La Turque tuée par trahison.	
Лалчо юнаци думаше (Сл.)	31 — 195
21. Stoïan et Nédélia.	
Откак се ю село заселило (Сл.)	33 — 197
22. La langue coupée.	
Буйна се гора развива (Сл.)	34 — 199
23. La perfidie du pacha de Vidin.	
Откак се Радан повдигнѫ (Сл.)	35 — 200

	Page
24. Les adieux de Liben aux montagnes.	
Провикнѫл са Любен юнак (Прид.) . . .	37 — 203
25. Le frère retrouvé.	
Прочул са к юнак прочул (Прид.) . . .	39 — 205
26. La vengeance du brigand trahi.	
Останѫ Ненчо сираче (Кис.)	42 — 208
27. Le brigand volé.	
Нонка на рѣка переше (Прид.)	44 — 211
28. Le brigand généreux.	
Заплакала к гора-та (Прид.)	46 — 214
29. La pendaison élégante.	
Сиромах Стоян сиромах (Прид.)	48 — 216
30. La soeur dévouée.	
Силно са викнѫ провикнѫ (Прид.) . . .	49 — 218
31. Le brigand laboureur.	
Майка Татунчу думаше (Прид.) . . .	51 — 220
32. Le brigand malade.	
Посѣбра Стоян дужина (Кис.)	52 — 222
33. Le brigand et le garde forestier.	
Покарало й малко момче (Сл.)	54 — 224
34. La visite.	
Искрен Милици говори (Икон.)	55 — 226
35. La bigame malgré elle.	
Коё си Стани думаше (Прид.)	60 — 232
36. Marko libérateur.	
Ей горица горо ми зелена (Икон.) . . .	63 — 236
37. La captive et la forêt.	
Турчин ми кара клета робиня (Ик.) . . .	64 — 238
38. Le serpent vengeur.	
Дѣвойка к смил по поле брала (Ик.) . .	66 — 240
39. Les commencements de l'empire turc.	
Дане бане цехепине (Ик.)	67 — 242
40. Georges l'infirme.	
Разболѣл са болен Герги (Кис.)	68 — 243
41. La gageure.	
Обзаложи са млад Стоян (Кис.) . . .	72 — 248

	Page
42. La reine des Moscovites.	
Провикнѫла са ю Московска кралица (Кис.)	73 — 250

III. Amour. — Fantaisie. — Moeurs. — Pièces comiques.

43. La belle-mère calomniatrice.	
Залибил Стоян Борянка (Кис.)	75 — 255
44. L'infanticide par jalousie.	
Мари калино Марийка (Кис.).	77 — 258
45. La toilette ou la belle-mère secourable.	
Марко Дафини говори (Прид.) . . .	78 — 260
46. La pêche.	
Събрали ми ся, набрали (Кис.)	80 — 262
47. Vengeance de l'amant dédaigné.	
Тодорка вода налива (Сл.)	83 — 266
48. Le commérage.	
Ходили моми на пазар (Сл.)	84 — 268
49. Le baiser fatal.	
Погодил са Момчил юнак (Прид.) . . .	86 — 273
50. La Chrétienne et le Turc.	
Пила Неда спощна вода (Кис.)	87 — 273
51. Le père médecin de l'honneur de sa fille.	
Мама Петрана плетеше	89 — 275
52. Le harem de l'ayan.	
Стоюне синко Стокне (Сл.)	91 — 277
53. Le harem du cadi.	
Мама Стояну думаше (Кис.)	92 — 279
54. Adieux à la montagne de Rila.	
Юнак на гора говори (Сл.)	93 — 280
55. Le cheval ou l'épouse?	
Запалила са, майка ми (Сл.)	93 — 281
56. L'incendiaire.	
Ой Гано Гано, мома Драгано (Сл.) . .	94 — 282
57. Malédiction et suicide.	
Спощи мама Янка била годила (Сл.) . . .	95 — 283

	Page
58. Le défi du rossignol.	
Влѣзла й Марийка в градинка (Сл.) . . .	96 — 285
59. Les trois rossignols.	
Минѫх гора минѫх втора (Сл.)	97 — 286
60. Un amant fait le portrait de sa maîtresse.	
Момиче банка аганъм (Сл.)	97 — 287
61. Les parents et l'amant.	
Дафинка рано ранила (Сл.)	98 — 288
62. Les pommes et le baiser.	
Снощи замрѣкнѫх край пусти Шумен (Сл.)	99 — 289
63. La femme attelée à la charrue.	
Къдѣ си била, Дено (Сл.)	99 — 289
64. L'amant désespéré.	
Любили са луди млади	100 — 290
65. Le souhait fatal.	
Мама на койча думаше (Сл.)	100 — 291
66. L'épouse et l'argent.	
Откак сме са любили (Ненчов)	102 — 293
67. La jeunesse et l'argent.	
Ситен дъжд вали (Нен.)	102 — 294
68. Le sorbet ou le baiser.	
Заспала к малка мома (Нен.) . . .	103 — 295
69. Il n'y a pas que Nicolas au monde.	
Калино Недке калчно (Сл.)	103 — 295
70. La plaisanterie.	
Пишман съм станѫл (Сл.)	105 — 298
71. Le pardon.	
Иванчо Пенки думаше (Кис.)	106 — 299
72. Le rendez-vous.	
Янаки либе (Кис.)	107 — 301
73. Le collier perdu.	
Шетала к тънка Неда (Кис.)	102 — 302
74. Le confesseur.	
Я да идеш, мамо (Кис.)	109 — 303
75. Le procès.	
Снощи отидох на чюшма-та (Кис.) . . .	109 — 304

	Page
76. L'étrangère.	
Мама Иванчу думаше (Кис.)	110 — 305
77. L'écolier impudent.	
Дяконче дума на Пенка (Кис.)	110 — 306
78. La coquette.	
Думай буле казвай (Кис.)	111 — 306
79. La dépense inutile.	
Снощи отидох на нова чюшма (Кис.) . .	112 — 307
80. La vanterie imprudente.	
Сам си к Стоян похвалил (Кис.)	112 — 308
81. Les janissaires.	
Тръгнжли ми сж тръгнжли (Кис.) . . .	113 — 308
82. Le songe.	
Заспала к Милица (Кис.)	113 — 309
83. Les tombeaux.	
Снощи преминжх през Сивлюву (Кис.) .	114 — 310
84. La captive grecque.	
Размирила се й влашка-та земя (Кис.) . .	115 — 312
85. Berceuse.	
Посѣял си дребен папрет (Сл.)	115 — 312
86. La fin du renard.	
Одовляла й лѣсица-та (Кис.)	116 — 313
87. La querelle du cousin et de la mouche.	
Свадил са комар с муха-та (Сл.) . . .	116 — 314
88. La vache.	
Тодор Тодорки думаше (Безсоновъ) . .	118 — 315

Supplément (texte bulgare).

I. Chants mythologiques de la Macedoine orientale, I—XI	123
II. Conte. — Les trois lamies et le diable	141
Ce que sont les vents	318
Le voyage du mort (traduit du bulgare)	319
Même sujet (traduit du serbe)	321

	Page
Même sujet (traduit du grec)	324
Même sujet (traduit de l'albanais)	327
Les Destinées	331
Analogies des poésies bulgare, serbe et grecque	333
Principales croyances bulgares	336
Glossaire	341
Mots qui se trouvent dans le supplément	413

PRINCIPALES CORRECTIONS.

		Au lieu de	Lisez
p. XXVII. l. 7		conduites	conduits
p. XLV. l. 1		écrits	écrites
No.	Vers		
1	8	нея	неѭ
2	15	поборат	поборѭт
3	9, 27	синйо	синё
4	101	да	до
6	16	сѣдѫт	сѣдѭт
8	17	а, doit être supprimé	
10	4	тѣбѣ	тébe
11	2	странцански я	странцанския
	3	ходихаж	ходихѫ
	25	ухапа	ухапи
13	36	нея	неѭ
	52	та	ша
15	42	засмѣѥ	засмѣ́ѥ
	53	павън	навън
17	89	промине	промине:
18	7	примениш	премéниш
	21	premѣшa	премѣ́на
20	12	и	й
24	14, 33	плачѫт	плачѭт
26	53	хорижѫ	харижѫ
27	40	сълци	сълзи
28	37	сбири	сбери
32	46	ийоще	йоще
34	133	поминало	поминѫло

No.	Vers	Au lieu de	Lisez
34	181	станаха	станѫхѫ
35	41	бе	бѣ
	50	пожени	ожени
40	134	ся	си
	136	сѫ	си
42	14	излѣзи	излѣзе
43	36	мене	менѣ
	55	à la fin du vers	?
44	14	надижло	падижло
46	5	режат	режѫт
	27	повърна	повърнѫ
	29	мене	менѣ
48	34	изводиш	извадиш
	43	излѣгал	излъгал
49	17	пресѣгна	пресѣгнѫ
	24	изводи	извади
	37	стигнахѫ	стигнѫхѫ
53	25	минахѫ	минѫхѫ
55	1	мя	ми
57	6	цъвни	цъвне
	18	нѣю	пѣю
	34	вънче	вѣнче
	39	сѣт	сѣно
58	8	лума	дума
63	3, 4	Suppr. au v. 4, в люлка et lisez, en un seul vers	мѫжко ти дѣтé в лю́лка проплáка
66	15	дванóйсе	дванáйсе
69	46	йогича	ёгича
78		partout, au lieu de менѣ, тебѣ	мене, тебе
83	11	плачахѫ	плачѣхѫ
86	2	дванайси	дванайсе
88	8	подиря	подирѣ

La 3e pers. du sing. de l'imparfait a été écrite partout —еше, —кше, il faut —ѣше (плетѣше, вѫѣше, etc.).

	Au lieu de	Lisez
p. 125	notъ (¹) déhors	dehors
No. 4 V. 7	зорна	борна
6 2	прочулъ
V. 6, 31, 44	Жичо
n. (¹)	lequel	laquelle
No. 8 V. 27	изтурите
9 3	мачли	магли
p. 141 l. 9	(Conte)	полилу
11	Царьотъ
142 5	малку
143 9	утишелъ
ib.	жзяру
10	Тия, какъ
21	en un seul mot	срѫбронаюзданъ

p. 148 — Les vers 17 à 20 doivent être placés entre parenthèses (nous ne — buvons).

152 au bas	en Japon	au Japon	
154	l. 25	récurent	vécurent
160	24	puis que	puisque
163	23	le	la
167	20	saints	Saints
190 au bas	Εχω, βρυσουλαω	Ἔχω, βρυσούλαις	
191	v. 5	de cadeaux	des cadeaux
195	15	arnautes	Arnautes
200 note l. 2	est	et	
201	v. 25	vas	va
203	27	pleurent	pleurent,
213	27—28	t'arrêter. — Et
219	219 etc.	devèr	dévèr
223	26	s'est	c'est
225 v. 16—17	peur. — Et	
225	27	ça	çà
231	17	réveille	réveilla
237	30	est	eut
240	15	remontra	rencontra
294 in fine	dit τῆς	dits τῆς	
296	v. 2	elle est	je suis
306	titre	imprudent	impudent

		Au lieu de	Lisez
312	v. 12	fructifia	fructifie
316	note	par le Turcs	par les Turcs
319	note	rôle de	rôle des
324	note³	ὁ βουρκόλιακας	ὁ βουρκόλακας
333	l. 7	Prédrog et Nénod	Prédrag et Nénad
334	l. 23	côté à côté	côte à côte
335	l. 9	Cheval du	cheval de
344	l. 8	en.	ex.
346	l. 6	lioubia	liouba

Imprimerie d'Adolphe Holzhausen à Vienne.

www.ingramcontent.com/pod-product-compliance
Lightning Source LLC
Chambersburg PA
CBHW051346220526
45469CB00001B/133